到全球戲劇院旅行 II

4 洲 9 國的 16 個戲劇殿堂

Travel

to the theaters around the world

目錄 Contents

—— 出版緣起 ——

劇院與音樂廳，往往是一個城市的文化地標，從具備歷史風華或獨特造型的外觀，精心設計的舞台、大廳等內在空間，到在其間呈現令人印象深刻的精湛演出，皆使其成為愛好藝術的旅人值得造訪之地，也是認識一個城市藝術風景的起點。

《PAR 表演藝術》雜誌推出「全球戲劇院巡禮」和「全球音樂廳巡禮」兩個系列企畫，即著眼於此，每次以一個城市的代表性劇院或音樂廳為主題，除介紹建物歷史、建築特色、駐廳表演團隊之外，亦延伸到周邊區域的特色景點與美食推薦，並提供交通、住宿、相關實用網站等資訊，讓讀者享受一趟愉悅的紙上藝術文化之旅，甚可付諸實現。今以各大洲、國家與城市作區隔，將「全球戲劇院巡禮」集結為《到全球戲劇院旅行 I》及《到全球戲劇院旅行 II》二書出版，按照讀者的不同需求，深度探訪世界各大戲劇院歷史與周遭旅遊景點。

《到全球戲劇院旅行 II》書中，介紹加拿大蒙特婁 TOHU 馬戲藝術城、美國加州聖塔芭芭拉露天劇場、中國北京國家大劇院、保利劇院、廣州大劇院、上海劇院、日本寶塚大劇場、東京四季劇場、澳洲雪梨歌劇院、奧地利維也納國家歌劇院、捷克布拉格國家劇院、英國愛丁堡皇家劇院、倫敦皇家歌劇院、莎士比亞環球劇院、西區劇院及台北國家戲劇院，世界知名戲劇表演場地盡收眼底。

期待讀者藉由此書在手，讓藝術體驗更深一層，打造畢生難忘的旅遊回憶。

加拿大

La TOHU
— *Montreal* —

馬戲世界的香格里拉
蒙特婁 TOHU
馬戲藝術城

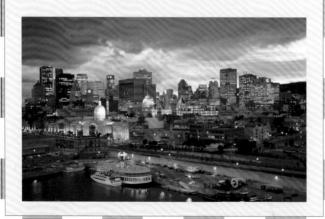

La TOHU
Montreal

馬戲世界的香格里拉
蒙特婁 TOHU 馬戲藝術城

La TOHU 是世界最大的馬戲訓練中心。

Canada

Montreal

文‧圖片提供／李惠美

與太陽馬戲團密不可分

他們的表演受到觀眾熱烈的歡迎，因而觸發組織團體的靈感，除了保有傳統馬戲驚人的技藝外，他們還打破傳統馬戲團的表演形式，不用任何動物演出，取而代之運用現代劇場的創新元素，推陳出新，大大地豐富了表演內容。獨特的服裝、舞台、音樂與燈光設計，完全推翻過去馬戲團的印象，煥然一新地追求視覺、聽覺的整體呈現，同時為了清楚地表達創作理念，更以完整「show」的觀念製作節目，為馬戲注入濃厚的劇場元素——太陽馬戲團於焉誕生，並以嶄新風貌創造「新馬戲」的藝術型態震撼世界。

「新馬戲」與傳統馬戲不同之處在於勇於突破，演出者的服裝絢麗，造型奇特，超現實的舞台布景和道具，戲劇性的燈光，詭異迷離的音樂，藉此營造出充滿詩意與創意的想像國度，提供觀眾前所未有、夢幻般的超寫實經驗；而其立體式的表演空間，更是太陽馬戲團的特色，表演從地上到高空多方位的發展，完全跳脫鏡框式的舞台局限，觀眾可以享受到身歷其境的絕佳效果；另一方面，演員豐富的面部表情及肢體語言，舉手投足間拿捏得恰到好處，也是該團吸引人的地方。

太陽馬戲團所推出的「新馬戲」，不再只是強調個人神乎其技的技能表演，他們生動地結合舞蹈語彙，讓演員用肢體配合故事主題發展，串連故事，讓觀眾在欣賞不同的馬戲技藝變化之餘，也能體驗故事所要傳達的內涵，同時透過現場

從垃圾掩埋場變身為世界新馬戲的創發中心，位於加拿大東岸蒙特婁市的西北地區，由加拿大國家馬戲藝術協會、國家馬戲學校、太陽馬戲團共同創立的 La TOHU，自 2004 年 6 月開幕迄今，一直是世界最大的馬戲藝術訓練、創意發展、製作及表演中心。它不僅以匪夷所思的專業設施聞名於世，也因太陽馬戲團無遠弗屆的影響及推波助瀾，使得加拿大已經與「新馬戲」劃上等號，La TOHU 也成為馬戲世界的神祕香格里拉。

Story 歷史與現況

介紹 La TOHU 這個組織之前，必須先從眾所周知的太陽馬戲團（Cirque du Soleil，一譯為太陽劇團）說起。太陽馬戲團發跡於加拿大法語區魁北克省，正式成立於1984 年，然而追溯起源，應該從1982 年的夏天開始。當時，魁北克省的濱河城鎮聖保羅灣（Baie-Saint-Paul）優美的田園風光，每年吸引無數的藝術家、藝品收藏者和藝術愛好者前來，早已成為魁北

克畫家們必定造訪的聖地。在那裡同時也吸引了一群才華洋溢、身懷絕技的年輕街頭藝人，有人擅長踩高蹺、魔術、吞火等雜耍，有人則彈得一手好琴，因為經常聚在一起演出和交流，使得他們的精湛技藝聲名遠播，於是在那一年的夏天，這群年輕人邀集同好舉辦了一個慶典，讓各路人馬輪番上陣表演，大家稱之為「聖保羅藝術節」，這就是太陽馬戲團的前身。

音樂的演奏和燈光的巧妙烘托，創造出來的舞台魅力及老少咸宜的娛樂效果，每每直讓觀眾大呼過癮。

自 1984 年成立以來，太陽馬戲團的成功演出不僅對加拿大產生極大的影響，甚至對全世界也造成超乎想像的影響力。太陽馬戲團的成員包羅萬象，包括體操選手、空中飛人、單車騎士、跳水選手、雜技演員、歌者、舞者、小丑等，除了具備專業的技藝，更擁有年輕人的熱情，而這些成員全網羅自世界各地的一流人才，目前編制超過 1,500 人，每次的演出都令人嘆為觀止，全球巡演常造成一票難求現象。這項發展迅速的文化產業，在全球巡迴演出逾 120 個城市，估計已有超過 1,800 萬人次的觀眾欣賞過其精采表演，所形成的經濟效益早已獨步全球，並且引發世界各國紛紛起而效尤。

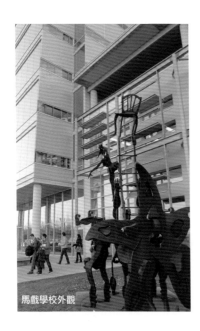

馬戲學校外觀

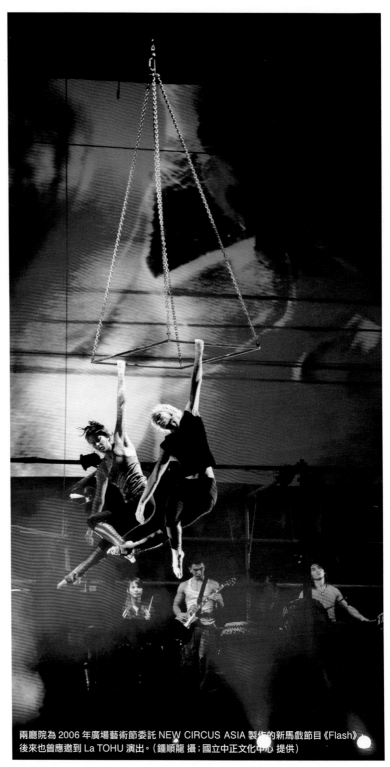

兩廳院為 2006 年廣場藝術節委託 NEW CIRCUS ASIA 製作的新馬戲節目《Flash》
後來也曾應邀到 La TOHU 演出。（鍾順龍 攝；國立中正文化中心 提供）

維護藝術與環保的
文化園區

La TOHU 為一非營利組織，位於加拿大東岸蒙特婁市的西北地區，鄰近著名的聖米榭教堂，由加拿大國家馬戲藝術協會、國家馬戲學校、太陽馬戲團共同創立。

這 3 個創始夥伴一開始所做的關鍵決定，就是提出對社區的承諾和使命，選擇在城市入口處，複雜、貧困的聖米榭地區的垃圾掩埋場作為發展據點。由於它的設立，不僅為這個地區注入全新的活力，更振興地區經濟與文化的發展。

受到太陽馬戲團的影響，早在 1999 年，魁北克馬戲藝術圈已凝聚共識，計畫一個宏遠的目標，即希望聚集足夠數量的馬戲藝術創作，鞏固培訓、製作和表演的基礎，促使蒙特婁成為國際首屈一指的馬戲城市，並且帶動這個迅速發展的產業，躍升為世界的文化新指標。

自 2004 年 6 月開幕迄今，La TOHU 一直是世界最大的馬戲藝術訓練、創意發展、製作及表演中心。它不僅以匪夷所思的專業設施聞名於世，也因太陽馬戲團無遠弗屆的影響及推波助瀾，使得加拿大已經與「新馬戲」劃上等號，La TOHU 也成為馬戲世界的神祕香格里拉。

為了強化 La TOHU 的經營，加強節目與活動的設計，活化公共空間的利用及帶動社區的發展，一直是 La TOHU 的經營重點。然而，除了提供專業的馬戲表演場地和研發空間，La TOHU 還有一項使命與責任，就是配合蒙特婁市內的聖米榭環保計畫，擔任市民非常重要的文化與環保維護基地。

2003 年 6 月，該組織為了說明其任務的多元、獨特和原創性，以及廣泛的行動力，以豐富它的文化、環境和社會目標，因此從「城市馬戲藝術中心」（Cité des arts du cirque）更名為 La TOHU，後者是來自法語的「TOHU-bohu」一詞，意指從莽撞和混亂之間製造出來的一種充滿養分的狀態，如地球於創造之初所處的混沌。在完成地球的創造之前，地球所處的宇宙即為氣泡沸騰與交雜的混亂狀態，那正意味著一個全新的開始。隨著一個新名稱的誕生，La TOHU 不僅建立煥然一新的組織形象，還象徵著 5 種不同階段的變化，從變革轉型中，不斷地以行動和能量進行各種的創造。

曾訪台演出的「七手指馬戲團」也定期在 La TOHU 演出。圖為該團訪台時演出的《七指派對》劇照。（李芸霈 攝）

馬戲人才與創意的培育場

La TOHU 成立的宗旨：藝術方面，確保蒙特婁成為國際首屈一指的馬戲藝術之都；環保方面，實踐北美最大的聖米榭環保園區（Saint-Michel Enviromental Complex）的城市填土更新計畫；人文方面，開發蒙特婁聖米榭環保園區的文化、社會、經濟成長。因此，La TOHU 的功能不只著重於藝術層面的發展和經營，更重要的是，對於環保科技的努力與貢獻，即打造一座美化環境的生態公園，呈現環境生活與藝術創作共存的美好淨地。

第一階段，La TOHU 的任務目標在於促進魁北克馬戲藝術的創造力、知識、人才和經營者的育成。早於 1980 年代，蒙特婁已是國家馬戲學校的所在地，這裡也成為

馬戲界最負盛名的地方；再加上蒙特婁的地標——太陽馬戲團的崛起，成功地取得國際領先地位，因此在 90 年代末，蒙特婁坐擁豐沛的人力資源和潛力，準備藉著建立 La TOHU，鞏固保有「馬戲城市」的國際領導地位。今天，支持 La TOHU 位於聖米榭地區的開發計畫，無論公共和私人的投資已經超過 7,300 萬加幣，「新馬戲」獨樹一幟的創新表演型態，也讓加拿大人引以為傲。

2000 年及 2007 年，太陽馬戲團分期投資擴大其位於第二大道的國際總部，2003 年 6 月，又開設了一個藝術家的住所，以達到人才培訓和實習的目的。2003 年底，國家馬戲學校在雅理街和第二大道交叉口，完成設施擴建的更新計畫。隨

著太陽馬戲團與國家馬戲學校逐步的拓展，以及日益龐大的規模，不難了解新馬戲人才及市場的需求與日俱增，自然也就促成了 La TOHU 的設立。

從馬戲學校培訓人才，到太陽馬戲團創新製作，這一路按部就班的投資與育成，使得 La TOHU 的存在顯得非常必要。因為經過學校的技藝訓練，在成為專業馬戲演員之前，年輕學子應有一個可以發展創意與表演，同時新作品也可以在此為市場試溫的場域，於是成立了 La TOHU。

在 La TOHU 內部，特別設計一座專門提供馬戲演出的劇場——表演廳（Pavilion），這裡不僅是加拿大首座提供馬戲表演的專業場地，也是馬戲人才的驗收所，適時地擔任起學校與社會的中繼平台。另外，建築中還包含接待大廳、馬戲文物展覽室、音樂創作室、大小不一的排練室與行政辦公室，除了提供多種免費的文化藝術表演和環保活動，也發揮作用成為聖米榭環保園區（CESM）的迎賓中心。

太陽馬戲團、國家馬戲學校及 La TOHU 三個獨立又合作的重要組織，聚集在聖米榭環保園區的邊界，共同創建一個嶄新和令人興奮的馬戲世界，正是理想的文化產業鏈的縮影和實踐，在此不僅顯現加拿大人獨到的創意，同時也展示了不凡的遠見。

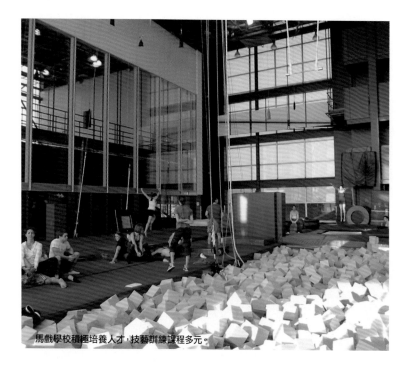

馬戲學校積極培養人才，技藝訓練課程多元。

從垃圾掩埋場到老少咸宜的馬戲劇場

La TOHU 占地 192 公頃，該地區在 20 世紀初原是國家石灰岩採石場，1947 年被賣給 Miron 集團；1968 年初，已演變成為大型的垃圾掩埋場。至 1980 年底為止，該地區每年收受的廢棄物高達 10,000 噸。

掩埋場及周邊地區在收受超過 20 年的垃圾之後，土地權終於在 1988 年回到蒙特婁市政府手上，並更名為廢物分類和清除中心（Le Centre de tri et d'élimination des déchets），之後逐漸地發展為聖米榭環保園區的一部分。這個稱之為「CESM」的發展計畫，是蒙特婁市有史以來最大的環境保育重點，目的是要求將該中心改造為適應城市發展的都會公園，兼具教育、文化、體育和工業功能。

La TOHU 位於「ESM」計畫的東南方，負責文化部分的推廣，計畫中有關環境保育部分設有 Gazmont，即蒙特婁的物資回收中心，以及負責環保科技的研發與展示的聖米歇爾生態中心，三者分工共同構成「CESM」。

蒙特婁市政府賦予 La TOHU 的任務是設計和提供園區內的文化和教育節目。在其眾多的角色當中，其表演廳已作為「CESM」的迎賓中心，成為園區內所有活動的進行現場，聚集了所有參觀者的目光。事實上，表演廳的建造也反映了 La TOHU 的環保價值，這幢建物從建材的取得與利用至最終的拆除，每一個階段和環節，其目的都

是實踐能源循環、回收和再生的永續生態價值觀。每日從垃圾燃燒取得熱氣和乾淨用水，自給自足的能源回收利用系統，對前來參觀的學童做了最佳的環保示範。

在舊垃圾場興建新的馬戲基地，更

讓這塊因短視而深受汙染之害的土地，得以全新面貌出發，並成為「CESM」計畫中政府致力於社區重建的決心，在意義上，無論對加拿大或是世界而言，La TOHU 皆為獨一無二的。

馬戲學校設備完善，安全保護措施無虞。（達志影像 提供）

天天有馬戲看
展覽也精采

表演廳本身是一座巨大的圓型帳篷,從接待區開始至劇場外圍的環形走廊,設有稱之為「Terra Cirqua」的永久性展覽區,每日為民眾展出與馬戲發展息息相關的珍貴、生動史料。展覽主題為馬戲藝術家追尋內心與外在的平衡,意指追求藝術與身體的和諧,也象徵人類與環境不可切割的密切關係。從參加團體導覽的介紹當中,皆可聽到與馬戲相關的精采故事;此外,展覽所陳列的收藏品,包括來自世界各地的兒童玩具、海報、版畫、古董和遺產文物,還有受馬戲團啟發的裝飾藝術品,其中,主要的收藏係為私人收藏家巴斯卡‧雅各及克里斯汀‧威廉(Pascal Jacob & Christian William)所有,他們手上的收藏件數多達 15,000 件,是世上擁有最大量的馬戲文物收藏家,參觀者藉此可以接觸與了解馬戲藝術發生至今,大家所熟知或不知的古老傳奇和歷史文物。

表演廳的另一邊則是與環保相關的陳列區,裡面有一套結合藝術和科技的電腦軟體和設施,為來賓介紹環保園區的開發與設計經過,參觀者更可以透過互動方式,以控觸螢幕選擇了解 La TOHU 如何從舊 Miron 石礦場,經過城市更新計畫,演變成今日的模樣。

表演廳內有國家馬戲學校學生、太陽馬戲團和加拿大另一個著名的「七手指馬戲團」的定期表演之外,也有來自魁北克、蒙特婁地區和國際馬戲團的演出,而其中國家

馬戲學校學生呈現的年度公演尤受矚目,早已成為蒙特婁市民每年迎接夏天的重要儀式,而且觀眾人數還不斷地成長。

每年在夏季的週三至週五白天,前來 La TOHU 參觀或欣賞馬戲節目的民眾,同時可以在節目開演前或

之後,輕鬆自在的觀賞戶外免費的小型表演,並享受北國難得的夏日陽光。

2013 年邁入第四屆的蒙特婁馬戲節(MONTRÉAL COMPLÈTEMENT CiRQUE),堪稱馬戲王國裡一年一度的國際大

從馬戲學校內部向外看,可以一覽周遭景觀,視野良好。

盛會,也是世上唯一的國際馬戲藝術節。固定於每年7月上旬舉行的馬戲節由太陽馬戲團領銜演出,還有來自世界各地的藝術家和專業人士匯聚一堂,分別於蒙特婁包括La TOHU的十幾個場館,為觀眾呈現最新的創作與演出,為期10天的時間內,令人目不暇給且充滿戲劇性的豐富多彩節目,將帶領觀眾發現並體驗最原創和最具挑戰的表演。

為多角化經營,表演廳除了舉辦一般的售票馬戲演出,亦接受預定包場客製演出內容,提供企業團體能夠在此辦理兼具表演藝術與娛樂的活動;同時出租場地作為商品發表會、募款餐會、大型會議、電影和電視拍攝、錄影或其他演出使用。

另外,為了提供更多人有機會以最近距離接觸馬戲表演,除了辦理馬戲學校培育人才外,La TOHU還與蒙特婁市藝術理事會合作,開放自我訓練課程予其他藝術工作者,凡是對馬戲表演有興趣的人透過申請及接受職業人士的訪談之後,可以取得1年的受訓合約,也可以視情況再續約。這個計畫不僅讓許多表演者走進馬戲的奇幻世界,完成了夢想,相對的也讓馬戲世界納入更多的人才和活力,豐富了創作陣容,在從不同的創意衝撞中,開啟了各種難以預料的可能和未來。

如何購票享折扣?

馬戲演出票價不一,最高可到加幣60元,最低則到18元,每日上午9點至下午5點可至售票中心購票,演出當日最晚的售票時間為開演後30分鐘,票券售出即不接受退換票。另外65歲以上、15歲以下及全職學生享有不同的優惠,15人以上的團體也有折扣。

詳細可參考官方網站:www.tohu.ca,地址:2345, Jarry Street East(corner of Iberville),Montreal(Quebec)H1Z 4P3,電話:514 376-TOHU(8648)。

如何參加導覽?

團體導覽採預約制,最少人數不低於10人,最多人數成人40名,兒童則為35名。導覽內容分為三部分:第一部分為以互動式螢幕介紹生態園區的歷史,第二部分參觀蒙特婁的回收分類中心,第三部分依據季節,安排至CESM園區參觀。

La TOHU 內部角落放置表演資訊刊物及海報。

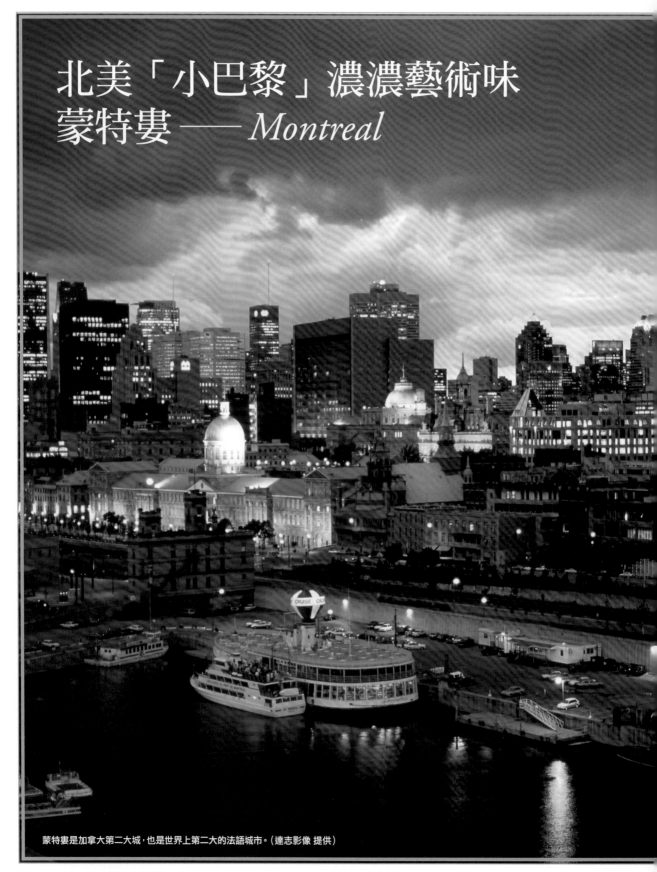

北美「小巴黎」濃濃藝術味
蒙特婁 —— *Montreal*

蒙特婁是加拿大第二大城，也是世界上第二大的法語城市。（達志影像 提供）

蒙特婁是加拿大第二大城，也是全世界僅次於巴黎的第二大法語城市，隨處可見法文的路標招牌和滿口法語的加拿大人，人口約 300 萬。城市建設完善，舉凡道路、鐵路、橋梁、隧道、休憩場所、觀光旅遊景點、地下商城規模都名列北美城市前茅。

Travel

交通便利設施完善的美好城市

蒙特婁（Montréal）地名的由來，是源於「皇家山」（mont-royal）的法語相似發音。皇家山位於蒙特婁島的中央，山區南方先是市中心，再往南，就是舊市區和港口。皇家山和蒙特婁人的生活息息相關，是居民最重要的休閒去處，這種以皇家山為指標的思考邏輯，使得蒙特婁的市區地圖把皇家山放在地圖最上方。

蒙特婁分為舊城、新城兩大區。舊城位於聖羅倫斯河的港口，保留了許多 19 世紀風格的建築和街道，有歐洲移民建立的歐式住宅、南歐葡萄牙風味街、猶太人街、中國城，皆保存完好，觀光景點遍布區內。原本就是老城區觀光朝聖景點的「聖母大教堂」（Basilique Notre Dame），建造於 1672 年，1994 年又因歌手席琳·狄翁（Celine Dion）在此舉辦盛大婚禮更加聲名大噪。除了具有正統法國天主教「巴黎聖母院」（Notre Dame de Paris）北美分支的血統，同時擁有北美最大的管風琴及北美最大教堂的美譽。

新城區即為現在的市中心，以地鐵綠線及橘線所包圍的長方形區域為主，大部分商業大樓、購物商場和聞名的「地下城市」（Underground City），都分布在這個區域裡。北美洲冬季又長又冷，蒙特婁很早

即開始有系統地建立地下商城，連接地下城的地鐵四通八達，每天有 50 萬人通行地下街道，購物、逛街、工作，完全不受地上天候的影響。蒙特婁也因便利的交通和完善的公共建設，才爭取到於 1967 年舉辦「萬國博覽會」，1976 年舉辦「世界奧運會」。

「萬國博覽會」位於聖海倫島（St. Helene Island），也是蒙特婁的重要觀光景點，其中尤以美國館圓球造型的「無線電訊城」最受遊客歡迎。

蒙特婁島上的地標——「奧運公園」（Olympic Park），主體運動館的造型猶如一艘前衛的太空船，高達 155 公尺的斜塔高聳而立，是目前世界最高的無支柱斜塔。奧運結束後，體育館除了成為觀光景點

之外，無法有效利用龐大的空間，且因結構老化導致屋頂滲漏水，成了頭痛的大難題。市政府幾經研議後，集合動物園、植物園、生物學、水族館等專家意見，將體育館改建為 4 個區域：熱帶雨林區、北美沼澤森林生態區、聖羅倫斯河流域、北極區，綜合成為一座結合動物園、水族館、植物園，且不受季節影響的室內生態園，目前是蒙特婁人氣最旺的旅遊景點。生態園除了供遊客參觀，也是生態教育中心，每年有許多學生、團體前來研習生態和環保課程，也是其他國家動物園管理人員的觀摩與學習對象。

位於聖海倫島岸邊的眺望台是眺望蒙特婁市景的絕佳點，由亞歷山大·卡得（Alexander Calder）創作，這個造型特殊的大型銅製藝術

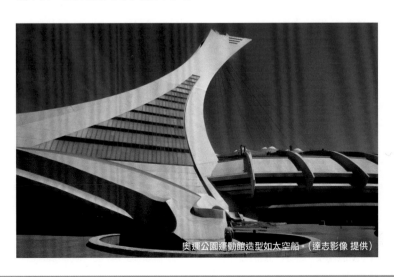

奧運公園運動館造型如太空船。（達志影像 提供）

品，名為「Stabile」，遊客在此可以照著導覽牌，將舊城區的知名建築物，一棟一棟地指認出來，別具趣味。要到聖海倫島遊覽，最好的方式是在蒙特婁租用腳踏車，然後搭地鐵過來，在島上野餐、騎車，非常的悠閒。島上另有一個羅德遊樂園（La Ronde），是蒙特婁市民常來玩樂的熱門景點。另外，從地鐵站 champ-de-mars 出來，穿過地下道再步行約 3 分鐘即可到達市政廳，從華麗高貴的外觀看來，大概很難想像，現今的建築是從 1922 年的一場大火中劫後餘生的面貌，同是吸引觀光客的景點。

藝術活動繽紛多元

位於市中心的「蒙特婁藝術中心」（Place des Arts de Montreal），是一個複合式的建築群，外部有座大廣場（the Esplanade），夏日在此舉辦的「蒙特婁爵士樂節」（Festival International de Jazz de Montréal），每年都吸引無數的世界好手和樂迷前來朝聖。建築群還包括 5 座表演廳，以及美術館、排練室、行政大樓、1,100 個車位的大型停車場，同時透過地下通道的聯結，與地鐵站、國會廳相通，形成蒙特婁市獨特迷人的「地下城」風貌。藝術中心內的常駐團體「蒙特婁歌劇團」（Opéra de Montréal）、「蒙特婁交響樂團」（Montreal Symphony Orchestra）、「加拿大芭蕾舞團」（Great Canadian Ballet）、「尚杜瑟佩劇團」（Compagnie Jean-Duceppe）全年都有精采的定期表演。

不管是影迷，還是出於好奇的遊客，在蒙特婁林立的電影院裡或外景地皆可一飽眼福，領略電影的最新時尚。在標新立異的電影和多媒體大廈「埃克崔斯」（Ex-Centris），可以觀賞來自各國的獨立製作電影，而一年一度的「蒙特婁國際電影節」（World Film Festival）亦是遠近馳名。

蒙特婁以卓越的創新表現享譽八方，然而並不局限於傳統的藝術方面，在多媒體、影視等當代藝術形式上的表現尤其突出。世界頂尖的錄音室，以及高超的特技和火藥製作技術，更是好萊塢大片的最愛。事實上，許多新的藝術製作技術都是發展自蒙特婁而後才被世界各地所採用。曾於 2007 年來過台北演出的加拿大劇場怪傑——羅伯勒·帕吉（Robert Lepage）即來自蒙特婁，他運用科技獨創的劇場形

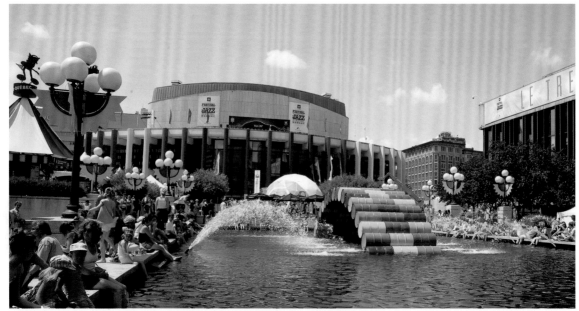

蒙特婁藝術中心是一個複合式建築群，每年夏日在此舉辦「蒙特婁爵士樂節」，吸引無數的世界好手和樂迷前來朝聖。（達志影像 提供）

式，所展現的精湛、創新舞台與電影成就，無疑說明此地地靈人傑的優勢，同時也是蒙特婁創新精神的最佳代言人。

蒙特婁每年的節慶活動有 40 多個之多，從雍容典雅的傳統節目到前衛狂野的先鋒藝術，類型眾多，風格多樣。街頭、劇院、俱樂部、形形色色的聚會是蒙特婁市民樂不思返的地方，娛樂、藝術、美味佳餚和皚皚白雪共同形成的生活特色，別具情趣美感。

博物館區也是蒙特婁文化生活的重點，它以蒙特婁美術館（the Montreal Museum of Fine Arts）為中心。博物館區深厚的歷史累積和風格多元的建築景觀造就的濃烈氛圍擴散開來，延及鄰近的街區，創造出的難以言喻境界讓遊客流連難忘。精品商店、設計師品牌服飾店和精美畫廊、珠寶和美食等不可盡數，必讓遊客乘興而來、愜意而歸。如果想要有計畫地遊覽蒙特婁的博物館及景點，不妨考慮購買「博物館通用券」（Montréal Museums Pass），

這張通行券可以讓人在 3 天內遊覽 30 個蒙特婁的知名景點，包括麥寇爾博物館、美術館、生物園區、當代藝術博物館（Musée d'Art Contemporain de Montréal）、加拿大建築中心（Canadian Centre for Architecture）、哈梅札城堡博物館（Château Ramezay Museum）等，通行券上有所有博物館的開放時間及地址、電話、交通等資訊。市區的遊客中心、通行的 30 家博物館，以及蒙特婁某些主要旅館都可買到。

交通與住宿

蒙特婁有 Dorval、Mirabel 兩座機場，大部分的國際航線都在 Dorval 機場降落，距離市中心車程約 35 分鐘。機場至市區交通搭乘機場巴士 L'Aerobus 至巴士總站（Montréal Central Bus Station），可於巴士總站轉搭接駁巴士至市區旅館。或搭乘計程車至市區，費用約 35 加幣。市區公車包括 169 條白天路線和 20 條夜間路線，地鐵有 4 條路線，分別為橘色、綠色、藍色、黃色，公車和地鐵可互相轉乘，十分方便，善加利用可到達市區多數景點。

加拿大生活消費指數頗高，位於蒙特婁老城區的中心地帶的飯店，距離各景點和地鐵站十分方便，是不錯的選擇。如 Le Place d'Armes Hotel & Suites 不僅提供舒適的客房、休閒水療服務，供應各種美食，還可在設備齊全的健身中心運動或享受全面水療設施和按摩服務，當然房價也是相當可觀。除此，蒙特婁也有青年旅館和民宿，可以查閱網路和遊客中心的資訊。

魁北克及蒙特婁都是位於加拿大魁北克省的城市，由於這裡是加拿大法國移民最多的地方，所以城市裡有許多法國風味的建築。很多住在美國東北邊的美國人或者是加拿大人，若有 3、4 天的假期，且想感染一些歐洲氣息的話，都會以此作為選擇。想要多體會法國風情，不妨順道轉往東北邊的魁北克城，車程時間約需 3 小時，這個被聯合國教科文組織列入世界文化遺產的老城，與熱鬧非凡的蒙特婁相較顯得寧靜優雅。由城牆環繞的城市和迷宮般蜿蜒曲折的街道，親切小舖裡的漂亮藝品和可口餐飲都值得一試，對是想從忙碌中偷閒的人們最佳的去處。

旅遊實用網站

TOHU 演出資訊查詢：tohu.ca/en/at-la-tohu/shows

蒙特婁馬戲節：montrealcompletementcirque.com

加拿大旅遊局：www.canada.travel

蒙特婁遊客服務中心：www.tourism-montreal.org

機場巴士：www.admtl.com

市區公車：www.stm.info

美國

Santa Barbara Bowl
California

與大自然融合的表演殿堂

聖塔芭芭拉露天劇場

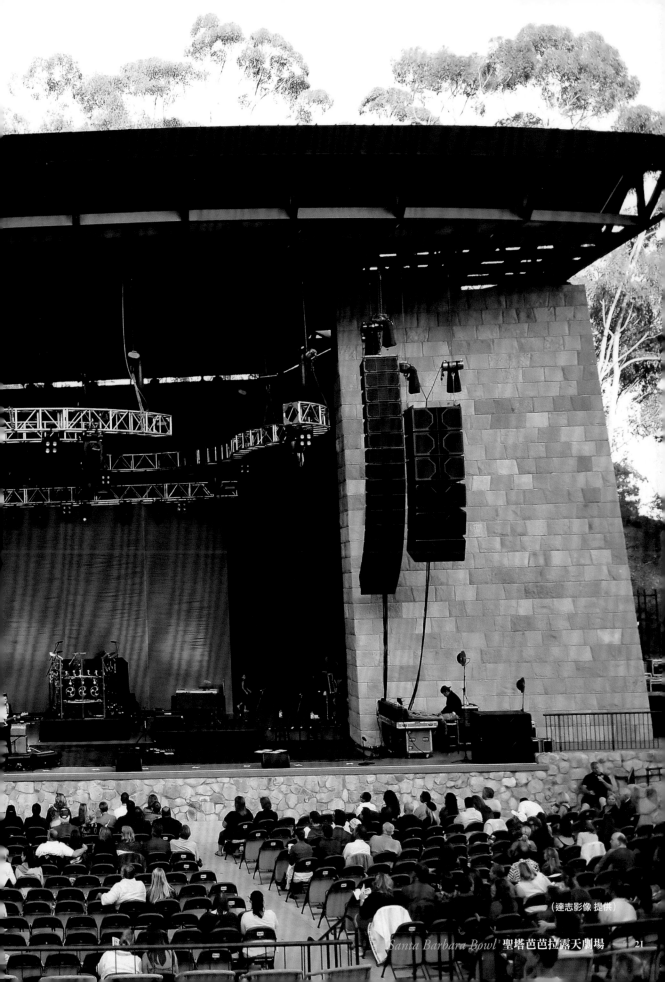

Santa Barbara Bowl 聖塔芭芭拉露天劇場　21

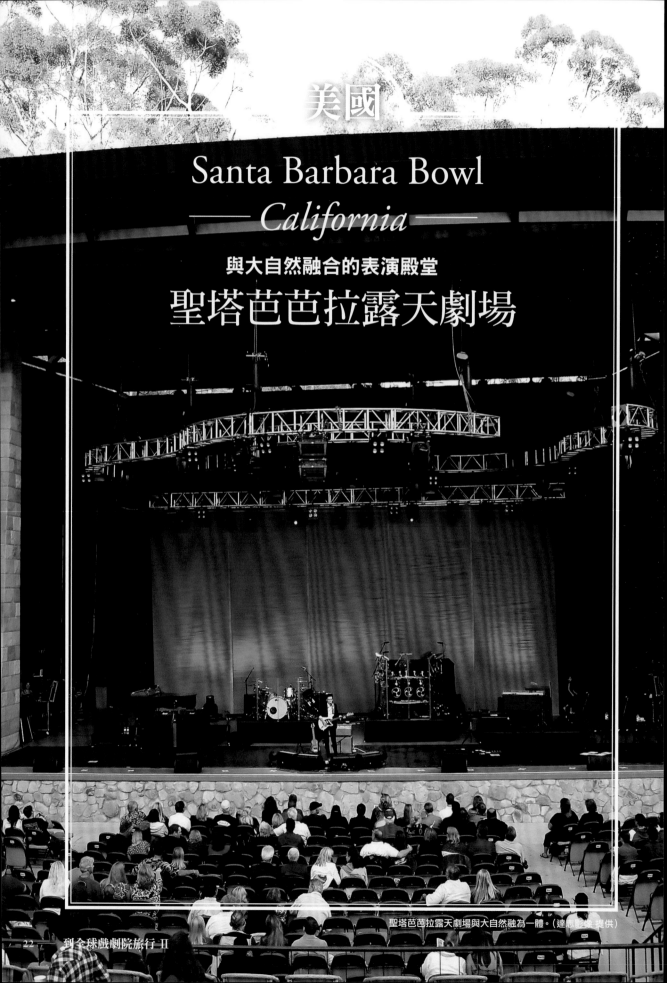

美國

Santa Barbara Bowl
California

與大自然融合的表演殿堂
聖塔芭芭拉露天劇場

聖塔芭芭拉露天劇場與大自然融為一體。(達志影像 提供)

U.S.A.

California

文／李惠美

位於美國加州西岸的「聖塔芭芭拉露天劇場」，坐落於風景宜人的市郊山丘下方，並以俯瞰之勢眺望不遠處的聖塔芭芭拉市區，所在位置幸運地與大自然融為一體，因此，本身不僅有專業的劇場可做演出，更有美麗的山林風光可供休憩。1930年代因應美國就業發展管理計畫（WPA），聖塔芭芭拉郡與市政府為提供大眾多功能的戶外音樂表演場地，於是合力興建這一座戶外劇場。這是美國首座以手工藝風格建造的建築景觀，也是一座極具代表性的作品。

Story 歷史與現況

「劇場」一詞係由近代學者翻譯西方著作時，借用日文的漢字對應英文 theatre 的譯名。Theatre 希臘文原指古希臘劇場的階梯觀眾席區域，意為「看的地方」（place of seeing），後經演變延伸為整個表演場所；如今，「劇場」已不僅是用來稱呼表演場所，更指在該場所呈現的戲劇表演形式。

劇場有時又稱為劇院，主要係指由特定、永久性的建築體構成的表演場所；然而，劇院通常指室內的表演場所，劇場則同時適用於戶外及室內。劇場的基本要素包含提供表演與觀看的處所，即舞台與觀眾席兩大部分。古代有些劇場屬於露天建築，但現代的劇場多以室內建築為主。

可看表演可觀山海 完全與大自然融合的 戶外劇場

本文所介紹的，即是一座完全與大自然環境融合的戶外劇場。戶外劇場的特點應是取材自環境，利用自然的地形，形成舞台與觀眾區，因此亦可稱之為環境劇場（environment theatre）。戶外劇場提供的觀賞經驗通常有別於室內劇場，周遭環境的氛圍有時會為表演產生加分作用；戶外劇場的舞台，更可提供不同的表演風格與演出形式，讓另類觀眾與表演者有更多選擇。

台灣目前大型的戶外劇場當屬台中「圓滿戶外劇場」，該劇場仿造歐洲古代的圓形競技場，號稱亞洲最大的戶外圓形劇場，露天高挑的設計可容納接近 10,000 人，結合人文藝術與運動的空間，民眾可以在劇場內欣賞各種表演，同時也可以在周遭享受舒適的戶外休閒生活。除了都會型的戶外劇場，另外，像日本「靜岡縣舞台藝術中心」位於山上的「舞台藝術公園」，更是以富士山為背景建造的一座著名的戶外劇場，其宜人的風光不僅提供藝術家創作靈感，更讓遊客領略表演藝術與環境結合的自然美學。

位於美國加州西岸的「聖塔芭芭拉露天劇場」，坐落於風景宜人的市郊山丘下方，並以俯瞰之勢眺望不遠處的聖塔芭芭拉市區，和日本靜岡的「舞台藝術公園」一樣，所在位置幸運地與大自然融為一體，因此本身不僅有專業的劇場可做

1995 年展開翻修
古典到流行演出豐富

由於時代變遷，1930 年代建造的「聖塔芭芭拉露天劇場」的設施及功能已未能符合現代需求；再次，聖塔芭芭拉郡與市政府攜手合作，一致決定提出一個全面又長期的恢復和改造總體規畫方案，而所有的工程設計與施工，都必須符合「聖塔芭芭拉露天劇場」獨特的建築風格──「美國經典」。在此前提下，改造計畫不僅要保持美國最優秀的戶外演出場地的傳統形象，更要能與美國的 Hollywood Bowl、科羅拉多州的 Red Rocks Amphitheatre 和華盛頓特區的 Wolf Trap 的露天劇場抗衡，繼續吸引世界頂級的藝術家前來，並且在規格上必須跟上不斷變化的專業標準。之後，此一重建計畫委由美國著名的韓德爾建築事務所（Handel Architects LLP）的建築師布萊克米德爾頓（Blake Middleton FAIA, LEED AP）主持，從 1995 年開始即展開這個長期的整修工程，至 2010 年為此所花費的經費已達 2,900 萬美元，這座深受聖塔芭芭拉人喜愛的戶外劇場除了保留了 20 世紀的優雅風範，更逐步穩健的邁入 21 世紀，展開全新面貌。整修工程則預定於 2014 年完成。

「聖塔芭芭拉露天劇場」在美國建築史上，為州立的藝術表演設施立下良好的典範。以減低噪音及對自然環境的干擾，又能達成便利使用的效能為工程首要目標。重建計畫分為三期，第一期為觀眾區座位、後台空間、前台設施的改善工程；

演出，更有美麗的山林風光可供休憩。30 年代，美國為突破經濟大蕭條的窘境，提出就業發展管理計畫（Works Progress Administration, WPA），於是，聖塔芭芭拉郡與市政府合力於 1936 年興建「聖塔芭芭拉露天劇場」作為回應。

這一座多功能的戶外音樂表演場地，主要提供舉辦一年一度的舊西班牙節（Old Spanish Days' Fiesta）使用，同時也可以開發就業機會及刺激消費市場。它更是美國首座以手工藝風格打造的建築景觀，極具代表的作品。4,562 席的觀眾數，至今仍然是美國西岸從洛杉磯至舊金山地區最大的戶外劇場，每季舉辦 25 至 30 場的表演，1981 年由聖塔芭芭拉郡與紐約百老匯的 Nederlander 公司合作組成基金會，並於 1994 年與聖塔芭芭拉郡簽下一紙 45 年的租約，將露天劇場交由基金會營運管理。

城市依山傍海
擁有多樣表演場地

位於美國加州洛杉磯西北方的聖塔芭芭拉市，隸屬於聖塔芭芭拉郡，距洛杉磯約 140 公里，屬地中海型氣候，一邊依傍往西攀升陡峭的聖塔雅尼茲山脈（Santa Ynez Mountains），最高的山峰超過 1,200 公尺，另一邊瀕臨太平洋，通常被稱為加州的「南海岸」（South Coast），或被媲美為法國南方至義大利的地中海避暑盛地──「美國里維耶拉」（American Riviera）。城市人口約 90,000 多人，面積約 107.3 平方公里，其中 54% 的面積為水，冬日極少下雪，氣候舒適，因此無論在山區還是沿海都有相當多的高貴華麗渡假別墅，可以說是一座規模不大但可以滿足人們高度享受的的休閒小城鎮。

濱海的美麗日出與日落，每年更是吸引大批的觀光客前來，其中尤以可以眺望聖塔芭芭拉西面海灘的波特飯店（Potter Hotel）最為著名。除了好天氣和迷人的沙灘，1925 年大地震之後盛行的西班牙殖民風的亮麗建築，同為聖塔芭芭拉迷人的城市景觀。每年大量的觀光客為當地帶來的經濟收益高達 1 億美元，其中包括了 8,000 萬美元的稅收。

聖塔芭芭拉市擁有許多表演場地，包括有 2,000 席座位的「艾靈頓劇院」（Arlington Theatre），這是當地最大的室內表演廳；「羅貝洛劇院」（Lobero Theatre）則是座歷史建築，同時也是當地人最喜愛的小型音樂會場地；「格娜達劇院」（Granada Theater）為市內最高的建築，曾於 2008 年重新裝修後開幕；至於「聖塔芭芭拉露天劇場」則是座具有 4,562 個座位的環形戶外音樂演出場地，位於聖塔芭芭拉市西北方的里維耶拉底部峽谷，那裡山林秀麗，風景宜人，平時即十分吸引遊客。

第二期與第三期分別著重於新增的眺望台、燈光追蹤室、舞台區、售票服務處、停車場、遊客中心入口。第一期的觀眾席入口的重建，在基金會強力要求之下，保有原木大石的古意盎然風貌，但加入嶄新的現代設施，二者融合不著痕跡，而無論是新設施還是動線規畫，井然貼近現代劇場需求，同時重現原始質樸的戶外環形劇場面貌，成功地提供大眾一個欣賞音樂表演的愉快休憩環境。

多年來，從古典、民謠、爵士、搖滾到流行音樂，各種形式的音樂會演出不僅壯大豐富了聖塔芭芭拉露天劇場的聲勢，而縱橫其中的知名藝術家更不可勝數，尤其是非古典類的演出名人榜，活

脫就是一部美國流行音樂史的翻現；跨越不同年代、領先流行的知名樂手、歌手都曾於此登台，讓參與盛會的觀眾得以在此見證美國流行音樂的發展歷程，其中為大家所熟知的人物和團體有：巴比・狄倫（Bob Dylan）、巴布・馬利（Bob Marley）、芝加哥合唱團（Chicago）、老鷹合唱團（Eagles）、喬治・班森（George Benson）、惠・路易（Huey Lewis and the News）、詹姆斯・泰勒 (James Taylor)、瓊・拜雅（Joan Baez）、約翰・丹佛（John Denver）、肯尼・洛根斯（Kenny Loggins）、酷樂團（Kool and the Gang）、憂鬱心情樂團（the Moody Blue）、諾

拉・瓊斯（Norah Jones）、彼得・保羅與瑪麗 (Peter Paul and Mary)、保羅・賽門（Paul Simon）、洛・史都華（Rod Stewart）、莎拉・布萊曼（Sarah Brightman）、史提夫・汪達（Stevie Wonder）、史汀（Sting）、崔西・查普曼（Tracy Chapman）等，而山塔納（Santana）更是座中常客，其受歡迎的程度，幾乎成為每年必到的佳賓。這經過長時間樹立的演出風格，漸漸形成了聖塔芭芭拉露天劇場的特色，並成為美國西岸流行音樂朝聖者的嚮往之地，亦為聖塔芭芭拉市帶來極為可觀的觀光人潮。聖塔芭芭拉露天劇場如虎添翼地為這個渡假勝地增添繽紛色彩，相輔相成下，創造出的高價值觀光產值令人稱羨。

知名樂手、歌手都曾在聖塔芭芭拉露天劇場登台，圖為諾拉・瓊斯。（達志影像 提供）

建築設計環保節能
榮獲歷史建築重建獎章

觀眾可以從不同的入口進入「聖塔芭芭拉露天劇場」，環繞在舞台周圍的坡形結構就是觀眾席，依循戶外劇場的特點，觀眾席通常依小山坡的坡度建造，觀眾們坐在整齊排列的長椅上觀賞表演，放眼望去除了舞台的表演，四周圍繞著綠茵和高大的橡樹，無論是白天還是黑夜，置身於此舒適的環境中觀賞表演絕對是種愉快的經驗，再加上絕佳的音響設備，更使得聖塔芭芭拉露天劇場遠近馳名，同時以遇雨也不停演的強勢作風，燃起瘋狂觀眾澆不息的熱情。

舞台開口寬 60 英尺，高 40 英尺，結構以不鏽鋼為主，同時採用銅、木頭作為支架；頂蓋的設計除了可以提升聲音的品質與幫助聲音的傳遞，並可讓演出不受天候影響；舞台兩側還設有 20 英尺寬敞的彈性空間備用。建築師布萊克‧米德爾頓主持的重建計畫，除了保留聖塔芭芭拉露天劇場的建物外觀，提供觀眾舒適座椅與良好的觀賞環境，提供表演者國際專業的演出設施外，還必須面對不同年代的表演需求，解決交通、噪音等問題，並接受鄰近社區因快速成長帶來的各種新挑戰。最後經與社區民眾多次溝通，米德爾頓領導的改建計畫完全朝向環保節能發展，綠能的屋頂和外牆，善用自然光源來調節冷熱空調的溫度，同時利用廢水的循環再生，大幅減低對電力的倚賴；新的工法與傳統相較，在第一期工程完成後，每年即可省下 30% 的能源，因此而於 2004 年獲得美國歷史建物重建獎章的殊榮。

這幾年配合文創產業的發展，台灣政府也規畫在北部、中部、南部、東部興建國際演藝中心、流行音樂中心、國際展覽館等文化設施，希望提供一流的展覽空間和表演場地，以利民眾就近觀賞或參觀國際級的表演和藝術品。然而，無論新的硬體建設還是舊硬體的重建，只是手段的不同，事實上兩者都不能立竿見影地形成城市的文化特色；一座創意城市的形成不能只仰賴硬體的完成，而必須同步培養與發展城市和地方的特質，才能以獨樹一格的面貌領先；硬體設施短時間內可以解決場地不足的問題，但不能解決民眾的需要，政府在興建硬體之前應先了解民眾的期待才能提供需要，在民眾需要被滿足的同時凝聚城市的共識，形成城市的特色，這些過程需要的是時間和智慧。也許從聖塔芭芭拉露天劇場的重建，可以提供我們一些思維，而不再沉迷於硬體萬能的迷思當中。

聖塔芭芭拉露天劇場是美國西岸流行音樂朝聖者的嚮往之地，亦為聖塔芭芭拉市帶來極為可觀的觀光人潮。（達志影像 提供）

🚗 如何抵達聖塔芭芭拉露天劇場？

在美國的小城鎮郊區，沒有汽車宛如沒了腳，尤其要前往位於山丘上的聖塔芭芭拉露天劇場。網路提供的資訊只有開車走 101 號公路，不管是北上或是南下，都必須在 Milpas Street 的出口下公路，再轉往聖塔芭芭拉露天劇場，兩者距離約 1.5 哩。至於大眾運輸工具方面，可於市區的巴士轉運中心搭乘 1/2 路巴士前往聖塔芭芭拉高中下車，再以輕鬆腳步健行而至，轉運中心位於 Chapala Street，很容易找到；為配合環保節能，聖塔芭芭拉露天劇場更特別為單車騎士安排泊車活動，設有單車專用停車場且免費協助停車，由於汽車必須停放於距離劇場 200 碼外的聖塔芭芭拉高中，因此建議觀眾能於開演前 90 分鐘即抵達停車場，除了及早解決停車問題，還可以輕鬆愉快的登山心情欣賞路旁的景致。另外，在洛杉磯機場要前來聖塔芭芭拉，交通很方便，直接在機場轉乘空中巴士（airbus）即可抵達。

🛒 如何購票享折扣？

購票可透過 www.ticketmaster.com 電腦系統或親至現場購買，購買季票或加入會員則可以享有較多的折扣；一般票價從 40 美元至 60 美元不等，熱門節目一定要先預購，可上網查詢聖塔芭芭拉露天劇場有更詳盡資料。現場售票中心服務時間為週一至週五上午 11 點至下午 6 點，詢問電話：（805）962-7411，地址：1122 N. Milpas, Santa Barbara, CA 93101。另外也可以透過網路、電話或至市區的售票分銷點購票，購票電話：(800) 745-3000。

為吸引更多觀眾以最輕鬆悠閒的方式享受音樂會，聖塔芭芭拉露天劇場與當地的餐廳和旅遊業合作推出最佳套裝行程，讓觀眾有更多樣的選擇，即從交通到餐飲都有妥善的安排，民眾只要選定節目和時間，便有全套完整的渡假服務。

聖塔芭芭拉露天劇場座位數近萬席，其中為 4,563 的預約席，4,974 個一般的站立席，以及 36 個輪椅席，同時為體貼使用輪椅席的觀眾，在每一場演出前 90 分鐘於劇場入口的售票處前方，不間斷的提供免費的接駁小巴，讓有需要的觀眾可以放心的進出這座大劇場，事先更可以用電話預約殘障停車位。

ℹ️ 關於建築師與建築團隊

布萊克‧米德爾頓（Blake Middleton）

米德爾頓畢業於康乃爾大學，取得建築系學士及城市建築設計碩士，同時他是美國建築師協會的資深榮譽成員，綠建築協會（LEED）認證的專業人士，也是美國劇院科技機構、城市土地學會、波士頓建築師協會、Van Alen 協會、羅馬美國學院的院士及紐約建築聯盟的會員。曾任教於康乃爾大學建築學系的訪問教授，並曾於許多知名大學任教，包括哈佛、耶魯、維吉尼亞大學等。1997 年，加入韓德爾建築師事務所（Handel Architects LLP）作為合作夥伴，負責開發新的體制及商業、文化設施專案。目前他所主持的 3 個主要的設計是：波士頓學院 350 萬平方英尺的海明威表演教育中心、修建歷史性聖塔芭芭拉露天劇場和新娛樂設施，以及紐約皇后區法拉盛可樂娜公園室內游泳館和滑冰場。

韓德爾建築師事務所（Handel Architects LLP）

1994 年，韓德爾建築師事務所由蓋瑞‧韓德爾（Gary Edward Handel）於紐約成立，擁有 100 名工作人員，包括紐約總公司和舊金山分公司，設計作品不僅遍及美國紐約、波士頓、邁阿密、舊金山、華盛頓各大城市，遠至世界各地，榮獲無數的建築獎章，「綠建築」更是韓德爾建築師事務所領先同業及引人矚目的重要項目。

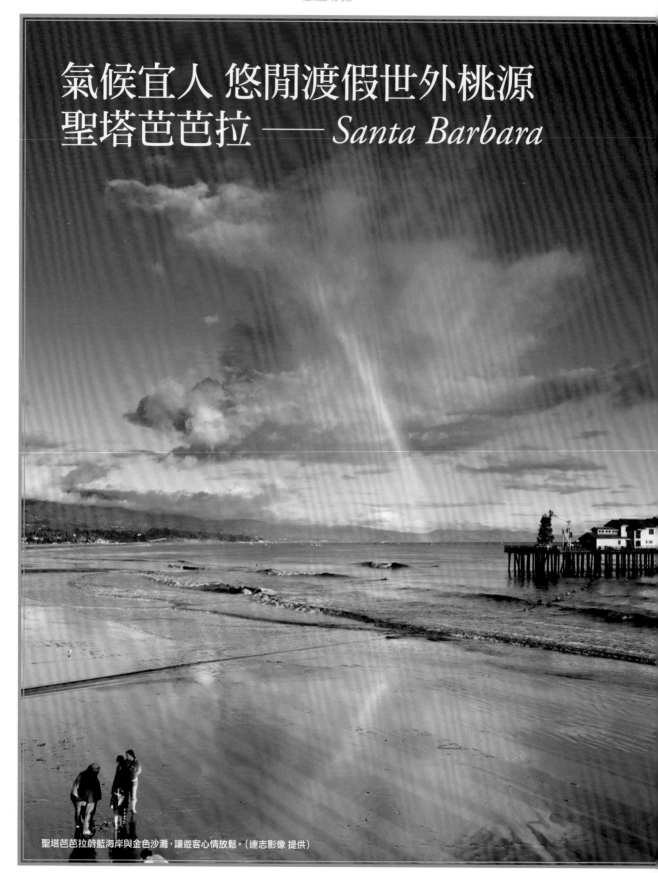

氣候宜人 悠閒渡假世外桃源
聖塔芭芭拉 —— *Santa Barbara*

聖塔芭芭拉蔚藍海岸與金色沙灘，讓遊客心情放鬆。（達志影像 提供）

這個太平洋上的迷人城鎮除了被金色海灘、閃亮海洋和翠綠山陵包圍，擁有絕佳的地理位置，還有得天獨厚的地中海型宜人氣候，不但造就了聖塔芭芭拉歷久不衰的魅力，地方政府與人民珍惜自然環境與保護文化資產的態度，也大力地保留與維護聖塔芭芭拉獨特的傳統西班牙建築風格。

Travel

地中海風情全年無休 休閒觀光魅力驚人

位於洛杉磯西北方的渡假勝地聖塔芭芭拉市，從洛杉磯出發一路沿著濱海向北走，約 1.5 小時的車程即可抵達。沿途一邊是峻峭的山崖，一邊是遼闊的海洋，驚濤拍岸，氣勢磅礡，為難得一見的美景。欣賞綿延的美麗海景之餘，很快地來到這個名聞世界的觀光城鎮，在進入市區之前，目光很快地就會被不遠處一幢幢紅瓦白牆的西班牙建築吸引，道路兩旁棕櫚成行，歐式的廣場及涼蔭的庭院，映襯著蔚藍的海洋與金色的沙灘，到處散發著熱情、活力，也一再地提醒遊客放鬆心情。

這個太平洋上的迷人城鎮除了被金色海灘、閃亮海洋和翠綠山陵包圍，擁有絕佳的地理位置，還有得天獨厚的地中海型宜人氣候，不但造就了聖塔芭芭拉歷久不衰的魅力，地方政府與人民珍惜自然環境與保護文化資產的態度，也大力地保留與維護聖塔芭芭拉獨特的傳統西班牙建築風格，使得市裡的新建物必須與具歷史的西班牙風格相融。因此，相當一致的建築風格，在碧海藍天的自然美景烘托下，相得益彰，不僅讓看過許多道地西班牙風味小鎮的人驚豔，同時也吸引不少名人在此置產，如電影名人費

雯麗和勞倫斯・奧利佛在此互許終身；賈桂琳與甘迺迪總統也曾到此渡假。

聖塔芭芭拉雖然是加州的首府，可是與洛杉磯或舊金山比較起來，卻像個世外桃源，但是房價和消費水準一點也不輸於大都會，連標榜價廉物美的 Motel 6 一晚的房價都不便宜，而且越接近海灘的房價越貴，甚至是一房難求，因此，到此旅行一定要預先訂好住房。聖塔芭芭拉擁有熱情的陽光沙灘、西班牙建築及繁華的購物大街，她所展現的地中海風情全年無休，相信任何人都無法抗拒她的魅力，在讚嘆和欣賞她的同時，當然也為海灘、棕櫚樹、好天氣、夕陽、盛名付出不斐的代價。

溫和的氣候提供全年適合進行各種的戶外活動，無論是水上還是陸上，可以選擇的項目很多，例如沿著海濱可以溜直排輪、騎腳踏車，於海上可以衝浪、潛水、釣魚、行駛風帆或帆船，在山區則可以登山健行、打高爾夫球等；總之，可以滿足各種年齡層人們不同的需求。

除了戶外休閒活動，市中心的 State Street 更是不能錯過的觀光大街。State Street 到處都是寬敞的步

道，可以讓人隨心所欲地散步行走，在這裡立刻可以感受到聖塔芭芭拉悠閒的一面，紅瓦、白牆的房舍，隨風搖曳的棕櫚樹，加上徐徐吹來的海風，讓人心曠神怡，街上的露天咖啡座裡更坐滿人群，一幅悠閒的渡假景象很難令人不放鬆；街道兩旁充斥著各式各樣的精品名店、餐廳、酒吧及畫廊，從奢華的頂級享受到前衛的個性消費，應有盡有，令人目不暇給。街上有一家墨西哥餐廳值得推薦，位在 State Street 和 Anapamu Street 街口的「State and A」，招牌菜 Steak Fajitas 和 Soft Tacos 可以一嘗。如果不想在人聲鼎沸的觀光區湊熱鬧，建議轉往市區內的加州大學聖塔芭芭拉分校享受清靜；該校區的建築與自然景致相互輝映，在校園內悠閒散步即是很棒的享受，走到海濱還可以來一杯美味咖啡，用平實的代價欣賞夕陽落日的美景。總之，在聖塔芭芭拉要帶著奧林匹克運動選手般的腳力，無論是在市區裡逛街散步，造訪有獨特風情的個性小店，欣賞西班牙殖民時期的庭院、水池和鐵欄杆環繞的購物商場，還是搭乘巴士四處遊蕩，都可以很輕易地捕捉到聖塔芭芭拉的不同風情。

歷史建物值得參觀
聖塔芭芭拉傳道院不能錯過

另外，市區內還有一些值得參觀的旅遊景點，配合城市特色這些主要的景點都以歷史建物著稱，如「史登碼頭」（Steams Wharf）、「聖塔芭芭拉郡法院」（Santa Barbara County Courthouse）、「聖塔芭芭拉傳道院」（Mission Santa Barbara）。

「史登碼頭」建於 1872 年，是加州最古老的木造碼頭之一，全長 1.5 哩，盛名足以媲美舊金山的漁人碼頭。在此搭乘「水上計程車」（water taxi）或「滑力艇」（sleek power boat），可以從水上以另一種角度欣賞聖塔芭芭拉的美，如果季節對了，還可以出海觀賞加州大灰鯨或從事潛水和釣魚活動。

「聖塔芭芭拉郡法院」原是一座希臘式的建築，為符合城市的風格，於 1929 年改建成仿古的西班牙複式建築，占地 14,000 平方公尺，共有 4 棟建築體；登上法院鐘樓臨高眺望城市的天際線，則是深受遊客喜愛的觀光路線之一，眼下整座城鎮盡是清一色的紅瓦屋頂，使得聖塔芭芭拉像極了身著紅色舞衣，美豔、奔放的西班牙女郎，而西班牙摩爾式風格的建築更是平易近人，讓法院看起來像座城堡，一點也不令人生畏。

想了解聖塔芭芭拉的歷史，就不能錯過「聖塔芭芭拉傳道院」。1769 年至 1823 年期間，西班牙聖芳濟修道會陸續派人到加州傳教，這是加州第一批的外來者，西班牙傳道士沿著加州海岸線，從聖地牙哥至舊金山共建立 21 處的傳道院，聖塔芭芭拉傳道院是其中的第十座，目前傳道院中藏有大量的珍貴文獻和紀錄。這一座修道院的建造過程十分曲折，西班牙人趕走聖塔芭芭拉的原住民 Chumash 和 Canalino 兩大族群，歷經過爭戰和加州數次大地震的摧毀，自 1820 年起，在原址進行多次的修建後，才有今日的規模。

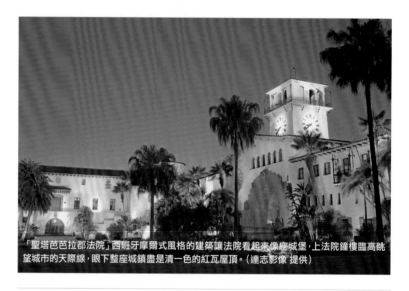

「聖塔芭芭拉郡法院」西班牙摩爾式風格的建築讓法院看起來像座城堡，上法院鐘樓臨高眺望城市的天際線，眼下整座城鎮盡是清一色的紅瓦屋頂。（達志影像 提供）

湖泊遊憩體驗在地休閒情趣
葡萄酒莊也引人入勝

撇開熱門的觀光旅遊景點，入鄉隨俗還可以與在地居民共同體驗安逸的休閒情趣。聖塔芭芭拉周遭的湖泊、葡萄酒莊也是非常引人入勝。居住在聖塔芭芭拉的居民的生活品質相當高，假期一到，馳車從 154 號或 5 號公路北上，直達 Cachuma Lake，烤肉、露營、駕船、釣魚都是很好的選擇；風光明媚的大湖，浩大到白浪層層，彷如大海，不可思議。從 154 號公路則可前往 Los Olivos，該區全是秀色可餐的葡萄園，想品嘗加州美酒一定要到此一探；市區裡的旅店可以為遊客安排品酒行程，前往 Bridlewood、Foley、Gainey 及 Rideau 等大酒莊參觀。較遠的棕櫚泉（Palm Springs）則是另一個出名的渡假勝地，從小鎮的風車和纜車象徵就能明白，而當地最為著名的活動是打高爾夫球，約有上百個高爾夫球場在此，很多球場都對大眾開放，也有不少具特色的高爾夫球渡假旅館，例如綠意盎然、運河環繞的 JW Marriott Hotel 旅館。

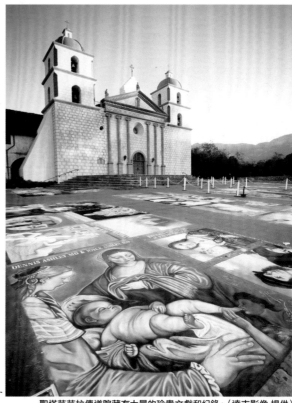

旅遊景點

- 聖塔芭芭拉傳道院（Old Mission Santa Barbara）：2201 Laguna St.，有加州「傳道院之后」的美稱，為加州第十座傳道院。

- 聖塔芭芭拉郡法院（Santa Barbara County Courthouse）：1100 Anacapa St.，壯觀的西班牙摩爾式城堡建築，建於 1929 年，並有壁畫和突尼斯瓷磚。

- 聖塔芭芭拉自然歷史博物館（Santa Barbara Museum of Natural History）：2559 Puesta Del Sol.，展示當地自然歷史並包括一座藍鯨骨架和猛瑪象骨架。

- 聖塔芭芭拉美術館（Santa Barbara Museum of Art）：1130 State Street.，收藏羅東帝國時代古董，亞洲、歐洲和美洲古代至當代藝術、非洲雕刻、樂器及歐洲印象派大師名作。

- 聖塔芭芭拉堡（El Presidio de Santa Bárbara）：123 East Canon Perdido St.，1782年建的軍事堡壘。

- 史登碼頭（Stearns Wharf）：East Canon Perdido 和 Santa Barbara St.，建於 1872 年，碼頭上包括水族館、餐廳和許多小店。

- 泰華納水族館（Ty Warner Sea Center）：位於史登碼頭上，展示鯊魚和其他稀奇及兇猛水中生物。

- 卡培爾博物館（Karpeles Museum）：21 West Anapamu St.，收藏重要原始手稿及文件，包括美國獨立宣言複本。

- 聖塔芭芭拉當代藝術館（Santa Barbara Contemporary Arts Forum）：653 Paseo Nuevo

- 聖塔芭芭拉動物園（Santa Barbara Zoo）：500 Ninos Dr.

- 聖塔芭芭拉植物園（Santa Barbara Botanic Garden）：1212 Mission Canyon Road

聖塔芭芭拉傳道院藏有大量的珍貴文獻和紀錄。（達志影像 提供）

旅遊實用網站

聖塔芭芭拉露天劇場：www.sbbowl.com
售票網站：www.ticketmaster.com
城市觀光網站：www.santabarbaraca.gov/Visitor
住宿網站：www.santabarbaraca.com

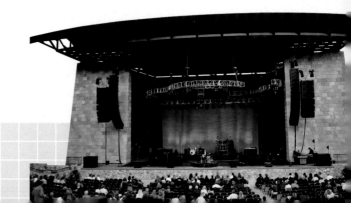

台灣

National Theatre
Taipei

造夢的國際表演天堂
台北國家戲劇院

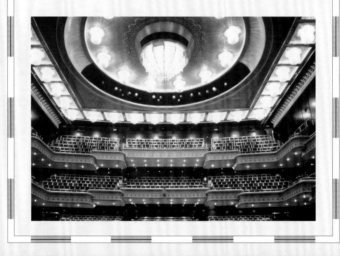

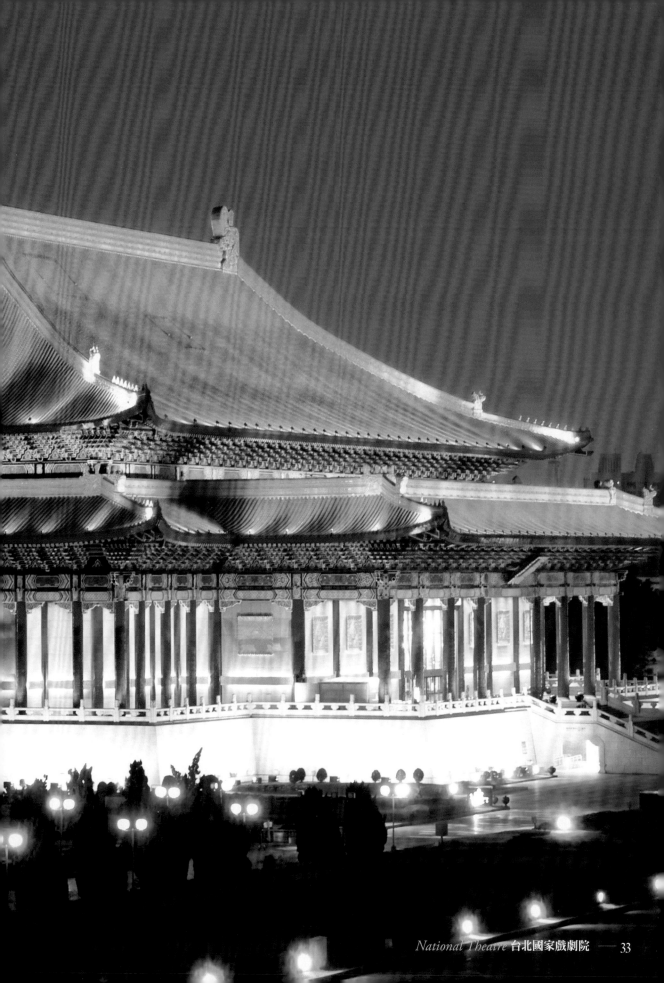

台灣

National Theatre
Taipei

造夢的國際表演天堂
台北國家戲劇院

國家戲劇院仿故宮太和殿作法，美輪美奐。（國立中正文化中心 提供）

Taiwan

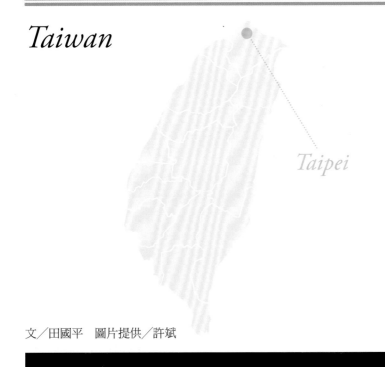

Taipei

文／田國平　圖片提供／許斌

中式古典建築，黃瓦飛簷、紅柱彩梁，氣勢典雅壯觀的國家兩廳院，坐落台北市中心位置的博愛特區內。國家戲劇院和國家音樂廳分據南北向，環抱四座廣場，構築出精美而富意趣的生活風景，是台北市重要地標之一，更是台灣展現精緻文化藝術的殿堂。國家戲劇院是台灣文化最閃亮的櫥窗，對內凝聚創作力，對外則代表台灣表演藝術的品牌。精采的表演，獲得國內外人士的高度肯定，也鋪下了國內團體邁向國際之路，成為國家對外交流與觀摩的平台，讓更多人認識台灣文化之美。

Story 歷史與現況

兩廳院坐落於中正紀念堂，原址自清朝即為軍事用地，為兵營旁的練兵場，日治時期劃為旭町，仍為軍事要地，駐有陸軍步兵第一聯隊與山砲隊，戍守鄰近的總督府。戰後國民政府時期，仍延續其軍事用途，駐有陸軍總部、憲兵司令部、聯勤總部等單位，具有特殊的地域性。1970 年代，軍事單位陸續遷出博愛特區，政府原有意將此地規畫成為台北市第二商業中心，軍事用途轉變為都市商業用途；但是，民國 64 年蔣中正總統逝世，遂決定比照國父紀念館興建紀念館，中正紀念堂於民國 65 年破土，69 年落成對外開放。

兩廳院的興建起於民國 66 年，接續十大建設後的十二項建設，從重化工業轉向農業、文化與區域發展，其中第十二項：建立每一縣市文化中心，包括圖書館、博物館、音樂廳。

劇場專業分工來臨

兩廳院的建築是從 43 件競圖中，選出圓山飯店的建築師楊卓成與和睦建築師事務所負責設計，交融東西特質的建築設計，結合中國北方建築形式與現代的建築工法，打造成當代建築與藝術的瑰寶。1982 年破土興建至 1987 年完工啟用，共費時 6 年。主要結構係由鋼筋混凝土梁柱架構與剪力牆、樓版系統等組合而成。同時動員了國內外建築精英及和上千名工程人員，結合各方專業與心血，耗資 70 億元；其中音響、舞台、燈光等設備，則由包括西德奇鉅公司、荷蘭飛利浦公司等專家組成顧問組（簡稱德荷小組）負責，全部工程在 1987 年完成，管理機構定名為「國立中正文化中心」（通稱兩廳院）。從施工到完成這段時間，台灣從農商社會正式轉型為工商社會，政治從高度戒嚴轉為民主開放，兩廳院的落成，正宣告一個藝文新時代的展開。

1987 年，是台灣經濟快速發展的年代，戒嚴令的解除，將政治改革推向民主。屏風表演班也成立於這一年，表演工作坊已經成立，台灣的小劇場運動也已暗潮洶湧，在還沒有兩廳院之前，台北的表演場所只有中山堂、實踐堂、耕莘文教院、國軍藝文活動中心、國立藝術館、國父紀念館與社教館等綜合型表演場所，一直到兩廳院的設立才開始了更專業與現代化的劇場，依照表演需求而設計成不同功能導向的專業演出場所，才有了今天的國家戲劇院與國家音樂廳，而這兩廳之間最大差異在於建築空間內部的殘響效應。

音樂廳的聲音需要融合各種樂器，殘響時間若太短，聲音會太乾，拉長殘響時間，讓不同音色的樂器融合，會更加悅耳與臨場感；戲劇院裡以念白為主，若殘響時間長，每個咬字的聲音互相交疊，造成混濁以致聽不清楚；所以，國家戲劇院的殘響設計，控制在1秒，讓對白的字句都能清清楚楚。換個方式說明，如果在音樂廳拍一下手，拍手的聲音造成廳內流動；反之，在戲劇院內拍手，聲音則是清脆短促。

劇場設計也因應了功能上的不同，使得音樂廳與戲劇院在設計上有很大的不同。戲劇院因應戲劇場景變化、燈光變化等需求，有著複雜的懸吊系統、旋轉舞台、升降舞台等，屬於視覺上的功能導向；音樂廳主要是管弦樂、室內樂、合唱團等，著重於聲音表現、反射、隔音或吸音等，內部構造已有基本差別。

兩廳院建築上的差異

站在中正紀念堂上面向「自由廣場」牌樓，左手邊愛國東路是國家戲劇院，右手邊信義路旁的則是國家音樂廳。在建築外部上的差異是：雖然都有金黃琉璃瓦與飛簷、鮮豔的朱紅廊柱與七層斗拱彩繪，但是，國家戲劇院仿故宮太和殿作法，擁有台灣罕見的廡殿式傳統建築，前後左右成四坡的屋頂，除了正脊之外，四面有四條垂脊，使外觀更為高聳壯觀，按照中國古代屋頂的式樣按等級次序有：廡殿式、歇山式、攢尖式、懸山式、硬山式

等，廡殿式象徵國家戲劇院的重要性。

音樂廳建築仿故宮保和殿作法，採用歇山重簷式屋面，其特色是上半部為硬山，下半部是廡殿的屋頂，從側面可以看到三角形的山牆面。歇山式的屋頂，除了正脊之外，有四條垂脊與四條戧脊，亦多見於宮殿與廟宇建築。從屋頂的外型即可分辨出兩廳院之間的差異。

美侖美奐的
國家戲劇院

兩廳院內部的地板與廳柱，由義大利進口的大理石，一塊一塊經過精密安裝，每道紋路連接一致，宮燈式的水晶燈是奧地利著名 Swarovski 公司產製的 Strass，每一顆經完全切割、精密磨光後，反射出鑽石般的光芒。音樂廳計有22盞，戲劇院有16盞，但戲劇院內有一盞造價最高，高達4層樓高的水晶吊燈。

除硬體設備外，國家戲劇院還有許多賞心悅目的公共藝術品，大廳正中央是周澄教授籌畫製作的巨幅山水《川原膴膴》，主要輪廓出自於前輩畫家江兆申與黃君璧之手。轉角《使者》由侯玉書所創作，取其「傳遞訊息」之意，以壓克力鑲嵌拼貼出現代感十足的藝術家簽名牆。

位在4號門與6號門側廳的「垂直花園」，由法國的藝術家也是植物

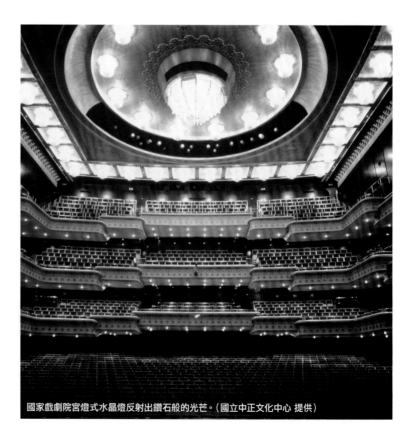

國家戲劇院宮燈式水晶燈反射出鑽石般的光芒。（國立中正文化中心 提供）

專家 Mr. Patrick Blanc 打造，名為「蘭花原舞曲」，高 8.15 公尺、寬 5.7 公尺，以蘭花為主題，6 號門的蘭花牆「原始之舞」，採用台灣原生蘭花 25 種，約 230 株，搭配綠色觀葉植物 9 種，約 2,900 株；4 號門側的「蝴蝶之舞」採用台灣育種的蝴蝶蘭 46 種約 250 株，搭配鐵線蕨約 2,000 株而成，在室內空間打造出綠蔭空間，取其原生於台灣複合異國創作的演化，整體感受非常特別。

此外，還有一個隱藏版的漂亮畫作，是舞台的防火幕，當防火幕下降時，舞台內會噴出水柱滅火，以避免觀眾受到波及，因此不大有機會被看見。此幅防火幕的作者是畫家顧重光、劉平衡，取材自后羿射日嫦娥奔月，構成一幅「日月光華」；另有敦煌壁畫的《仙女飄樂》，象徵光明之意，「天使助樂共慶」象徵國泰民安。

在 25 周年生日時最新添增的作品，是由樹火紀念紙博物館所設計的《水之即景》，長逾 14 公尺的紙製裝置藝術，一體成型、沒有任何接縫的巨型紙張創作而成。此作品以哲學思想為引，讓楮皮及雁皮纖維演繹自然裡的「雲騰致雨」的水景。

原本戲劇院被包圍在中正紀念堂的藍白圍牆之內，2003 年夏天，當時擔任國家兩廳院主任的朱宗慶宣布將拆除圍牆，改善相關設施，設立「國家兩廳院生活廣場」。廣場一側結合書店，讓感性更添知性，民眾在觀賞完表演之後，可以馬上買到相關的表演藝術書籍；劇院藝文廣場地面設置了 80 個噴水孔和 3 段式燈光，白天提供民眾消暑戲水，夜間創造出奇幻優雅的視覺效果。音樂廳生活廣場更設有露天咖啡座，為路過的行人和欣賞完表演的觀眾，提供一個放鬆心情、休息閒談的環境。

敞開大門後的國家兩廳院，打破了空間上的障礙，也打造了表演藝術的文化園區，使民眾更容易走進國家兩廳院，讓藝術的美與感動成為民眾日常生活的一部分。

舞台防火幕的作者是畫家顧重光、劉平衡，取材自后羿射日嫦娥奔月，構成一幅「日月光華」。（陳敏佳 攝·國立中正文化中心 提供）

戲劇院硬派結構

兩廳院是中國傳統宮殿造型的建築，擁有 1,600 個房間的華麗建物，內部卻如同迷宮般，有許多神奇的細節，例如，全年 24 小時恆溫設計，或是音響設計的嚴密，除了隔離廳外的雜音，保持表演場域的乾淨音場，還要求整棟建築的機具運轉聲、空調聲、人員走動聲都不能影響室內演出。為了保持恆溫，兩廳院有五分之一的空間都是空調系統空間，為減低空調噪音及節約能源，採用熱回收系統，各風道內設置消音器以降低空調設備噪音。

此外，國家兩廳院隔音採室中室（Room in Room）的概念設計。為了隔離外部噪音，外牆設置 30 公分厚的鋼筋混凝土，屋頂設計 20 公分厚的鋼筋混凝土屋面結構，室內採隔音構造，將室內噪音再作一道精密隔離。從隔音地板、隔音樓梯、隔音天花板、隔音地坪、隔音牆、隔音門、隔音窗、設備及管路防振等，每個隙縫都逃不過，讓噪音進不來，以維護最高的觀賞品質。

國家戲劇院觀眾席有 4 層樓共 1,522 席，為了讓觀眾有更好的視野，座位不能離舞台太遠。這兒的演出包羅萬象，為了特殊需要，四周安裝了環繞音響，設計著重於吸音，所以戲劇院的地板鋪上地毯，牆面採弧形設計，樓座前緣則是用良質木材及金色雕花裝飾，加強吸音效果。

劇院舞台前還有一個樂池。表演時，負責音樂部分的管弦樂團就坐在這個區域裡。國家戲劇院的樂池可容納約 80 人的交響樂隊使用，不作為樂池時，亦可利用座椅平台車裝設為觀眾席，可增加 65 席。

製造舞台幻覺的機關

兩廳院的鏡框式舞台內，機關重重，光是我們看到的舞台面，就有 4 個。除了主舞台，後面還有 1 個，左側舞台還有 1 個舞台，下方還有另外 1 個，這個意思是方便舞台的造景能夠快速變化。

側舞台有 3 個平台車，可自側舞台移至主舞台，並在主舞台前後移動。到定位後，主舞台可以上升下降，符合舞台設計所需，後舞台還有 1 個搭載直徑 13 公尺的圓形旋轉舞台的台車，寬 16 公尺，深 12.6 公尺，藉此將旋轉舞台移到主舞台上，旋轉舞台可以順時針或逆時針轉動，同時整個前進的速度與旋轉的速度都可以控制，充分因應各種型態的表演。

主舞台面由 4 部升降平台組成，每台中央有 6 個 1 公尺 X1 公尺的陷阱洞，設有滑動門，下有隱藏式小型升降舞台，以供人物在舞台消失或出現等特殊演出之用。

主舞台可以下沉到地下層，讓下面的舞台升起來，4 個舞台都可以先預設好獨立的舞台裝置，透過機械油壓移動舞台而產生完全不同的 4 齣演出。戲劇最有趣的就是舞台的變化應用，國家戲劇院可以利用舞台的升降或平移增加視覺變化，而舞台的排列就在各式舞台板的升、降、拖、拉、轉之中，產生各種巧妙的組合。

除了舞台的變化，舞台上方的懸吊系統，也是製造劇場幻覺的精華所在，舞台上方有 53 根吊桿，可吊設燈光或布景用途，分為手動及電腦控制，其中有 19 支手動吊桿，最大載重量為 300 公斤，34 支電腦操作，另有 4 組燈光調桿，可承重 900-1,000 公斤，後舞台與側舞台則另有其懸吊系統。戲劇院有 585 個燈光迴路可供演出使用，除了舞台吊桿上及兩旁的側光塔外，樂池的上方、鏡框的兩側、4 樓觀眾席後上方和觀眾席頂棚的後半緣，以及大水晶燈座的前半緣都有演出燈光設備。

搭配燈光與舞台各種變化，在這個空間中創造出各種可能，可以擬真，可以虛幻，這裡是造夢的所在，創造出迷人的空間。

與國際表演藝術接軌
精心策畫優質節目

除了硬體上的設備與環境，最重要的是節目的安排與規畫，除了引介國際上表演藝術重要的潮流或前衛的浪潮，同時也透過藝術節的方式包裝，讓台灣的團隊與優質演出被國內外看見。目前兩廳院的節目規畫，分為幾個主軸，行之有年的幾個系列，一個是每兩年舉辦一次的「國際劇場藝術節」，主要以戲劇節目為主，邀請國際知名劇團的作品與國內優秀團體的節目；相對於戲劇節目，每兩年一次的「舞蹈秋天」，則是與國際舞蹈潮流接軌，同樣策畫邀請國內外的優秀舞團，集中在秋天演出季登台。

同樣也是兩年一次的「世界之窗」，則以「國家」為策展的主軸，廣泛且深入淺出地讓觀眾透過表演藝術來認識一個國家的文化底蘊。目前已介紹過：比利時、西葡、日本、德國、俄羅斯、法國、英國。

透過這3個主題性藝術節的包裝，讓觀眾打開國際視野，與世界接軌。從2009年首度舉辦以「台灣」為名的「國際藝術節」，強調跨界、跨國、跨文化與跨領域之創新為目的，突顯出台灣與世界共同創作的特性。透過積極的主動製作節目而非被動的購買節目，將台灣的優勢與特色帶入，一方面鼓勵推動善用自己的優勢，另一方面也把自己放在國際舞台上來檢視自己，慢慢培養台灣居於「引領」的地位，打響「台灣國際藝術節」的招牌。除了這樣的宗旨外，每年都有一個

策展的方向與主題，發揚屬於台灣特色與跨界的文化內涵。

歷史更悠久的策展其實在實驗劇場的新點子系列，早年從「實驗劇展」、「海闊天空」系列逐漸演變成現在每年都會舉辦的「新點子劇展」與「新點子舞展」。2013年首度加入「新點子樂展」，主要提供青年藝術工作者創作發表的資源與管道，藉由長時間的排練、對談、交流、演出等過程，刺激新一代創作者學習與成長，期培育更多優秀的編導人才。

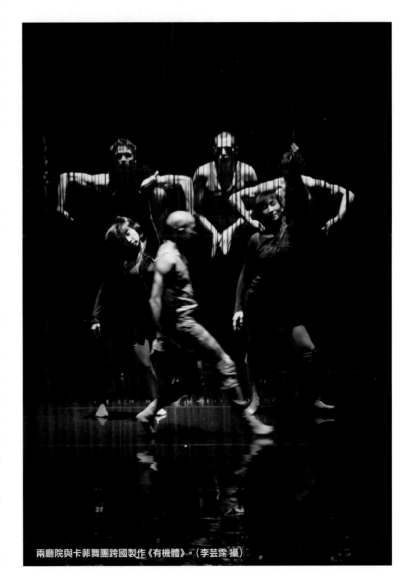

兩廳院與卡菲舞團跨國製作《有機體》。（李芸霈 攝）

實驗劇場 無限創意表演空間

實驗劇場位於戲劇院內的 3 樓，觀眾入口須由愛國東路側的警衛室旁進場，直接搭電梯上 3 樓。在兩廳院設計之初，原本的空間一開始規畫為休憩室與宴會廳，因為當時總統蔣經國認為不需要，之後設計更改增建成目前的「實驗劇場」。

實驗劇場為一標準的「黑盒子」劇場，黑盒子算是一種舞台空間，泛指所有方型、內部漆成黑色的劇場空間，它沒有固定觀眾席與舞台區，也正因為如此，使黑盒子劇場的自由度極大，它可以變成傳統的鏡框式舞台，也可以是伸展式或圓形舞台，甚至是環繞型……全看導演設計，因此十分適合前衛而實驗性的演出。

實驗劇場也是亞洲地區第一個採用「張力索式頂棚」的小劇場。「張力索式頂棚」俗稱「絲瓜棚」，由許多鋼索編織而成，看起來就像絲瓜棚一樣。它同時承受 20 位 75 公斤以下的工作人員進行裝台工作，設計者可以在任何地方懸吊布景及燈光，也創造出其靈活的空間運用。國內主要的演出團

體都在此累積表演的經驗，國家兩廳院近年來也在此舉辦小劇場藝術節，如「國際劇場藝術節」、「新點子劇展」、「舞蹈秋天」等，邀請許多國外的前衛團體前來大展身手。

一般而言，實驗劇場可容納 180-242 席，但主要看創作者的需求，

高度的實驗性吸引了無數的創意，這裡曾演出過完全沒有演員的戲，王嘉明的《家庭深層鑽探手冊》，26 個角色卻完全沒有演員，觀眾可以隨意亂坐，聆聽複雜的聲音表演；也有國外團體演出《群盲》，沒有半個真人，個別獨立投影的人頭，維妙維肖。

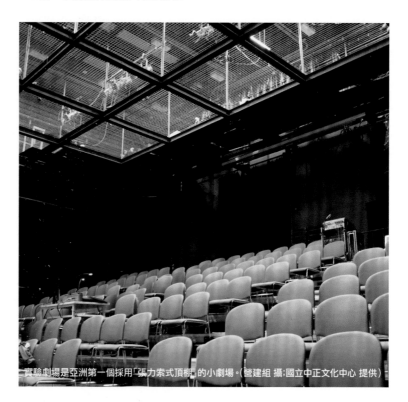
實驗劇場是亞洲第一個採用「張力索式頂棚」的小劇場。(營建組 攝:國立中正文化中心 提供)

i 表演藝術圖書室

位在國家戲劇院地下層的表演藝術圖書館，82 年 3 月正式開放提供服務，凡年滿 19 歲以上民眾皆可繳交年費，申請加入會員並使用圖書室，是國內第一所表演藝術專門圖書館。。

表演藝術圖書館以建立專業表演藝術資訊中心為發展目

標，館內典藏音樂、戲劇、舞蹈、舞台、劇院管理等主題資料，收藏類型包括有圖書、樂譜、期刊、錄影帶、LD、DVD、藍光、雷射唱片、黑膠唱片、節目單、海報及微縮片等。此外，表演藝術圖書館也保存國立中正文化中心自民國 76 年成立之初演出節目的相關資料，民國

84 年起也將劇照也納入收集，民國 93 年更展開蒐集劇本、導演本、舞台設計圖、燈光設計圖、服裝設計圖等文物資料。

總面積約 222 坪，內部規畫為閱報區、視聽區、檢索區、現期期刊區、參考書區、特藏區、期刊微卷區、過期期刊區、密集書庫區及資料複印區。目前有個人閱覽座 26 席，個人視聽座 12 席，雙人視聽座 4 席，一間團體閱聽室可容納 3 至 5 人。「特殊視聽資料典藏室」內的視聽座位有 7 席，黑膠聆聽區 2 席。截至 2013 年 6 月，館藏的視聽資料（CD、DVD、LD 等）共有 10 萬 413 件，現期期刊有 150 種，裝訂期刊有 4,123 冊，圖書有 24,077 冊、樂譜有 7,023 冊、節目單有 12,614 冊，海報有 6,165 張等，總館藏量約 158,000 件。

目前開放時間為週一至週五的上午 9 點到晚上 8 點，週六日中午 12 點到晚上 8 點，國定假日及每月 1 日為休館日（逢例假日順延）。

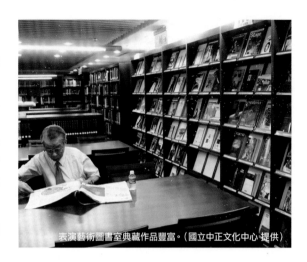
表演藝術圖書室典藏作品豐富。（國立中正文化中心 提供）

🛒 如何購票享折扣？

兩廳院售票系統除了販售兩廳院的節目，同時也包含其他場地節目的代售，包含音樂、戲劇、舞蹈、親子、體育與電影等十餘種活動的票務。目前可以在網路購票（www.artsticket.com.tw/CKSCC2005/home/home00/index.aspx），再選擇郵寄取票，或是全台約 200 家實體分銷站取票，或是 7-Eleven 的 Ibon，萊爾富 Life-ET 多媒體資訊機、全家的 Fami Port 皆可取票或直接購票，同時也提供兩廳院之友傳真訂票。每個月發行的月節目表，最後面附有全台分銷點的聯絡資訊。

🚗 如何抵達國家戲劇院？

1. 搭乘捷運：新店線和信義線的交會點「中正紀念堂站」5 號出口，可直達國家戲劇院

2. 搭乘公車：國家戲劇院位在愛國東路、羅斯福路與中山南路的交接處。也可搭至信義路、杭州南路的國家音樂廳，再穿越廣場抵達國家戲劇院。
· 愛國東路：18、248、644、648
· 羅斯福路：3、15、18、208、236、236 夜、251、252、660
· 中山南路：3、15、18、208、227、648、中山幹線
· 信　義　路：0 東、3、20、22、22 區、38、204、670、671、信義幹線、信義幹線（副）、信義新幹線
· 杭州南路：38、237、249、253、297

3. 自行開車：信義路與愛國東路各有出口與入口，地下停車場約可容納 695 部小客車（含 14 個身心障礙者專用車位）。

國際化首府 齊聚多元文化
台北 —— *Taipei*

第七屆台北數位藝術節在松山文創園區舉辦。

台北市是台灣政治、文化、商業、娛樂傳播匯集之地，尤其在文化推廣上一向不遺餘力，各地區都有大大小小的場地，提供藝文團體展現表演藝術創意。台灣各縣市道地小吃與國際美食，在夜市和餐廳都可滿足你的味蕾。

Travel

新舞臺

位在信義計畫區的新舞臺，是台北第一座民營的中型多功能表演廳，造價 12 億，可容納觀眾 935 位。「新舞臺」的命名是來自於 1915 年，鹿港紳商辜顯榮買下日人在台興建的第一座戲曲劇場「淡水劇場」，整修改建，取法上海「新舞臺」，改名為「台灣新舞臺」，引進大陸京劇與台灣歌仔戲。辜家後代為了延續再現先人的榮光而打造的現代劇場「新舞臺」於 1997 年正式營運。

不同於公家的表演場所，新舞臺提供了毛毯、紙巾與兒童加高坐墊等服務，定位在音樂、舞蹈、戲劇、傳統戲曲與兒童等多功能的中型表演場地，有升降舞台與樂池、音響反射板、吸音幕板等專業設備，維持場內 1.2 至 1.85 秒的殘響設計。

為承續兩岸早期新舞臺的精神，在節目設計上對傳統戲曲的推動不遺餘力，於每年 10 月和 11 月固定推出「新傳統」系列，請來李寶春擔任藝術總監，邀集兩岸名家，同時也邀請林懷民擔任藝術總監，推出「新舞風」，接軌當代舞蹈思潮。

地址：台北市松壽路 3 號
網站：www.novelhall.org.tw

國父紀念館

位在東區捷運國父紀念館站的國父紀念館，除了占地遼闊的公園，中間的主體建築物高 30.4 公尺，每邊長 100 公尺，由每邊 14 支灰色大柱，頂起翹角像大鵬展翼的黃色大屋頂，安靜地坐落在 10 萬公尺見方的平地中央，建築物由圓山飯店的建築師王大閎建築師設計，1972 年完工啟用。正廳有巨大的國父坐姿銅像，衛兵交接禮也成為觀光的重點。除了藏書四萬的孫逸仙博士圖書館、史蹟室與中山藝廊，還有最主要的演藝廳，屬於大會堂式的建築，是國內最大型的室內鏡框劇場，座位有 35 排，2,518 席。提供舞蹈、戲劇、音樂等節目演出，並做為重要慶典及大型頒獎典禮之用，早年金馬獎、金鐘獎、金曲獎、金鼎獎、薪傳獎等或總統就職大典皆在此舉行。

地址：台北市信義區仁愛路 4 段 505 號
網站：www.yatsen.gov.tw

松山文創園區

松山文創園區與國父紀念館隔著忠孝東路對望。前身為日治時期「臺灣總督府專賣局松山菸草工場」，1947 年又更名為「臺灣省菸酒公賣局松山菸廠」，曾創下年產值超過 210 億台幣的菸廠於 1998 年停止生產，2001 年由台北市政府指定為第 99 處市定古蹟。松山菸廠在光復後種植大量植栽，景觀優美，停產後已經成為台北市東區最大的綠地。此地將規畫為台北文化體育園區，興建體育場、購物中心與文化展演空間等設施。目前保留的建築為 2 層單棟建築，東西長約 165 公尺，南北寬約 93 公尺，占地 4,500 坪，鳥瞰形態類似「日」字。其中一間間如倉庫般的廠房空間，非常適合各類展覽與各類型的演出活動，透過跨領域的文創活動，實踐古蹟空間活化運用。

地址：台北市信義區光復南路 133 號
網站：www.songshanculturalpark.org/Index.aspx

誠品表演廳

甫於 2013 年落成的「誠品表演廳」，坐落在松山文創園區的北邊，位在「誠品生活松菸店」的 B2，占地 1.2 公頃，由普立茲克建築獎得主伊東豐雄設計，是一個總座位 361 席的音樂廳，精緻的中小型表演廳，適合獨奏音樂會、20人以下的小型室內交響樂、四重奏或爵士、親子等跨界演出。

地址：台北市信義區菸廠路 88 號
網站：artevent.eslite.com

城市舞台

原本是台北市立社會教育館（簡稱社教館）附設的演藝廳，2002 年封館整修，為了因應韋伯的音樂劇《貓》首次來台演出，2003 年重新開館時，並由當時文化局長龍應台改名為「城市舞台」，成為更具現代感的綜合型劇場。

1976 年，台北市政府決定在五號公園預定地興建社教館館舍（含行政大樓與演藝廳），1983 年正式啟用，一直到 1987 年兩廳院落成前，社教館是當時台北市最現代的表演場地，當時有許多綜藝節目都在此錄影，例如：鳳飛飛主持的「飛上彩虹」與「黃金拍檔」等。

原本隸屬於教育部，1999 年台北市文化局成立後，改隸文化局。是一個鏡框式舞台，舞台地面由 9 塊升降台板構成，所以整個舞台可以降至與觀眾席一樣高。觀眾席分為 3 層，1 樓 576 席、2 樓 217 席、3 樓 209 席，1、2 樓後方均設有身障席，共計 1,002 個座位，屬於中型場地。觀眾席與舞台區的縱深接近 1：1，所以場內聲音反射較快，殘響不太長，而且又是鏡框式舞台，因此特別適合戲劇、戲曲與現代音樂的演出。

地址：台北市松山區八德路 3 段 25 號
網站：www.tmseh.gov.tw/big5/ArtInfoList.asp?Item=3

牯嶺街小劇場

牯嶺街小劇場的前身是「中正二分局」，本體建於 1906 年，巴洛克風格建築，日治時期為日本憲兵分隊所，1945 年光復後改為台北市警察局「第七分局」，直至 1993 年止，因應行政區調整而先後再改為「古亭分局」及「中正二分局」。目前 1 樓劇場後方仍保留 3 間拘留室應合此「紀念性建築物」之名。

1995 年，「中正二分局」遷至重慶南路與南海路的現址，原址經藝文界人士奔走爭取，台北市政府乃於 1996 年將該址規畫為藝文劇場。委託民間藝文團隊營運管理，為國內唯一定位為前衛劇場之表演場所，在台灣小劇場發展史上占有重要的位置。

全館分為兩棟建築結合形式。前棟為兩層樓高，採日式磚造建築，1 樓為大廳、公共空間，2 樓則為藝文空間；後棟為 3 層樓高建築，1 至 3 樓主要分為：實驗劇場、行政辦公室、排練場。

牯嶺街小劇場位於南海學園規畫的區域內，前有楊英風美術館與郵政博物館，後有以小吃聞名的南昌路段，鄰近還有美國文化中心、歷史博物館、植物園、建國中學等，人文學術風氣鼎盛。

地址：台北市中正區牯嶺街 5 巷 2 號
網站：www.glt.org.tw

華山 1914
文化創意產業園區

位在忠孝東路與金山南北路間的「華山 1914 文化創意產業園區」，前身為「日本芳釀株式會社」，創設於 1914 年，至 1922 年實施專賣制度後，改名為「臺灣總督府專賣局臺北酒工廠」，光復後於 1949 年改名為「臺灣省菸酒公賣局臺北第一酒廠」。1987 年酒廠遷至林口，1997 年藝文界人士開始推動閒置 10 年的台北第一酒廠，再利用為一個多元發展的藝文展演空間。酒廠乃正式更名為「華山藝文特區」，成為提供給藝文界、非營利團體及個人使用的創作場域。「樺山」之名是從日據首任台灣總督「樺山資紀」而來。

園區共 7.21 公頃，保留了自日治時期到國民政府時期完整的製酒產業建築縮影，原有高塔區、米酒作業場、四連棟（紅酒貯藏庫）、再製酒作業場等建築，都具有歷史意義。目前分為戶外藝文空間與室內展演空間兩部分，戶外規畫為：千層野台、華山劇場、藝術大街、森林劇場、煙囪廣場與草原劇場 6 塊區域。室內展演空間則有車庫工坊、四連棟、烏梅酒廠、果酒禮堂、紅磚六合院與再製酒作業場改建 live house 的 Legacy 等與釀酒廠的包裝室變成今天的光點電影院。

地址：台北市中正區八德路 1 段 1 號
網站：www.huashan1914.com

文山劇場

文山劇場，號稱離捷運站最近的劇場，原名為「臺北市立社會教育館文山分館」，是一棟地下 3 層、地上 12 層的綠色建築物，是目前台北市唯一集專業劇場、公共藝術、親子閱讀空間、戲劇展覽空間及專業彩排廳等多元功能於一身的藝文空間，位在 B2 的劇場有 240 個座位，因應平時以兒童劇為主的演出，特地準備了額外的坐墊，供小朋友放在座椅上墊高視角。劇場座落於景美捷運站 1 號出口旁，於 2004 年開館，2009 年更名為「文山劇場」，增加一般成人欣賞的節目，讓戲劇、舞蹈、音樂等都能在此交流互動。

地址：台北市文山區景文街 32 號
網站：wenshantheater.pixnet.net/blog

大稻埕劇苑

「大稻埕戲苑」的樓下是永樂布市，位處於迪化街，是台北開發早早的商區，擁有百年以上的文化涵養，前身是自民國 78 年開始使用的「台北市立社會教育館延平分館」，20 年後閉館整建，9 樓擴建成有 500 個座位的中型劇場，於 8 樓新設曲藝場提供 100 人使用，並增設排練室、多功能簡報室及全新教室，更新各項軟硬體設施。民國 99 年起以傳統古典感的全新樣貌重新出發，經大眾新命名為「大稻埕戲苑」，以傳統藝術文化之展覽、演出、保存、研習為目標，成為推動台北市傳統藝術之重鎮。

地址：台北市大同區迪化街 1 段 21 號 9 樓
網站：www.wretch.cc/blog/dadaochen

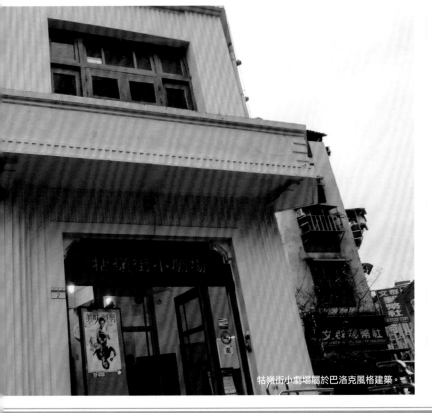
牯嶺街小劇場屬於巴洛克風格建築。

水源劇場

隸屬於台北市文化局的水源劇場同樣離捷運站很近，位於公館站水源市場大廈 10 樓，原為兵役處體檢大禮堂，承載著台北市數以萬計役男體檢的回憶，配合市政府「公館水岸」的計畫，耗資 1 億 1,000 餘萬整修規畫「水源劇場」。有著獨特的三面式劇場，觀眾席左右各 80 席，前方有 340 席，最多可以容納 500 位觀眾。同時依演出需求彈性調整舞台為一面至三面，可伸縮升起的座位創造彈性的空間可能，兩層樓的挑高，適合各種實驗性的創作演出。

總樓地板面積達 600 坪，2012 年開始營運，同時扮演了串連台大校區、寶藏巖藝術村、自來水園區與公館夜市等觀光景點。水源市場的外觀由藝術家亞柯夫亞剛設計，以建築物立面打造的「水源之心」LED 大型公共藝術，對映著「水源劇場」的三面式舞台，從作品左側，可以看到如大海般藍白相間的條紋，從右邊可見到漸層的彩虹，正面看見彩虹與藍白海洋的呼應。

地址：台北市中正區羅斯福路 4 段 92 號 10 樓

師大商圈

原址在日據時代是防空空地，為避免美軍轟炸燒夷彈對日本木造建築的傷害而隔出的空地。1960 年代，這裡被劃地佔用成違建市集，整條師大路到和平東路口，滿街攤販，人潮絡繹不絕，成為熱鬧的夜市，一直到 1987 年都市計畫掃蕩攤販，大多轉型為店面型態，部分攤販移入巷內店面，形成今日巷弄商圈的雛形。

1990 年代起，因鄰近師大語言中心，消費主力為在地學生及居民、上班族與外國人，不同於其他觀光夜市的人口流動，這裡商品豐富多元具有異國風情，美食餐廳不勝枚舉，咖啡店林立，漸漸發展成別具特色的師大商圈。到「台電大樓」捷運開通後，師大夜市達到全盛時期。老字號的滷味、小吃、熟食，流行的飾品、具有創意設計的小物、藝術與時尚融合的各種商品，好逛好吃又相對便宜，也成為師大商圈的特色。

吃飽逛足後，別忘了上承永康商圈下接公館商圈的師大腹地，還有豐富的文化資產：殷海光故居、梁實秋故居、瑠公圳舊圳路、總督府山林宿舍、青田街日式宿舍群、紫藤廬和師大校內多處古蹟等，以及環繞這些歷史建物、古蹟的書店、字畫店，以及次文化音樂重鎮「地下社會」，假日的師大路公園也常有露天演出。

水源劇場位於公館站水源市場大廈 10 樓。

南門市場

位在捷運中正紀念堂站附近的「南門市場」，是台北市歷史最悠久的公有傳統市場之一，成立於 1909 年，位在台北城南圍牆外，是蔬果的集散中心，定名為南門市場。起初是一棟磚造平房，1926 年不敷使用，增建一棟以五金、文具、藥品、皮鞋為主的商場，因位在台北州的千歲町，改名為千歲市場。

光復後又擴充市場外魚肉蔬果等攤位，更名為南門市場。1979 年為配合各區籌建行政大廈，將市場改建為地下 2 樓地上 10 樓的古亭行政中心，1981 年落成啟用。南門市場如今為地下 1 樓與地上 1、2 樓共 3 層，總坪數為 2,254 坪，現有 270 個攤位。1 樓專門販賣南北雜貨跟烹調完畢的熟食與精緻糕點為主，紅樓夢裡的菜色在此也能買到，地下 1 樓專賣生肉、海鮮及挑選處理過的生鮮蔬菜，2 樓經營百貨及飲食。

不同於一般市場，這裡除了是辦年貨的超人氣市集，還有許多得專程來此才買的到的北方美食。知名老店有販賣南北雜貨與各式醬料的「南園」、「常興」。金華火腿聞名的「萬有全」，與「合興」的紅豆鬆糕等。

地址：台北市中正區羅斯福路一段 8 號
網站：www.nanmenmarket.org.tw

光華數位新天地

鄰近北科大的光華商場，是全台最知名的電子零件與電腦零組件 3C 產品的集散地。1973 年的光華商場位在八德路一段、二段間的光華橋下，是台北市最早興起公有商場，最初接手了牯嶺街的舊書商以買賣二手書為主，1979 年後又慢慢導入玉器等古董買賣，同時因中美斷交後駐台美軍留下大量電子器材流入二手商，加上緊鄰台北工專，逐漸發展出電子零件銷售，原本的玉市古董在 80 年代末期移往建國花市，目前僅剩新生南路東側及八德路北側的人行道設有玉市。

1992 年因應鐵路地下化工程的需要，中華商場被拆除，因此許多業者轉進光華商場周邊的八德路與新生南路，沿著街道巷弄逐漸開始形成一個商圈，周圍也逐漸興起了新光華商場、國際電子廣場、現代生活廣場等。

鐵路地下化之後，光華橋在交通上的任務結束，加上在結構安全上有疑慮，終於至 2006 年 1 月 29 日拆除，部分店家跟著歇業或遷至他處，其餘商家暫遷金山北路與市民大道口旁空地所搭起的臨時屋，於 2008 年正式進駐 7 億打造的光華數位新天地，成為具有規畫性的電子商場，也是目前全台最大 3C 商場。

地址：台北市中正區市民大道 3 段 8 號
網站：www.gh3c.com.tw

光華數位新天地是全台最大的 3C 商場。

中國

National Centre
for the Performing Arts

Beijing

孕育生命的水煮蛋

北京國家大劇院

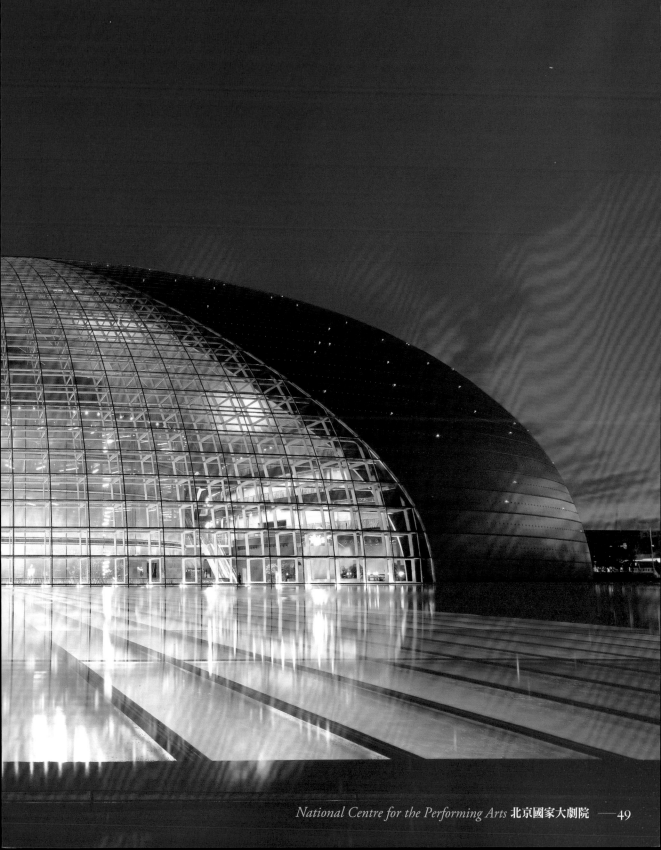

National Centre
for the Performing Arts
— *Beijing* —

孕育生命的水煮蛋

北京國家大劇院

國家大劇院

國家大劇院如海上珍珠般浮在人工湖上。

China

Beijing

文／郭耿甫　圖片提供／北京國家大劇院、郭耿甫

北京，一個光芒萬丈，卻又帶著神祕離奇，甚至有點緊張危險感的城市名字。600 年前，明朝永樂皇帝誇耀地為北京奠定了舉世難以匹敵的帝都；21 世紀初，傾國之力想要站上世界之巔的政府，讓北京成了新世紀的國際建築大師競技場，但古老與創新之間，卻有難以數計的過渡與肌理，加上來自全中國的多元民族，成就了今日北京的千萬種風情神態，彼此衝突、幫襯、烘托，卻又奇特地和諧。其中，最鮮明的例子，應該是「北京奧運建築」之一的「中國國家大劇院」。

Story 歷史與現況

國家大劇院區位得天獨厚，位於北京市中心天安門廣場西側，東側緊鄰人民大會堂，北隔著長安街，便是紫禁城赭紅的城牆，與天安門以及中央政府所在地——中南海大門與新華門隔街相望，堪稱北京城的中心位置，交通便捷。大劇院由 3 個主表演廳與 1 個小劇場組成的主體建築與入口售票大廳、水下長廊、地下停車場、人工湖、綠地、連接地鐵站通道組成，總投資額約 30 億人民幣，於 2001 年 12 月開工，2007 年 12 月 22 日開放營運。大劇院的設計方案由法國巴黎機場公司承攬，由法國建築大師保羅‧安德魯（Paul Andreu）主持設計，其主要構想是在大劇院的基地上造了一個總面積達 3.55 萬平方公尺的方形人工湖，一個巨大半橢圓形的殼體自

湖中升起，殼正下方則包覆著地基最深達地下 32.5 公尺，有 10 層樓高度的 4 個表演廳。

被水圍繞的鋼構殼體沒有門，沒有窗，東西軸長 212.20 公尺，南北短軸長 143.64 公尺，高度 46.285 公尺，龐大量體卻謙卑地比相鄰的權威象徵——「人民大會堂」略低 3.32 公尺。「殼體」由 18,000 多塊昂貴的鈦金屬板密接而成，中部為漸開式玻璃幕牆，由 1,200 多塊超白玻璃巧妙拼接而成。兩種材質經巧妙拼接呈現唯美的曲線，彷彿舞台帷幕徐徐拉開的視覺效果。鈦金屬與超白玻璃在白天，映著天光，水天一色；尤其在夜晚的燈光下，湖面倒影宛若聖潔的純白巨蛋、沉入水中的一輪明月、海上升起的巨大珍珠，任何人也許在第一眼，會因聯

想起「水煮蛋」綽號而會心一笑，但同時很難不為眼前的奇幻絕景發出驚嘆。然而，眼前這一切來得不易，甚至可以說是近年來，中國建築界捲起最大的論戰與風暴之一。

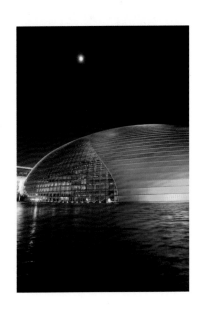

保羅‧安德魯前所未有的成就與挫敗

誕生在 2007 年底的國家大劇院，也許無法於歐美的經典劇院比擬其悠久歷史與藝術成就，但其誕生的歷程，卻堪稱世紀初最轟轟烈烈的建築美學與哲思的變證與省思。大劇院雖然在中國家大劇院工程不能算是為 2008 奧運而建，但與鳥巢、水立方以及中央電視台新樓、首都機場三號航站樓，一起被歸類為「京奧」建築。國家大劇院應該是「北京奧運」建築當中在完工後，漸漸被廣泛接受的一個。相較經歷火災的中央電視台新樓迄今仍然被冠上粗鄙「大褲叉」（大底褲）名號，大劇院從「大墳包」、「大水母」，逐漸成為十分常民、甚至有點幽默逗趣、畫面感十足的「水煮蛋」。

設計師保羅‧安德魯（Paul Andreu），1938 年出生於法國波爾多市，1967 年他設計了圓形的巴黎戴高樂機場候機室，並從此擔任巴黎機場公司的首席建築師，他設計規畫了世界上最多的機場：尼斯、雅加達、開羅、上海、日本關西，60 多個國際機場。安德魯其他知名作品還有巴黎新凱旋門、英法跨海隧道的法方終點站等大型計畫。1999 年，安德魯領軍巴黎機場公司與北京清華大學合作，經過兩輪競賽 3 次修改，在中國國家大劇院國際競賽中 36 個設計單位的 69 個方案中奪標。20 多年前一位華裔設計師在法國羅浮宮建玻璃金字塔，20 多年後一位法籍設計師在中國紫禁城門前投下潔白巨蛋。

然而，獲選的最終建設方案，也是安德魯的第一個劇院建築一經公告，卻引起中國輿論、建築界及文化界的滔天巨浪，主要指責安德魯忽略中國傳統建築風格，破壞紫禁城周遭歷史文化的和諧，以及量體過度龐大。100 多位中國國家級院士、建築學家與工程學家聯名抗議。要求修改的壓力如排山倒海：縮小、後退、加入中國元素、甚至乾脆停工。隨著工程進展，安德魯繼續背負更多的指控：欺騙、浪費；同時，施工方法的高度困難，以及不斷有施工品質與擅改設計的事件發生，保羅‧安德魯不僅「十」面楚歌，也不知身心崩潰了多少次，經常也孤立

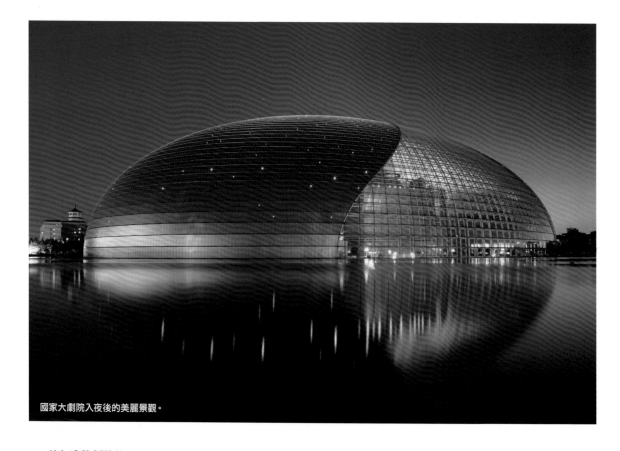

國家大劇院入夜後的美麗景觀。

無援地開始懷疑一輩子的建築信仰。

保羅・安德魯不是沒有後悔,以及心生放棄的念頭過,特別是面對一些莫須有的指責與惡意的中傷汙衊。但負面聲浪越大,卻也奇特地同時給予他支持自己的力量。他想起許多他的前輩先行者,構建建築史上的前例:像羅浮宮、龐畢度、羅浮宮,還有雪梨歌劇院,超越時代美學價值觀,莫不是在遭受的生平的奇恥大辱堅持下來,終於在完工後,漸漸獲得接受,並且成為建築史的里程碑。

中國的建築環境也給予他以前所無法實現的一些機遇,特別是工資的極其低廉,使他可以使用像鈦金屬這樣高昂卻完美的質材,並且可以在施工品質上反覆琢磨,而不像歐美與日本等地,人事成本高到被迫選擇降級。隨著工程一步步邁進成形,安德魯也逐漸吃了定心丸,確認那些他用了不知多少用心研究中國歷史、哲學、建築,並四處走訪當代中國之後,沉澱出的構想。但7年的施工時間實在是個長期煎熬,因為,保羅・安德魯的最大的紙上設計構想,要等到蛋殼完工,並在超大水池放了水之後,真實反映出「倒影」連結起來,才能印證是否「完美弧度」?

那個完美弧度,給了他定心丸,也讓許多反對的聲音慢慢的減弱了下來,許多不實的謠傳也不攻自破。堅持理念完工的「北京國家大劇院」,從之前被譏笑為「大墳包」,變成「海上明珠」,被評選為中國十大新建築奇蹟之一,也被北京市民票選為北京十大新地標之一。經歷風暴的安德魯喜歡來自北京老百姓的創意「水煮蛋」,他說:「我想打破中國的傳統,當你要去劇院,你就是想進入一塊夢想之地,巨大的半球彷彿一顆生命的種子。中國國家大劇院要表達的,就是內在的活力,是在外部寧靜籠罩下的內部生機。一個簡單的『雞蛋殼』,裡面孕育著生命。這就是我的設計靈魂:外殼、生命和開放。」

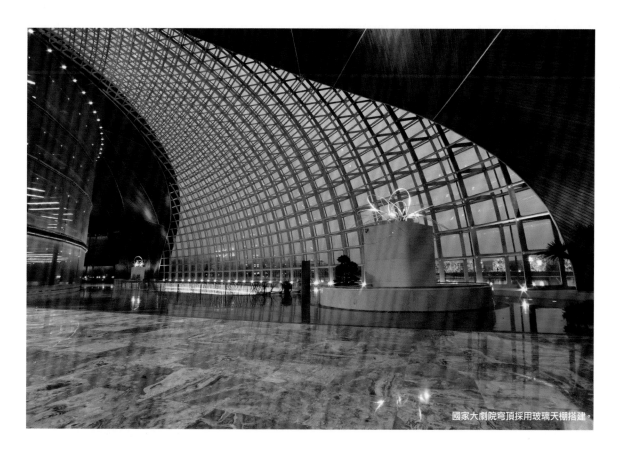

國家大劇院穹頂採用玻璃天棚搭建。

走進大劇院

拋開大劇院外觀的中國美學爭議，保羅·安德魯口中的這個夢想之地，確實有其獨到之處。這個建築體觀眾是從外觀碰觸不到，卻可以深入其核心內在。除了來自地鐵與停車場的觀眾，所有訪客都須要從水池一側的地下入口進入，首先需通過位於人工湖下方長達 80 公尺的水下長廊，寬約 24 公尺，頂部採用玻璃天棚搭建而成。白天，上方湖水的層層漣漪在太陽的照耀下，透過玻璃天棚投影下來，猶如置身於藝術海洋一般。長廊的另一端也就是蛋殼的正下方，是既完全獨立又通過空中走廊相互連通成為一體的 4 個劇場：歌劇院、音樂廳、戲劇場與小劇場。在此同時，那個走進來前看到的蛋殼，突然變成了彷彿聖堂的穹頂，更像是繁星點點的蒼穹，而玻璃所穿透若隱若現的北京實景，創造了許多虛實交替的視覺與心理，甚至思想上、時空上的豐富層次。

某個角度來思考，建築師何嘗不是中國哲學的實踐者？單從外觀上，任何人無法辨識建築的功能性，彷彿只是一個巨大的地景藝術，但內在卻是更多有機體的組成，看似空無，卻又極多；而外觀的純粹弧線也無法論斷是東方是西方，鳥瞰大劇院殼體的圓與水池的方，令人想到古老的中國宇宙觀：「天圓地方」；參訪大劇院所經歷的內外需實，甚至借景、移步換景等的美感體驗，像極了蘇州園林的文人建築空間美學與哲學。

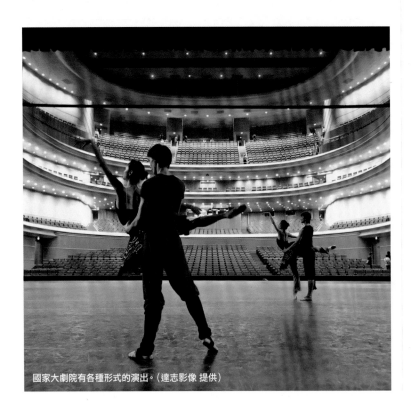

國家大劇院有各種形式的演出。（達志影像 提供）

歌劇院、音樂廳、戲劇場與小劇場

歌劇院是大劇院內最華麗的廳堂，以金色為主色調。主要上演歌劇、舞劇、芭蕾舞及大型文藝演出。觀眾席設有池座和樓座 3 層，觀眾席 2,398 個（含站席）。具備最推、拉、升、降、旋轉功能的先進舞台，可傾斜的芭蕾舞台板，可容納 3 個管樂隊的升降樂池，新穎、充足與完備的布景吊桿與燈光設備，為藝術家的現場表現提供豐富的可能性。歌劇院在牆面上安裝了弧形的金屬網，聲音可以透過去，做到了建築聲學和劇場美學的完美結合，使得混響時間達到 1.6 秒的極佳效果。

不同於歌劇院的金碧輝煌，音樂廳潔白精緻、清新而高雅，以演出大型交響樂、民族音樂為主。一切建築結構和裝飾設都為了創造建築美學和音響的完美結合。比較特殊的是選擇採用長方盒形設計，觀眾席圍坐環繞在舞台四周，使舞台處於中心，以便聲音能更好地擴散和傳播。設有兩層觀眾席，舞台能滿足 120 人的交響樂團使用。音樂廳天花板上看似凌亂的溝槽紋路，是典型保羅·安德魯的筆觸，除了現代美感，也是特別的聲學設計，使聲音能夠被擴散反射，更加均勻、柔和。精美的天花板其實是特製的聲擴散裝飾板。

天花板使用纖維石膏成型板製成，材質厚重，能夠有效地防止低頻吸收，增強廳內的低頻混響時間，使低音效果（如管風琴、大管、大提琴等）更加具有震撼力和感染力。為達到音響的完美，在頂棚下方還懸掛了一面龜背形狀的集中式反聲

板，俗稱「龜背反聲板」，將聲音向四面八方散射。音樂廳的側牆則採用與天花板類似的聲擴散裝飾板，將聲音均勻地擴散反射至音樂廳空間內的每個角落。

戲劇場主要上演話劇、京劇、地方戲曲等演出，擁有先進的舞台機械設備，可以把獨特的創作變成表演的現實。其獨特的伸出式台唇設計，具有「伸出式」和「鏡框式」兩種樣式，可配合劇碼需要選擇使用。「伸出式」舞台樣式時，觀眾廳前部的地板升起成為舞台的一部分，形成伸出式台唇，台下的觀眾可以更近距離地觀看台上的表演，非常符合

中國傳統戲劇表演的特點。當台板不升起時，可作為樂池使用。

觀眾席牆面採用與音樂廳舞台牆面類似的聲擴散牆面，看上去像凸凹起伏、不規則排列的豎條。大量不規則排列的凹凸槽整體上形成聲音的擴散反射，可保證室內聲場的均勻性，1,035個座位分為4層樓座，也確保了觀眾可以聽到不經擴音器的中國戲曲與話劇的演出，以及親密的劇場視覺。觀眾席牆面使用特製的絲綢布加以包裹，形成了以紅色為主，與黃色、紫色等相間排列的牆面圖案，營造出頗具中國特色的劇場氛圍的同時，也能起到很好

的吸音效果。

大劇院也設有最多可達556個座位的小劇場，可以適應室內樂、小型獨奏獨唱、小劇場話劇、小劇場歌劇、現代舞等多種藝術門類的多功能劇場。舞台由兩塊升降平台組成，可根據需要整體升降或分別單獨升降。舞台背後的隔音牆和落地鋼化玻璃牆，可以向左右兩端折疊收縮，完全打開後，面積超過500平方公尺的室外下沉廣場猶如後花園般呈現眼前，既可作為演出的背景，也可直接作為舞台納入演出。

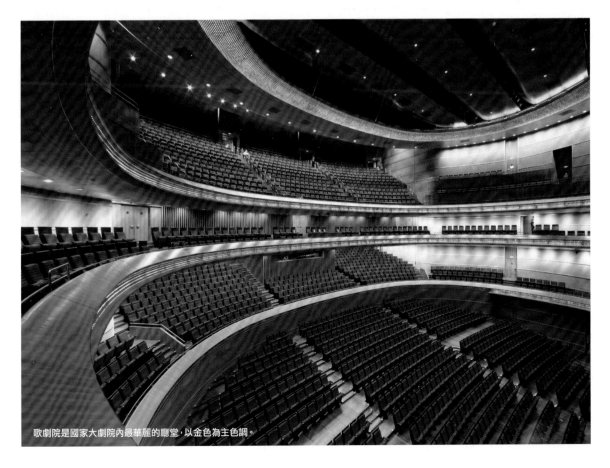

歌劇院是國家大劇院內最華麗的廳堂，以金色為主色調。

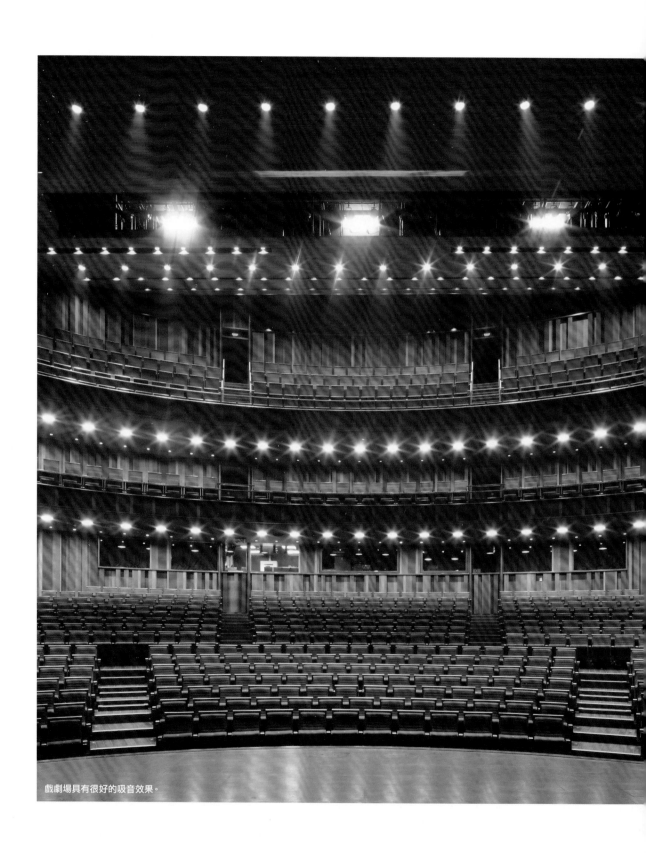

戲劇場具有很好的吸音效果。

經營管理

作為面積可能最大，同時也是世界上最年輕的國家級的表演藝術中心之一，中國國家大劇院全力拚營運的決心令人印象深刻。長達 7 年建造期的紛擾，在開幕前夕算是平息，使得營運團隊得以放手一搏，為早日建立專業聲譽、群眾擁抱、國家權威與國際地位的清晰目標全力衝刺。

雖然「新落成」絕對也就是擁有最先進的硬體設備與技術的代名詞，使得大劇院擁有絕佳的專業劇場先天條件。但一個劇院的專業度，真正仰仗的是規畫、製作、管理、幕後與服務的人力團隊。為此，大劇院設置了院長與三位藝術總監的管理營運領導模式，三位藝術總監分別專注音樂、戲劇與舞蹈，也都堪稱在個自領域擁有至高聲望的藝術家與產業領導者，為大劇院把關並推動的引進節目、自製節目、藝術節還有自製節目的國內外行銷。尤其，院方不採取外租檔期的營運概念，可以說一切節目都是買斷與自製，因此不得不在引進與企畫初期，便嚴格篩選，高額的製作費，當然也逼得行銷經營團隊必須同步跟上腳步。為此，大劇院也配備充足人才，架構媒體、廣告、公關、品牌、票務之相關部門，並且也密切與全國性的民間票務系統靈活合作，使得開幕迄今，官方統計整體平均上座率達到 80%，但大劇院的確嚴格控管贈票，使得數據有較高可信度。

自製企畫節目是大劇院投入力度最大的營運方向，院方主推歌劇、舞蹈、戲劇、戲曲、音樂五大藝術，雖然大劇院目前僅設立附屬合唱團與交響樂團，但在北京充足的國家級表演藝術團體與雲集，雙方的資源整合，使得自製的腳步得以如虎添翼，衝刺得又快又猛，每年都有倍增的成長。除了培養幕前幕後與創作的人才庫，其實大劇院更積極的企圖是形成品牌產業，可以向龐大的中國境內與境外輸出節目，2013 年秋天來台巡演的話劇《王府井》，便是已經在中國各省市巡演後，開始向華語世界輸出的「中國國家大劇院製作」品牌的試金石。

大劇院的五大藝術方向中，以歌劇製作的投入最為可觀，企望藉由難度較高的自製歌劇來快速建立大劇院的國際聲望，為此，歌劇製作第一步，先引進西方歌劇院的製作，第二步，與國內外知名歌劇院團聯合製作，待院方累積了足夠的經驗與人力，便逐步加強獨立製作，開幕迄今，大劇院已上演《托斯卡》、《漂泊的荷蘭人》、《假面舞會》、《納布科》等大劇院版本的西方經典歌劇及《趙氏孤兒》、《運河謠》本土歌劇。設定到 2016 年底，也就是開幕第九年，大劇院自製出品的歌劇將會累積達到 50 部、年上演歌劇 150 場；到 2022 年底，自製出品的歌劇將達到 100 部、年上演歌劇要達到 200 場；合唱團、樂團、舞台美術、默劇、少兒合唱團、主創、演員等相關專業的人員達到 800 人。

藝術節慶、關懷弱勢與走出大劇院

為了更集中資源推廣各式表演藝術，分別策畫了「交響樂之春」、「五月音樂節」、「八月合唱節」、「七月漫步經典音樂會」、打擊樂節、歌劇季、兒童戲劇節等精采繽紛的主題藝術節。2012 年 10 月，大劇院推出成立以來第一屆舞蹈節，邀演名單國際與中國舞蹈大咖雲集，開幕節目是中國知名舞蹈家楊麗萍的舞劇《孔雀》，更有西薇·姬蘭、約翰·諾伊梅爾等西方大師的展現，台灣也有舞蹈家許芳宜，以及雲門二團帶著布拉瑞揚、鄭宗龍、黃翊與伍國柱的舞作參與。

值得一提的是，在大陸整體各式演藝票價高漲的情況下，大劇院盡最大努力壓低票價，使得更多人有能力走進殿堂。並且積極向外擴散藝術節的活潑氣氛，大步走出劇院，推出系列公益演出，讓國內外的表演藝術巨星成為藝術親善大使，走進故宮博物院、農工子弟學校、居民社區、企業等不同角落，獲得廣大的迴響。而一年到頭的藝術節慶，也是得走訪大劇院可以說，每一個季節都合宜。

自建院之初，國家大劇院就十分重視所承載的藝術普及教育功能，為藝術愛好者和廣大公眾提供多樣藝術服務和產品，包含例行性於週末舉行的「週末音樂會」、「經典藝術講堂」、「大師面對面」、「公開排練」、「走進唱片裡的世界」等系列活動均已成為大劇院藝術普及教育的品牌項目，深受廣大觀眾好評。同時大劇院也善用網路功能，設置「古典音樂頻道」，轉播大劇院的精采節目與幕後彩排，大師講座，音樂賞析等數位內容。

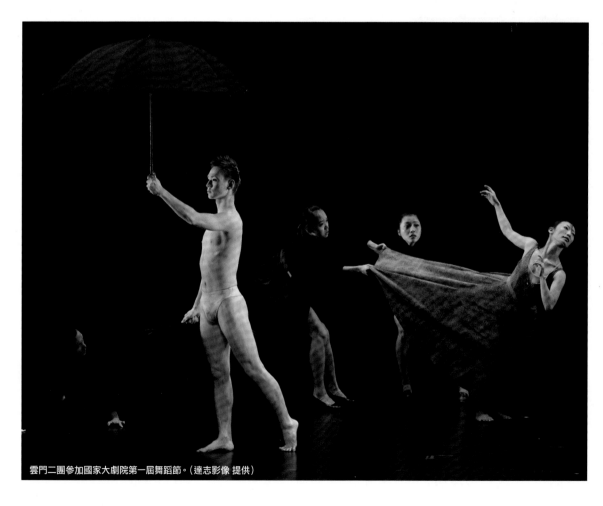

雲門二團參加國家大劇院第一屆舞蹈節。（達志影像 提供）

🛒 如何購票享折扣？

國家大劇院於演出前憑入場券可以免費參觀，非演出時間可以購買參觀券，參觀大劇院的公共空間，欣賞使用劇院建築、藝術展覽、藝術商店、餐飲設施，並在特定時段可欣賞公共空間演出。由於裝台與彩排等原因，可能有部分劇場無法開放，開放訊息須以大劇院北門售票大廳的當日公告為準。週一休館，週二至週日及國家法定節日開放時間：9:00-17:00（16:30 停止售票入場）。一般票券：RMB30 元／人；專人導覽票券：RMB70 元／人。

另國家大劇院北門售票處東側票台同時代售北京地標旅遊一票通，憑票可參觀國家大劇院、鳥巢、水立方、中央電視塔 4 個景點，購票當月有效。票價：RMB140 元／人（原價 RMB190 元／人）。

🍴 餐飲休閒購物服務

國家大劇院共有 4 間咖啡廳，還有大量的公共空間，比如公共大廳、花瓣廳、咖啡廳等。它們也是展現大劇院無限魅力的視窗。國家大劇院不定期在這些公共空間舉行小型表演，讓觀眾僅需持參觀票就可以欣賞到身邊近在咫尺的藝術。同時，設有藝術精品長廊包括國家大劇院開發的紀念品商店、戲劇商店、藝術書店及法藍瓷藝術瓷器店。

☁ 氣候

北京四季分明，原則上春秋是最適宜旅遊的季節，大約就是 4 月到 6 月，9 月到 11 月，7、8 月可以達到 40 度高溫，12 月到 3 月可以達到零下 15 度。

ℹ 藝術資料中心

藝術資料中心位於大劇院音樂廳頂層。在總面積近 1,400 平方公尺寬廣空間裡，主要收藏表演藝術領域的資料，包括音樂、舞蹈、戲劇、戲曲類圖書、期刊、唱片和樂譜等，同時舉辦各種藝術講座、展覽、新唱片與新書推介會、唱片簽售等活動。

ℹ 藝術展覽

國家大劇院分別在國家大劇院北水下長廊東西兩側各有一個面積達 1,200 平方公尺的固定展廳，定期作不同的主題特展。另外設有介紹和回顧國家大劇院經營歷程的常設展覽，通過詳實的資料、圖片和實物向您展現國家大劇院的成長印跡。其他大劇院開放空間也經常作為藝術展廳使用。

📅 國定假期

除了農曆春節，只要是國定假日，都是北京旅遊的高峰，五一、十一、元旦及端午節、中秋節等傳統三大節日，不僅景區人潮滾滾，旅館房價也會上揚，地鐵公車擠爆，四處塞車。農曆春節北京成了空城，房價應該是一年中最低，想要體驗北國冬天及道地京味年節，還是可以一遊。

🏢 特色住宿

·北京萊佛士酒店 Raffles Beijing

1 號線王府井地鐵站出口步行 5 分鐘，公交車或地鐵兩站，或者步行 30 分鐘可抵達國家大劇院。北京萊佛士酒店為北京飯店舊樓，始建於 1900 年，堪稱中國近代史的活見證，清末的殖民者、民國、軍閥、日本到今日中國的領導人與政經人士當年的唯一選擇，80 年代後擴建新樓，舊樓於 2005 年由萊佛士酒店集團接手整修，隔年輝煌開幕，重現往日光華。

·瑜舍

位於北京國際時尚之最的三裡屯 Village，低調奢華，由日本知名建築大師隈研吾設計，大廳宛如現代藝廊，也有夜店風，燈光與大型裝置創造多層次的風格空間，但房間則以明亮通透清新簡約，集休閒藝術娛樂購物特色餐飲於一身，交通便利。

古都新貌 聞名中外
北京 —— *Beijing*

首都博物館堪稱中國最專業的文物館。

北京，是古老歷史的代名詞，也是最有未來感的化身；它可以是最保守的極致，卻也是最大膽前衛的急先鋒；它是儉樸淳厚的典範，同時也是奢華浮誇的展示場；它是最嚴峻無情的極地，卻也是最包容人性的樂土……

Travel

中國國家話劇院入新厝展鴻圖

歷時 4 年的興建，中國國家話劇院（簡稱國話）的新院於 2011 年 5 月 18 日劇團落成，位於北京廣安門外大街的國家話劇院新院正式亮相在眾人面前。新落成的國家話劇院總建築面積達 2.1 萬平方公尺的新址，整體結構包括新劇場和 6 層劇院辦公樓兩部分，不僅解決了長期以來四處打游擊的窘狀，當然更重要地是給予國話人才未來在製作與演出一體的大展身手基地。

「國話」不再流浪　演製合體

成立於 2001 年，由中國青年藝術劇院與中央實驗話劇院兩個歷史悠久的中央級劇團合併而成，這個有著歷史悠久的「中」字號國家級話劇團，雖有雲集章子怡、李冰冰、王曉鷹、孟京輝、田沁鑫等明星級的藝人與編導，但卻一直沒有專屬的劇場，2011 年初國話《簡愛》破天荒地登上有點對手味道的北京人民藝術劇院所屬的 「首都劇場」還尷尬地成為談論話題。「老」國話，是位於紫禁城北邊，與後海相鄰的胡同裡的一個大院落，幾十年的老辦公樓對於越來越蓬勃的演藝新版圖與頻繁的排練，早已不敷所需，但由於位於世界遺產的範圍之內有嚴格限制，加上腹地太小，不得不往皇城之外尋找新址。

中國國家話劇院新落成。（達志影像 提供）

科技與人性兼顧的雙重考量

新劇場包括一大一小兩個專為「話劇」演出而設計的劇場。走進 880 個座位的國話「大」劇場,觀眾席牆面上有一道道不規則的凸起——「不規則擴散體」牆面,是創新研發專為話劇演出的新設計。不同於台灣「舞台劇」演員習於借助迷你麥克風,大陸話劇傳統是真聲演出,此設計獨特的反射與吸音效果,使演員不用藉助電子擴音便能將台詞清晰地傳遞到劇場每一個角落。大劇場的舞台裝有 4 個雙層升降模組,整個舞台可升降、旋轉、甚至傾斜。同時在舞台上方安裝了超大容量的 56 道景桿和燈桿,舞台上空並且還設有大幕機、燈光渡橋、燈光吊籠、電動吊桿、側吊桿等各類舞台機械系統,並配備可觀的燈具。

新劇場同時配備有一個設備完善的 300 人座小劇場,座椅可快速伸縮推移。其他配套的化妝間、道具間、服裝間、休息室、排練廳、新聞發布廳及咖啡廳、藝術品商店等一應俱全。為了觀眾的舒適,縮減了原設計的 20 個座位,讓前後排距從 90 公分拉開至 95 公分,座椅寬度也從一般的 52 公分增加到 56 公分,人體工學椅座底下有筒狀送風空調,堪稱內地最新最先進、最舒適的話劇劇場。擔任開幕大戲的分別是曾在台灣首演的田沁鑫近作《四世同堂》以及與法國合作,保羅·溫澤爾(Jean Paul Wenzel)導演的小劇場作品《打造藍色》。

話劇產業化嘗試新挑戰

新國話對長久以來極度缺乏專業大型演出場地的北京西南區如同甘霖,但位於京城邊陲地帶,落腳市井百姓的住宅社區,加上遠離地鐵交通,如何聚戲氣與人氣,一直是開幕後的挑戰。不過,國話新劇場落成後,與 2009 年成立的「國家話劇院北京演出院線」,旗下原有北京海澱劇院、天橋劇場、東方先鋒、蜂巢小劇場、民族文化宮大劇院等 5 家大中小型加盟劇院,一起為國話搭建起堅實的演出平台,並正好在京城的東南西北中都布局了劇場網絡,同時也已成功跨足外省市的巡演市場;這些年,《紅玫瑰與白玫瑰》、《四世同堂》,孟京輝的系列作品等新創製作都鞏固了「國家話劇院」品牌。為此,國話早已同時研發票務系統、並培訓劇院管理營運專業團隊,甚至為了演員明星的經紀及跨足影視的多角化經營,成立了「國話影視文化有限公司」。這是中國公立院團全面民營化體制改革的因應作為,同時也是劇場藝術團體資源整合並朝向產業化運作的大動作嘗試。

長城下的公社

距離北京市中心約 90 分鐘的車程,路過人潮洶湧的居庸關與八達嶺長城,由中國 SOHO 集團以策展概念,邀請 12 位亞洲頂尖建築師所打造的建築群「長城下的公設」,是中國第一個獲邀參加威尼斯雙年展,並榮獲「建築藝術推動大獎」的建築案例。12 位建築師各自發揮,日籍建築師隈研吾的「竹屋」、台灣建築師簡學義的「飛機場」、香港設計師張智強的「手提箱」、泰國設計師堪尼卡的「大通鋪」都在空間、結構、美學以及與山林景觀的結合上,各自有趣,各自出奇。12 個設計被複製後,成為 42 棟別墅,200 多間套房,散落在綿延的山谷中,從別墅或山徑上,可以眺望在高處未經修復的「野長城」。除了全家團體的渡假休閒,也適合會議、研討、訓練、展演等多重功能。

長城下的公社

博物館、美術館、藝文特區

首都博物館

堪稱中國最專業的文物博物館，無論館藏、展示、解說與特展規畫都具備國際水準。免費參觀，但須上網預約，現場保留部分票券給外賓。

網站：www.capitalmuseum.org.cn

中國美術館

與南鑼鼓巷、後海、首都劇場、王府井等景點連成一片，國家級中國與世界當代美術的展示櫥窗。免費入場。

網站：www.namoc.org

中國國家博物館

前身可追溯至民國時期之「國立歷史博物館」，2011 年初開放，位於天安門廣場東側，規模驚人，甚至設置有劇場，以中國歷史與民族為主題的綜合性博物館，特別涵蓋有「復興之路」固定主題以展示中國近代歷史。免費入場。

網站：www.chnmuseum.cn

今日美術館

中國第一家民營非企業公益性當代美術館，成立於 2002 年，2006 年7 月落成，成功轉型為真正意義上的非盈利機構，使得館方聘任如台灣策展人謝素貞擔任館長，但已於2013 年 8 月離職。門票為 20 元人民幣。

網站：www.todayartmuseum.com

七九八藝術區

原為 1950 年代由東德負責設計建造的包浩斯（Bauhaus）工業建築群改建而成。原為貧窮藝術家群聚的創作天堂，京奧以來，藝術區的名氣越來越大，越來越多中外資本湧入這裡，租金上漲，使得藝術家離開七九八。幾經演進，如今藝術區匯集了世界各地知名的藝廊、工作室、書店、咖啡廳、酒吧、商店、時尚和設計公司，同時也有設計旅館進駐等；重大的國際藝術展覽、表演藝術、文化活動和時裝展紛紛選擇在這裡舉行。

網站：www.798art.org

MOMA 萬國城

2007《時代》週刊評選世界十大建築之一，設計師是史蒂文·霍爾（Steven Holl）。最大的特點是由空中連廊連接其 10 座塔樓，他自稱這座城中之城的創作靈感，來自馬諦斯的名畫《舞蹈》，倘若你從首都機場搭車進市區，應該很難不被這棟建築吸引。

基本上，這是一個大型商用住宅，但卻是一個完全開放的人文藝術空間，10 棟樓所包圍起的超大中庭，是由日本景觀設計大師秋山寬進行景觀設計的親水庭園，中央是一座北京唯一的藝術電影院「百老匯電影院」，附設咖啡、酒吧與書店。院落當中，還有 KUBRIC 人文書店與咖啡，畫廊、設計旅館、餐廳，甚至可以到空中廊道閒逛喝咖啡，消磨一整個下午到晚上。

七九八藝術區舉辦國際文化活動。

藝術劇場

北京人民藝術劇院首都劇場

位於王府井北口，北京人民藝術劇院是中國最具代表性的話劇團之一，雲集眾多編導演藝術家，是許多中國近代話劇經典的誕生地，專屬的首都劇場是專業的話劇劇場，演出經常一票難求。設有戲劇專業書店以及小劇場。

梅蘭芳大劇院

位於地鐵 2 號線「車公庄」站附近，是中國戲曲的專業劇院，全國各劇種的競技台。

蜂巢劇場

前身是電影院，早已籌畫中國個人劇場的「先鋒話劇」帶領人孟京輝接手作為藝術總監，經過半年的改造之後，使其成為如今 300 座的蜂巢劇場。是中國首個由藝術總監、文學總監直接參與劇場運作，也是孟京輝個人劇作的展示櫥窗，劇目得以一再重演。

蓬蒿劇場

中國第一個全民營小劇場，與中央戲劇學院為鄰，以文學與西方經典劇作為主要製作與展演方向，規模雖小，只有 100 多個座位，近年來積極策畫小劇場戲劇節，在近年來表演藝術商業化的發展中，充滿影響力與藝術堅持的代表地位。

演藝場地

除了欣賞當代藝術，北京更是傳統藝術的展示櫥窗，龐大的國內外商貿與觀光所衍生的夜間休閒市場，使得傳統藝術如同百老匯定點連演的模式，得以逐漸站穩了腳步，進而到一票難求的地步，為了進一步獲得更大利潤，大多都有結合餐飲服務的規畫。

老舍茶館

位於北京前門，品茶看傳統戲曲技藝綜合演出的知名老字號，內容包含戲曲、特技、音樂、功夫等。

皇家糧倉──廳堂版崑曲牡丹亭

傳統戲曲定點演出，同時也是歷史建築活化的經典案例，演出結合主題餐飲。

正乙祠──梅蘭芳華

由皇家糧倉牡丹亭營運團隊規畫，將梅蘭芳所創的經典梅派摺子戲，於修復的明清會館古戲樓中演出，由梅蘭芳之子梅葆玖擔任藝術總監。

劉老根大舞台

東北二人轉之代表性人物趙本山其演藝集團所造之全國性連鎖二人轉劇場旗艦店。倘若買不到當日票，每晚開演前於門口的免費開場演出也值得體驗。

德雲社

由相聲藝術家郭德綱師徒所創，除了創始的天橋德雲社固定演出一票難求，已經開設許多分駐點，巡演子弟兵已達數十人。

正乙祠

住宿

頤和安縵酒店

倘若想要享受王公貴族的尊榮與私密，舉世知名的阿曼（AMAN）集團在中國的第一個品牌旅館，將頤和園旁的清代園林院落修繕於2008年公開；由於與頤和園一牆之隔、有小門與通道相連，賓客可以說就是住進了世界遺產頤和園裡，卻又自成一個天地，完全不受川流不息的遊客打擾。

四合院特色住宿

倘若不想遠離市區，也不想付出大半個月薪水來體驗風格、設計與奢華，北京市中心有大量的老四合院旅館，其中不少也有著不凡的身世，原為王爺或仕宦的官府。近年來四合院變身旅館多不勝數，從奢華級到背包客等級的裝修與價格都有，網路用關鍵字便可以蒐到資料，但記得多了解網友的評價。不過，四合院因先天條件，通常空間、隔音、衛浴、停車與交通條件可能難與新建旅館相比擬。

推薦訂房網站

Agoda：www.agoda.com（有10%手續費）
攜程：www.ctrip.com（有繁體版，可到店付款）
藝龍：www.elong.com（有繁體版，可到店付款）
世界青年旅館：www.hostelworld.com（有訂房費）

美食

自明成祖永樂皇帝遷都至此，近600多年幾乎不間斷地成為首善之地，政經文化中心，同時也是世界超級都市，北京自然也成了中華飲食文化的展示場與大熔爐，除了自成一格的老北京風味，各地，甚至是世界各國料理，都在此萬花齊放。但是，正宗風味不代表能夠符合台灣人口味，通常過鹹、過甜、過油，必須有心理準備。所謂的老字號與熱門食肆都已全城開設分店，可以視交通便利性選擇前往，然而，你也可以不相信名牌，走在北京老胡同區，選擇一個兼顧清潔的飯館，往往可以有驚喜，其物美價廉更是全中國之最。

北京小吃：驢打滾、豌豆黃、山楂糕、炸醬麵、豆汁、滷煮、炒肝、芝麻醬燒餅、炸糕、灌腸……你可以在北京的老字號飯店、炸醬麵店、小吃專門店或在老胡同的專門小店中品嘗。

涮羊肉：東來順、宏源南門

烤鴨：便宜坊、全聚德、鴨王、大董、大碗居

烤肉：烤肉宛、烤肉季

其他：餡老滿（餃子）、都一處（燒賣）

外省料理：四川、山西、陝西、新疆、雲貴、湖南、湖北、甘肅、山西、東北、江西、西藏、內蒙古、廣西、山東、安徽、蘇杭及西南少數民族的道地與創新料理，隨處可見，特別是各省「駐京辦事處」附設餐廳，都是最道地外省餐廳的代名詞。

平民最愛：麻辣燙、烤羊肉串、烤翅，全城各地。

旅行實用網站

中國國家大劇院：www.chncpa.org

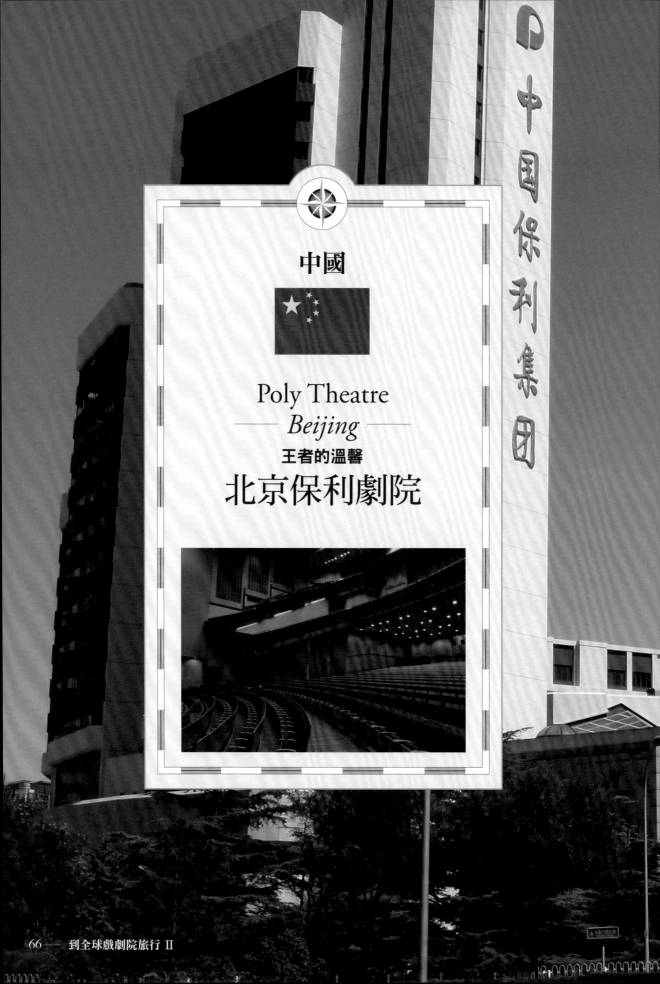

中國

Poly Theatre
Beijing

王者的溫馨

北京保利劇院

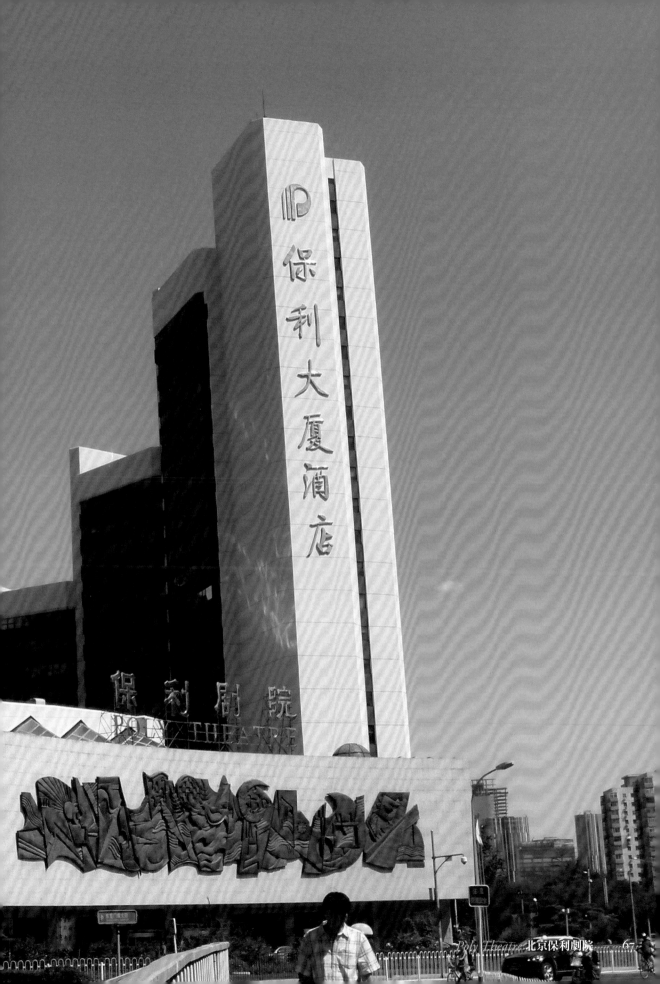

Poly Theatre
Beijing

王者的溫馨
北京保利劇院

北京保利劇院大堂。

China

Beijing

文‧圖片提供／王泊

北京保利劇院是北京最重要的國際性演出場館之一，它輝煌的歷史在北京表演藝術發展過程中占了非常重要的地位。另一方面，有意思的是，從保利劇院的經營理念和管理模式裡，可以看到北京表演藝術生態縮影，因為，保利劇院本身代表了北京表演藝術環境的許多面向。

Story 歷史與現況

北京是個歷史文化名城，建城3,000餘年，同時也有860餘年的建都史，擁有6項世界文化遺產。現在的北京是中國首都，政治和文化中心，北京是個偉大的都市，不僅它的歷史，還有整個市容；有人戲言，北京是外國建築師的試驗場，各類奇形怪狀的巨大建築都可以在北京看到。不論你覺得和諧或彆扭，在這裡，最傳統的與最前衛的總是糾纏在一起。

走在北京街上，龐大聳然的建築所營造出的「偉大感」處處可見，但保利劇院所屬的保利大廈不然。20世紀90年代的建築現在看起來談不上新潮與壯觀，與就在對街，2007年建成的新保利大廈（五星級辦公樓），或是鄰近各具特色的大樓比起來，確實含蓄委婉許多。但是近眼瞧，保利劇院的外觀還是堅實有力，外牆上抽象的銅雕壁畫更增添王者氣勢。走進觀眾席，湛藍的椅面與原木的地板輝映成雍容華貴的色調，沒有霸氣，只見在高雅中透著溫馨的氛圍。如果了解保利劇院的背景，會讓人覺得這個劇場只留下溫馨的親和力，而沒有霸氣是極為難得的。

北京最具歷史性的現代劇院

2007年12月22日，中國國家大劇院正式開幕之前，保利劇院是北京唯一稱得上具有國際水準的大型演出場館。雖然國家大劇院的開幕吸引了絕大多數人的目光，保利劇院一時失色不少，隨著北京演藝市場的蓬勃發展，現在在北京有限的大型演出場館中，保利劇院仍然占據極重要地位，甚至與國家大劇院成兩相抗衡之勢。要了解北京保利劇院，就必須了解保利集團及保利院線管理公司，因為保利劇院作為一個單一民間經營的演出場館，其實影響力及所生產出來的經濟效益極其有限，但是作為保利院線的一員，它的重要性就完全不一樣了。

北京保利劇院屬於中國保利集團公司（China Poly Group Cooperation），公司的司徽P，取英文PLA（中國人民解放軍People's Liberation Army的縮寫）、POLY、POWER之含意。這是一個極為龐大而且體制複雜的組織。保利集團是中國國務院國有資產監督管理委員會管理的大型中央企業，於1992年經國務院、中央軍委批准組建，1993年2月在國家工商管理總局註冊。1999年3月，保利集團由軍隊劃歸中央大型企業工作委員會領導管理，成為國有重要骨幹企業。2003年，由國務院國有資產監督管理委員會履行出資人職責。2010年，中國新時代控股（集團）公司涉軍業務併入。20多年來，保利集團已形成以軍民品貿易、房地產開發、文化藝術經營、礦產資源領域投資開發民爆器材生產及爆破

服務為主業的「五業並舉、多元發展」格局,在十幾個國家設有子公司和辦事處。

獨一無二的保利院線

保利集團中與文化藝術相關的只有保利文化集團股份有限公司下轄的三個公司之一的北京保利劇院管理有限公司,它的權責就是掌管著名的保利院線。保利院線有著全世界獨一無二的劇院院線經營模式,到 2013 年 9 月為止,保利院線在全中國總共擁有 32 家劇院,其中擁有 29 家劇院 100% 的經營權,只有 3 家並非 100% 經營權,但仍掌控著相當的主導權。因應這樣幾乎全部自主營運的院線,保利劇院管理公司以中央廚房的概念來經營和管理院線,不但所屬劇院的經營管理人員是由劇院管理公司統整外派,院線節目內容的規畫及分派也幾乎達到 80% 的比例,真正實現經營、管理、內容規畫與服務的一體化。這種仿效電影院線經營演出「高雅藝術」的劇院院線模式,在全世界都很難找到相似的例子,可以說是一種中國特色。

保利劇院管理公司成立於 2003 年 10 月,經營的 32 家劇院共有大小不一的演出場館共 59 個,觀眾座位 62,224 個。其演出及劇院管理業務遍及中國 15 個省市自治區,形成華中、華北、東北、山東、西南、長三角、珠三角等多個院線平台,成為極為龐大的綜合性發展的劇院管理企業。目前保利劇院院線擁有的 32 個劇院是:北京保利劇院、中山公園音樂堂、上海東方藝術中心、東莞玉蘭大劇院、武漢琴台大劇院、深圳保利劇院、河南藝術中心、惠州文化藝術中心、煙台大劇院、常州大劇院、重慶大劇院、泰州大劇院、溫州大劇院、武漢音樂廳、合肥大劇院、青島大劇院、馬鞍山大劇院、麗水大劇院、內蒙古烏蘭恰特大劇院、張家港文化藝術中心大劇院、無錫大劇院、宜春文化藝術中心大劇院、營口魚圈保利大劇院、吉安文化藝術中心大劇院、昆山文化藝術中心大劇院、常熟文化藝術中心大劇院、寧波文化廣場大劇院、大連國際會議中心大劇院、邯鄲大劇院、山西大劇院、宜興大劇院、上海嘉定保利大劇院。

以 2012 年保利院線的總演出量約 3,500 場就可看出這個院線的能量是多麼地驚人。其中,北京保利劇院是龍頭老大,每年的節目約 300 場左右,幾乎滿檔。唯一可惜的是,相較於這幾年中國各地興建的劇院規模都是三合一甚至四合一,即因應不同節目類型的演出而設的歌劇院(或戲劇院)、音樂廳、小劇場、小型演奏廳,保利劇院只有一個 1,426 座的大型劇場來演出各類不同的節目,這是比較吃虧的。在 1980 年代末期設計這個劇院時可能並沒有想像到今天北京表演藝術市場的龐大規模。

保利劇院於 1991 年建成並開幕,原始構想只是一個為相對單純的舞台演出服務而設計的場館,但因應各種不同表演藝術對於場地不同的要求,以及演出數量急劇地增加,保利劇院斷然於開幕 9 年之後的 1999 年歇業整修,2000 年 10 月再度開幕,此時的保利劇院已成為可以演出歌劇、音樂會、話劇及各種舞台表演藝術作品的現代化綜合性劇院。劇院建築面積約 7,500 平方公尺,觀眾席位 1,320 座,另有樂池可活動座椅 108 個。觀眾席分

北京保利劇院觀眾席。(鄭涵文 攝)

為兩層：1 層 784 座，包括 2 個各容納 10 人的 VIP 包廂；2 層 410 座位，包括容納 6 人、10 人和 31 人的露台包廂 8 個，包廂共容納 106 人。主舞台台口寬 18 公尺，深 22 公尺，高 10 公尺。由於劇場的技術服務到位，不論哪一種類型的作品，在保利劇院的演出基本上都是成功的，這也是保利劇院受到世界上很多表演團體肯定的重要原因。

在外觀與內裝上，保利劇院肯定是比不上國家大劇院的氣勢與豪華，而在使用面積和設備上，它自然也比不上上海大劇院和廣州大劇院，甚至比不上近年來陸續建成的各地劇院，如天津大劇院。但是，保利劇院的優勢還是不少，首先是它的地理位置，位於北京市東二環外邊上，說是市中心並不為過，交通方便，地鐵公車一應俱全，這在馬路交通基本上隨時堵塞的北京是極具優勢的；對於表演團體來說，保利劇院所在的保利大廈內有保利大廈酒店，很方便地提供了演出團體的住宿接待，對於演出的準備工作有莫大的便利；更重要的，保利劇院在管理和服務質感上在中國大陸的大型劇院中是數一數二的（通過 ISO9000 品質管制體系認證），這對觀賞的品質來說是非常重要。保利劇院有自己的票務系統，與劇院同時開始運作，2004 年 10 月全面網路化，同時在北京設有至少 60 個售票點。在龐大複雜的中國演出市場上，售票系統多不勝數，因為售票的提成是一筆相當大的利潤，保利劇院擁有院線的資源，成立獨立的票務系統是很自然的。

北京保利劇院票務中心。

重要演出

北京的演藝活動自 21 世紀開始即有蓬勃發展之勢，作為當時北京最重要的演出場館的保利劇院，自然成了演出團體必爭之地，不但國內著名的團體和重要的節目在北京幾乎都在此演出，國外重要的演出團體來北京，在 2008 年之前自然也是指定在保利劇院演出，而且也只有保利劇院在劇場技術及服務各方面能夠滿足各種類型的表演節目。因此，大量的著名樂團、芭蕾舞團、劇團，重要的音樂家、舞蹈家和戲劇表演家等都在保利劇院演出過，作為中國第一個世界級的演出場館，保利劇院引進的國際高水準演出節目的質量是絕不汗顏的。2006 年起至今，北京國際音樂節指定保利劇院作為主會場，這個音樂節可說是中國唯一具有國際性、最具歷史且新意不斷的古典音樂節。

近幾年，對保利劇院在節目安排上更具意義的是，在中國大陸最紅火的兩位話劇導演重要的作品都在這裡演出，一是賴聲川的作品在北京的演出幾乎都在保利劇院，《寶島一村》大陸首演於 2009 年 2 月 8 日，《如夢之夢》北京大陸版首演於 2013 年 4 月 1 日。中國國家話劇院著名導演孟京輝的成名作《戀愛的犀牛》2012 年 8 月 7 日千場演出就在保利劇院，另一齣名劇《兩隻狗的生活意見》的千場紀念演出則在 2013 年 11 月 5 日。2013 年，孟京輝最受矚目票房、最火爆的話劇《活著》於北京的演出也在保利劇院，其他大型舞台劇作品大都在此首演。

表演藝術生態縮影

在北京目前約 100 座大大小小的演出場館裡，具有國際性重要地位的只有保利劇院和國家大劇院，雖然二者在體制、規模與能量上無可比較，但因為保利劇院對於北京具有特殊的歷史意義，在某些方面作些比較也許可以更突顯這個演出場館的性質與特質。

在體制上，國家大劇院的定位是國家表演藝術中心，背後有國家龐大的資源支持，保利劇院只是民間經營的一個演出場館（雖然它的出資者也是國家），作為國家表演藝術中心以及國際重要的演出場館，國家大劇院在開幕不滿 6 年的時間裡就自行製作了 31 部大型舞台作品，包含歌劇、話劇及舞劇，其中有 10 部是原創劇目，突顯出它對表演藝術的製作能力，同時也把藝術創作與文化創意產業連結在一起，提高了作品的經濟效益。相對的，保利劇院作為一個演出場館，並沒有投入資源創作自己的作品，這自然是經營理念的互異，也有可能是經濟因素的考量。

規模上，國家大劇院擁有歌劇院、音樂廳、戲劇場及小劇場 4 個大小不一的場館，可完全容納各類表演藝術的演出，一個晚上可以同時產生 4 個完全不同性質的演出。保利劇院只有 1 個 1,426 座的表演廳，其專業度勉強可以符合各類表演藝術的不同需求。能量上，大劇院是一個獨立封閉式的演出中心，除非是駐場演出，它所引進或自製的節目都只能在這裡發生，社會影響力及經濟效益都有局限性。保利劇院則是全中國最龐大劇院院線的一員，所引進的節目不僅在北京演出，有可能在全中國遍地開花，可以充分發揮表演節目的社會影響力與經濟效益。

就它的目標，也就北京的表演藝術環境而言，保利劇院的經營是成功的。北京絕大部分的演出場館都屬於不同層級的政府單位，純粹民間經營的演出場館屈指可數，而且在並不開放的表演藝術環境中，還沒有任何自營的劇場能夠與官方真正撇清關係，因為必須有政府的補助或投入資源，這些自營劇場才有可能營運下去。以北京的表演藝術環境來說，劇場的租金是組成表演藝術產業鍊的關鍵因素之一，雖然大部分場館是政府擁有，但北京演出場館的租金是完全反映成本，也就是說，與台灣表演場館的租金比較起來是非常昂貴。

演藝圈有這樣的傳言，中國國家大劇院、上海大劇院和廣州大劇院這大陸三大劇院的一晚演出的租金是 20 萬人民幣，這應該是誇張的說法，但也可能是以價制量，因為這 3 個大劇院並不是以租用場地為目的，而是為確保節目品質以及掌控節目安排的主導權來樹立劇院的特色。相對之下，保利劇院的租金則是相對透明、合理且反映成本，但是與同樣屬於官方、座位數相近的台北國家戲劇院比較起來，會發現兩個劇院的租金有天壤之別，以一部作品裝台 2 天，演出 4 場來計算，不含彩排的費用，保利劇院的租金至少要 30 萬人民幣，而台北國家戲劇院的租金只要 65,000 元人民幣，相差近 5 倍之多。台灣的

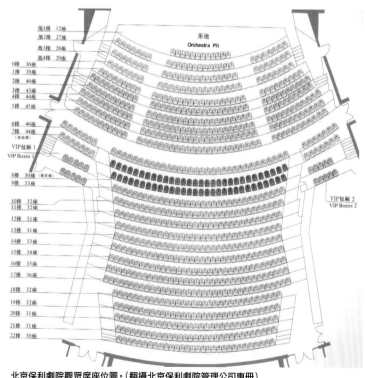

北京保利劇院觀眾席座位圖。（翻攝北京保利劇院管理公司專冊）

官方場館並不反映真正的成本，因為政府單位有巨額的補助。演出場館的租金其實是一地表演藝術生態最重要的指標，因為它會影響作品的製作演出，它會影響票價，對創作者和觀眾都不利。然而，對保利劇院甚至保利院線而言，經營場館的理念核心之一如果是在於經濟效益，那麼它的經營確實是成功的。

劇院營運價值

保利劇院是北京最重要的國際性演出場館之外，它以及保利院線在經濟收益上也經營得相當好，但它們所呈現出來的現象是頗值得探討的，試著陳述如下。

一、在北京，除了國家大劇院之外，保利劇院因為絕佳的地理位置及優質的服務，成了炙手可熱的演出場館。但也就因為如此，劇院方缺乏積極規畫節目的動力，不僅保利劇院，整個保利院線挾著龐大的院線資源，雖然不乏重量級、高水準的節目，但卻至今沒有形成自己的、獨特的藝術節或系列節目。整體而言，它在社會上所形成的印象仍只是場館租借方，保利劇院或保利院線多年來並未營造出它自己的藝術風格，這對於一個優質的演出場館來說較為可惜。

二、與大陸國家政策中的院團轉企改制碰到的問題一樣，保利劇院雖然是國家出資成立的公司，但最終的目標仍不得不以盈利為目的，而且在自負盈虧，成本無法下降的情況下，它只能更為聚焦在盈利這個目標上。在引進節目時只以藝術家的知名度或成本的高低為衡量標準，節目品質參差不齊的現象實難以避免，保利劇院與保利院線的形象困境也就在此。

三、保利院線裡，除了保利劇院及中山公園音樂堂位於市中心區，其他省分的劇院大多在市郊偏僻之處，可想而知，不論節目的藝術水準多麼高，甚至就算藝術家具有國際的聲譽，在二三線城市的偏遠郊區是非常難得有好票房的。觀眾的培養因此就顯出它的重要性了，可惜保利對此著力甚少，只要在節目引進之時經濟利益立於不敗之地，票房盈虧對他們來說並不重要，所影響的反而是表演團體和他們的節目，因為票房不好，團體的品牌與節目的口碑都很難產生持續的影響力，形成不了良性循環。

一個城市的演出場館通常會因為這個城市本身的文化底蘊而烘托出它的重要性，但 21 世紀的北京正糾結於傳統與當代文化的相互衝擊中，隨處可見「迷惘」這個詞。雖然北京仍是中國的文化首善之都，卻濃厚的文化底蘊並未體現在保利劇院上。國家對表演藝術釋出了豐沛的資源，但卻用不到環境生態的改善上，而在這種環境之中，保利劇院及保利院線，只能走向自保及提升業績的道路。值得思考的是，保利劇院的情況其實正是北京或中國表演藝術環境的寫照。撇開劇院的經營，對於一般觀眾，最期待看到的是劇院所提供給他們的是不是具有啟迪心靈的觀賞經驗，表演藝術最重要的價值也在此。就這一點而言，北京保利劇院在北京城市文化當中積累了 20 多年的成果，是有一定的貢獻。

🚗 如何抵達保利劇院？

北京是中國第一大城，不含流動人口就有 2,200 多萬人，所以，雖然北京的地鐵密度冠世界，公車系統設計良好，但路面上總是堵塞不通暢，地鐵裡經常人滿為患。在北京唯一能夠確實掌控時間的交通工具只有地鐵，保利劇院位於東二環外邊東四十條橋的東北角，所在的位置剛好是地鐵 2 號線的東四十條站 B 出口（東北口），一出地鐵口就可看見。

保利劇院
地址：北京市東城區東外南大街 14 號
行政辦公室電話：（86-10）65001188 轉 5621
票務中心電話：（86-10）65065343/45 65001188 轉 5126 / 5682
保利劇院管理公司網站：www.polytheatre.com

結合商務與文化 歷史名城蛻變
北京 ── *Beijing*

南新倉 600 年的古倉與現代建築櫛比鱗次。

北京是中國四大古都之一，是歷史文化名城。走在北京大街小巷，彷彿穿梭古今。

Travel

南新倉休閒文化街

南新倉位於北京市東四十條 22 號，是明清兩朝代京都儲藏皇糧、俸米的皇家官倉，明永樂七年（1409）在元代北太倉的基礎上起建，至今 600 餘年歷史。南新倉現保留古倉廒 9 座，是全國僅有、北京現存規模最大、現狀保存最完好的皇家倉廒，是京都史、漕運史、倉儲史的歷史見證。1984 年公布為北京市文物保護單位，如今，這座著名的文物遺址已成為承接會議、提供演出及餐飲服務的商務場所，是北京唯一構建在皇家文物遺址中，將商務與文化完美結合的獨特空間，其中最著名的是皇家糧倉劇場的廳堂版《牡丹亭》的駐場演出。

皇家糧倉──廳堂版《牡丹亭》

演出時間： 每週五六向社會公眾售票，週日至週四接受團體包場預訂。
演出地點： 皇家糧倉，北京市東城區東四十條 22 號，位於東四十條橋西南角。
訂票電話： 64096477、64096499、13701378638
票價： 380 \ 580 \ 780 \ 980 \ 1980
名稱： 廳堂版《牡丹亭》
演出場地： 皇家糧倉（始建於 1409 年，明永樂年間）
文學顧問： 餘秋雨
劇本改編： 貫湧
總導演： 林兆華
導演： 汪世瑜
藝術顧問： 汪世瑜、張繼青
演出單位： 蘇州昆劇院
演出時長： 120 分鐘
網站： www.imperialgranary.com.cn

美食近在咫尺

大董烤鴨店（東四十店）

北京大董烤鴨店（原北京烤鴨店）成立於 1985 年 4 月 28 日。2001 年由國營改制，總經理董振祥被朋友們戲稱為大董，由此得名。大董烤鴨店向來以高端定位，除了烤鴨的做法以健康的角度為食客考慮，口味與眾不同外，其所有菜肴皆為自創的意境菜。

地址： 東城區東四十條甲 22 號南新倉國際大廈 1-2 樓（東四十條橋西南角）
電話： 010-51690329

東來順涮羊肉（東四十條店）

東來順是北京最老牌的涮羊肉火鍋店，特色是堅持使用傳統的銅鍋。始建於 1903 年，1955 年實現公私合營，1988 年成立北京東安飲食公司；1996 年，東來順連鎖總部成立，中華老字號東來順走上了特許加盟的連鎖發展道路。

地址： 北京市東城區東四十條 21 號市百公司 2 樓西側（南新倉大廈對面）
電話： 010-84046588

住宿方便

北京保利大廈酒店

與保利劇院同在保利大廈內，為 4 星級旅館，1992 年開業，2008 年局部裝修，樓高 20 層，客房總數 292 間。保利大廈 B 座是經濟型酒店，2008 年開業，樓高 3 層，房間因面積不同而設有單人間、標準間等，價格經濟實惠。

地址： 北京市東城區東直門南大街 14 號
電話：【客房專線】4000-13-4000（免費）【會務餐飲】4008-225-123
網站： www.trip185.com/hotel-theme.php?id=34

中國

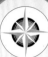

Guangzhou Opera House
—— Guangzhou ——

珠江畔相偎的大小礫石

廣州大劇院

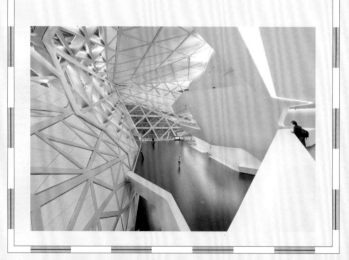

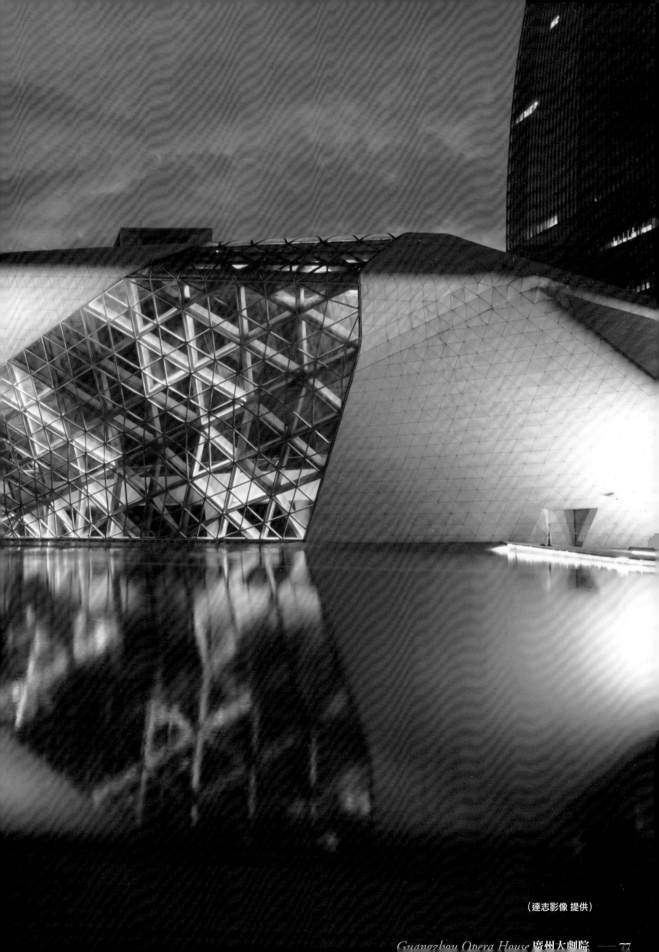

Guangzhou Opera House
—— *Guangzhou* ——

珠江畔相偎的大小礫石

廣州大劇院

廣州大劇院整棟建築採鑄鋼結構，是一個非幾何形體的設計，處處充滿傾斜與扭曲變化。（達志影像 提供）

China

Guangzhou

文／李秋玫

2005 年 1 月，當廣州大劇院開始破土動工時，周圍全都是農田和荒草交錯的一片綠地。稠密的人口和工業建築聚集在規畫凌亂的珠江三角洲畔，空氣汙染的程度因為大興土木而顯得更為嚴重，飄揚的粉塵遮蔽了視線，讓人難以想像，一棟「未來的建築」就要在這裡誕生。

Story 歷史與現況

不到幾年的光景，珠江新城的花城廣場旁，一棟棟高聳參天的建築物相繼出現。櫛比鱗次的辦公大樓與大型酒店集結為商務、金融中心與文化功能的經濟區。一到晚上，在七彩燈光的投射下，搖身秀出熱鬧繽紛的美景。廣州電視塔、CBD總部外，沿著珠江邊的圖書館、博物館也成了藝術的建築群，其中最引人駐足的，就是那一黑一白、一大一小的建築物，不受外界熙來攘往的影響，安靜地坐落於此。

劇院外觀
引發眾多聯想

近年來，中國各地投入大型建設不但快速且具有野心，據統計，從2010 到 2013 年，全國已經完工和即將完工的大劇院就有 40 座，

這意謂平均每年有 10 家大劇院落成。如此的投資規模、占地面積及規畫魄力皆不容小覷，廣州大劇院就是在這樣的氛圍下築構而成。

大劇院在 2010 年正式開館，由英籍伊拉克女建築師紮哈‧哈蒂（Zaha Hadid）領軍，歷時 6 年完工。她不但是「普利茲克建築獎」（The Pritzker Architecture Prize）獲獎者、成為該獎項創立 25 年來第一位獲獎的女性，也是最年輕的得獎者。一向以大膽造型為名的她，素有「女魔頭」稱號，不過伴隨爆發力創意所引來的高昂造價，也為她惹來不少爭議。

到了中國，紮哈‧哈蒂仍不改她一貫的個性。當劇院被蓋起時，也啟發了廣州人天馬行空的想像。從未接觸過風水地理的她，卻被穿鑿附會地說是聚寶盆，甚至珠江上的海龜、從天而降的隕石、甚至航空母艦、太空梭等林林總總的傳說。然而，作為紮哈‧哈蒂第一件在廣州

的大型設計，她融入當地，從珠江中找出靈感——想像著兩個緊挨著彼此、經過江水濤洗的靈石，劇院「圓潤雙礫」的外型，也就由此得來。當然，被讚譽為建築界的「解構主義大師」的紮哈‧哈蒂絕非浪得虛名，她將所有商業性功能如票務、商場等安排至地下層，使得整個大廳在燈光的烘托之下，顯得明亮、氣派。仔細端詳，室內大跨度的線條、橫亙的支柱、俯衝的天花板、不規則結構的空間……完全顛覆了傳統歌劇院的對襯與方正。

曾有人說她的作品狂妄地近乎爆炸碎片，像狂飆一樣掃過城市，這個說法用在廣州大劇院一點也不為過，因為室內大型的鋼架裸露，牆面由無數「碎片」組成，地板起伏落差大，有如迷宮般的視覺效果和反重力的錯覺，將殿堂裡豪華的樓梯、貴氣的燈光襯托得動感十足。

建造劇院困難重重

廣州大劇院的設計是一項創舉，但要從藍圖實踐成一座劇院，可說又是另一項創舉。由於整棟建築採「鑄鋼結構」，是一個非幾何形體的設計，處處充滿傾斜與扭曲變化。從裡到外包括 75,000 塊石材以及 5,000 多塊玻璃，即使大小相同，卻形狀各異。沒有傳統建築意義上承重的梁柱，取而代之的是懸挑結構和連續牆，因此很多時候要靠面和面的相互拉力來加強作用。整個計算下來，大劇院總共有 47 個轉角、64 個面，施工時，要先在空中以 3D 定位做出模擬圖，計算出每塊花岡岩和玻璃的尺寸，再分段製造運到現場，安裝到鋼骨結構上。

如此繁複的建造程序在中國找不到任何前例可以依循，就連被俗稱為「鳥巢」的國家體育場，至少都有四分之一的建築是彼此對稱；然而，廣州歌劇院卻幾乎沒有一處相似，使得建造過程更是面臨前所未有的挑戰。再加上劇院採用清水混凝土做為建築裝飾的主要材料，由於清水混凝土對建築工藝要求非常嚴格，參與專案管理和設計團隊光是對此研究就花了半年時間，無怪乎他們說，廣州大劇院是他們公認的、遇過最難的一個案子。這不可思議的工程被稱為是「未來建築」，甚至「不屬於地球的建築」，也並非沒有一點道理。

不過，這棟尖端的建築不僅有著驚人的建造過程，所花費的工程造價也相當可觀。最初的總造價預估約 8.5 億人民幣，當時已有不少人持保留意見，認為真正修建起來後必定高於這個金額。果不其然，2004 年大劇院破土動工時，估算金額已經到達 10 億元。2009 年，經過追加後，最後的總金額達到 13.8 億元。巨額投資招致大量反對聲音，使得廣州大劇院的建設一度被指為「燒錢形象工程」。曾有報導指出，廣州大劇院招投標存在黑幕，燈光、音響、舞台布置耗資上千萬、安全管理、品質標準等在全國建築界獲得廣泛好評反被評為樣板，還有最後建築實體與模型相差甚遠等，都替這個廣州第一個建造的歌劇院添上一筆筆的話題。

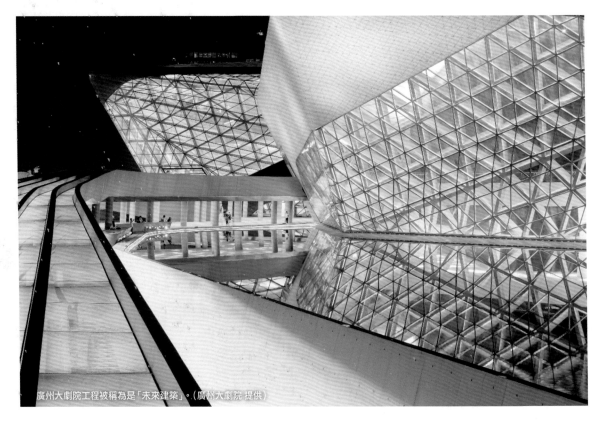

廣州大劇院工程被稱為是「未來建築」。(廣州大劇院 提供)

內部設計及音響功能

廣州大劇院總占地面積有 4.2 萬平方公尺，建築面積 7.3 萬、總高度則是 43.1 平方公尺。在外觀上，紮哈・哈蒂以「藝術品」的高規格來要求，但內部功能也毫不馬虎。劇院主要由兩個部分組成，「大礫石」——歌劇廳是廣州大劇院的主體，包括其配套的備用房、劇務用房、演出用房、行政用房、錄音棚和藝術展覽廳等；「小礫石」則是多功能劇場，符合多功能使用，並配有餐廳。特別的是，劇院即使占地面積大，卻沒有那種遙不可及的距離，因為劇院採「還地於民」的做法，試圖將建築融於這座城市，讓民眾可以在公共空間中自由穿梭、休憩納涼。建築物外部的參觀者除了可以和內部互動外，在室內，還可以看到每個樓層中走動的人群。這種通透、開放的空間感不但吸引了不少觀光客前來一賭風采，更讓許多攝影愛好者流連忘返，以各種角度再創造出意想不到的畫面。

歌劇廳內部若包括樂池的 117 個位子，加起來總共有 1,804 個座位。4,000 多盞 LED 燈鑲嵌在天花板上，當燈光亮起時，整個觀眾席猶如太空中繁星點點的蒼穹。放眼望去，流線型不規則設計是一大特點，不按牌理出牌的線條更具有強烈現代感。然而，矛盾出現了——視覺上不對稱的點子，卻帶來聲音傳導的極大難題。

好的歌劇院首重音響效果，無論觀眾坐在哪個位置，即使最遙遠的票區都必須感受到無差別的親近感；

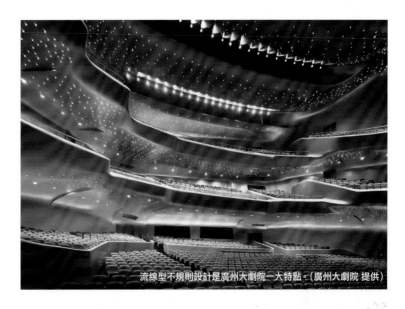

流線型不規則設計是廣州大劇院一大特點。（廣州大劇院 提供）

再來就是清晰度，也就是無論前後左右、池座或包廂，都能聽得清楚歌詞；此外，還要有聲音的質地，維持飽滿而不失真的水準。在廣州大劇院，美輪美奐外觀跟傳遞優質的音響，卻成了難以解決的衝突。為了保有原始設計、滿足視覺，在音樂欣賞上勢必大打折扣；如果為了調整聲響，依循傳統的模式懸掛反響板，則是大大破壞整體空間的美感。幸虧劇院請來頂級聲學大師馬歇爾（Sir. Harold Marshall）精心打造聲學系統，不但解決了這難解的問題，更讓劇院發出近乎完美的聲音。

由於設計音樂廳及在聲學上的貢獻獲得美國聲學學會（Acoustical Society of America）頒贈設計界聲學最高榮譽塞賓獎（Wallace Clement Sabine Medal）的馬歇爾，推出了他醞釀了 20 多年的一個新概念，那就是「雙手環抱」式的波浪弧形看台。他利用舞台兩側的牆壁，與 2、3 層的觀眾看台代替反響板，讓觀眾擁有擁抱舞台的視覺享受。每樓層的兩側牆壁上還做出無數凹洞，將反射的聲音擴散開來。

在設計之外，材料的配搭也特別講究，座椅軟墊可以移動、並且具有吸音作用，椅背則能夠讓聲音反射。在視覺上，全場的座椅顏色還有漸層的改變，因此每排顏色各有些微差異。而與其他劇院不同的是，廣州大劇院的舞台比觀眾席大上 3 倍，採「品」字型的安排，設有主舞台、左、右側舞台和後舞台 4 個部分。主舞台面積超過 300 平方公尺，滿足不同表演需要，舞台和觀眾席之間同樣設有樂池，可升可降。台上備有 100 多個吊桿，最多可以提供至上百個布景更換的需求。後台則有超過 50 間演員休息室、更衣室，最多可以容納高達 250 人同時化妝。

多功能劇場

「小礫石」由內設 443 個座位組成的多功能劇場所組成。內部可以由舞台機械改變舞台和觀眾廳的形式，台下設置兩種升降台，依據各種表演創意在短時間內做調配，甚至改變觀眾座椅的排列方式。多功能劇場具有獨立的輔助及後台設施，除了小型音樂會外，還可兼顧小劇場、曲藝表演、彩排、甚至記者會、電影播放、時裝發表伸展台等使用。多功能劇場牆壁上也和歌劇院一樣分布許多三角凹紋，讓演出者的聲音更為平均。

竣工後的廣州大劇院，曾獲得許多高度的讚譽，例如「中國音質最好的大劇院」、「世界上施工難度最大的劇院之一」、「中國最具個性的世界頂級大劇院」及「中國第一個達到世界一流水平的大劇院」等。場館的落成迎接著 2010 年廣州亞運的到來，也擔任過中國第九屆藝術節主會場。不過，比起搭建出一個建築空間來，要經營好大劇院的文化空間的難度要更高。尤其是劇院，不少人也抱持著觀望的態度，質疑愛看大戲（粵劇）的廣東人，對於洋人唱大戲（西洋歌劇）會有多高的接受度？

再看近年來，各大城市紛紛大興土木蓋劇院，硬體建設完成後，軟體的營運從一開始就未能銜接得上，票房不佳導致維護困難，最後陷入完全依賴政府補助的窘境。然而，廣州大劇院 3 年下來，卻實現了「零編制、零補貼」的理想，也就是沒有國家事業的編制，也沒有管理費用的補貼的好成績。

自開幕演出《杜蘭朵》（中國譯為《圖蘭朵》）後，第二年同樣來自浦契尼的《托斯卡》也成功上演；第三年《蝴蝶夫人》，今年則是廣州大劇院版的《杜蘭朵》。歌劇之外，音樂劇《媽媽咪呀》、《貓》的中文版也都在此上演。當然，劇院也少不了知名音樂家的到來，大提琴家馬友友、三大男高音之一的卡瑞拉斯、指揮大師羅林・馬捷爾（Lorin Maazel）等人，都曾是劇院聘請的一流名家。從一個歷史上從未上演過世界及經典歌劇到如今民眾的熱情投入，廣州大劇院的

廣州大劇院再度上演浦契尼歌劇《杜蘭朵》（達志影像 提供）

建造不但改寫了歷史，它的經驗將也成為未來劇院營運的參考。

「再也不要妄稱廣州為文化沙漠了！」廣州觀眾在部落格上的留言反應了他們對廣州大劇院的肯定。除了粵劇、飲茶文化，他們還能是這個文化集散地的常客，甚至是劇場的知音。一所劇場改變了一座城市，將世界工廠變成了一塊文化的大綠洲。

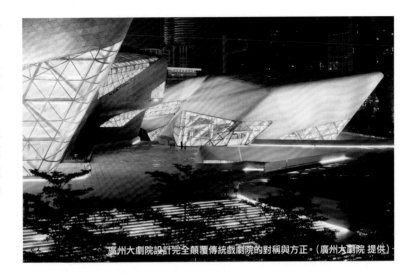

廣州大劇院設計完全顛覆傳統戲劇院的對稱與方正。（廣州大劇院 提供）

ℹ️ 相關資料

1. 地位： 廣州大劇院位於中國廣州市珠江新城珠江西路1號，與北京國家大劇院、上海大劇院並稱為中國三大劇院。

2. 名稱： 原名「廣州歌劇院」，但2010年時任廣州市宣傳部部長認為其名稱與實際的規畫和功能相比顯得局限性，因此改名為「廣州大劇院」，曾引來眾多反對聲音。

3. 先進設備： 大劇院外表採「虹吸排水」系統，由於表層石材具有4層結構兼具防水、保溫、隔熱以及裝飾效果，透過石材間縫能隨時收集雨水、排放，這和一般排水系統先統一收集、集中排放不一樣。

4. 特色餐廳： 利用劇院空間的特殊變化，配備有3層空中餐廳。

5. 跨界合作： 2010年，廣州大劇院與鄰近的廣東美術館合作，舉辦「廣州大劇院廣東美術館當代藝術館第一回展」，結合視覺與聽覺建造多元藝術殿堂。

6. 導覽活動： 從2010年開始，大劇院推出「交一天時光給藝術」內部參觀遊覽活動。若想體會深度之旅，也可購買「藝術交流票」，在參觀後即可享受30分鐘「親近藝術」的「普及教育課堂型音樂會」。

🛒 如何購票享折扣？

售票處在地下1樓，親自前往購票者，可搭地鐵5號線或3號線至珠江新城從B1出口。付款方式可用現金或信用卡（Visa、Master）或中國銀聯。另外，歌劇院設有多種會員卡制度，如粉卡、紅卡、藍卡為充值卡和積分卡；綠卡、銀卡、金卡則為年卡，每年需要繳交年費，年費卡可享有購票和折扣優惠。

聯網售票系統者可到公司售票中心購買並挑選座位，若不屬聯網售票者，則依購買順序出票。廣州市內（增城、從化、番禺、花都除外）只要滿300元免費送票，不足金額的加上快遞費也可寄送；廣州市郊、廣東省以及外省市地區也可選擇附上EMS（郵政特快專遞服務）費用寄送。外地購票可透過銀行劃撥匯款或選擇劇院提供的支付平台往上支付票款，成功後選擇自取或郵寄。但要注意的是，不論任何原因，在貨款兩清後是無法辦理退換票的，因此在購買前必須確認好觀賞的時間、票券數量等，否則就只能自己想辦法轉讓。

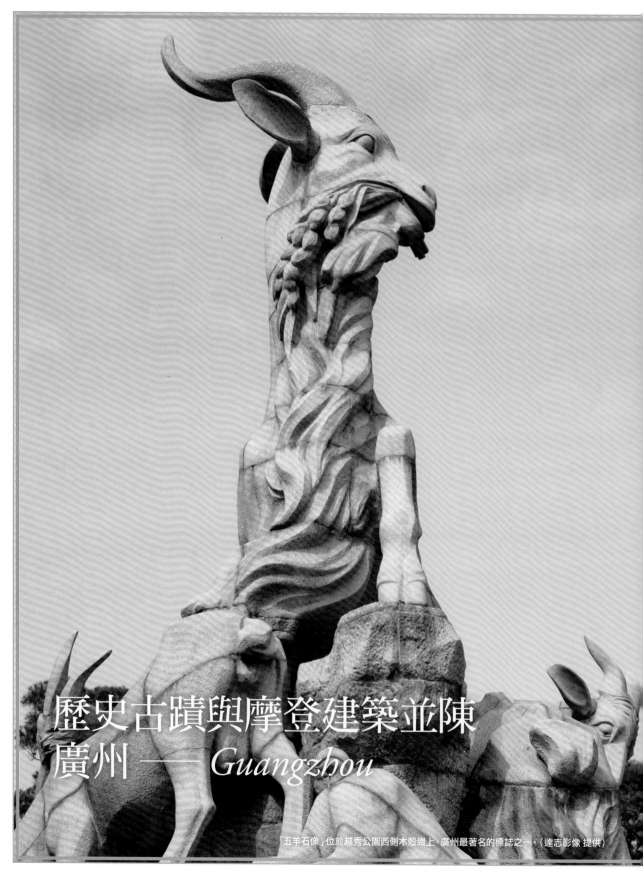

歷史古蹟與摩登建築並陳
廣州 —— *Guangzhou*

「五羊石像」位於越秀公園西側木殼崗上，廣州最著名的標誌之一。（達志影像 提供）

廣州地理位置重要，位於交通樞紐，也是經濟、文化、科技和教育中心，僅次於北京、上海，是中國第三大城市。
從中國看來是南方最大、歷史最悠久的對外通商口岸，放眼天下則是世界著名的港口城市。

Travel

千年商都

相傳在周朝時代，廣州連年天災，作物難以收成導致饑荒四起、民不聊生。有一天，從南海上空飄來了5朵祥雲，穿著五色衣裳的仙人騎著仙羊翩然到來，將羊兒口中啣著的飽滿稻穗賜予百姓，並祝福此地物產永遠豐沛。仙人離去後，留在人間的5隻羊化為石頭繼續保佑當地風調雨順，此地果然從此不虞匱乏。這個美麗的故事，讓廣州又別名為「五羊城」、「羊城」、「穗城」，並且簡稱為「穗」。不僅物產豐饒，由於廣州地處亞熱帶，全年溫暖的氣候與充足雨水有利於花卉的種植，加上廣州人愛花，因此種花、買花、送花的風氣讓他們的花市興旺，於是四季常綠、花團錦簇的美景，讓廣州享有「花城」的美譽。

不管究竟仙人送穗的傳說是真是假，廣州還真的找得到羊兒的石像——建於1959年的「五羊石像」位於越秀公園西側木殼崗上，可以看見由130多塊花崗岩砌成的山羊群，高11公尺，體積達到53立方公尺。大山羊居中，昂首遠眺，口啣相傳的「一莖六出」穀穗。其他四頭則環列四周，或小羊跪乳，或母羊回首，或吃草，或嬉戲，形態可愛，栩栩如生。不僅成為廣州最著名的標誌之一，這個美麗的故事也被2010年廣州亞運採用，以仙

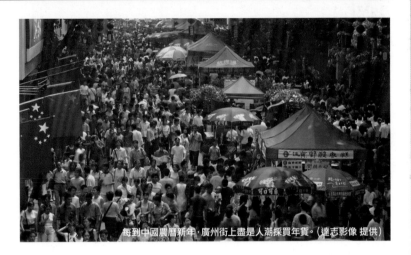
每到中國農曆新年，廣州街上盡是人潮採買年貨。（達志影像 提供）

羊的概念設計成五頭不同顏色的吉祥物。

人們通常對古代東亞至歐洲的陸上「絲路」有概念，殊不知中國東南沿海因為山多平原少，內部往來不易。受阻於險峻地形，人們便積極往海上發展，解決了陸路不便，又因為夏、冬兩季的季風助航，因此「海上絲綢之路」於焉形成，而廣州就是這條海路的起點之一，故稱為中國的「南大門」。也由於通商的便利、活絡，也有「千年商都」的美稱。

說它是「千年」，也許不止，因為廣州有文字記載的歷史可以追溯到西元前214年，並且在新石器時代時，這一代就有所謂「百越人」的活動，前後算起來也超過4,000年了。雖然自古已是著名商埠，但到

近代讓此地更繁榮的，則是1841年前，清朝所實行的「一口通商」政策。什麼是一口通商？簡單來講，就是清廷對外國人的管制，意謂外國人只能限制在廣州城登陸停留。所以在1842年鴉片戰爭前，廣州通商的熱絡程度，堪稱為僅次於北京及倫敦後的第三大世界城市。直至今日，廣州來自世界各地的外籍人士數量仍多，近年非洲和中東人士急遽增加，據統計，黑人數量更以每年高達30%至40%的速度增加當中。

或許是受到來自外界的衝擊，廣州人的思想要比其他城市還要靈活、開放，這點從媒體的報導就可以窺見一二。《廣州日報》、《羊城晚報》和《南方都市報》的日發行量都超過100萬份，其他還有《南

方日報》、《新快報》、《信息時報》、《羊城地鐵報》等報紙，因此，廣州也是中國報刊發行最發達的城市之一。即使媒體內容仍舊受政府部門的監控，他們對涉及執政權或軍隊方面的敏感，則是以「打擦邊球」，甚至大膽地將與政府意識相對的論調刊登出來。

事實上，作為中國近現代革命的盟發地，從19世紀末，辛亥革命元老何子淵、丘逢甲就曾在此地積極創辦和推廣新式學堂，不僅培育了一大批思想進步銳意創新的社會精英，還催生了「折衷中西，融匯古今」的嶺南畫派，不但為辛亥革命積蓄了巨大能量，也刺激了繼之

而來的起義。如今，無論七十二烈士的衣冠塚或是紀念國父孫中山的「大元帥府」，在在都為廣州訴說著過往的歷史。別忘了，當年孫中山獲選為大總統並就職、中國國民黨的第一次全國代表大會，以及中華民國國民政府的成立，都是在廣州這個地方。

食在廣州

飲食文化對華人來說極為重要，對廣州人來說尤其如此。傳統的廣州人從早上睜開眼睛到就寢，都必經過「三茶兩飯一宵夜」的歷程，也就是從早茶、下午茶、夜茶，以及午飯、晚飯和宵夜。飲食業的發達，讓店家全天候供應顧客不同時段的需求，幾乎沒有中斷的時間，除此之外，食品用料多樣、烹調方法龐雜，其多元、創新和因地制宜的包容性，讓粵菜的珍饈美饌無奇不有，並且遠近馳名。

廣東粥（達志影像 提供）

廣州人的喝茶文化相當有意思。就像早期台灣人見面的問候語「呷罷未（吃飽沒）？」一樣，廣州人早上見面是互相寒暄：「飲咗茶未啊（喝茶了嗎）？」他們所謂的「飲茶」，並不是在家裡泡茶喝而已，而是要出外上茶樓，點上一壺茶還要配幾盅點心。但如果一上菜就這麼大快朵頤也不對，正宗的吃法得要慢條斯理、悠哉悠哉——品茗、填飽肚皮之外，還要順道跟左右旁人閒嗑牙，傳遞消息、互通有無、洽談生意等都在這茶桌上進行。可見這「飲茶」早已超越了單純喝茶的意義，而茶樓也成了社交與新聞的重要場合。

說到廣州美食，不得不提的就是「老火靚湯」。廣州人對湯有特別濃厚的情感和執著，一鍋頂級食材如鮑片、響螺或瑤柱配上調配好的中藥材熬燉6到8小時，不但味美、好消化，又能夠補脾益氣，讓人在工作疲累之後迅速儲備能量。此外，廣東粥品也有異曲同工之妙，尤以「及第粥」最出名。白米熬煮至粥底綿滑，加豬心、豬肝、

伴上油條、雞蛋等，十分鮮美可口。除了功夫菜外，小吃也是不容錯過，其中從大小茶樓、飯店、叫賣到夜市小販都能找到的就是「腸粉」。米漿做成的皮白皙透嫩，內餡有甜有鹹，有鮮蝦、牛肉、豬肉等多種選擇，據說連乾隆皇帝遊江南時品嘗到這晶瑩剔透的美食都還讚不絕口。如果想來點甜的，那麼除了花生糊、蕃薯糖水外，絕對不能錯過「雙皮奶」，雙層凝固的牛奶加上紅豆、蛋、蓮子等，香甜軟滑又營養豐富。

由於位於珠江口，海鮮也是廣州的特色美食之一，尤其是魚皮，屬熟後過冷，加上青蔥、香油、花生、薑絲以及特製醬料等涼拌，口感清爽又富含膠原蛋白，是常見的小吃。不過有時大啖魚肉外加熱帶季風海洋性氣候，濕熱環境容易使人上火，因此喝茶之外，喝「涼茶」也是廣州人生活中不可或缺的習慣。當然，龜苓膏、陳皮香草綠豆沙等，也都是清熱退火的好伙伴。

都市規畫展現新風貌

商業大城的交通必定發達，廣州也不例外。廣州是中國重要的鐵路與航空樞紐的城市之一，火車連接國內外城市，國際航線更是遍及世界各地。據統計至 2011 年為止，廣州白雲機場已經搭載旅客 4,500 多萬人次，客運輸送量位居中國第二，貨物運輸則是第三；航班起降數量也位居全中國第二。對城市本身來說，它的交通建設也相當完備，已有地鐵、公共汽車、無軌電車等工具，可使用廣州的悠遊卡──「羊城通」搭乘，票價一樣按距離計算。高架橋與高速公路網絡也是四通八達，美中不足的是因為私人車輛太多、道路通行能力低等原因，交通壅塞是廣州市內最難解的問題之一。計程車雖然隨招隨有，但載客量大、又常面臨塞車之苦，要找到空車，往往需要花一點時間。

在明清時期廣州曾經有高達 18 座城門，但隨著後來的城市規畫，1920 年大舉開路後已全數拆除，如今只剩下「西門口」等遺址，以及城門衍生出來的地名如大東門、小北路等。嶺南一帶特有的建築模式──騎樓，也在曾有的限建、取締和拆遷後大量消失。近年來雖然政府已開始對傳統建築加以修葺和保護，但仍面臨古蹟保存和公共建設之間的拉扯和兩難。

2005 年廣州重新調整行政區，劃分為越秀、荔灣、天河、珠海、黃埔、白雲、番禺、南沙、花都共九區。當初為了 2010 年第十六屆亞洲運動會的舉辦，廣州市在數個大型建設的規畫和竣工後，整個城市有如改頭換面般煥然一新，尤其是

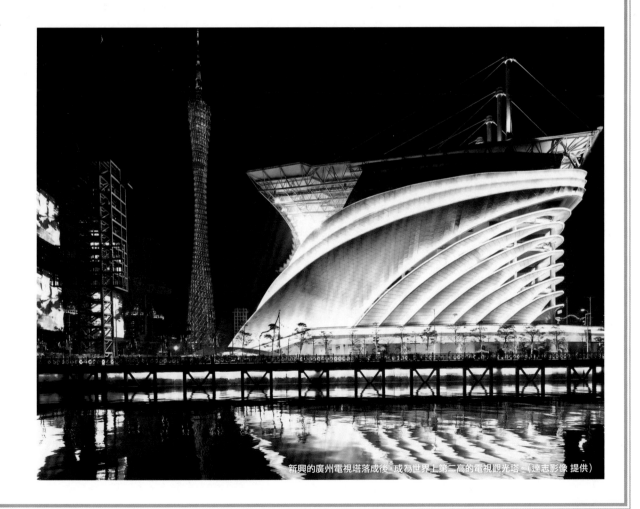

新興的廣州電視塔落成後，成為世界上第二高的電視觀光塔。（達志影像 提供）

天河區和越秀區就是高樓群的集中地。新興的廣州電視塔落成後，成為世界上第二高的電視觀光塔，塔身加上天線桅杆總高 610 公尺，鏤空、開放式的結構，由上而下大的兩個橢圓圓心相錯，逆時針旋轉 135 度而成。因為在塔的中心內縮，宛如扭身回眸的女人，所以當地人給它一個美麗的想像，稱它「小蠻腰」。小蠻腰兼具觀光功能，有 6 部高速電梯在 1 分 30 秒內就能到達 107 樓觀光廳。此外，還有蜘蛛俠棧道、雲頂平台、摩天輪、逆降體驗、攝影觀景台等設施，以及分布於不同樓層中的風味餐廳。

空中一號

廣州飲食聞名遐邇，連用餐也有「高人一等」的享受。「空中一號」是一家高級飯店，也是廣州目前最貴、景觀最好的高檔餐廳。它位在珠江新城 CBD 核心區，在高達 178 公尺的高空中，兩岸的花城廣場、廣州大劇院、廣東省博物館、海心沙、二沙島、天河體育中心等盡收眼底。其中最好的房間非「至尊壹號房」莫屬，位居 31 樓，面積 728 平方公尺，中央頂蓋為電動開啟式天幕，可讓住客隨時開啟觀看天空，天幕下有容納 60 人一同就餐的大圓桌，有 236 吋液晶電視牆、先進音響系統、鋼琴、古箏，極盡奢華、富麗堂皇。除了美膳，飯店還收藏從明末清初到現代名家的字畫共兩百多幅，數量及價值相較於博物館絕不遜色。

廣州圖書館新館

要說書卷氣，廣州圖書館新館的外觀建築就沒人可比了。它的建築平面和立面相互成「之」形契合，兩棟主建築傾斜並且相互支撐，以「美麗書籍」為構思建造，看起來就像一本打開的書。落成後成為廣州最大的圖書館，藏書量達 400 萬冊，到館人次達 15,000 人，擁有實際的外型及飽滿的內涵。另外，廣東省博物館也是值得一遊的特色建築，位於廣州新城中軸線的花城廣場，5 層樓高的建築有著深灰與大紅兩種主色相間，就像一個鏤空的漆盒。博物館被稱為「月光寶盒」，寓意盛滿珍品的容器，而它果真採世界最先進的鋼筋混凝土核心筒的設計，承載巨型鋼桁價懸吊式結構，117 公尺長的展覽廳內沒有一根柱子。

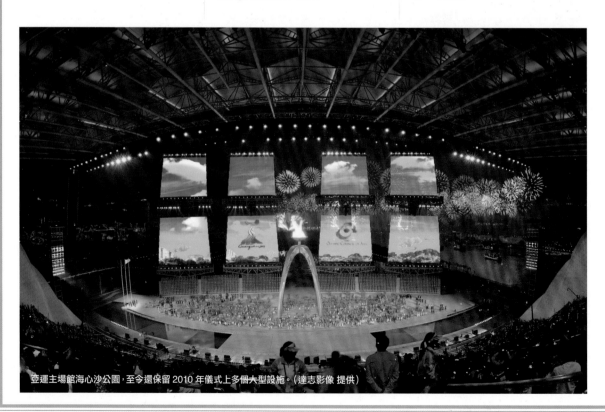

亞運主場館海心沙公園，至今還保留 2010 年儀式上多個大型設施。（達志影像 提供）

海心沙公園

亞運主場館海心沙公園，至今還保留當初儀式上多個大型設施，火炬塔、大型看台以及晚上五光十色的音樂噴泉，像是在回味 2010 年的盛況。向外延伸，廣州新圖書館、廣東省博物館、廣州第二少年宮、廣州大劇院、電視觀光塔、雙子塔……這些「明星建築」，不也都是廣州國際都市形象的視窗。為了準備迎接亞運，廣州市政府翻修馬路、人行道，重鋪地磚、栽上花藝設計，為舊道漆上新色，樓宇、街道、河湧進行裝飾整治，公寓大廈統一裝上紅色塑膠屋頂，外牆翻新並裝上冷氣遮蓋版及燈飾。煥然一新的大都市，伴隨著白雲山的風景，走一趟廣州，便能見證羊城的現代化、也能體驗嶺南的悠久文化歷史。

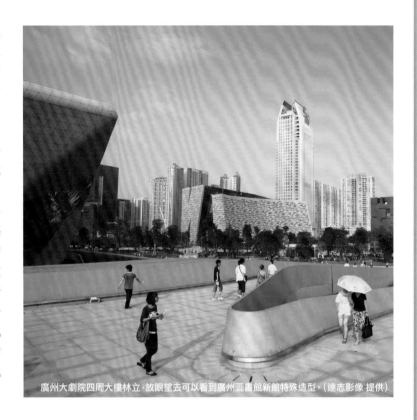

廣州大劇院四周大樓林立，放眼望去可以看到廣州圖書館新館特殊造型。(達志影像 提供)

🚗 交通與購物

由於幾個大型的建築都聚集在最熱鬧的地點，因此到廣州大劇院、廣州圖書館新館、廣州第二少年宮（廣州對大規模青少年活動場地，有多個少年兒童活動空間，多功能教室、文化演藝中心、展覽廳等）、廣東省博物館、空中一號，都可以乘地鐵 3、5 號線到珠江新城站 B1 出口，再往花城廣場步行 5 分鐘左右就可以到，包括海心沙公園（或乘 APM 線到海心沙站）也是。廣州電視塔（小蠻腰）也不遠，搭地鐵 3 號線到赤崗塔站 A 或 B 出口，或乘 APM 線到赤崗塔站都可以。

觀光購物之旅建議從廣州火車站出發，至珠江新城參觀廣州大劇院及廣東省博物館，之後到空中一號午餐。下午到海心沙公園走走後，可坐地鐵到體育西路逛正佳廣場、天河城、天河南商業街、購書中心、維多利亞廣場等地點購物。若想購買電器用品，可到十牌、崗頂附近。

🖥 旅遊實用網站

廣州大劇院網站：www.gzdjy.org
廣州市越秀公園：www.yuexiupark-gz.com
廣州圖書館：www.gzlib.gov.cn

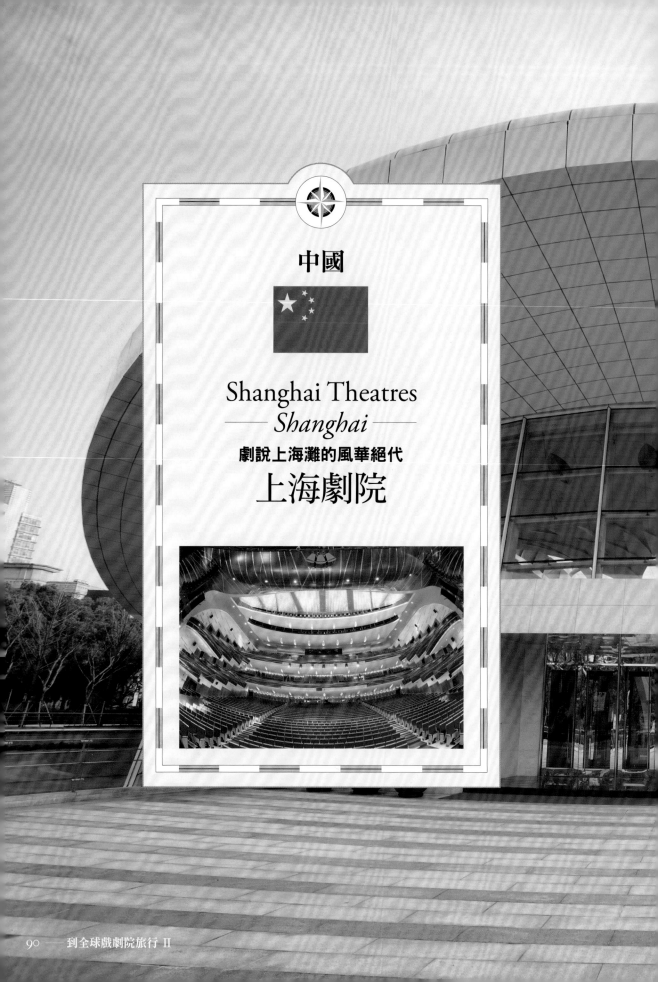

中國

Shanghai Theatres
Shanghai

劇說上海灘的風華絕代

上海劇院

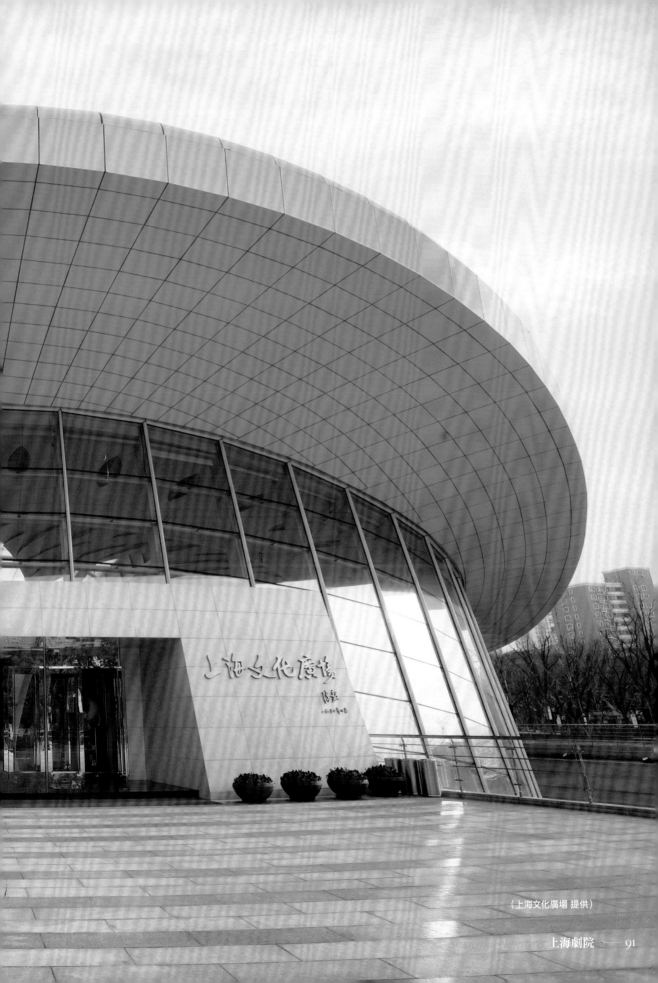

（上海文化廣場 提供）

Shanghai Theatres
—*Shanghai*—

劇說上海灘的風華絕代
上海劇院

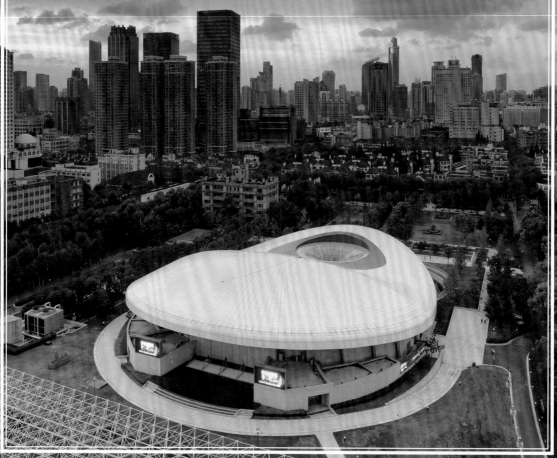

上海文化廣場是一處大型開放式公共綠地。（上海文化廣場 提供）

China

Shanghai

文／李翠芝

河流孕育城市興衰，滋養著沿水岸而聚集的人口，沿海城鎮大多富足安樂，上海這座 170 歲的年輕城市也不例外。黃浦江婉蜒而臨，十六鋪碼頭和外灘一帶，從昔日小漁村被闢為通商口岸後，讓洋人選去變成了公共租界，它算是看盡風起雲湧商戰的最早見證者，同時上演華洋雜處的混搭移民風。本地苦力和洋買辦、外來革命者和文人墨客、花園洋房和老式石庫門建築、外文譯名的新馬路和隔壁傳統的小弄堂，一直是外界傳播的刻板印象。如今，此地集聚了上海大劇院、上海音樂廳、逸夫舞台、人民大舞台、上海木偶劇場、黃浦劇場等市區劇場設施。

Story 歷史與現況

政權幾度興替，城市繁華的面貌好像並未褪去照人的容顏，上海依然保留由南京路和淮海路（舊名霞飛路），共同勾勒出動人的街景，夾納其中的區段，自然是精采紛呈的所在。晚清民國以來的大眾娛樂，跑馬場、青樓、戲園、茶館、百貨公司，舉凡華洋共享的視聽休閒，大多和這段十里洋場有著密切的關係，昔日的跑馬場地，改造成如今的人民廣場和市政大廈，是城中之城重要的心腹要地，交通四通八達、商業集聚、歷史文化積澱深厚，如今更集聚了上海大劇院、上海音樂廳、逸夫舞台、人民大舞台、上海木偶劇院、黃浦劇場等市區劇場設施，上海國際電影節、上海電視節、中國上海國際藝術節「天天演」等重要文化節慶，多集中此區域舉辦；大光明電影院、上海當代藝術館、和平影都、上海博物館等知名文化設施也與劇場交相輝映，這些因應不同類型的演出，打造出的舞台，形成具有規模的劇場群聚效應，環繞人民廣場劇場群正在醞釀打造為一流演藝業的基地。

因此，上海的文化開發與繁華，多以浦西的人民廣場為主，隔江相望的浦東新區為次，自民國時代就以此定為市中心而發展擴充。翻閱上海灘的老照片，比對南京路的標誌——國際飯店或是淮海路上的國泰電影院，外貌絲毫不分軒輕，延續的仍是昨日繁花，遵循此路線因而浮現，兩條鮮明的文化演出路線。其一，以大劇院、逸夫舞台、人民大舞台、星光懸疑劇場等，以市中心環繞於人民廣場周邊到南京東路行成一條文化演藝地標的發展體系。其二，中國第一個商業獎項設立的戲劇谷大賞，演出區域以靜安區為主軸，輻射在此有安福路上的話劇中心、美琪大戲院、上戲劇院、藝海劇場等，其他有蘭心劇院以及專屬音樂劇新建的文化廣場等的互相聯盟。

另外，這幾年新興的較偏地區，改造後形成特色文創園區中的演藝場所，如 1933 老場坊和可當藝術中心等，都具獨特的個性色彩。浦東因地理位址與文化氣氛、歷史因素等，多年來較難行成主要觀劇場地，主要位於新區行政中心附近的東方藝術中心，雖限於交通不便和消費餐飲的因素，幾年營運下來，經營團隊苦心探索明確發展的方向後，逐漸也建立了不小的影響力。

人民大道上的水晶宮——上海大劇院

早在 1949 年以前，上海即擁有好幾項遠東第一的紀錄，國際飯店的樓高第一，大光名電影院規模等；時光流轉到了 1993 年，它卻拿不出國際水準的優質演出場地，急起直追的阿拉上海人，4 年後交出了一張成績單，背後的動力是肇因。

費城交響樂團造訪上海演出，大劇院藝術總監錢世錦細數往事，為難的是當時沒有合適的音樂廳，最後有人提出，讓樂團到上海體育館演出，最後拼裝組合硬湊上陣，竟然有驚無險地完成任務，現場超過

7,000 人觀看演出。第二年，以色列愛樂樂團也到上海演出，同樣提出讓他們在體育館表演，對方卻無法接受，這直接催生了上海迫切建造國際級劇院的想法。

事實上，在費城交響樂團演出後，大劇院院方啟動先期規畫，選在市中心的風水寶地國際飯店周圍，上世紀 30 年代紅極一時的的跑馬場附近和中華第一街的南京路交叉呼應，地名改取常用的名稱人民大道，聳建起一幢飛簷白色拱頂的透明建築宮殿，建成後的上海大劇院

和博物館、美術館、廣場、市政府，形成市中心的心臟地帶，交通地段及休閒環境堪稱城中之重。想想，人民廣場的地鐵日載客量達到 100 萬人次，正是最好的廣告效應。如此大劇院的尊貴身姿不愁沒人知道，它的聲響決定了參與者的規模和影響力，可以說沒有最好，只有更好，寫入大劇院的演出史，諭示了專業度提升的金字招牌，延續開啟海派文化，帶領國際潮流的領袖地位。受此影響，北京也開動和大劇院並駕齊驅的演出場域，隨後的

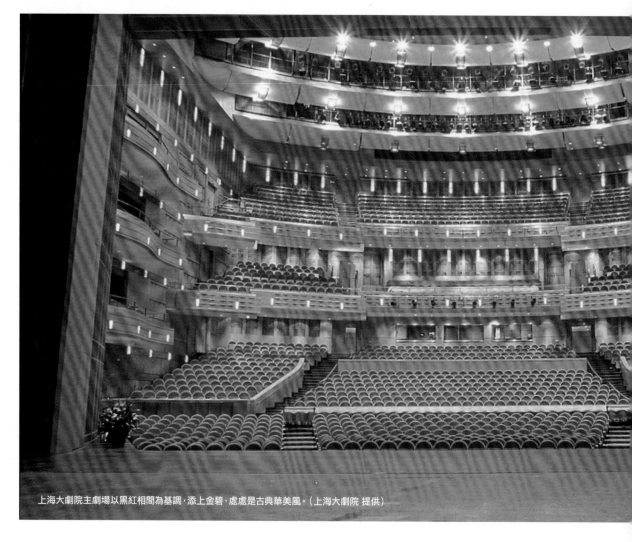

上海大劇院主劇場以黑紅相間為基調，添上金碧，處處是古典華美風。（上海大劇院 提供）

青島、寧波等地出現山寨大劇院。

這座有法國巧思的未來主義風格建築物在夜間更顯晶透的華彩照人，總面積達到 6 萬平方公尺，總建築面積為 62,803 平方公尺，總高度為 40 公尺，分地下 2 層，地面 6 層，頂部 2 層，共計 10 層。使用晶彩的玻璃落地幕牆，能反射外紫外線，加上不銹鋼索所組成的穩固結構，在空靈牽拉之間又有幾分現代都會感，大堂門廳的主要色調為白色，簡雅而聖潔，頂部懸掛著由排簫燈架組合而成的大型水晶

吊燈，俯瞰地面鋪設的希臘水晶白大理石，圖案好似琴鍵般，而白色石柱和兩邊的台階成錯落有至的節奏。你以為隨時會有音樂響起，擁有 1,800 個座位的主劇場，以黑紅相間為基調，添上金碧，處處是古典華美風，從義大利特製的座椅，通風口製於椅下，舒適感迄今為止恐怕還是滬上第一！另外還有 600 個座位的中劇場，以及 250 個座位的小劇場，適合小型室內樂和話劇實驗小劇場的表演，可說是滿足了諸多方面的上座需求。

重整修建

2013 年是大劇院從開工到完成的第 20 個年月，它歷經輝煌和滬上大型國際展演首席的主角，也到了停下腳步重整修砌的時刻，長達大半年的修整期，選在跨越暑期剛好是演出淡季，平時參觀大劇院需要額外付費，在修館前破例免費開放 10 天，市民不畏風雨情緒很高漲，一時能到此一遊，許多人表示這是生平頭一遭享受免費的待遇，呼籲這類公益活動應開常常舉辦，讓劇院擺脫貴族氣息能更加親民。

暫時隱退的步調，並未使它淡出遠離媒體的視野，來自旗下演出聯盟文化廣場，推出的音樂劇《歌劇魅影》火熱的造勢口號，將公眾的視線拉回 10 年前，上海大劇院首次引進韋伯名劇《歌劇魅影》的轟動，上海作為中國音樂劇市場的指標風向球，培養觀眾群群逐漸成熟。10 年前破百場的盛況歷史，銷售佳績的輝煌身影似乎尚未被掩蓋超越。

鏡頭拉回到 2002 年 6 月，大劇院首開先例地引進了百老匯音樂劇之王《悲慘世界》，卻在協調合作中，面臨不少觀念上的衝突，受邀方提出所有道具必須要由一架波音 747 貨機來運送；原來，《悲慘世界》的整個舞台布景、道具、服裝、音響及燈光設備，都是按照一架波音 747 貨機的容量安置，當時的承辦者已經找好了價格優惠的海運贊助商，最後不得不在時效考量上做了讓步；在與諸多藝術家簽訂的演出合同中，男高音卡瑞拉斯對後台要求，頗讓院方印象深刻，「他要求演出後所有獻花必須摘去花蕊」。如此冷門的要求，原因為何？起源於他曾患過白血病，對花粉仍然十分敏感，正是這些點點滴滴的「小」要求，讓從經營團隊從頭學習處理各個類細節問題，必須對這些細節的專業執行，才能贏得藝術家信任的法寶。

作為上海大劇院主推品牌音樂劇系列，包含 53 場的《貓》，創造了內地演出史上，單部音樂類作品演出時間最長和票房最高（2,500 萬元人民幣）兩項紀錄，幾年前對於中國人來說還是陌生的名詞，如今已經掀起了穩健的口碑和觀賞風潮。2002 年的《悲慘世界》演了 21 場，2003 年《貓》53 場，2004 年《音樂之聲》35 場，2005 年《歌劇魅影》100 場，2006 年《獅子王》101 場，2007 年《媽媽咪呀》32 場；2008 年夏天，上海大劇院誕生 10 周年之際，勵志音樂劇《髮膠星夢》又登陸上海，連演 20 場。這座水晶宮，可謂世界經典音樂劇的中國開荒者，它在表面風光的背

後，也曾出現過退票危機，10年前蔓延的SARS傳染病，境內的劇場基本上都封館了，上海大量的流動人口，迫使疫情控制處於緊繃的局面，海外媒體十分關注，據說衡量疫情的幾大面向：一是證券交易所是否停止交易，二是東方明珠是否停止開放，三是南京路步行街是否關閉，四就是上海大劇院的《貓》是否停演，幸而不計一切保證演出得以如常進行，就是為了向世人表明疾病是可控，大劇院是安全的，這段因禍得福的往事，導致後來韋伯由衷的讚賞，《歌劇魅影》得以順利引進，更衝破百場以上的新紀錄。

2013年2月14日晚，上海大劇院舉行的「不說再見」特別音樂會，活躍於世界舞台上的上海籍藝術家與上海歌劇院交響樂團一起在觀眾熱烈掌聲中，營造了一個歡快的新春之夜。這場音樂會，參演者的成長都與上海大劇院近15年來的發展有關，指揮席上的呂嘉，從小生活在上海，赴歐洲深造後，曾任職義大利維羅納歌劇院音樂總監。2007年2月，上海大劇院與蘇黎世歌劇院合作的浦契尼歌劇《杜蘭朵》，呂嘉執棒在兩地演出，贏得一片好評，目前他擔任國家大劇院、澳門、西班牙的多家國內外樂團總監。范曉楓和吳虎生首先登場表演的《簡‧愛》雙人舞，是上海大劇院與上海芭蕾舞團製作的原創大戲，這部芭蕾舞劇首演以來，以上海劇院的舞台為起點，將攜這部舞劇走南闖北，大打海派原創作品的品牌效應。

近15年來，上海大劇院不僅扮演著「演藝碼頭」的角色，還力爭完善「演藝源頭」的功能，以中外合作、獨立製作等方式，陸續推出了歌劇、芭蕾舞劇、京劇等合作模式，京劇名家史依弘晚會獻唱新編京劇《大唐貴妃》，於2001年由上海大劇院聯手上海京劇院等共同製作，在上海國際藝術節為數不多廣為宣揚的民族戲曲大戲，新編的唱段《梨花頌》，脫穎而出是少數能在觀眾群中流傳的特例。儘管一開始，大劇院的興起，代表了文化藝術的重新回歸，人們對它的高貴與價位，使終有微詞，十多年的文藝演藝盟主的華美桂冠和推展演劇文化的堅持，人們接納了藝術精緻的洗禮和無疆界的感召。未來，觀眾進劇場不僅是看戲，還可以享受休閒、社交、餐飲一體化服務，水晶宮不再孤傲清冷，如同它的位置人民大道300號，終究是屬於市民百姓身邊的賞心樂事。

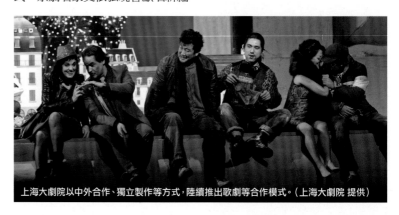

上海大劇院以中外合作、獨立製作等方式，陸續推出歌劇等合作模式。（上海大劇院 提供）

ⅰ 上海大劇院周邊資訊

上海大劇院

地址：黃浦區人民大道300號（近人民廣場）

電話：021-63868686、63728702

地鐵：2號線、8號線、1號線人民廣場站（2號出口）

餐飲

‧金時代順風大酒店（江浙菜）

　地址：黃浦區黃陂北路227號中區廣場3樓

　電話：021-63759358、63758999

‧老克勒上海菜

　地址：黃浦區南京西路288號創興金融中心2樓

　電話：021-61221577

‧渝鄉人家

　地址：黃浦區南京西路258號世茂商都6樓

　電話：021-53752728

文化走一圈 還是文化好——上海文化廣場

今年遭逢申城百年難遇的酷熱夏季，暑期中演出一般算是淡季，推出的演出多半集中在親子劇類型，加上大劇院又修整中，大型戲碼寥寥無幾，比較吸引人注意的，當推文化廣場推出的中文音樂劇《媽媽咪呀》，近日迎來第三百場演出，刷新了中國音樂劇演出紀錄。看音樂劇到文化廣場，經過3年的打造，似乎和這座老地標新建築物密不可分。

文化廣場座落於上海市中心東接茂名南路、西靠陝西南路、北鄰復興中路、南以永嘉路為界，這片看似靜謐的區塊，承載著上海灘80多載的歷史風雲……當初因交通便利之故，法國人最早利用它建成跑狗場，號稱遠東第一大賭場，並配有旅館舞廳和露天電影院，而後擴建成大型政治文化活動中心場所，在此舉行的重要政治集會、高達600場，一次大火又讓它再度走上重建的路途。二度改造建成了在當時具有世界先進水準的新式文化廣場，一座5,700平方公尺，三向管式網架結構，整個封閉式的觀眾廳無一落地立柱，舞台高度可以升至19公尺，隨後中朝交流，平壤歌劇院首度將朝鮮原味的大型歌劇《賣花姑娘》推展到上海觀眾面前，由於正值文革時間，除了樣板作品外，娛樂甚少，以至於這份特殊的烙印，深留在那一代人的成長記憶中。歷經了改革開放的浪潮，上海作為商貿交流的試驗區，文化廣場因時代的開放步伐，一躍成為最早的臨時證券交易市場，1992年夏天，人頭攢動，投資者排隊一天一夜申領股東卡，也創下湧進人數最多的歷史時刻；故事的後來陸續有續集，它主要建築又被改建為精文花市，驚人的消費運化了本地7成的鮮花批發，更是華東地區最大的花卉交易市場，地處市區4條主幹道的繁鬧地段，狹擠的單向道，每逢年節寸步難行，真是成也繁華敗也繁華，花市不堪負荷搬遷後，它又被冷凍了！

休眠後的廣場地塊三度啟動大規模重建，提出「文綠結合，以綠為主」的施建方針，為市民在狹稠的鬧區中，打造一處大型開放式公共綠地，其中並建設一座建築面積6.5萬平方公尺（其中5.7萬平方公尺在地下）、觀眾席2,010座以演音樂劇為主的多功能地下劇場，綠化率占55.6%，最深處達26公尺，

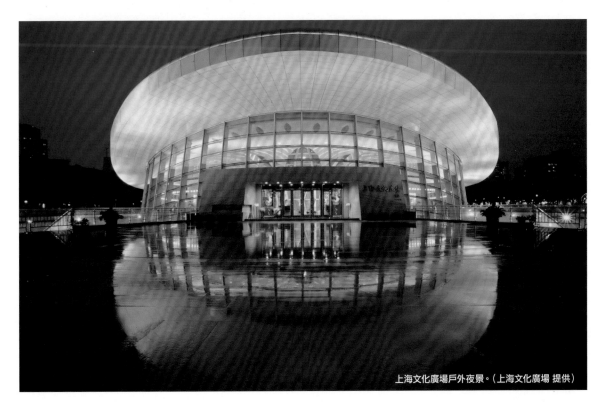

上海文化廣場戶外夜景。（上海文化廣場 提供）

是目前世界上最大、最深、座位最多的地下劇場。此外，在劇場南面起伏的草坪上，還有一個室外舞台特別適宜演出大眾文化，舞台為適應多變化的音樂類型劇，不僅有平移、推拉、旋轉的功能，還有新創的噴水、製冰裝置，高科技手段將融合於音樂劇的創作之中，難得是把以往的跑狗場迄今的過往，設計成一組組雕塑，閒步其間瀏覽這一道道令人重溫歷史軌跡的風情據點，教人對一段段如煙往事，有了空間上的文化歸屬感。

引進西方音樂劇

《極致百老匯》作為文化廣場劇院2011年開幕系列的第一台演出，也是劇院首次自製的品牌。這部精品演出涵蓋了各大熱門音樂劇中的二十多首經典唱段，選曲包括從《歌舞線上》、《歌劇魅影》、《貓》、《南太平洋》、《媽媽咪呀》等多部經典劇目中精挑的代表選段，並匯集眾多國際音樂劇專業演員參與，雖然是集錦式演出，整場出動了大樂隊的現場伴奏，並配有陣容不凡的群舞場面，即使沒看過整齣音樂劇的觀眾，從中也能被美妙的音樂劇深深地所吸引。

作為上海大劇院藝術中心旗下的聯盟劇場，兩者並肩營運資源共用，2004年，上海大劇院首次引進韋伯名劇《歌劇魅影》曾引起轟動效應。10年後，上海作為中國音樂劇市場的「風向球」，粉絲群體已漸現成熟，當大劇院整修期間，世界經典音樂劇《歌劇魅影》，2013年年底又重返上海舞台，這一次機會讓給了文化廣場，

這也是以董事會制的全新劇院經營管理模式運營下，打出的鮮明旗幟，以音樂劇為主要演出內容、時尚跨界類舞台藝術為輔，「看音樂劇，到上海文化廣場」正逐漸走向都市人群追求新型文娛的中心。據悉，上海將是此次《歌劇魅影》亞洲巡演唯一的中國境內城市，音樂劇上演期間，還將舉辦「《歌劇魅影》卡拉OK大賽」，參與者將有機會與演員們親密接觸，得到扮演「魅影」角色的親授。

面對上海境內高達35座的劇場，演出生態的競爭可謂是激烈化，上座率的調整、推廣，無一不考驗劇院的市場定位和營銷宣傳，你打

交響樂作品牌，我走傳統戲曲小眾路線，他專做供演馬戲，瞄準了白領都市風的話劇，票房也能火爆滿堂紅，如果具備休閒生活和文化欣賞的多種功能，對觀眾選擇的吸引會不會更大些呢？想起這個問題，文化廣場的綠地面積，周邊的餐飲特色小店，劇院中庭炫動科技的夢幻光影噴泉，一場華美悠揚的音樂劇，吸引人們提前步出家門，走進這座說不完故事的文化綠建築中，一場文藝演出的附加價值，在文化創意整體結合的推動下，似乎提升不少生活的多面性，原來城市讓生活更美好，說的正是這種文化的滋味。

註：

上海簡稱有兩個其一為「申」，源自戰國秋時代春申君黃歇的封地，故多簡稱為申城，另一個是「滬」，和漁民捕魚工具「扈」有關，日久之便化用為滬，報章媒體習慣多以滬上，作為上海本地區域的代用一詞。

上海文化廣場大堂（上海文化廣場 提供）

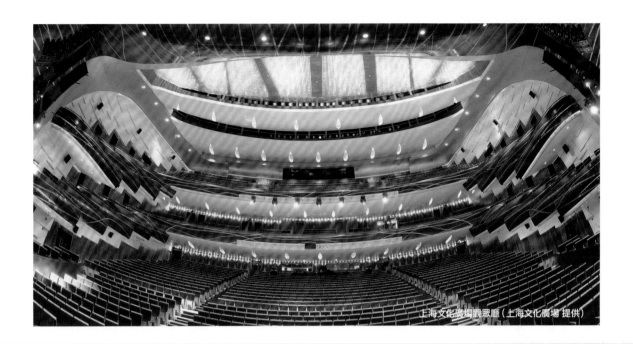

上海文化廣場觀眾廳（上海文化廣場 提供）

i 上海文化廣場周邊資訊

地址：上海市黃浦區永嘉路 36 號

交通工具：104 路、128 路、146 路、24 路、301 路夜班、304 路夜班、41 路、786 路，雖然公車繁多，但因路線涉及單向道之故，搭地鐵是比較方便的選擇，地鐵 1 號線陝西南路站（1 號口）、地鐵 9 號線打浦橋站（4 號口）、地鐵 10 號線陝西南路站（6 號口），以上步行都要 15 分鐘左右。

會員：成為上海文化廣場「劇藝堂」會員，可即時獲知演出及活動資訊，參與「劇影室」、「名家面對面」等專屬會員活動，憑會員卡購票優先選座並享受九五折優惠（每劇每場限購 2 張，公益及學生票除外）；觀眾至票務中心或登錄上海文化廣場官方網站申請，繳納 30 元會員年費即可加入。

現場購票：上海文化廣場票務中心陝西南路 225 號，近永嘉路。

工作時間：9:00-19:30

官網訂票：www.shculturesquare.com

電話訂票：86-21-6472 9000（門口售票）86-21-6472 6000（預訂）

票務中心：陝西南路 225 號 C3 上海文化廣場票務中心

上海文化廣場官方微博：
e.weibo.com/shculturesquare

餐飲

· Mimosa
 地址：永嘉路 43 號（近陝西南路）
 電話：021-54656123

· Le Creme Milano
 地址：陝西南路 434 號（近永嘉路）
 電話：021-64335208

· 添福飯店
 地址：陝西南路 490 號（近永嘉路口）
 電話：021-64333200

· Muses Cafe
 地址：陝西南路 438-2 號
 電話：021-64682688

· 宋芳茶館
 地址：永嘉路 227 號甲（近陝西南路）
 電話：021-64338283

1933 的魔幻迷宮——1933 上海老場坊

對於一座現代化城市進程的定義體現在許多方面，例如政治、經濟、藝術都可以是選項。一般提及的老上海的概念多指 1930 年代，上海匯集了中國 9 成的電影產業，同時期匈牙利建築師鄔達克承接了在南京西路上，建造一座摩天大廈的工作，那就是曾有「遠東第一高樓」封號的上海國際飯店。當現代化浪潮退卻後，遺留下的老工業廠房是現代工業發展史的見證和標本，卻在時間的衝擊下無可避免地走向沒落和陳封。如今改稱上海 1933 老場坊。

1933 年落成，這座昔日全遠東最大的宰牲場，也面臨同樣課題，是簡單拆除賣交給地產商？還是通過保護性改造實現「舊貌換新顏」？幸好在 2006 年，彙整專家論證意見後，如今搖身一變，成就了工業廠房改造成創意園的範例。該址位在虹口區，這裡曾處於公共租界、日軍警備區範圍和難民與移民雜處的區域；前身用途為「工部局宰牲場」，出自英國建築設計大師巴爾弗斯（Balfours）之手，營造工程交由余洪記營造商完成。整體建築流露古羅馬巴西利卡式風格，設計者將建築工藝與工業生產兩方面進行了完美結合，所有水泥皆從英國進口，堅固無比，正是當時具有租界官方、國際、國內背景的三方，聯手打造了世上僅有的三座之一的驚世作品。主建物由 4 幢鋼筋水泥結構 4 層樓房圍成四方形，之中又建一座 24 邊形近似圓柱體的主樓，與旁邊 4 座樓房通過樓道相連，使整個平面成回字；各樓之間上下交錯，廊道盤旋，結構似迷宮，遊走在空間卻又次序分明，建築面外立設有鏤空水泥花格窗，考量到宰牲過程氣味較重的因素，所以全部鏤空設計，便於空氣流動，巧妙地將窗戶設計正面朝西，與風向一致，可以達到交流換氣的效果，僅管是國外設計，也考量宗教的因素，朝西面頗有向極樂世界的意味。現存的環形步道，是以往的牛道，當時生產流程和手藝和國外同步，實行人畜隔離的管理，經過特別的防滑設計，道面凹凸粗糙，配合有分流作用的廊橋，使整個生產環節按步就班。如今的現址仍然保留了這一特殊的步道，你可以選擇搭電梯或緩慢而上行抵達劇場，一層層的環繞在毛胚水泥柱之間，是種很奇妙特異的體驗。

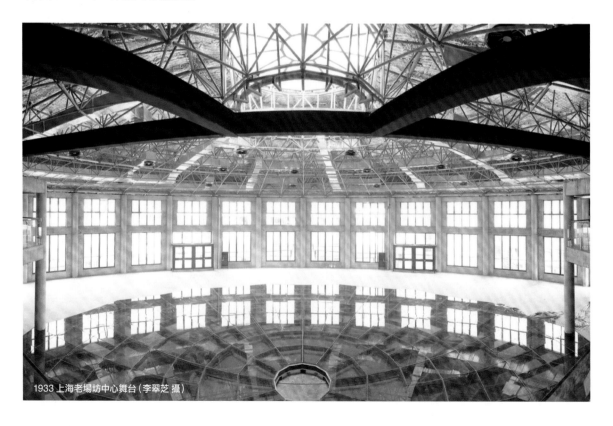

1933 上海老場坊中心舞台（李翠芝 攝）

ℹ 1933 上海老場坊周邊資訊

地址：虹口區溧陽路 611 號（近海寧路）

電話：021-68881933、4008881933

購票可上淘寶網站：1933drama.taobao.com

新浪微博 @1933 文化左岸：www.1933shanghai.com

交通：地鐵四號線海倫路 3 號出口，地鐵 10 號線 2 號出口，步行 15 分鐘可達。

餐飲

· 蘇浙匯（江浙菜）

　地址：1933 老場坊 3 樓

　電話：4001081717

· 牛市

　地址：1933 老場坊 1-203 號鋪

　電話：021-55960576、65141619

· 狠牛獨創牛肉麵館

　地址：1933 老場坊 1 號樓 234 室

· 紅場俄式西餐廳

　地址：1933 老場坊 1 號樓 308 室

　電話：021-55127007

· 甜蜜時光

　地址：1933 老場坊 1 號

小劇場勝地——上海話劇藝術中心

凡上海優良風水寶地，自新政府接手後，無一不是劃歸給文藝界去運作或沿襲舊制如外灘萬國建築，維持一身金氣地，交給金融家去執行。上海話劇中心，原址曾作過上海市長吳國楨的府邸，轉交給人民藝術劇院後，一下子上升到三百號人口的大家庭，在 60 年代，堪稱是國境內大規模的藝術院團，而後隸屬上海戲劇學院的實驗劇團，更名上海青年話劇團，這兩大公營劇團各有各自擅長的劇目，為了減輕演出陣容的龐大開支，1973 年 12 月 13 日，上海人民藝術劇院與上海青年話劇團合併，組成了上海話劇團。在分合之間又延續了近 20 年，90 年代中國改革步伐加快，龐大的編制在與演出時代更軼對話中，更顯得沉重，原有的院團終於又整編組建為上海唯一的國家級話劇院團——上海話劇藝術中

心「上海話劇中心」（簡稱上話）1995 年正式成立。走過由戲劇先輩夏衍、熊佛西和黃佐臨，開創過的一場又一場的風花雪月的榮景，改革後的上話經營大部分靠自身商業票房的營利，少部分接受補助，演出的場次和規模堪稱滬上之最，正是上話苦心經營近 10 年後，年輕人白領自費買票看話劇這一習慣，如今慢慢坐穩固定觀眾群體的天下。

進劇場，如果你以為是在昔日市長的宅院中欣賞戲劇，可就錯了！另起爐灶的的上話劇藝術中心，現在擁有一座建築面積達 15,000 平方公尺的綜合新大廈，內含 3 個大、中、小不同規格的現代化劇場及 2 個寬敞的排練廳，幾乎是全年無休地投入演出。位於大廈 1 樓的藝術劇院是首屈一指的舞台劇演出場地，約可容納 530 位觀眾，2 樓 7

間豪華包廂，為尋求更舒適幽雅的觀賞提供了空間；戲劇沙龍位處中心的 3 樓，更是先進的小劇場演出場所，變化與貼近觀眾是它本身最大的特點，劇場面積 450 平方公尺，全黑的劇場設計適合各類小型演出，四周可移動的隔音板可以根據需要設置通道位置，場內高科技可移動的觀眾席，應用不同的自由組合，最多限值可有 200 個席位，舞台也可以靈活調動，有單面、雙面、三面、中心舞台等多種樣式的選擇。居高臨下的「D6 空間」位於話劇藝術中心 6 樓，是以時尚性、先鋒性、多媒體為特點的多功能演出交流場所，由寬敞明亮的互動劇場和格調高雅的休閒廳組成，除適合舉辦中小型的戲劇和其他文藝類演出外，看起來功能更可向示範講座活動的發展。

ℹ 上海話劇藝術中心周邊資訊

地址：徐匯區安福路 288 號 (近武康路)

電話：021-64734567、64748600

網站：www.china-drama.com/

餐飲

· The TERRACE

　地址：安福路 23 號 (近常熟路)

　電話 021-54043109

· 小花咖啡館

　地址：安福路 25 號 (常熟路口)

　電話：021-54038247

· Enoterra 紅酒吧

　地址：安福路 55 號 (近常熟路)

　電話：021-54040050

戲說從頭——從天蟾演到逸夫

如果提問上海灘最老的戲園，可能有不同的算法和答案，難以回答；若改問營業至今影響深遠的劇場呢，老上海會說是天蟾，年輕人則答是逸夫。其實，天蟾和逸夫是同一座舞台的不同稱呼罷了，時隔年久淹沒了歷史，這座劇場原有新舊之分，現存的舞台是繼承新天蟾的建築，原名大新舞台建於 1925 年，在四馬路 (現今福州路)，由英籍建築師丁和脫蘭所設計，當時場內有觀眾席 4 層，座位高達 3,917 個，是上海新式劇場中觀眾座位最多的一家，也是上海歷時最為長久、最具規模的戲劇演出場所，有「遠東第一大劇場之譽」；1928 年擴大了舞台後，曾改名為天聲舞台，直至 1930 年江北大亨顧竹軒接手經營，才定名為天蟾舞台。「天蟾」之意系擷取神話故事，月精蟾蜍折食月中桂枝的典故，蘊含有「壓倒丹桂第一台」(當時最有名的劇場之一) 的意思。這位顧竹軒早年揚名甚早，如今卻要提起他的外孫女，原來昔日紅遍華人圈的黃梅調梁祝電影，祝英台的扮演者——金馬獎影后樂蒂，從小是在這座戲台裡受過京劇的薰陶，沁出了古典美人的韻味，令人感到藝術的浸染力是如此深遠。

往後的年月多以演連海派連台本戲為主打，以周信芳為台柱子，京朝派名角也常在此獻技，久而久之，天蟾舞台成為京劇演出的重要場所。自打出了名號來，歷代菊壇大師競相粉墨登場，南北名伶巨星對這座傳奇的舞台情有獨鍾，梅蘭芳、楊寶森、唐韻笙、蓋叫天、言慧珠、杜近芳等名家都在天蟾演出，顯出了京劇專用劇場的熱鬧生機，以至梨園界有「不進天蟾不成名」之說。1946 年，舉辦了了一次「十大頭牌聯合演出」的活動，

逸夫舞台外觀。(李翠芝 攝)

程硯秋、譚富英、葉盛章、葉盛蘭、李少春、李世芳、等當紅名角協力演出，當時吸引了不同階層的觀眾群，這場盛大的演出陣容過後，它前半生的輝煌印記至此也暫時被凝歇了。

1984 年因大梁傾斜而宣告停演，主舞台處於關閉狀態，只能在休息廳搭設簡易戲台，維持週演的清唱活動，戲曲藝術的從業者勉強還能在危樓之中繼續傳唱不墜，1994 年受到港商邵逸夫的捐助得以全面改造，嶄新的劇場，遂更名為「天蟾京劇中心逸夫舞台」，同年 4 月 28 日落成啟用，觀眾廳有兩層，共有座位 928 個，樓下 812 個，樓上 116 個，台唇呈半圓形，伸向觀眾廳 5 公尺。開幕慶賀演出匯集了京津滬港等地的京崑名家，梅

葆玖、譚元壽、馬長禮、李世濟、葉少蘭、劉長瑜等雲集上海，獻演拿手好戲，加上以尚長榮、史敏主持節目開台剪綵儀式、京劇樂舞歡慶開台「京劇名家名票演唱會」，

南北京劇名家與香港知名票友連袂演出，長達 8 天陣容強大的精采節目，打響了天蟾蛻變成逸夫的新名號。

傳統戲曲是逸夫舞台主要演出節目。（李翠芝 攝）

ℹ️ 天蟾京劇中心逸夫舞台周邊資訊

地址：黃浦區福州路 701 號，位於福州路與西藏南路交叉，附近是著名的商業圈，有來福士廣場、東方商廈、新世界城等。

逸夫舞台票房：63514666

售票：63225294 、63225075、53530054

交通：乘坐到人民廣場的地鐵 1 、2 、8 號線 往來福士廣場出口便可到逸夫舞台。

官方網站：www.tianchan.com

餐飲

· 老半齋（淮揚菜）

地址：福州路 600 號（近浙江中路）

電話：021-63222809、63223668

· 港麗餐廳

地址：西藏中路 268 號來福士廣場 6 樓

電話：021-63405058

· 采蝶軒（港式料理）

地址：西藏中路 268 號來福士廣場 4 樓

電話：021-63404333、63405199

· 家有好麵

地址：西藏中路 268 號來福士廣場 B1 樓 19-20 室

電話：021-53029298

· PHO ASIA

地址：西藏中路 268 號來福士廣場 5 樓

電話：021-62891016

· 新白鹿餐廳（江浙菜）

地址：南京東路 800 號東方商廈 9 樓

電話：021-53865688

· 韓膳宮料理

地址：南京西路 2 號新世界城 9 樓 9A

電話：021-63590577

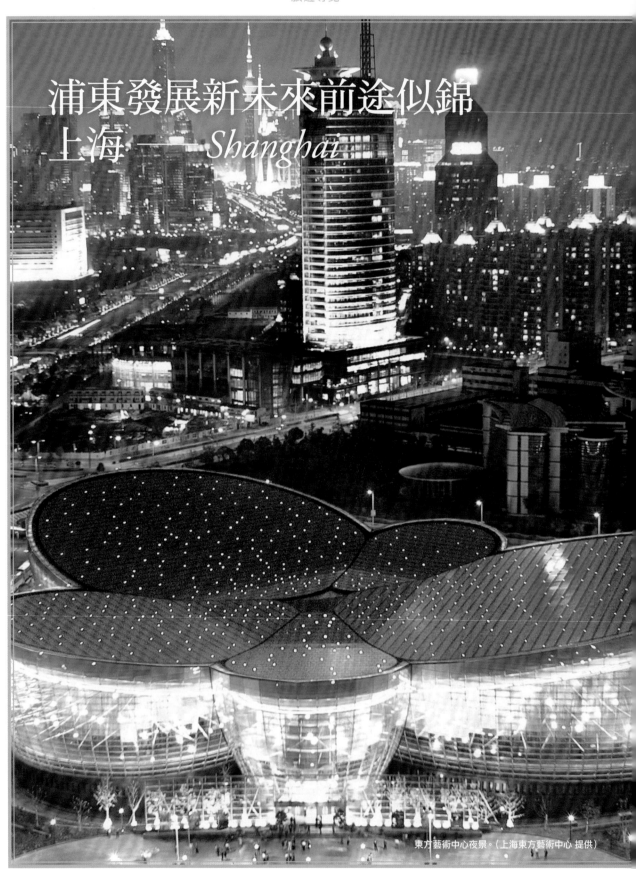

浦東發展新未來前途似錦
上海 —— *Shanghai*

東方藝術中心夜景。（上海東方藝術中心 提供）

有人說中國的發展，可濃縮成十年看上海，百年看北京，千年看西安。其中，所指的十年發展，當以浦東新區為主要代表。

Travel

東藝承載都會新區藝文定位

上海自開埠以來，根據 1842 年不平等的條約，被闢為五口通商口岸之一，自此登上了華洋共處的混搭城鎮風格。形成了本地人口集散地，多是集中黃浦江以西，俗稱南市區的老城廂地塊為發展主體，後漸漸沿伸到現市中心的人民廣場一帶。1980 年代，「寧要浦西一張床，不要浦東一間房」是當時居民的共識，黃浦江把上海劃成了兩個世界，浦西才是上海，浦東只是從江邊外灘遙相望的一片廣大鄉間農地。1990 年後，中國政府進入「開發浦東」的實質階段，浦東成為上海經濟的引擎，滾動式的建築物日新月異地興建著，自 1991 年開闢了第一座跨江輸紐—南浦大橋，浦江東西兩岸聯通，無須止

於不見天日的過江隧道完成，20 年間興起有 8 座大橋之多。

2000 年 8 月，浦東新區人民政府成立，好比世界上許多城式市的新區與老區之別，一個腹地小打文化牌，一個地廣人稀適合走商貿路線，特別是在江岸的陸家嘴地區，高度集中了金融與經濟觀光命脈，擁有東方明珠塔、上海科技館、東方藝術中心、上海國際會議中心等著名景點。投資 10 億應聲而起的東方藝術中心，作為全國新建劇院市場化程度最高的上海東方藝術中心（簡稱東藝），2005 年 7 月 1 日，開始正式營運坐落在世紀大道與楊高南路日晷雕塑之側，是設想中的上海文化「一軸」的東起點，承載

了轉型為都會新區的文藝責任，最顯赫的宣傳標語，它是中國大陸唯一舉辦柏林愛樂與維也納愛樂兩大世界頂尖樂團音樂會的劇院。由法國著名建築師保羅·安德魯設計，整個建築外表採用金屬夾層玻璃幕牆，內牆裝飾特製的淺黃、赭紅、棕色、灰色的陶瓷掛片，總院建築面積近 40,000 平方公尺，頂部安裝了 880 多盞嵌入式頂燈，當美妙的旋律在音樂廳奏響時，燈光會隨旋律起伏變幻，將夜色中的建築體灑上一層璀璨奇異，此時若步行在寬廣無行人的丁香路上，一種奇幻律動感油然而生。如果從高處俯瞰，東方藝術中心猶如片片綻放的花瓣，點綴浦東新區的冷冽，它的內建築由五個半球體所組扣，依次

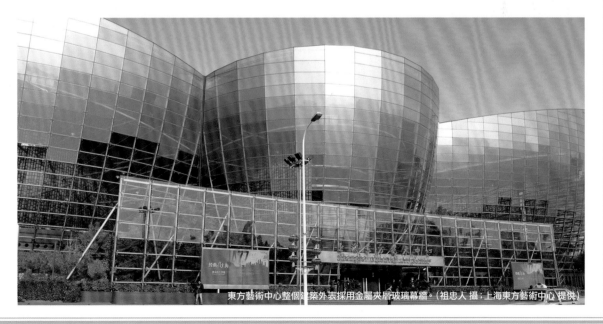

東方藝術中心整個建築外表採用金屬夾層玻璃幕牆。（祖忠人 攝；上海東方藝術中心 提供）

為：正廳入口、演奏廳 333 席、音樂廳 1,953 席的、展覽廳、歌劇廳約 1,020 席。

在最大的東方音樂廳內，可以滿足大型交響樂團和合唱團及各類獨唱、獨奏音樂會的演出需求，由舞台燈光形成的峽谷般的演出區域周邊，圍繞著暗色的山丘狀的觀眾席，為欣賞源於自然與生活的交響音樂，創造了更貼樸實的觀賞氛圍和環境；另外，專屬訂製的國境內最大的的奧地利 Rieger88 音栓管風琴，投資將近人民幣 2,000 萬元大手筆的添置，也諭示著功能定位上音樂演奏的趨向。

品字形舞台的東方歌劇廳樓分兩層，2 層較小只可容納 200 位上下的觀眾，整個空間以大面積的紅色作為主調，這種複古式的劇場風格，在崇尚金紅的國度裡被廣泛應用，雖然沿循義大利式歌劇院的貴

族路線，到底被在地化了不少。至於功能完整的舞台，充分滿足了音樂劇、歌劇、芭蕾、戲劇戲曲和各類綜合文藝演出的不同需要。

值得一提的是，這是目前第一家用有冰台的專業室內劇場，長 14.8 公尺、寬 11.72 公尺的冰台，可快速製成厚度為 0.05 公尺的冰層，想要營造寒冰呼呼的特效，製造個驚奇讚嘆應該不在話下。至於在 333 個座位的空間，其舞台為中心階梯式的觀眾席呈半圓狀發散展開，表演區過狹小，坡度傾斜又高，不大適合作小劇場的展演，採用藍色作基調，具有古羅馬劇場風味的場域裡，適合觀賞到各類獨唱、器樂獨奏、小型室內樂會及推廣講座等，良好的音響較果，倒是能令人聯想起上海音樂廳沉靜的氣場。

打從初期正式運營，很多人並不看

好地東藝的發展前景，它在先天於新開發地區交通不利的條件下，卻成為中國第一個同時舉辦了世界兩大頂級樂團的劇院，「聽交響、看名劇、到東方」已經形成了良好的宣傳口碑。

推展新劇目

與此同時，東藝也成為全國第一家通過中國質量認證中心 ISO9001 品質管制體系認證和 ISO14001 環境管理體系認證的劇院；另一主推策略是將每年 3、4 月是演出市場的淡季，地處偏遠的地點，更容易感受演出市場的低潮，逆向相思考後卻能轉換成每年的演出焦點，2008 年起開辦目前唯一的以傳統戲曲為核心內容的「東方名家名劇月」，先以長三角區域的劇種為範圍，首選海派京劇的代表作《曹操與楊修》拉開序幕，

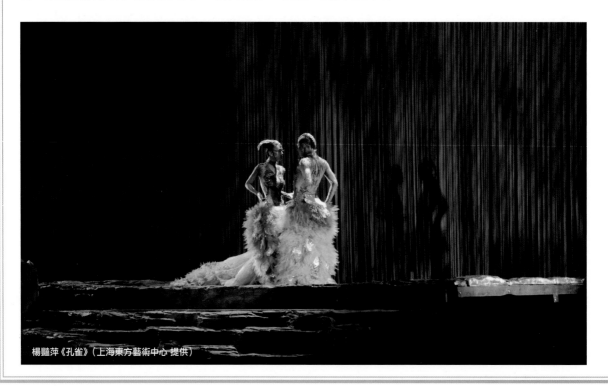
楊豔萍《孔雀》（上海東方藝術中心 提供）

12 部 15 場的戲曲演出，沒有人相信名家名劇月能夠堅持下去，關鍵是名家名劇月突出一個「新」字，即主推新劇碼，吸引新觀眾，2009 年增加了安徽的黃梅戲，2010 年，更是將影響擴大進而到北京、四川乃至台灣戲曲團體也加入名家月的檔期。今年舉辦的第六屆名家名劇月中，全新策畫並集結了 14 位國寶「大熊貓」的「蘭韻正濃」——昆劇國寶藝術家專場，成為最引人熱議的劇碼之一，因為清唱會推票首日，即創造了全場演出票券售罄的票房神話。

為了讓更多市民都能感受藝術的魅力，東藝不斷推出公益活動，包括藝術欣賞講座、音樂普及講座、東方文化講堂在內的三大免費系列講座和免費參觀日、名團開門排練等活動，使東藝成為「零門檻」的藝術聖殿——每位市民都能在此與文化藝術親密接觸。貫穿全年的免費開放日、藝術欣賞講座、音樂普及講座和東方文化講堂構成了「月月有開放日、週週有公益場、場場有學生票」的公益格局，此舉廣受歡迎，比廣告營銷還要深入人心。

作為一個國際文化大都市，上海的劇院數量確實還遠低於紐約、倫敦、巴黎、東京等地，在文化大發展大繁榮的背景下，市內地區性的新演劇場所相繼誕生，劇院的定位要求與地域特色的準確走向，主導了該劇院的生存未來，東藝平均五年一民調的報告中，觀眾群體構成和文化消費習慣的變化，顯示出學歷提高、年齡降低、主動選擇節目、票價接受力提高等結論，幾年的推廣努力有目共睹，逐漸形成浦東文藝地標。當人們更多考慮在劇藝優劣的吸引力上，而淡化交通餐飲的外因後，即不再會視為到浦東東藝觀看演出是遠途之征，這朵夜演盛開的東方明珠或許才又添幾分豔麗姿態。

ℹ️ 東方藝術中心周邊資訊

地址：上海市浦東新區丁香路 425 號
交通：地鐵 2 號線科技館站下，步行約 10 分鐘或可乘坐地鐵 4 號線浦電路站 2 號口出站，沿世紀大道步行 15 分鐘即可到達。
上海東方藝術中心網站：www.shoac.com.cn；
訂票電話：68541234
上海文化信息網站：www.culture.sh.cn/62173055

美食：以下地鐵科技館站內包含亞太盛匯廣場的地下街幾家小店。
· 食其家 KJ-19、KJ-20 壽司／簡餐
· 老北橋過橋米線（地鐵科技館站靠近 3 號出口店）
　電話：50758925
· Daisy's kitchen 亞太盛匯南廣場 J-06
　電話：68546337（義大利菜）
· 拉蒂娜亞太盛匯休閒購物中心南廣場 B1-B2
　電話：68545484（自助式燒烤）
　網站：www.dianping.com/search/category/1/10/g111
· 麵包新語：KJ10-11 號

🖥️ 旅遊實用網站

格瓦拉生活網：www.gewara.com
一票通：www.tickets.com.cn
票務之星：www.tickets365.com.cn
上海熱線：show.online.sh.cn
東方票務：www.ticket2010.com
永樂票務：www.228.com.cn/sh；
洽詢專線：4006228228
大麥網：www.damai.cn
中國票務在線：www.piao.com.cn
洽詢專線 4006103721
上海文化信息：www.culture.sh.cn
新上海票務：www.newtic.cn/58828825
攜程網：www.ctrip.com
藝龍網：www.elong.com
Agoda 網：www.agoda.com
去哪兒網：www.qunar.com
到到網：www.daodao.com

日本

Takarazuka Hall
—— *Takarazuka* ——

大放異彩的女子歌舞衛冕者寶座

寶塚大劇場

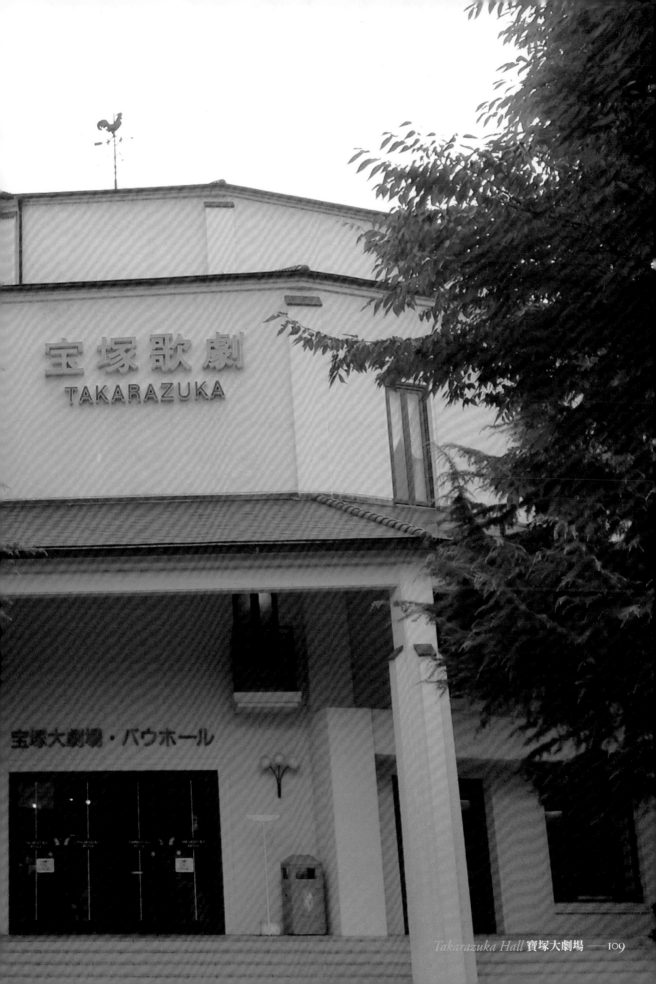

Takarazuka Hall
— *Takarazuka* —

大放異彩的女子歌舞衛冕者寶座
寶塚大劇場

寶塚大劇場的入口大廳。

Japan

Takarazuka

文／李建隆　圖片提供／貴城優希

2013 年，寶塚歌劇團迎來創團 99 周年紀念，4 月更應邀訪台展開盛大公演。這場難得的演出由人氣相當高的星組「柚希禮音」率領 39 位星組成員和專科資深演員「松本悠里」擔綱，演出門票在短短幾天中被搶購一空，這個清一色由女性所組成的歌舞團體，是有著怎樣的魅力，讓全日本從年輕美眉到歐巴桑都為之傾動呢？跨越語言文化的隔閡，又是何種原因讓台灣的觀眾如此趨之若鶩呢？讓我們深入探訪為觀眾提供夢幻般舞台藝術的寶塚世界。

Story 歷史與現況

看過日本電影《扶桑花女孩》嗎？1965 年，日本東北一個沒落的煤礦小鎮，為了振興經濟開始興建夏威夷渡假村，從東京請來舞蹈老師，教導當地少女夏威夷草裙舞，作為渡假村開幕演出的重頭戲。像這樣電影的劇情並非杜撰，早在 1910 年代，就有為了吸引觀光客而成立的少女歌舞團。

這要從創辦人日本企業家小林一三先生說起，他的經典名言就是：「電車創造乘客。」1910 年，小林先生為了將鐵路從大阪梅田延長到郊外的寶塚，開通了「箕面有馬電氣軌道」（現在的阪急電鐵），為了促進觀光產業，在同年 11 月建立了箕面動物園，隔年又有「寶塚新溫泉」開幕。但是，開幕初期似乎無法吸引太多人潮，小林先生凝視著自己一手開辦的列車駛過兵庫縣寶塚新溫泉旁的田野景色，心裡不斷思考著：「要怎麼做，才能讓更多觀光客坐電車來到這裡呢？」之後，小林先生無意間看到三越少年音樂隊的表演受到當地民眾的喜愛，於是，隔年在寶塚新溫泉的周邊設立了餐廳與演舞廳，以及日本國內首座室內游泳池；接著他在 1913 年，成立了一個完全由少女組成的「寶塚歌唱隊」。作為促進觀光的企畫之一，第一期共選取了 16 名學生，同年的 12 月改稱「寶塚少女歌劇養成會」。看來，小林先生不僅是用「電車創造乘客」，他還用了「少女歌劇創造觀光客」。

在荒廢游泳池上載歌載舞

為了提倡觀光，小林一三建設了全日本第一座室內游泳池，雖然這是一項創舉，但卻因為限制只有男性可以入場，且因為對於當時的社會趨勢過早，以及設計不良，室內的通風性也不佳，因此乏人問津。為了給歌劇團一個演出的舞台，決定把生意冷清的泳池改建為劇場——把原本的泳池全部換上了木質地板成為觀眾席，更衣室的地方則被改造為小劇場規模的舞台，這座由游泳池改造的樂園劇場，成為寶塚少女歌劇團首次公演的舞台。那一年，平均每個月都有 1,000 多名觀光客入園，之後的數年間除了在樂園劇場演出之外，也開始在公會堂劇場，於每年的春節及春季、夏季、秋季舉行 4 次的公演。

寶塚從地名躍升為
獨特表演藝術代名詞

隨著寶塚少女歌劇團的名聲迅速擴散，小林先生決定調整劇團組織，請來了劇作家坪內士行，以及音樂家金健二、金光子夫婦，在 1915 年設立了「寶塚音樂歌劇學校」，招收女性生徒。「生徒」在日文中是學生的意思。在寶塚舞台上演出的演員，全都是寶塚音樂學校的畢業生，而且必須是未婚女性，入團之後團員仍被稱為「生徒」，這是因為寶塚最初發跡時，被諷刺為「藝伎、舞伎一般的女子」，創辦人小林一三先生非常生氣，他說：「寶塚歌劇團是由受過高等音樂教育的良家子女，如此的生徒所組成的！」這就是入團之後團員仍被稱為「生徒」的由來。團員還會被粉絲們稱為「タカラジェンヌ」（Takarajyennu），タカラ是寶塚的簡稱，ジェンヌ是取法文 Parisienne 的後半部小姐、女士之意，意為「寶塚人」。生徒也同時是劇團的團員，於是，在學校和歌劇團兩個體系健全良好地運行下，寶塚少女歌劇團的觀眾日益增多。

在 1920 年代社會風氣的改變下，出現了在日本首度採用，也是寶塚日後仍不斷加演的劇種──「revue」。這是以巴黎為中心在歐洲大為流行的一種諷刺時事的藝術型式，寶塚首先將這股歐風吹進日本，並且藉由「revue」，邁向無論是歌、舞、化妝都趨於成熟完整的時期。順應越來越多的觀賞民眾，1924 年的 7 月，可以容納 3,000 人觀眾的寶塚大劇院開幕了，觀眾不再是坐在泳池改建成的座位上，而是有了音響燈光和華麗歌舞的專屬劇場，隨著大劇院的開幕，也開啟了寶塚歌劇的黎明時期。

不幸的是，二戰爆發後的 1944 年 3 月，寶塚大劇場被海軍接收，東京寶塚劇場被陸軍接收，被迫停止所有活動，進行關閉。戰後的 1946 年，寶塚大劇場再度展開公演活動，而東京寶塚劇場的接收問題竟然花了十多年的時間解決。但是，在兩劇場被接收的期間內，寶塚歌劇仍不願停止活動，於是移往日本劇場與帝國劇場進行演出，寶塚在戰後持續為日本人民注入新的勇氣，上演一幕幕激勵人性，演繹充滿希望和夢想的劇作。

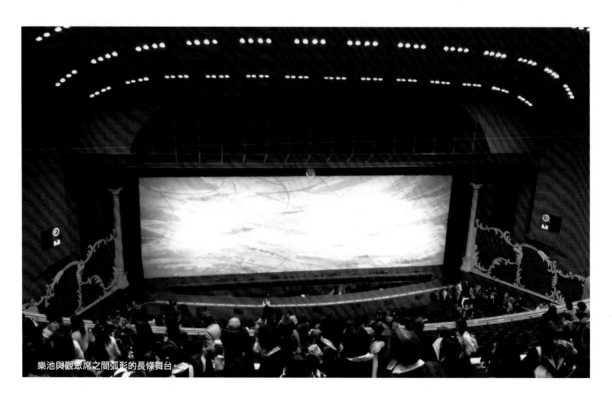

樂池與觀眾席之間弧形的長條舞台。

歷經戰爭和地震
重生的寶塚大劇場

寶塚歌劇專用的「寶塚大劇場」，誕生於 1924 年，兩個樓層共擁有 2,527 個觀眾席。1992 年，使用了近 70 年的舊「寶塚大劇場」退休，1993 年，新「寶塚大劇場」取而代之，隔年更增設了大廳以及餐廳，讓這個演藝世界更加的豐富精采。1995 年因為「阪神、淡路大地震」，使「寶塚大劇場」一度中斷演出，在積極的修復工程完成後，3 月 31 日以《沒有國境的地圖》再度展開公演。

緊鄰著「寶塚大劇場」的是「寶塚 Bow Hall 劇場」，取其船首的意思，當初設立的想法是希望能作出走在時代尖端的作品，1978 年開始啟用，現在以寶塚次代的新手明星為主角的演出居多，擔負鯉魚躍龍門之重要舞台。這是一個容納 500 人的小劇場舞台，舞台與觀眾席之間幾乎沒有太大的距離感，整體空間感極佳。

寶塚創辦人小林一三紀念館的海報。

銀橋上和喜愛的演員
做近距離接觸

2005 年為了讓 2 樓的觀眾也能清楚的看到演員在「銀橋」上的演技，特別將「銀橋」的弧度修改得更加順暢，藉此 1 樓前方也增加了 23 個觀眾席，將總數提升到 2,550 個觀眾席。

比起「銀橋」，大家比較常聽到應該是在歌舞伎中出現的「花道」。花道是從觀眾席後方左側的「樂屋」（休息室）連接舞台的表演區域，通常與舞台同高，就演出而言，和舞台一樣屬於表演空間。花道除了是演員登場的重要通道之外，也是一個與觀眾親近的好時機；寶塚大劇場的銀橋似乎也有異曲同工之妙，銀橋的位置是在舞台前緣，樂池與觀眾席之間一條弧形瘦長的 Apron Stage（註：英文中突出於幕前的舞台之意）。

銀橋是由法文一詞：pont d'argent 直譯而來，1931 年寶塚演出《玫瑰巴黎》時開始啟用。在後方舞台需要場景調度時，演員會橫渡銀橋在上面表演甚至是載歌載舞，這是粉絲們最期待的時刻，因為觀眾可以近距離接觸演員，就連演員額頭上的香汗與服裝的細節都看得非常清楚，辛苦練習的演員就在這時展現成果，因為在這個寬約 120 公分的狹長舞台，前有可能失控撲上來的粉絲，後有深似懸崖的樂池，必須步步為營。在燈光技術方面，特別引進了可以記錄 1,000 個畫面的電腦系統，配合現場演奏的樂隊，創造出非常戲劇性的夢幻演出空間。

除了銀橋，舞台上的「大階梯」也是寶塚歌劇團的代名詞。1927 年 9 月日本首次的「revue」劇《我的巴黎》，當時開始引進了 16 階的大階梯，現在則是使用 26 階，每階深 24 公分的舞台裝置。通常在謝幕的時候，所有演員像遊行一樣的一一從階梯而降，有時在歌舞秀時也會以大階梯當成開場時的大場面使用。除了舞台的華麗之外，寶塚的服裝和化妝更是極致，為了讓後排的觀眾也能清楚地看見演員的表情，演員會戴上很長的假睫毛，鋪上很厚的粉底，眼線也會幫助演員的眼睛像少女漫畫一樣的閃耀動人，服裝更是極盡華麗之能事。

此外，在演出時所聽到的所有合聲都是現場演出，合音歌手不會出現在舞台上而是在合音室裡，不使用錄音完全現場收音也是寶塚的一大特色之一。團員平時的練習有日本舞、西洋舞、聲樂訓練、狂言，以及台詞訓練等豐富的項目，除了編舞家及講師之外，專業的團員前輩也會指導後輩練習。

獨特的迷人女性魅力 ——寶塚歌劇團

1913 年成立的「寶塚少女歌劇養成會」是以東京音樂學校所有的規則為範本，僅招收小學畢業 15 歲以下的少女，修業年限為 3 年，期間教授聲樂、唱歌、和洋舞踊、歌劇等，是當時日本獨一無二的創舉。在 1915 年變身「寶塚音樂歌劇學校」後，開始了期數合一的系統，也就是音樂歌劇學校的 17 期生，同時也入選為歌劇團的 17 期生。1939 年「寶塚音樂歌劇學校」改名為「寶塚音樂舞踊學校」，但歌劇團的組織及營運制度與傳統，脈脈相傳直到今日。

從最初的養成會到後來的歌劇團，演員清一色全部都由女性擔任。劇中的男性角色由稱為「男役」的女性所飾演，女性角色則由「娘役」（娘在日文有女兒之意）擔任。但是在觀眾的心目中，男役根本就壓倒性的勝利，這些反串的男性角色外表剛勁健美、內心溫柔體貼，除了對女性的喜惡瞭若指掌外，也沒有日本「亭主關白」的沙文男人的壓迫感，所以受到戲迷們瘋狂的喜愛。

其實在寶塚的歷史中，曾被二度提案招收男性團員，雖然受到反對，在 1919 年還是破例招收了 8 名男學生，但 10 個月之後就解散了；二戰後也曾招收過 13 名男學生，後來遭到女性團員及粉絲們的反對，最終沒能上台演出。

明星制度加持 打造歷久不衰的劇目

「明星制度」是寶塚歌劇的一大特色，由各組的所有學生中選出，擔任作品中的重要角色，這樣的明星還擔負著吸引更多觀眾的使命，最頂級的角色稱為「主演男役」、「主演娘役」或是「首席明星」、「首席娘役」。因為必須擔任主角，所以劇本也就要為主角量身打造，與其他的商業演出不同，在寶塚的演出中，只要是演員在任，都會由同一位演員擔任主角。想要成為明星，除了姿態、才能，人氣也是很重要的因素，不一定有實力就會成為「明星」，比如剛入團時最低階的演員，只要經過努力與人氣評價，都能擔任「TOP 娘役」。以男役來說，大約是在研究生的第 12-15 年會成為「TOP STAR」，但是因為各種原因也有快慢的不同。女役的重要選用基準就是以容貌姿態是不是能配合男役，舞蹈與演技是不是能搭配男役為主，因此以娘役來說，就完全沒有年齡的約束。比如黑木瞳就創下最快的紀錄，在研二升格為「首席娘役」，也就是說，只要你和主演男役搭配適宜，也有可能很快成為 TOP STAR。

花、月、雪、星、宇 各擁有不同的粉絲

從 1914 年 4 月 1 日寶塚少女歌劇團首次的公演，是給來泡溫泉的客人欣賞的免費演出，到了 1921 年，為了服務日益增加的觀光客，現今廣為人知的花組與月組因應誕生。1924 年雪組誕生，各組輪替一個月演出 12 場，現今實施的輪替制度就是在當時確立的。

1933 年之後，寶塚歌劇的演出由「花」、「月」、「雪」、「星」四組所構成，1998 年 1 月 1 日「宇組」誕生之後，就成了五組的制度，基本上各組都有招牌的男役與女役，各組也都有主演的明星存在；此外，還一個像是寶塚壓箱寶存在的「專科」，專科集結了十八般武藝精通的演員，她們不屬於五組之中的任何一組，必要時可以支援任何一組進行特別演出，增加演出的精彩度，它也肩負著培育新人的使命。每組各有特色，在昭和末年到平成初期，曾經有「舞蹈的花組」、「戲劇的月組」、「日本物的雪組」、「服裝秀的星組」這樣的稱呼。

寶塚歌劇團來台演出，引起轟動。(林鑠齊 攝)

在後台入口處等待明星出現的粉絲們。

戰戰兢兢
沒有準時下班的人生

歌劇團的排練日程表大約從開演日往前推一個月開始。首先是「集合日」，所有的演出人員都會被集合到排練場，接着會發表「香盤」，也就是角色名單，發劇本之後會從讀本開始。接下來是「走位排練開始」，一邊自己背誦台詞，並且實際開始走位排練，與其他演員對台詞，並記住自己在舞台上的移動走位。接着是「排舞」，比起走位排練，舞蹈的編排是比較後段，場面的不同編舞老師也不同，通常十多首歌的音樂與場面都不同，所以必須透過不斷的練習讓身體來記得舞步。「歌曲練習」與走位排練和排舞同時進行，由音樂老師與聲樂老師教授歌詞詮釋與歌唱技巧。通常，不成文的規定是，排練之後會鼓勵繼續留下來自行練習，除了排戲與排舞練唱之外的時間，也不能休息，必須在走廊上自主練習，從這一點就可以看出

日本劇場「生為後輩就要認分努力練習」的生態，就像日本的上班族一樣，沒有人敢一下班就準時打卡下班的，大家都以「留的越晚越努力」的「被制約模式」默然承受。

大約在開演日前一週開始與演出時的現場伴奏樂團練習，在排練場實際的配合，特別是有些歌舞秀通常以音樂來主導演出的進行，所以在節奏與呼吸的配合特別重要。開演日前一週也要開始整排，剛開始是粗排，導演給筆記。此時正式演出時的燈光、音響等工作人員也要去探勘場地。在排練場的最後階段，會使用錄音來代替正式演出的伴奏音樂，進行最後的整排，並一一作最後的確認。正式演出的前一天或是兩天會上到舞台去彩排，一個場面一個場面的確認，娘役的首飾裝飾等等也要做最後的微調。（特別值得一題的是，娘役的髮飾與首飾

裝飾品，大多出自於本人親手製作。）正式演出的上午會進行正式彩排，這時的彩排會比照正式演出，中間不會喊停，透過這樣的彩排來檢視舞台營運上的問題點。正式彩排之後就會開始一個月以上的演出。

2013年下半年寶塚歌劇團各組所推出的演出，分別是：「星組」的音樂劇《羅密歐與茱麗葉》，「月組」的音樂劇《魯邦－亞森·羅賓》，「花組」的音樂劇《愛與革命之詩－安德烈謝尼埃》，「宇組」的寶塚大羅馬《飄》，「雪組」的音樂劇《Shall we dance?》以上都是在「寶塚大劇場」或是「東京寶塚劇場」演出。寶塚劇團也在「寶塚Bow Hall劇場」、「日本青年館」、「博多座」、「梅田藝術劇場」、「中日劇場」等其他劇場演出。

享受溫泉之旅
寶塚 —— *Takarazuka*

Nature Spa 寶塚

寶塚市位在兵庫縣東南部，大阪市與神戶市之間。若以搭電車來說，從寶塚車站往東到大阪車站大約是半個小時，往西到神戶車站大約 40 分鐘，往東北方向到京都車站大約要花 1 個小時。

Travel

手塚治虫紀念館

寶塚市是發源於六甲山地的武庫川的沿岸城市，寶塚市作為寶塚歌劇團的所在地，有觀賞寶塚歌劇團演出的大劇院、音樂學校，還有寶塚歌劇紀念館；除此之外，就是受到人們喜歡的清荒神清澄寺，以及由遊樂園和動物園組成的寶塚家庭樂園，和日本式旅館聚集的寶塚溫泉。因為整個寶塚市最有名的就是「寶塚歌劇」，所以，因應喜愛寶塚歌劇的觀眾而產生的周邊商機非常蓬勃。比如花店、咖啡店、販賣明星書刊雜誌的書店，甚至針對演員需求的「樂屋用品」（後台化妝室裡所需要的用品）等。

寶塚大劇場的附近有一個相當著名的景點——手塚治虫紀念館。看過「原子小金剛」吧，它就出自於日本著名漫畫家手塚治虫之手。手塚治虫誕生於 1928 年 11 月 3 日的大阪府，當天因為是明治天皇的誕生紀念日，所以取名為「治」。5 歲時搬到寶塚，從小就對昆蟲產生很大的興趣，給自己取了「治虫」的綽號，當他出版漫畫時就沿用了這個筆名——手塚治虫。手塚治虫從 5 歲到 24 歲的青少年時期就是在寶塚度過的。「手塚治虫紀念館」在寶塚大劇場的附近，1994 年開館，當時寶塚歌劇團以手塚治虫的原作《怪醫黑傑克》、《火之鳥》上演了音樂劇《黑傑克危險的賭注》和歌舞秀《火之鳥》。紀念館裡有兩個常設展：「寶塚與手塚治虫」、「作家・手塚治虫」。常設展從手塚治虫的誕生開始，介紹求學過程中的種種際遇，並展示沒有發行的手稿等。是手塚治虫迷必去景點。

Tips：手塚治虫紀念館，每週三休館，12 月 29 日到 31 日年底休館，2 月 21 日到 2 月底休館維修。開放時間是早上 9:30-17:00（最後進館時間 16:30），門票大人 700 日圓，學生 300 日圓，小朋友只要 100 日圓。地址：兵庫縣寶塚市武庫川町 7-65。

網站：www.city.takarazuka.hyogo.jp/Tezuka/index.html

手塚治虫記念館

Nature Spa 寶塚

除了手塚治虫有名，寶塚有名的當然是溫泉了，因為寶塚歌劇團當初就是為了吸引觀光客來泡溫泉才成立的，寶塚是什麼時候開始有溫泉的呢？在現在市立寶塚溫泉東北500公尺的地方有一座「塩尾寺」，關於它的由來有這樣一個傳說：在室町幕府第十二代將軍足利義晴的時代（1521-1546），附近住著一位身患惡瘡的貧窮老婦人，即便她身心受苦，還是非常虔誠的每個月到中山寺參拜。有一天晚上，她夢到一位和尚跟她說：「武庫川的大柳樹下（現在的市立寶塚溫泉附近）有一道湧泉，你以這道靈泉沐浴，病即痊癒。」話一說完，和尚就消失了，婦人循著武庫川找到大

柳樹下靈泉後，沐浴數日病真的痊愈了。經過婦女的請求，大柳被雕刻成觀音像，稱為「柳之觀音」、「塩出觀音」，後來建了寺廟稱為「塩尾寺」。這個故事與佛教的懺典《三昧水懺》的由來有相似的情節，台灣的許亞芬歌仔戲劇坊曾經改編演出《慈悲三昧水懺》，有興趣的讀者不妨一讀。

這裡所謂的市立溫泉，原本在2002年開始由寶塚市經營，建築物本身還是建築師安藤忠雄所設計，但因為內部設施評價不良，所以嚴重負債，2004年轉由民營改名為「Nature Spa 寶塚」，2006年改裝後重新開幕。地下室是海鮮台屋餐廳，1樓是果汁吧，2樓是

女性專用的SPA，3樓是男性專用的岩盤浴及身體按摩。所謂的岩盤浴是一種「不使用熱水的溫浴療法」，透過遠紅外線的滲透，活化體內的細胞，藉由大量排汗增加新陳代謝，使身體裡累積的毒素及多餘的脂肪排出體外。4樓有女性專用的岩盤浴以及男女共用的庭園水柱按摩等設備。當然，這裡是要穿泳衣的；5樓則是女性的護膚沙龍。

Tips：殊設施需要另外付費之外，一般使用料金：男性800日圓，女性1,000日圓，老年700日圓，兒童則是500日圓。地址是兵庫縣宝塚市湯本町9-33，從寶塚大劇場經「寶來橋」越過武庫川就會看到這座5層樓具設計感的大樓，每個月第一個週二休館。

網站：www.naturespa-takarazuka.jp

其他擁有溫泉設備的飯店

在「Nature Spa 寶塚」不遠處的溫泉飯店就是「若水飯店」，這裡的溫泉稱為「寶甲之御湯」，分為男女大浴池及男女露天風呂；除此之外，還有個人湯屋「檜香之湯」，一回45分鐘，2,100日圓。如果特別的日子裡想要在浴池裡加入玫瑰花，在這裡也可以為你準備，不過，100朵要價8,400日圓，200朵是15,750日圓。從網頁上介紹的圖片看來，湯屋很寬敞，沒有壓迫感，溫泉浴槽的大小也有1.8公尺見方。

網站：www.h-wakamizu.com

寶塚華盛頓飯店：從JR阪急寶塚車站徒步只要3分鐘，距離寶塚大

劇場也只要5分鐘，不但有地利之便，還可以欣賞到武庫川的風光，而且還有溫泉的設施，是寶塚劇場附近很好的選擇。

網站：www.takarazuka-wh.com

寶塚飯店：舊館是從大正時代就開始的建築，創立之初本來與阪急沒有關係，後來被阪急收購，成為阪急阪神第一飯店集團的成員，住宿可以搭配寶塚戲票的套裝行程，寶塚劇場裡有寶塚飯店直營的西餐廳與日本料理餐廳。

網站：www.hankyu-hotel.com/hotel/takarazukah

清荒神清澄寺

從寶塚車站搭阪急寶塚本線往梅田方向，只要搭一站就可以到清荒神車站，從車站徒步到清荒神清澄寺大約需要15分鐘。清荒神清澄寺是真言三寶宗的大本山，當初是為了保護老百姓免遭火災的損害，於西元896年，根據宇多天皇的旨意建造，雖然寺院裡供奉的主尊是大日如來，但因為鎮守的三寶荒神社所祭祀的是司火神和竈頭神之職的荒神，因為「神佛習合」（神道與佛教結合）的緣故，稱為「清荒神清澄寺」。每年的正月初一到初三，日本人會到寺廟神社插頭香，稱為「初詣」，此外每月27日、28日也會有例行廟會。

網站：www.kiyoshikojin.or.jp

大阪佛光山寺

值得一提的是，大阪佛光山寺也在附近，從清荒神車站徒步約8分鐘，這是台灣的佛光山在日本的分別院之一，1967年建立。1995年1月17日，日本發生規模7.6級的阪神大地震，大阪佛光山寺因位於地震核心帶，房舍亦遭毀壞，但仍發起賑災工作，從大阪市區準備麵包、礦泉水、小瓦斯等救濟物資，贈送給附近鄰居；同時於田野間烹煮，與法師一同送熱食到附近的活動中心，慰問災民；甚至到神戶贈予救濟金賑災，善行獲得左鄰右舍日本人的感激，使得原本生疏的情誼，變得熱絡而有往來。道場的地址在寶塚市清荒神四丁目14-18。

網站：web.fgs.org.tw/index.php?ihome=E30101

泡麵發明紀念館

喜歡吃日本的泡麵嗎？從寶塚車站搭阪急寶塚本線，往梅田方向只要15分鐘就可以到池田車站，這裡有一個泡麵發明紀念館。這是紀念發明泡麵的「安藤百福」所蓋的紀念館，安藤百福原名吳百福，1910年出生於台灣嘉義廳樸仔腳街（也就是現在的嘉義縣朴子市），是台裔日籍企業家，他曾經改良麵條，製成現代化的泡麵，

著名的日清食品株式會社就是他所創辦，被稱為「泡麵之父」。在這個紀念館裡，你可以體驗雞絲拉麵（チキンラーメン）的製作，所需時間90分鐘，開放製作的時間是週三到週日，平日有9:30-11:00，13:00-14:30，14:30-16:00三個時段，假日則多了11:00-12:30的時段。費用小學生300日圓，大人500日圓。此外，你還可以製作屬於你自己的杯麵，有5,460種不同

的口味可以自行搭配選擇，此外，還可以繪製自己的外包裝，材料費只要300日圓，十分有趣。要注意這些都需要事前預約。泡麵發明紀念館的地址在大阪府池田市滿壽美町8-25，開放時間是9:30~16:00（15:30停止入館），每週二休館，入館免費喔！

網站：www.instantramen-museum.jp/about/index.html

寶塚車站

旅遊實用網站

台北大阪廉價機票，樂桃航空：www.flypeach.com/tw/home.aspx

廉價航空「捷星 JETSTAR」大阪自由行套裝：www.qantasholiday.com.tw/jetstar/osaka.htm

日本

Shiki Theatre
Tokyo

東洋不敗之獅子王
東京四季劇場

日本

Shiki Theatre
Tokyo

東洋不敗之獅子王
東京四季劇場

四季劇場是四季劇團專用劇場。

Japan

Tokyo

文‧圖片提供／李建隆

到紐約去玩，你肯定不會錯過百老匯音樂劇，諸如《獅子王》、《歌劇魅影》、《美女與野獸》等。然而，你知道東京也能看到同樣規模的音樂劇嗎？除了語言改成日語之外，其它包括音樂、燈光、舞台、服裝，幾乎一模一樣，以日本人的「龜毛」要求，有些技術甚至超越紐約！「四季劇團」目前在日本有8個專用劇場，每年超過3,000場的演出，一天估計大約有8場演出，如果加上巡迴公演等，多的時候全日本會有12個地方同時上演。在東京有「春」、「秋」、「夏」、「海」、「自由」5個劇場，其他還有北海道四季劇場、新名古屋音樂劇劇場以及大阪四季劇場。

Story 歷史與現況

1953年由慶應義塾大學淺利慶太、日下武史與東京大學米村晰等法文系學生們所組成的學生劇團，最初並非以音樂劇為方向，而是以普通話劇為主。當時他們滿懷熱情，傾心於法國名劇作家季洛社（Jean Giraudoux）與阿努義（Jean Marie Lucien Pierre Anouilh）的戲劇，希望給予在二次大戰結束後感到筋疲力盡的人們心中些許心靈療癒。因為熱愛英國詩人艾略特的詩作，曾經一度想以他的長詩《荒地》為名，將劇團命名為「荒地劇團」，後來接受恩師加藤道夫的好友文學座著名演員芥川吕比志的建議，放棄這個過於文學氣息的團名，改為「四季劇團」。「四季」在法文中有蔬果店的意思，芥川先

生鼓勵他們要在每個季節都能出新鮮的東西，每年給觀眾4部清新的作品。

四季劇團成立10年後才開始慢慢告別舉步維艱的經營困境，迎來一線轉機。1964年在日生劇場兼職經理的淺利慶太，邀請百老匯的《西城故事》到日本演出，這是日本第一次上演百老匯音樂劇，這部遵守劇場「三一律」，集歌、舞、表演為一體的作品，給淺利慶太很大的啟發，他開始有了製作音樂劇的念頭。1972年由前寶塚「香頌女王」越路吹雪擔綱主演，四季劇團組織上演了百老匯音樂劇日文版《喝采》；隔年製作日文版音樂劇《耶穌基督超級巨星》，1974年製作了日文版音樂劇《西城故

事》，此時四季劇團越過漫長艱辛的準備期，隨著之後《艾薇塔》等音樂劇的相繼上演，正式開始了音樂劇演出的里程碑。

與《貓》邂逅
扭轉劇團經營窘境

雖然劇團的經濟狀況稍有好轉，但是扭轉經營窘境的轉機，要等到1982年淺利慶太在倫敦遇到音樂劇《貓》才真正開始，演出形態也因此改變。《貓》算是淺利人生中的一項重要賭注，四季劇團為此投入了超過8億日圓的資金，在日本最繁華的新宿興建「貓劇場」，並且爭取實現日本戲劇界前所未有

貼近觀眾之心的劇場設計

四季專用劇場有兩大特色，其一就是觀眾席與舞台的距離非常靠近，這是劇團在設計劇場時始終堅持的理念，將 2 樓的觀眾席盡量向舞台延伸。從 2 樓第一排座位到舞台的距離來比較，1964 年日生劇場的設計是 18.5 公尺，四季有了專用劇場之後不斷地挑戰，從「福岡城市劇場」的 15.6 公尺，到「名古屋劇場」的 14.7 公尺，「秋」劇場與「海」劇場已經精簡到 11.7 公尺，所以 2 樓的觀眾要比坐在 1 樓後排的觀眾，還能更清楚地看到舞台上的演出，這樣的近距離讓觀眾與舞台上的演員有處在同一個戲劇空間的濃厚氛圍裡，讓觀眾可以專心進入劇情當中。3 樓的座位都貼心地放置了增高的坐墊，讓觀眾可以更舒服清楚地看戲，最後面也增設了「立見席」（站票）讓客滿時也能以便宜的價格一睹劇場魅力。

其二就是台口窄且高，日本的劇場因為沿襲歌舞伎等傳統舞台形式，台口多是寬大的，如此一來可以容納更多觀眾賣出更多的門票，但是，兩側觀眾觀看的角度不佳，舞台的呈現也容易向兩側分散而失去焦點。四季劇場打破傳統參考歐美舞台的形式，將台口設計成窄且寬（寬 12.5 公尺，高 9.5 公尺），雖然座位數減少，但卻提高每個觀眾的觀看品質。

「春」劇場的《獅子王》是老少皆宜的劇目，因此常常是一家大小偕同觀戲，如果遇到演出中小朋友吵鬧或哭泣時，在觀眾席的後方有一個隔音的玻璃小房間，這個密閉的親子觀戲室可以讓大人繼續看戲，小朋友也不會吵到別人。觀眾席後方有一個導演突擊視察時的座位，這也可以作為新手演員觀摩的座位，裡面設有寫字檯與小檯燈。劇場針對年紀小的觀眾準備了大小高度不同的坐墊，這樣小朋友就可以不用坐在爸爸的腿上了。

廁所的使用，絕對是大劇場的一大考驗，如何讓中場休息時女性朋友可以快速方便，也是劇場管理的重要學問。四季劇團的觀眾群有 70% 以上是女性，原則上將女性洗手間設置在 1 樓，男性在 2 樓。整個洗手間是一個單行道，工作人員會在入口處親切熱情的引導，左右兩側有將近 30 個隔間，長條形的通道不算寬敞，但因為單向通行，所以不會發生逆向或是碰撞的混亂，每個門都裝有半圓形的標識牌，沒人時牌子是立起來的，當門關上了，牌子就會跟著倒下，所以很清楚可以知道哪一間是空的。「春」「秋」兩劇場共用一個大型的洗手間，兩個劇場的中場休息時間是錯開的，會以一個看板區別，避免觀眾誤入了另一個劇場，洗手台在引導路線的盡頭，而且是中間及兩側都有。

中場休息時，除了洗手間人滿為患外，大廳裡的《獅子王》周邊商品小店舖更是吸引目光的焦點，裡面有各式各樣的玩偶、紀念衫、吊飾讓人目不暇給愛不釋手。

為小朋友準備的坐墊。

從 3 樓觀眾席還能很清楚看得到獅子王的舞台。

導演突襲用座位。

劇場管理
令人嘆為觀止

這麼大的兩個劇場需要多少管理人員呢？答案竟然是 3 人！四季劇團的劇場設備是委託專業公司處理，在環境維護上也是委託清潔公司負責，即便如此，三個人所承擔的工作量還是很可觀。走進辦公室，管理人員指著牆上一大面的冷暖氣空調、濕度等控管設備，他們說這也是他們要負責控制。除了劇場管理人員的維護，另一個守護劇場的就是「神明」，通常在劇場後台的通道上進入舞台區前，幾乎都會設一個神龕，這是為了祈求舞台的安全進行與演出成功，其實有點類似我們在演出前的祭桌。後台還會貼著很多醒目的標語提醒演員要努力，此外演員的無線麥克風是要自行配戴，使用方法貼在告示欄上。

除了劇場裡服務的工作人員與管理人員之外，一齣戲的誕生需要哪些舞台技術人員呢？四季劇團的舞台工作人員約有 300 人左右，分為舞台裝置（大道具）、小道具、服裝、化妝、燈光、音響、舞台監督等 7 個部門。我很榮幸在 2004 年至 2006 年進入四季劇團的舞台設計部門工作，短短兩年間深深體會到四季劇團的專業與分工之精細。以四季劇團多產的演出來說，300 人的編制其實是不夠應付的，除了每年都會招收新人之外，還會根據不同的項目聘請各種專業技術人員來協助，例如一個戲有舞監一人，旗下因應舞台技術需求會多聘幾個外駐的工作人員作為舞台監督的助手。

又如我所待過的舞台裝置部門，整個部門也只有不到 10 個職員，通常是一到兩個人負責一齣戲，首先從舞美設計師手中接下印象圖，接著以電腦著手進行道具的結構圖繪製後，就會發包給專業的舞台製作公司進行製作，到了裝台時再扮演類似監工的角色，指揮舞台製作公司的龐大工作群進行裝台，裝好台之後就交給舞監，等到戲結束了再來拆台。我進入四季時的第一個工作是《昂丁娜》，這是法國作家季洛杜 1939 年的作品，作品有 3 幕，每一幕的場景都相當不同，有吊着鋼絲滿天精靈飛舞的森林、雄偉的皇宮、還有好幾噸的水從天而降、甚至出現火山爆發，以及巨大特洛伊木馬從地底升起等令人嘆為觀止的場面。雖然每一幕之間有 15 分鐘的中場休息時間，但是，對於把舞台轉換成另一個完全不同大場景的工作人員來說，真是一場硬戰，現在想起來還是覺得非常不可思議！

除了跟戲的舞台監督組，以及演出時的燈光音響執行者外，舞台技術人員通常不會在劇場出現，他們會在四季劇團另一個重要的根據地——四季藝術中心。位於橫濱市薊野，占地 17,400 平方公尺的中心，除了有營業部及各個文書部門的辦公室外，還有音響、燈光、大道具、小道具、服裝、化妝等部門的工作室。此外，有 2 個大型排練場，而且地板是可以電動傾斜的；

3 個中型排練場；5 個小排練場，25 間供演員單獨練習的琴房，另外有健身房、按摩室、圖書館、餐廳等，新演員的招考就是在這裡舉行。

每個劇場都會有的神龕。

演員要學習自己戴麥克風。

i 相關資料

1. 建築風格：四季劇團租用 JR 東日本公司的土地，以觀眾使用的角度為出發點，強調功能性。因此四季「春」、「秋」劇場外觀像是整齊的大倉庫。

2. 建築物小史：四季「春」、「秋」劇場在 1998 年開幕，兩劇場在同一個建築物左右，中間是入場的通道，兩個劇場共用一個大廳與售票口。

3. 座位設計：「春」劇場為傳統鏡框式舞台，觀眾席分為 3 層樓，第一層 734 座位，舞台到最後一排距離 21 公尺；第二層 442 座位，舞台到第一排距離 13 公尺；第三層 69 座位，舞台到第一排距離 17 公尺，共計 1,245 座位。舞台台口寬 12.8 公尺，高 9.5 公尺，深度 19.8 公尺，到葡萄棚的距離是 24 公尺，地下室 4 公尺。「秋」劇場有觀眾席 907 座位，在結構上幾乎與「春」劇場相同。

4. 開幕演出：「春」劇場開幕之後長期演出音樂劇《獅子王》，「秋」劇場開幕時的首演作品是四季原創音樂劇《李香蘭》。

5. 重要事件：2011 年 3 月 11 日，日本東北部發生大地震，當天下午劇場正在演出，地震發生後演出隨即中止，劇場工作人員迅速疏散觀眾到戶外，但因為當時的交通完全中斷，部分觀眾無法返回住處，因此四季劇團臨時決定提供劇場給觀眾過夜，當晚除了供應飲食、被褥等用品之外，演員們也來到大廳與場內為大家服務。

6. 藝術特色：四季劇團所有劇目都用日語演出，堅持本土化使觀眾看戲沒有障礙，例如《獅子王》在關西演出時就會變成關西腔。又如《貓》的舞台除了結合倫敦與紐約的優點，還將歌舞伎《四谷怪談》等劇中使用的佛壇也運用在舞台上，增添日本元素。

🛒 如何購票享折扣？

當你一抵達日本機場，現場就有戲票售票處—Ticket PIA（チケットぴあ）。PIA 是一本結合電影、演場會、戲劇等日本最經典演出的綜合情報誌，1972 年開始發行，但近年來因為網路的快速發展，所有情報都能在網路上搜尋到，PIA 雜誌於 2011 年停刊，但是各地的售票點依然保留。所以一下飛機就可以在成田機場裡的「電子 Ticket PIA」櫃檯買到戲票。

你可以在四季劇團的官方網站上面預約票券，只要登入會員即可（www.shiki.jp/tickets）。如果你想看看當天還沒有票，可以直接在 www.shiki.jp/door 上查詢。

另外，一個簡體中文版的網路訂票系統（www.shiki.gr.jp/cn/ticket_form），你可以用信用卡付費，並且選擇直接在開演前到票口取票，或是以 EMS 郵寄票券（郵費自付 900 日圓），對於台灣的觀眾來說是非常方便的選擇。

票務代理商「Ticket PIA」、「LAWSON Ticket」，打開 PIA 的網頁（t2.pia.jp/feature/stage/shiki/shiki.html），你可以看到目前四季劇團正在演出的劇目，點進去之後你可以看到詳細的內容介紹。購票前記得要先登入會員。

在日本「LAWSON Ticket」也是一個很常用的購票系統（l-tike.com/play/shiki），這是便利超商「LAWSON」在網路上發展出來的網路購票系統。

除了「LAWSON」，「全家」便利商店裡也有售票的機器，可以直接到便利商店裡面操作售票機購票。「7-11」的「7 Net Shopping」網路購物網頁（www.7netshopping.jp/all）裡，也可以買到票。

旅行社也有預訂票券的服務，但總體來說，還是以中文版的網路訂票系統最方便。

從東京鐵塔到晴空塔
東京 —— *Tokyo*

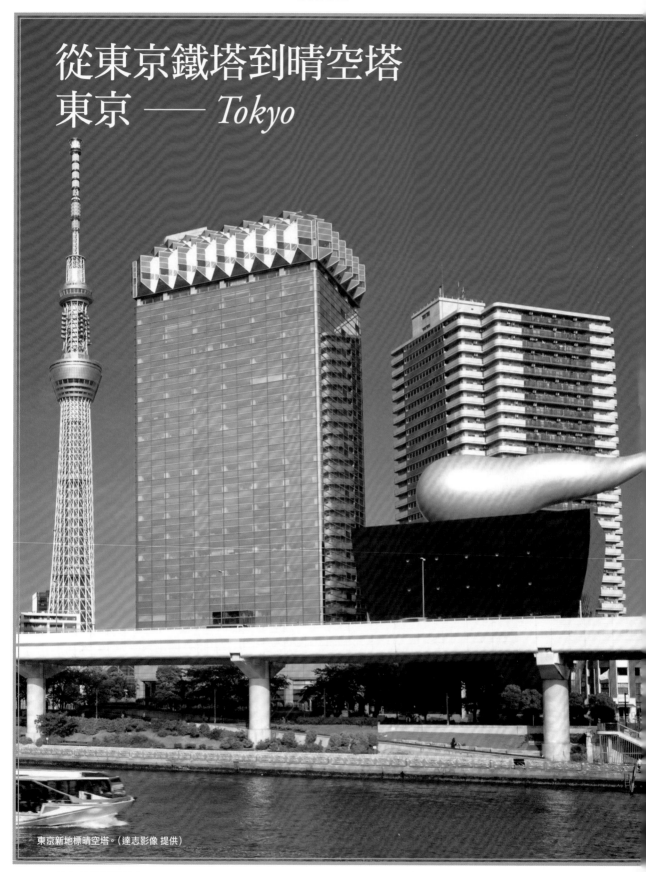

東京新地標晴空塔。（達志影像 提供）

東京有太多好玩好吃的地方，一般來說春天要去賞櫻和看春天的祭典，夏天要去看花火以及盂蘭盆舞踊，秋天就要賞銀杏、楓葉吃秋收的美食，冬天則是欣賞耶誕節風情的燈飾，還有品嘗各種美味鍋物。

既然我們來到劇場，不如就作個「看好戲的旅人」，優雅的從四季「春」、「秋」劇場為根據地來向外探尋東京這個充滿戲劇性的大舞台吧。

Travel

三大劇場一路到底

四季劇場的「春」「秋」與「自由」3個劇場幾乎是連在一起的，從JR山手線的浜松町車站徒步到這3個劇場，大約需要10分鐘，從這3個劇場，徒步到「海」劇場，也只需要15分鐘。如果你要直接去「海」劇場，請搭到JR山手線的新橋站，正好就在浜松町車站的隔一站。

如果我們以劇場「春」、「秋」、「海」為根據地，從JR山手線的浜松町車站出來之後，往右是去四季劇場，往左徒步到增上寺大約10分鐘，增上寺的旁邊就是東京鐵塔，從增上寺的山門往正殿望去，可以看到東京鐵塔聳立在正殿之旁，傳統與現代的對照，絕對是看東京鐵塔的好角度。

網站： www.zojoji.or.jp

環肥燕瘦東京塔 VS. 晴空塔

東京鐵塔剛開始建造的時候，日本正從戰後開始經濟復甦，它陪伴了日本人從戰後時代一路走來甚至成為了精神指標，很多的電影、電視劇都以東京鐵塔來述說日本的浪漫，但其實它實際上的功用並沒有想像中浪漫，它是電視、廣播用來發送電波的電波塔，現今因日本電視全面數位化的緣故，原先發送類比電波的東京鐵塔，已經完全被晴空塔搶盡風采取而代之，但是這個以紅白相間代表喜慶顏色的東京塔，還是很難取代它在日本人心目中的地位。

看完了東京鐵塔，或許也好奇著新歡晴空塔的樣貌，環肥燕瘦到底誰出色呢？所以要一探晴空塔之姿你可以在「淺草站」換「東武晴空塔線」到「東京晴空塔站」。2012年3月為了東京晴空塔即將落成，於是將原來的「業平橋站」改名為「東京晴空塔站」，並且將淺草與押上到東武動物園之間的「東武伊勢崎線」改名為「東武晴空塔線」。對於台灣相當友好的日本，為台灣觀光客準備了繁體中文版的網頁，裡面有很詳盡地介紹，還有詳細的訂票方法。

網站： www.tokyotower.co.jp/index.html

網站： www.tokyo-skytree.jp/cn_t/index.html

超級推薦

我在東京求學工作共待了6、7年，有很多觀光客不常去的景點也都不錯，好不容易去一趟日本，當然要把握時間購物、享受美食呀！向你推薦東京的「超級錢湯」。超級錢湯顧名思義就是比一般的錢湯還要超級，裡面通常有大浴室、蒸氣室、烤箱、室內還有躺著、坐著的各種沖水按摩設施，有的地方還有「電氣風呂」，就是在水裡放電；不要擔心，其實還滿舒服的。有些地方的蒸氣室還會放粗鹽讓你磨角質。戶外的露天風呂更是精采，有超音波池、高濃度碳酸池、人工溫泉池等，因為不是真的溫泉，所以價格比較便宜，大人通常在1000-1200日圓。名為「超級」當然還有花樣，除了錢湯設施外，還有按摩、身體美容、理髮等服務，食堂也是少不了的。

網站： onsen.enjoytokyo.jp/tokyo

早稻田大學也是一個身為劇場人相當值得去朝聖的地方，其中出了許多響叮噹名號的劇場人，諸如寺山修司、鈴木忠志、鴻上尚史、神里雄大等，小劇場的風氣一直到現在都還保存在校園之中，走在校園的穿堂裡會看到很多演出的海報，即使是校園外的圍牆上都能發現學生小劇團即將在附近咖啡廳演出的小

傳單。校園外還能找到當初鈴木忠志最初創立的「早稻田小劇場」原址。校園裡有一個「坪內博士紀念演劇博物館」，演劇博物館是在 1928 年為了紀念坪內逍遙博士 70 歲，以及慶祝完成 40 卷莎士比亞全集翻譯所建立，建築物本身模仿伊莉莎白時期 16 世紀英國的「Fortune Playhouse」劇場而建造。常設展有「莎士比亞的世界」、「六世中村歌右衛門記念特別展示」、「逍遙記念室」、「民俗藝能」，以及日本的「古代」、「中世」、「近代」、「現代」的演劇發展。另外還有演劇的相關講座及相關的活動，非常值得一去。

東京台場（達志影像 提供）

文化美食購物天堂

「海」劇場離築地不遠，你可以起個大早去看魚市場，或是睡飽飽再去吃壽司或海鮮丼，築地魚市場外圍也可以發現很多好吃的小攤子。這是築地市場的官網，可以查詢到一些訊息。

網站： www.tsukiji.or.jp/modules/shoplist

「海」劇場離銀座也不遠，建議去銀座逛逛，然後看場歌舞伎的「一幕立見」（只看其中一幕的便宜票），就算沒時間看戲，去看看劇場的建築也是值得的。

網站： www.shochiku.co.jp/play/kabukiza/makumi/index.php

現在很多日本的旅遊官網都會有中文頁，這是銀座的中文簡體官網（www.ginza.jp/?lang=zh），上面有很多訊息可以參考。到了銀座木村家一定要去買個麵包，然後去伊東屋文具店逛一下。

另外，松竹大谷圖書館就在歌舞伎座附近，設立於 1956 年，是演劇與電影的專門圖書館，長年經營戲劇、電影事業的松竹株式會社也將收集與所藏公開展示。從銀座也可以搭有樂町線到月島（www.monja.gr.jp）吃「文字燒」。

網站： www.shochiku.co.jp/shochiku-otani-toshokan

值得一去的還有台灣人的購物最愛——「台場」，在 JR 新橋站換搭百合海鷗線，然後在台場海浜公園站下車，阿庫阿城和新梅地亞劇場及帕蕾特城等一批大型綜合購物娛樂設施相繼建成，吸引了遊客前往購物、享受美食，尤其不要忘記從富士電視台球型瞭望廳觀賞東京灣的美麗景色及彩虹橋，更不可錯過搭乘日本最大觀覽車眺望東京全景。

網站： www.e-japannavi.com/syuyu/tokyo/odaiba02.shtml

在台場附近的「大江戶溫泉物語」也非常推薦，在這裡你可以換上喜歡的日式浴衣，走在仿如江戶時代的街頭，吃著美食，並且游走於不同主題的溫泉之間。建議不要太趕時間，因為裡面有很多好玩的東西可以讓你玩上半天。

網站： www.ooedoonsen.jp

🏢 如何訂到最便宜又舒適的旅館？

如果你選擇要住在池袋或是新宿，雖然搭「成田特快」可以直達池袋（搭乘成田特快由成田機場到池袋，所花時間 1 小時 36 分鐘，票價：3,110 日圓）。但極力建議你搭「Skyliner」，因為它又快又便宜。（搭乘京城特急 SKYLINER 由成田機場到日暮里，所花時間 36 分鐘，票價：2,560 日圓。由日暮里搭 JR 山手線池袋，所花時間 13 分鐘，票價：160 日圓。）如果想要更便宜，你可以搭「京城電鐵」的特急列車。（搭乘京城電鐵特急列車由成田機場到日暮里，所花時間 74 分鐘，票價：1,000 日圓。由日暮里搭 JR 山手線池袋，所花時間 13 分鐘，票價：160 日圓。）

青年旅館有以下幾個選擇：

東京飯田橋車站附近的「東京中央青年旅館」
網站：www.jyh.or.jp/info.php?jyhno=2618

東京上野車站附近的「東京上野青年旅館」
網站：www.jyh.or.jp/info.php?jyhno=2619

淺草橋車站附近的「東京隅田川青年旅館」
網站：www.jyh.or.jp/info.php?jyhno=2617

背包客青年旅社「K's House Tokyo」，最便宜的是八床一間每人 2,800 日圓，此外還有很多其他選擇。
網站：kshouse.jp/tokyo-e/index.html

便宜的民宿離都心有一點距離，比如新紅陽經濟旅館就在南千住車站附近，單人一天 2,700 日圓，雙人 4,800 日圓。
網站：www.newkoyo.jp/china.html

南千住車站附近還有「壽陽賓館」，單人一天 3,200 日圓，雙人一天 6,000 日圓。
網站：www.juyoh.co.jp/document/chinese-trad/chinese.html

淺草橋車站附近的「青春之家 Young House」，老板是台灣人。
網站：www.young-house.com/hotel.htm

有一家也是台灣人開的民宿在上野車站附近，因為交通方便，所以感覺不是很便宜。
上野之家：www.uenohouse.com.tw/traffic.htm
池袋之家：www.housejp.com.tw/index.html

你也可以選便宜的商務旅館，這是在南千住車站附近「Hotel Neo」，每晚只要 3,100 日圓。
網站：www.hotel-neo.com/index.html

經濟商旅「福千」，單人 2,850 日圓。
網站：www11.ocn.ne.jp/~fukusen/index.html

如果想體驗和風的經濟商旅，有一間在池袋西口步行 7 分鐘的「貴美旅館」，單人 4,725 日圓。
網站：www.kimi-ryokan.jp/jp_top.html

樂天的旅行網站也有很多飯店資訊。
網站：travel.rakuten.com.tw/

旅行社機加酒（機票加飯店）自由行 5 日遊的套裝也是不錯的選擇。
網站：world.ezfly.com/wp.aspx

🖥 旅遊實用網站

四季劇團官網：www.shiki.jp
四季劇團中文訂票指南：www.shiki.gr.jp/cn/ticketinfo.html
東京觀光網站：www.gotokyo.org/tc/attractions/index.html
廉價航空「酷航 SCOOT」：www.flyscoot.com/index.php/zhtw
廉價航空「捷星 JETSTAR」：www.jetstar.com/hk/zh/home

澳洲

Sydney Opera House
Sydney

最年輕的世界文化遺產

雪梨歌劇院

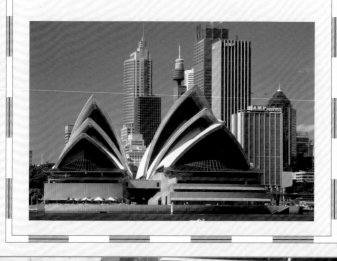

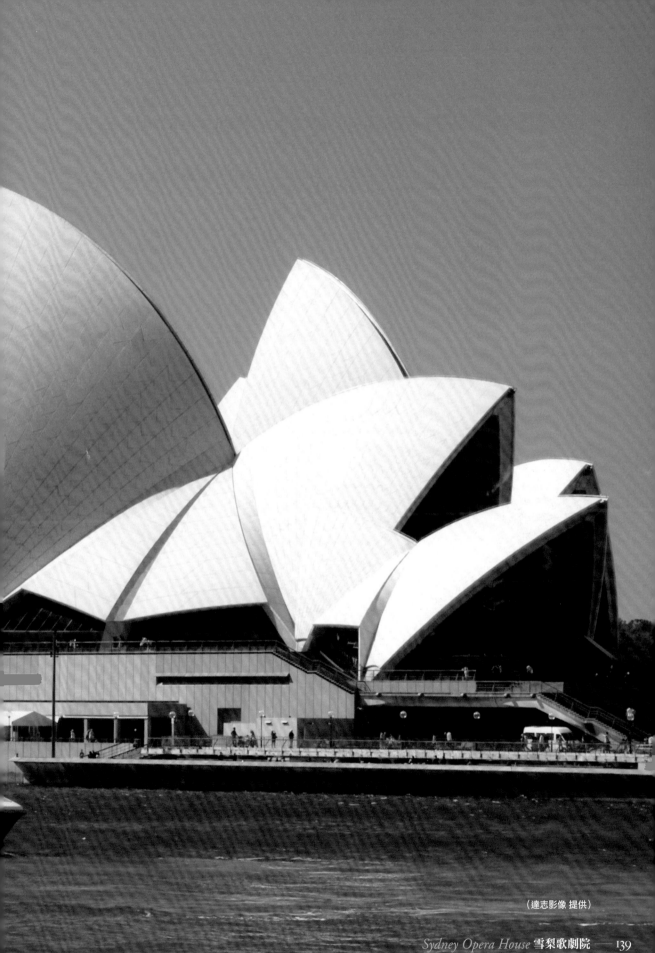

（達志影像 提供）

澳洲

Sydney Opera House
— *Sydney* —

最年輕的世界文化遺產
雪梨歌劇院

雪梨歌劇院擁有特殊的風帆造型。

Australia

Sydney

文／陳貝瑤

雪梨歌劇院（Sydney Opera House, SOH）位於澳洲新南威爾斯州雪梨市，是 20 世紀最具特色的建築之一，也是世界著名的表演藝術中心、雪梨市的標誌性建築。它是由丹麥建築設計師約恩‧烏松（Jorn Utzon）所設計，從 1959 年開工至 1973 年正式落成，營建期達 14 年之久。雪梨歌劇院坐落在雪梨港的貝尼朗岬角（Bennelong Point），其特有的風帆造型，與背景的雪梨港灣大橋（Sydney Harbour Bridge）兩者相互輝映，並與周圍景物相映成趣，每天都有數以千計的遊客前來觀賞這座獨一無二的建築，在 2007 年這棟建築被聯合國教科文組織評為世界文化遺產。

Story 歷史與現況

雪梨歌劇院的建造計畫始於 1940 年代，戰後的雪梨並沒有專門場所提供音樂、戲劇表演。當時的雪梨音樂學院院長古森斯（Eugene Goossens）因此遊說政府建造一個能夠表演大型戲劇作品的場所。1954 年，古森斯獲得了新南威爾斯州總理約瑟夫‧卡希爾（Joseph Cahill）支持，卡希爾要求設計一個專門用於歌劇的劇院，因而於 1955 年 9 月 13 日發起了興建歌劇院的設計競賽。結果共收到來自 32 個國家的 233 件參賽作品。本來當時的評委們已經選出了若干件候選作品，然而，因故遲到的知名美國設計師埃羅‧沙里寧（Eero Saarinen）卻從淘汰的作品選出了約恩‧烏松潦草的設計圖。

1957 年 1 月 29 日，卡希爾在新南威爾斯州州立美術館宣布丹麥設計師烏松贏得了競賽，並獲得 5,000 英鎊的獎金。此時的烏松只是一個名不見經傳的家居住宅設計師，雪梨歌劇院是他的第一座公共建築。烏松從一份建築雜誌上得知了這個建築競賽的訊息，在尚未造訪過雪梨的情況下，憑藉著幾位來自雪梨的朋友對家鄉的描述，繪製這份設計圖。直到獲獎 6 個月之後，烏松本人才知道自己獲選的訊息，當他在 1957 年 7 月 29 日第一次踏上澳洲土地時，受到了極熱烈的歡迎，當地的婦女週刊甚至將他比擬為好萊塢明星賈利‧古柏（Gary Cooper）。烏松此行還帶來他在丹麥所製作的雪梨歌劇院木製模型，這個模型目前被放置在雪梨市政廳內。模型和雪梨歌劇院最終造型有不小的差別，它採用更為奔放的抛物線屋頂，這個設計因為建造難度過大，在後來的建造過程中被修改了。

匠心獨具設計建造　歷時長遠

雪梨歌劇院位於便利朗角（Bennelong Point），原址為麥格理堡壘電車廠（The Fort Macquarie tram shed），於1958年為了新劇院的建造而拆除。1959年3月，卡希爾拴緊雪梨歌劇院名牌上的最後一顆螺絲釘，象徵大劇院的建設工作從此展開。然而不幸的是，僅僅幾個月後，卡希爾突然因病去世，爾後雪梨歌劇院的建設遭遇困難時，也因此缺乏政治上的支持，使雪梨歌劇院建造過程充滿了曲折坎坷。大致而言，歌劇院的建造計畫共分三個階段：階段一（1959–1963）建造平台；階段二（1963–1967）建造外部的「殼」結構；階段三：內部的設計和裝潢（1967–1973），總計花了14年之久才建設完成。

階段一：平台構造（1959–1963）

第一階段準備工作始於1958年，由Civil Civic公司負責建築，奧雅納工程顧問公司（Ove Arup & Partners）負責監督和指導，正式建設開始於1959年5月5日。新南威爾斯州政府由於對資金和公眾輿論的擔心，迫切要求工程儘快開展；然而，烏松的最終設計卻仍未完成。1961年1月23日，工程已比預計延後了47週，主要原因是建造過程遇到了一些無法預料的困難，且工程開始之際，烏松實際上還沒有完成正確的結構圖，政府又在原本只用兩個廳的設計中新加了4個小廳。澳洲政府於1961年

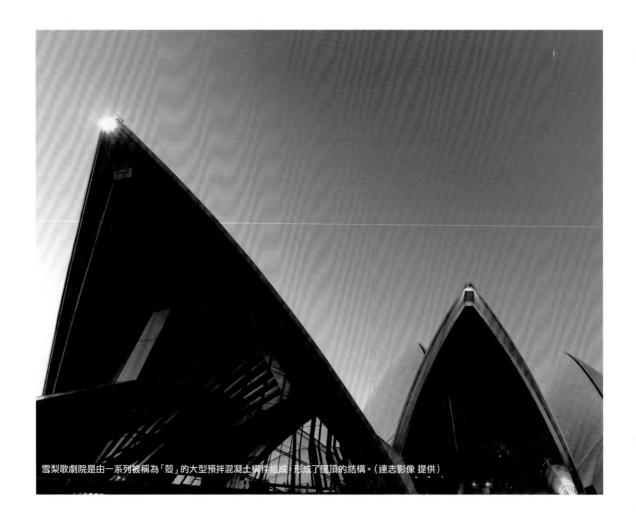

雪梨歌劇院是由一系列被稱為「殼」的大型預拌混凝土構件組成，形成了屋頂的結構。（達志影像 提供）

3月1日成立了雪梨歌劇院信託基金，由基金會負責管理建造雪梨歌劇院所需的費用。烏松於 1962 年又發布了名為黃皮書的設計方案，在這一個方案中，拋物線式的屋頂被修改為球面結構。平台工程於 1962 年 8 月 31 日完成，由於平台強度並無法支撐它的屋頂結構，必須被迫重建，重建工作完成於 1963 年 2 月。

階段二：建造外部的「殼」結構（1963–1967）

最初歌劇院設計競賽中，烏松設計屋頂的這些「殼」（shell）並沒有幾何學上的定義，在設計過程的開始階段，這些「殼」被定義為由一系列的混凝土構件組成的排骨支撐起來的拋物線。然而，奧雅納工程顧問公司的工程師們卻無法建造這些「殼」。使用原地澆築的混凝土來建造的計畫，因為屋頂不同的地方結構不同，需要設計許多不同的模具，其造價太高昂而遭到了否決。

從 1957 年到 1963 年間，設計團隊反覆嘗試了 12 種不同的方式設法建造烏松設計的「殼」，最後終於找到一個經濟允許的解決辦法：所有的「殼」都由球體創建而來。這一方法可以使用一個通用的模具，澆注出不同長度的圓拱，然後將若干有著相似長度的圓拱段放在一起，形成一個球形的剖面。確定了製造屋頂的方法後，接下來就是屋頂的顏色和材質的選擇，烏松的想法是想讓雪梨歌劇院在港灣的襯托下，看起來像是天空中的白雲。最後，他們選定了瑞士製造商哈格納斯（Jonas Haag）生產的陶瓷瓷磚，它具有光滑的表面，但不會像玻璃有太高的反射率，而且磁磚表面也經過特殊處理，具有自動清洗的功效，所以它的屋頂可以時時保持雪白如新。

雪梨歌劇院的屋頂「殼」是由霍尼布魯克集團（Hornibrook Group Pty Ltd）建造。Hornibrook 在工廠預製 2,400 件肋骨和 4,000 件屋頂面板，並使用創新的調節型鋼鐵桁構梁（trussed beam）來支撐不同的屋頂。這個方法著實加快了工程進度，然而，雪梨歌劇院預估本階段完工日期是 1964-1965 年間，又延後到 1967 年 6 月才完成。

1965 年，澳洲政府面臨政黨交替，原來執政的工黨在選舉中落敗，新執政的自由黨阿斯金（Robert Askin）政府宣布雪梨歌劇院建造計畫改由公共工程部管轄。戴維斯·休斯（Davis Hughes）取代了諾曼·賴安（Norman Ryan）成為公共工程部門的新長官。當烏松希望申請購買第三階段膠合板的資金時，休斯並沒有批准。之後，雪梨政府逐漸減少對雪梨歌劇院的資金供給，此時的烏松幾乎身無分文，須靠朋友救濟才能維持生活。不僅如此，公共工程部門甚至連烏松的設計方案都反對；1966 年 2 月 28 日，烏松終於被迫辭職，此時第二階段的工程已接近完工，到此階段，雪梨歌劇院建造計畫的花費只有 2,290 萬美元。

階段三：內部的設計和裝潢（1967–1973）

彼得·霍爾（Peter Hall）在烏松辭職後取代了他的位置，負責第三階段的內部設計和裝潢。烏松離開後，他的許多設計被後人改動了許多，如原先設計北面的矮牆並不是現在所見；原本計畫使用木合板做玻璃的窗框換成金屬製；兩個主要大廳的用途也被更換了，原先的大廳是歌劇廳，如今則成了音樂廳；較小的廳本來只用於舞台劇，現在也用來表演歌劇。

另外，還增加了兩個小廳，這些變化連同舞台設備的變更使得雪梨歌劇院的內部結構大為變化，還有烏松設計的木合板走廊及他的座位排布設計也都被拋棄了。經歷重重變更，雪梨歌劇院第三階段的建造工作最終於 1973 年完成。

雪梨歌劇院於 1973 年正式完工，截至當時總花費為 1 億 200 萬美元。另外尚有舞台設施，舞台照明和管風琴 900 萬美元，其他花費和費用 1,650 萬美元。這和 1957 年初步計畫的成本為 700 萬及最初預計完工日期為 1963 年，兩者間是有極大的差距，如果不是每個階段各單位執事者的用心及堅持，是無法成就這世紀偉大建築。

2013 年適逢雪梨歌劇院開幕 40 周年，歌劇院特別準備巨大蛋糕裝飾品，邀請數千民眾慶生，意義非凡。

歌劇院建築架構和內部設備

雪梨歌劇院是一幢現代表現主義設計建築，由一系列被稱為「殼」（shell）的大型預拌混凝土構件組成，每一個構件都各自擁有相同半徑的半球體，半徑為75.2公尺（246英尺8.5英寸），形成了屋頂的結構，該建築占地1.8公頃（4.5英畝），長183公尺（605英尺），最寬為120公尺（388英尺）。整個建築群大體分為三個部分：最大的兩組風帆沿南北方向排列，以略呈V字形的方式在南部收攏。它們分別以三面風帆面向北部的海灣，另一面則面向南面迎接觀眾和遊客，風帆張開的「口」上則覆蓋茶色的玻璃帷幕；另一對小風帆位於它們的西南處，是貝尼朗餐廳所在之處。整個建築最高處為西面大廳的頂點，它距離海平面67公尺，相當於20層樓的高度。門前大台階，寬90公尺，桃紅色花崗石鋪面，據說是當今世界上最大最長的室外水泥階梯。

雪梨歌劇院內部設置主要由兩個主廳、一些小型劇院、演出廳及其他附屬設施組成。兩個大廳位於兩個較大的帆型結構內，音樂廳坐落在西方的殼體，劇院和歌劇院則位於東方的殼體，幾個小表演場則位於底部的基座內。各個場館大致用途如下：

音樂廳（The Concert Hall）：此乃全歌劇院最大的廳院，擁有2,679個座位，是雪梨交響樂團（the Sydney Symphony Orchestra）駐團所在，還有其他音樂演出也使用這個場所，除演奏各類古典、現代音樂，偶而也進行歌劇與舞蹈表演。廳內有雪梨歌劇院大風琴，號稱是全世界最大的機械木鏈桿風琴，由10,500根風管組成。

瓊‧薩瑟蘭劇院（Joan Sutherland Theatre）：即原來的歌劇院（the Opera Theatre），於2012年為紀念澳洲偉大的藝術家Joan Sutherland而更名。它是一個擁有1,507個座位的鏡框式劇場，是著名的澳洲歌劇團（Opera Australia）及澳洲芭蕾舞團（The Australian Ballet）的駐團所在。

戲劇廳（The Drama Theatre）：是一個有544個座位的中型劇場，是雪梨歌劇院最誘人及獨特的空間，主要供雪梨劇團（Sydney Theatre Company）和其他舞蹈和劇團使用。這個劇院可以用來表演舞台劇、歌劇、音樂劇。

小劇場（Playhouse）：是一個擁有398個座位的小型劇場，這個場地本是為室內樂而設計，不過後來卻發現同樣適合作其它類型演出。

工作室（Studio）：是一個可以配合演出配備之多寡而調整大小的場館，其最大容量為400人。

烏松館（Utzon Room）：是一個小型的多用途場館，擁有210個座位。它是唯一由烏松設計的室內空間。1999年後，烏松和雪梨歌劇院管理會達成和解，重新以顧問的身分被聘僱，並為雪梨歌劇院設計了小型的烏松館，於2004年在烏松的指導下進行改建。這個小型場所沒有固定座位，裝飾風格也以簡約為主，牆壁上還有一面由烏松親自設計長14公尺的彩色掛毯。

前院（The Forecourt）：是一個可靈活運用的露天廣場，有許多不同的配置選擇，包括利用大門台階作為觀眾座席。它經常用於辦理一系列的社區活動和大型戶外演出。為建造重建瓊‧薩瑟蘭劇院運送物資所需要的入口隧道，前院於2011-2014年封閉暫停使用。

另外整個建築還包括了一間錄音室、5間排練室、5間餐廳、4間紀念品商店、1間旅客服務中心、60多間化妝室，總計將近1,000個房間。

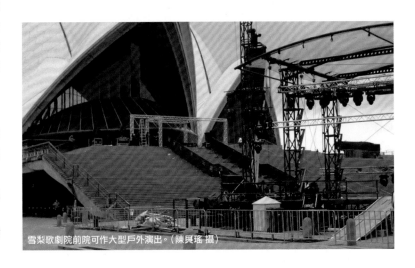

雪梨歌劇院前院可作大型戶外演出。（陳貝瑤 攝）

營運

雪梨歌劇院於 1973 年 10 月 20 日正式開幕，並邀請英國女王伊莉莎白二世出席開幕典禮。劇院完工後建造工作並沒有完全停止，時常進行建築維護，有時還會因應當時需求將某些房間改作它用，也歷經多次改造工程。雪梨歌劇院建成後漸漸受到好評，最終成為雪梨，甚至整個澳洲的重要象徵，也獲得眾多獎項，其中最具影響力的就是 2005 年被聯合國教科文組織評為世界文化遺產。

歌劇院由新南威爾斯州文化部的子機構——歌劇院管委會營運管理。除了節目演出外，雪梨歌劇院的場館也應用於一些活動，例如會議，紀念儀式和公共集會，歌劇院每週有超過 40 場次的各類型節目及活動辦理，例如 2010 年元旦共有 15,000 名遊客在雪梨歌劇院歡度新年的到來。除了耶穌受難日和耶誕節外，雪梨歌劇院每天 24 小時對外開放，一年之中大約有 200 萬觀眾前來觀賞約 3,000 場的演出，此外還有 20 萬名觀光客者慕名參觀這個獨特的建築。

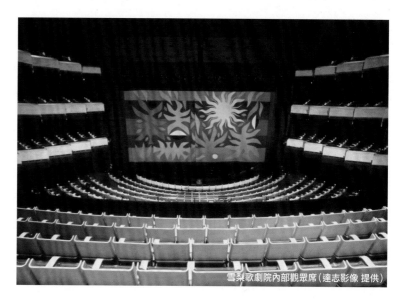

雪梨歌劇院內部觀眾席（達志影像 提供）

🛒 如何購票享折扣？

雪梨歌劇院每週有超過 40 場的演出，且有多個表演場地，因此如想要進劇院觀賞節目，建議先上雪梨歌劇院官方網站或 Ticketmaster AU 網站查詢選擇自己想看的節目及場次。選好節目及場次後就可買票了。雪梨歌劇院的購票方式和兩廳院售票系統極相似，可以線上訂票也可以當場買票。不過因熱門節目通常都會滿場，因此比較推薦於線上訂票，可以很清楚的選擇位置，選完以後線上刷卡即可。

線上購票的取票方式有兩種，一種郵寄（最多需 10 個工作天），一種是現場領票。不過雪梨歌劇院預訂票每筆交易會收取一筆預訂費，於訂票時要先看清楚說明。預訂的票券在交易完成後即可於雪梨歌劇院票口憑購票使用的信用卡及附有照片的身分證明文件現場取票。由於各演出場所均會嚴格遵守開演時間，因此建議至少在演出開始前 20 分鐘前往取票。

ℹ️ 如何參觀？

舉世聞名的雪梨歌劇院是公認 20 世紀世界七大奇蹟之一，除了欣賞各類藝術演出外，劇院的參觀導覽是絕對有它的價值的。雪梨歌劇院為世界各地到訪的觀光客設計了多種不同需求的導覽行程，不僅讓到訪的遊客盡興而歸，也為劇院本身賺取不少外匯。目前館方提供六國語言（英、中、日、韓、法、德）的一般性導覽行程，還有後台導覽與美食搭配的導覽，以及專為身障人士設計的導覽行程。不同語言有固定的導覽時間，不同導覽行程也有不同規定、時間及價位，所以在參觀前要先上網查明並預約。

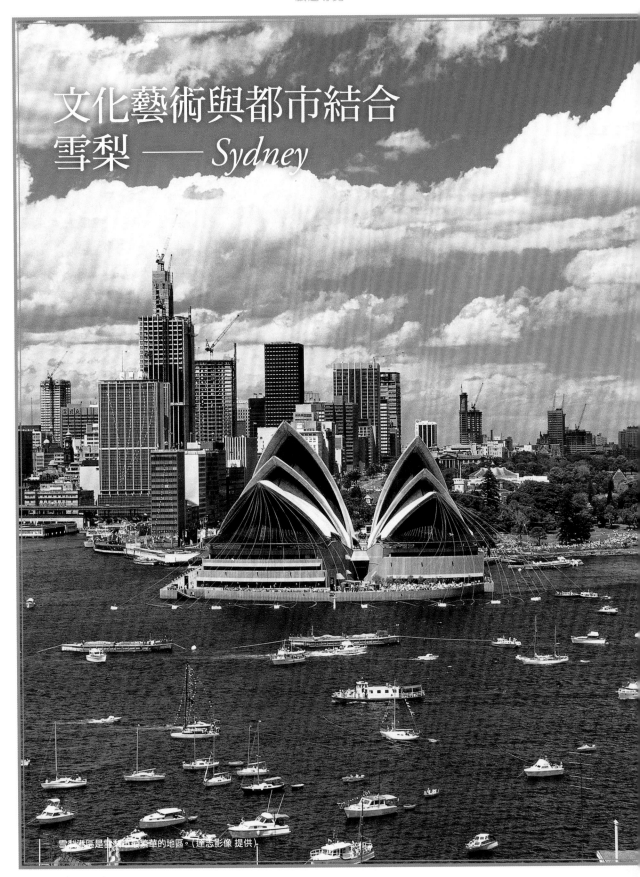

文化藝術與都市結合
雪梨 —— *Sydney*

雪梨港區是雪梨市最繁華的地區。（達志影像 提供）

雪梨市是澳洲傳統與現代的綜合體。壯觀的雪梨歌劇院看起來就像是一個巨型的貝殼，安詳的靜置在港灣之旁；沿著歌劇院旁沿岸步道漫步而行，除遠眺湛藍的海洋，還可以欣賞環形碼頭的街頭藝人表演。再往下走，來到鵝卵石舖成的「岩石區」感受港口悠久的歷史和光榮的過去，然後再前往現代藝術博物館參觀欣賞，累了旁邊還有美食、點心舖可以坐下來小歇一會。在雪梨歌劇院周遭還有好幾個著名景點，乘著造訪歌劇院時，不妨也順道去遊覽。

Travel
雪梨港搭船 欣賞美麗景觀

雪梨港區（Sydney Harbour）是雪梨市最繁華的地段，絕對是雪梨最值得遊玩的景點之一，港口以環形碼頭（Circular Quay）連接海港大橋和歌劇院，一起點綴這個世界著名的美麗港口，港口停靠的巨型郵輪，其巨大聲響帶來無法預知的驚喜。這裡除了雪梨歌劇院，還有雪梨港大橋以及雪梨 CBD（The Sydney central business district），來這裡散步，沿途驚喜不斷。到了晚上，還能欣賞到雪梨港美麗的夜景，特別是入夜時分，遠處的達令港（Darling Harbour）一帶，大海在霓虹燈的襯托下，真是超級迷人。

緊臨的岩石區（The Rocks）述說著這個港口悠久的歷史和光榮的過去，其中卡德曼小屋（Cadman's Cottage）是澳洲最早期的民宅，用來給當時的船長居住的地方。現在整個岩石區已成為觀光區，裡邊充斥著餐廳及紀念品店，如果遇上週末假日還會有跳蚤市集，有時候還會尋到寶呢！

儘管也許你已經在電視、海報上無數次見過這個港口，不過沒有身臨其境體驗是無法真正感受它的魅力。建議您登上海港大橋，乘坐港口渡輪，最後，別忘了在歌劇院邊的咖啡座坐下來點一杯咖啡發呆，欣賞最美麗的日落。

挑戰極限
攀登雪梨大橋

雪梨海港大橋（Sydney Harbour Bridge）也是雪梨的地標之一，它是一座鋼製拱橋，橋跨有 500 多公尺，是世界上第五長的拱橋，也是雪梨的交通要道之一。除了是拍照留念的熱點外，還可以攀登橋拱、漫步和參觀其博物館。爬上港灣大橋，可以一覽環形碼頭、達令港、歌劇院等處景觀。如果天氣允許，經過事前預約及 3 小時的行前訓練還可攀爬到高於海平面 134 公尺的橋頂試試自己的膽量。

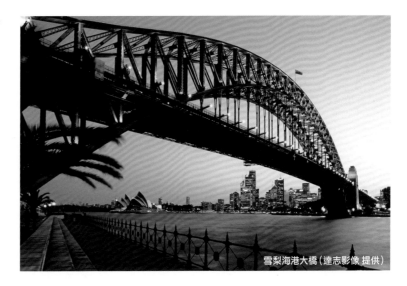

雪梨海港大橋（達志影像 提供）

雪梨皇家植物園

皇家植物園（Royal Botanic Gardens）位於面對雪梨歌劇院的右手側，來往遊客比另一側少很多，但其實它是一個非常棒的植物園，環境和風景都絕對一流，沿著大海而建，有許多高聳的大樹與一般少見的植物及花卉。

從歌劇院至植物園這段路，非常適合漫步，不僅沿途可以飽覽雪梨城市的標誌性建築，又有海景和自然相伴，非常愜意。園內多樣性的植物和生物，更有多種海鳥，和人們和諧相處，很自然很生態的感覺，是人與自然無比和諧的好地方。

雪梨魚市場
海鮮應有盡有

如果你是個老饕，一定不可錯過這個地方。雪梨魚市場（Sydney Fish Market）位於達令港西邊 700 公尺處，前往魚市場可在雪梨市中心（CBD）搭乘地面的輕軌電車即可抵達。

它是世上第二大魚市場，現場魚貨種類多，有新鮮肥美的生蠔、龍蝦、螃蟹、鮑魚、鮪魚⋯⋯每種海鮮都有標示價格，不僅可以外帶，還可現場烹煮，馬上享用。尤其是那裡的鮮蠔種類多且味道鮮甜，還有生魚片也是味美價廉，找個時間來享受一頓海鮮大餐吧。

塔隆加動物園
野生動物盡收眼底

雪梨港灣郊區外的塔隆加動物園（Taronga Zoo）是一個標榜無欄杆的野生動物園。塔隆加是澳洲原住民語，意思是美麗的景色。在雪梨港環形碼頭乘坐渡輪前往塔隆加動物園僅需 12 分鐘即可抵達。在此除了可飽覽雪梨港灣美不勝收的風光，也是世界上最好的野生動物園之一，園區裡收集超過 340 種共 2,600 隻動物，想要觀賞獨特的澳洲特產野生動物，如可愛的無尾熊、小袋鼠（wallaby），獨一無二的鴨嘴獸（platypus）及最新的袋獾（Tasmanian Devil），只要在此進門後拿張「野生澳洲」地圖，這些動物就會盡收眼底。

雪梨魚市場是世上第二大魚市場，現場魚貨種類多。（陳貝瑤 攝）

藍山國家公園
三姐妹峰聳立

雪梨人是幸運的，不僅能欣賞絢麗多姿的海岸風情，還能置身於澳洲最為雄偉壯觀的自然風景——藍山（Blue Mountains）。藍山國家公園位於雪梨市區以西 65 公里處，是澳洲新南威爾斯州一處著名旅遊聖地。藍山由一系列高原和山脈的總稱，由於山上生長著不少胺樹（Eucalyptus，又名尤加利樹），

樹葉釋放的氣體聚集在山間，形成一層藍色的薄霧，因此得名；此區同時以其豐富的澳洲原住民文化遺產而聞名。

藍山山脈到處怪石林立，最有名就是「三姐妹峰」。傳說原住民部落的三位公主因容貌秀美而被魔王看上了，於是族裡的巫師施法讓這

三姐妹變成岩石以躲避魔王，但巫師不幸戰死，三姐妹也因此無法變回原貌，成為今日的三姐妹岩。除了自然景觀讓人驚嘆不已，這裡還有一流的特色美食、世界上最陡峭的鐵路和充滿活力的藝術家社區。如果有較充裕的時間，建議不妨驅車拜訪尋幽。

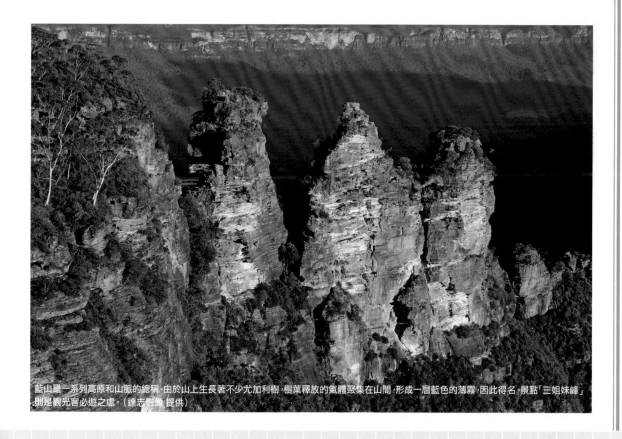

藍山是一系列高原和山脈的總稱，由於山上生長著不少尤加利樹，樹葉釋放的氣體聚集在山間，形成一層藍色的薄霧，因此得名。景點「三姐妹峰」則是觀光客必遊之處。（達志影像 提供）

🖥 旅遊實用網站

雪梨歌劇院：www.sydneyoperahouse.com

澳洲官方旅遊網：www.australia.com

Ticketmaster AU 網站：www.ticketmaster.com.au

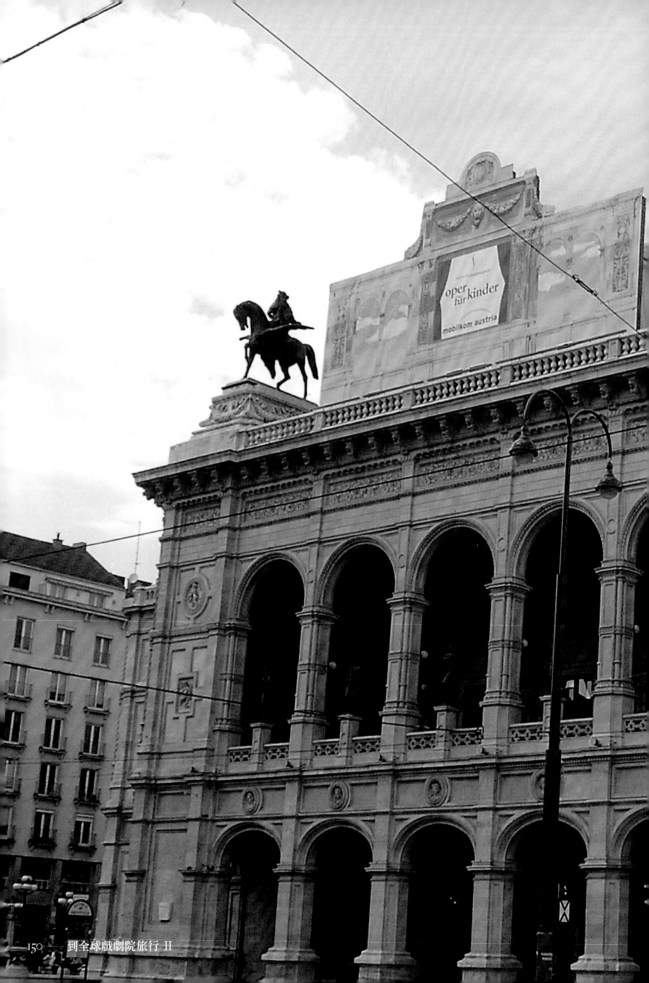

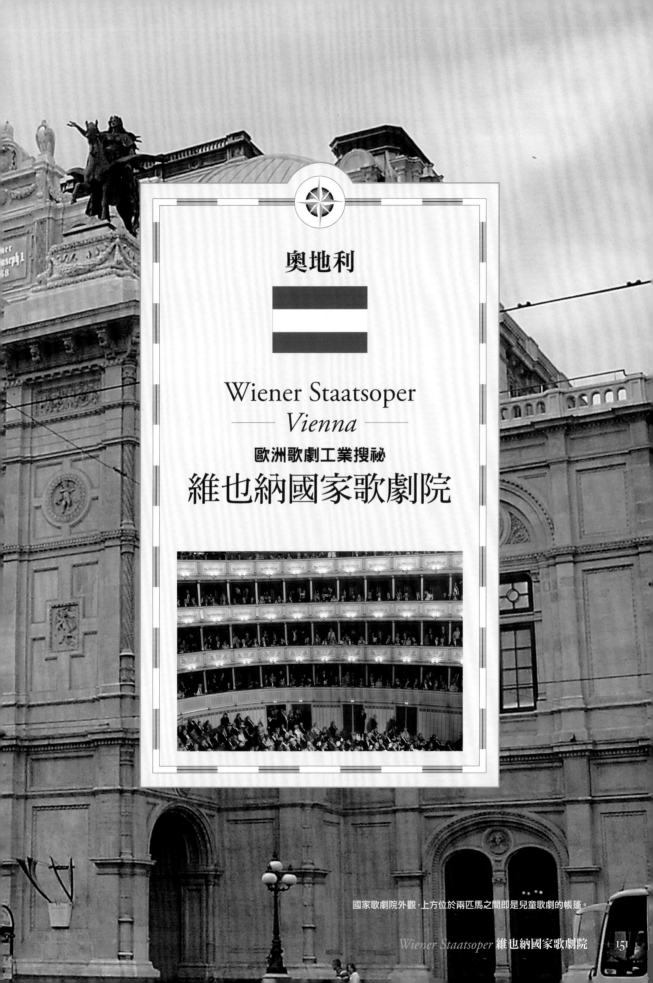

奧地利

Wiener Staatsoper
Vienna

歐洲歌劇工業搜祕
維也納國家歌劇院

國家歌劇院外觀，上方位於兩匹馬之間即是兒童歌劇的帳篷。

奧地利

Wiener Staatsoper
—— Vienna ——

歐洲歌劇工業搜祕
維也納國家歌劇院

以前皇帝用休息室，現作為貴賓休息室，可單獨外租，20 分鐘 500 歐元（約新台幣 2 萬元）。

Austria

Vienna

理查·史特勞斯曾於 1919 年接任維也納國家歌劇院的總監暨指揮，迄今維也納國家歌劇院的定目劇碼中，仍有史特勞斯的多齣作品像《玫瑰騎士》、《厄勒克特拉》、《達孚尼》等。維也納國家歌劇院在歐洲歌劇工業中，其規模與運作模式也具相當代表性。

文／鄭巧琪·張凱迪　圖片提供／鄭巧琪

Story 歷史與現況

從戰火下重生的維也納國家歌劇院

1945 年 3 月 12 日上午，同盟軍激烈轟炸維也納，目標為維也納北方的煉油廠及納粹辦公處，許多重要歷史建築受到波及，成為廢墟。

維也納國家歌劇院（Wiener Staatsoper）從觀眾席到舞台以及環繞四周的排練室、服裝布景工作室全部燒毀，大火持續將近 24 小時後止住，只剩下前三分之一的建築主體及部分外牆。

指揮家卡爾·貝姆（Karl Böhm）在其回憶錄中寫到：「當我從他人那得知歌劇院起火，即刻前往歌劇院……就像許多人一樣，我站在歌劇院前流淚……直到天明。」維也納國家歌劇院對奧地利人而言，不僅是一個建築物或國家單位，它幾乎是一個精神象徵，是奧地利的名片。

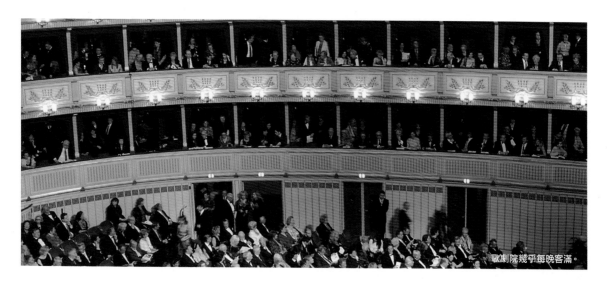

歌劇院幾乎每晚客滿。

建在最優的地方
展現奧匈帝國的國力

1850 年，城市擴建，將近郊納入維也納市範圍內（當時維也納指的只是現今的第一區），原本基於軍事考量於 13 世紀興建的城牆，不僅陳舊，早就被拿來當作遊憩之處，現在更是被視為往來近郊與城內的交通阻礙。1857 年，皇帝法蘭茲·約瑟夫一世決定將城牆拆除，闢建環城大道（Ringstrße），大道上的建物必要豪華雄偉，以展現奧匈帝國的國力。宮廷歌劇院（Hofoper 即現今維也納國家歌劇院）即是其中一項建設計畫。

原來的宮廷歌劇院建於 1763 年，約位於現今莎和大飯店（Hotel Sacher）位置，經過近 100 年，歌劇院的規模已趕不上當時歌劇與芭蕾的音樂發展需求，藝術家們早就希望能興建一座更大並現代化的劇院。約瑟夫皇帝決定新的宮廷歌劇院要建在最優的地點上——維也納舊城為倒馬蹄型，歌劇院就建在弧面頂點上。

戰火平息
大夥演出《費加洛的婚禮》

1945 年，二次大戰尚未完全結束，但至少戰火已平息，還留在歐洲的歌劇院成員就已開始想辦法在較未受損的人民歌劇院（Volksoper）裡演出歌劇。一年後，因為人民歌劇院較遠，當時的總監相中維也納旁劇院（Theater an der Wien），自此，至 1955 年新歌劇院啟用前，維也納國家歌劇院分為兩地、兩個總監、兩個樂團、兩個歌手團演出，只有芭蕾舞團是兩個歌劇院共有。

當時維也納由英、法、美、蘇四國同時統治，最先駐軍維也納的蘇俄，了解歌劇院對維也納人的重要性，明白「給糖吃就會乖」的道理——盡快恢復歌劇演出，市民精神上有寄託，比較好管理，還可以美化俄軍形象，所以全力支持演出活動。戰火於 4 月 14 日平息，5 月 1 日就演出《費加洛的婚禮》，6 月則是天天演出，就像現在一般。

因為宵禁，演出通常在下午 3 點，當時尚未通電，沒有電車可坐往人民歌劇院，在 5 月 1 日《費加洛的婚禮》擔任凱魯碧諾角色（Cherubino）的 Sena Jurinac 回憶：當時她每天早上走路去排練，下午演出，卸妝後再走路回家。有時演出較長，她就得跑跑走走，怕來不及在宵禁前回到家（此為 Jurinac 2005 年慶祝歌劇院重建時對樂迷所述）。馬歇爾·普拉維（Marcel Prawy）在他的著作《Die Wiener Oper》中提到：當時大家都是憑熱忱工作，沒有酬勞，每個人都感到重建新生活的動力。吃的也很少，但沒有任何人在首演時生病。

維也納國家歌劇院
不只是一棟華麗建物

1955 年 11 月 5 日，歌劇院重新開幕的音樂會，曲目是：講述自由的貝多芬歌劇《費德理奧》（Fidelio）。除了國家外交上重要的相關人士與記者外，所有人都要買票，沒有大量公關票。從開賣幾天前起，只負擔得起站票的人裹著大衣毛毯，沒日沒夜地排隊，許多歌者輪流去打氣送熱茶，有幾次半夜甚至會得到新歌劇院總監卡爾·貝姆送的熱狗！廣播電台與剛剛成立的電視台同步轉播，咖啡廳電影院、甚至櫥窗裡展示用的電視，都可以看到。

當晚，搶不到票或是負擔不起的人群，圍繞在歌劇院四周，這是件社會大事，大家都想在場！在戰後百廢待舉、物資短缺情形下，奧地利人能將歌劇院重建，且比原先擁有更先進的舞台，更好的觀眾席，與戰前不相上下的豪華外觀，藉此事也讓世界意識到，奧地利現在是一自主的文化國家。

歌劇院總監荷蘭德（Ioan Holender）任期到 2010 年即屆滿，各方都希望他再度續約，但他似乎有其他計畫。尋求下一任總監的話題熱鬧得很，總理希望是男高音 Neil Schicoff，維也納愛樂想要指揮 Christian Thielemann，就連尋常小百姓也可以說出個黃金組合。果然是，只要跟歌劇有關，奧地利，或者應該說維也納愛樂者，總是一副我不懂誰懂，歌劇事我家事……

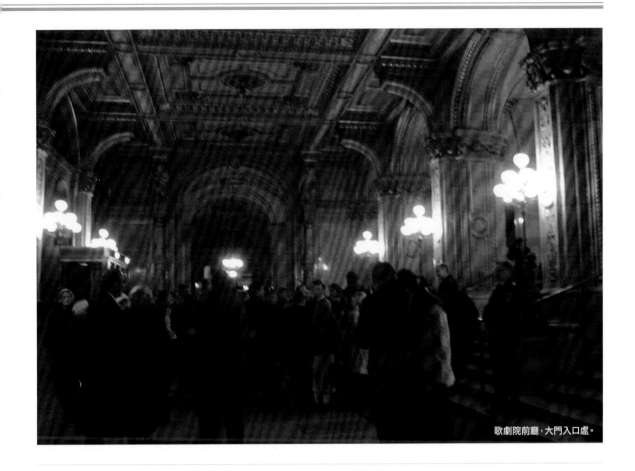

歌劇院前廳，大門入口處。

戲碼超豐沛 全樂季無休

歐洲的歌劇院可分為兩種經營模式 —— 樂季模式（stagione system）與定目模式（Repertoire system）。

樂季模式指的是，每一樂季只上演幾齣歌劇，且大部分都是新製作，這些新製作到了下一樂季就不再演出。選擇這樣模式的歌劇院，大部分都沒有自己的樂團或合唱團，所有的成員，包括歌者，都是依著每一個製作聘任，隨著樂季或是製作結束，合約也就終止。

定目模式剛好相反，這樣的歌劇院擁有大量的戲碼可以演出，每一新製作版本在首演後，甚至會連續好幾年都出現在節目裡。選擇這樣的模式，除了樂團、合唱團，也要有足夠的技術人員來應付大量不同的戲碼，通常這樣的歌劇院會擁有自己的歌者團，以應付各個不同歌劇所需的角色。

目前很多歌劇院都採取混合模式，不過維也納國家歌劇院目前基本上是採取定目模式，每一季會有3到4齣新製作，邀請明星歌手們來擔任要角，有時也會搭配這歌劇院自己的歌者，其餘的時間則是上演歌劇院隨著每年新製作留下來的戲碼，因此維也納國家歌劇院幾乎是全樂季無休。新製作、明星歌者，滿足前衛的歌劇迷，並飽足荷包；眾多的戲碼選擇，滿足有偏好的歌劇迷（就是有人每隔一兩年就需要看到《茶花女》）。

以2007-2008樂季來說，就有五齣歌劇新製作（柴科夫斯基《黑桃皇后》、威爾第《命運之力》、理查‧史特勞斯《隨想曲》、華格納《女武神》與《齊格飛》），一齣芭蕾新製作《胡桃鉗》（柴科夫斯基），還有給小朋友的《尼貝龍指環》（華格納）。其餘的節目，包括兒童節目、芭蕾、音樂會，總共有近60個曲目。

就是他們在台上舌燦蓮花

歌劇院演出編制一覽

獨唱歌者

要負擔起這樣的經營模式，當然要有一批自家人輪番上陣。目前屬於維也納國家歌劇院自家歌者，男女共有 180 位，負責獨唱角色，指揮 37 位。這些人當然並不只為維也納國家歌劇院工作，但有固定必須履行義務，也許是按場次或是按時間計算。

樂團

「維也納國家歌劇院使用的是維也納愛樂」，這樣的說法總是令人有點半信半疑，這樣一個全世界都搶著邀請的樂團要怎麼消化每天歌劇院的演出？要怎麼同時消化全世界的巡迴演出？正確答案為：是，也不是。

在歌劇院裡演出的樂團正式名稱為維也納國家歌劇院樂團（das Orchester der Wiener Staatsoper），樂團固定要維持在 149 人的規模，一旦有空缺，就舉行徵選。徵選大約進行 3 到 4 輪，頭幾輪評審與樂手之間是互相看不見的，評審也只能用編號來辨識各個樂手，不要說名字了，連性別與年齡都不會知道！過了試用期就可以正式成為團員。經過 3 年後，經由推薦，並投票通過後，即可得到閃亮亮的維也納愛樂團員頭銜（Wiener Philharmoniker）。

演出時常常是兩個團的人混著拉，特別是當有特別重要的製作或是樂段，常常就可以在樂池裡看到表情酷酷但其實幽默的愛樂團員，偶爾也會發現，在維也納愛樂的音樂會上，看到還未通過 3 年與投票考驗的歌劇院樂團團員。要應付這麼多演出，而且也不是每個演出都要用到 149 人，團員其實是採排班制，每個星期由每一組樂器「組長」排班表。

在歌劇裡，導演或是作曲家有時會要求樂手要在舞台上或是後台演奏，於是 1973 年成立奧地利國家劇院舞台用樂團（Bühneorchester der österreichischen Bundestheater），不管是國家歌劇院、人民歌劇院或城堡劇院（Burgtheater，專演舞台劇），只要有需要都可以使用這個樂團。

1999-2000 年時，奧地利國家劇院們重新劃分權責，這個樂團目前屬於國家歌劇院，改名維也納國家歌劇院舞台用樂團（Bühneorchester der Wiener Staatsoper），別的劇院需要時，就只能在「尊重國家歌劇院意見下」演出。

合唱團

除了坐在樂池、後台，或是在舞台上分飾一角的樂團外，這個歌劇院還有自己的合唱團。也許你會說，合唱團應該很閒吧？因為他們在歌劇裡又不用一直唱。其實不然，他們除了唱，往往要負責演，就算是最後一幕沒他們的事，也不能早走，要等到劇終後，出來接受喝采。

維也納國家劇院合唱團團員，每個人都是科班畢業，並且具備「中型或小型歌劇院獨唱者」的能力，也就是說，每個團員其實是有能力演上一齣中量型歌劇的。

平均演出 250 天，演唱分別用不同語言譜寫的 55 齣歌劇，除此之外，這個合唱團還有單純的合唱音樂會、彌撒演出。每天 10 點至下午 1 點之間在排練室或是舞台上排練，晚上演出。如果沒有演出？就是排練！除了聲音上的排練外，還有戲劇上的訓練，今晚可能是妖豔的吉普賽人，明晚可能就變成純樸紡紗的村婦，如果合唱團演得忸怩，也是會壞了一台好戲呢！

芭蕾舞團

二次大戰後，維也納國家歌劇院芭蕾舞團幾乎無法成團，很多團員從軍未回，有些則是在軍備工廠裡履行戰時義務。當時的團長艾利卡‧漢卡（Erika Hanka）回憶，當年芭蕾舞團花了 3 年重建，其間不間斷地與建築材料、無法練習的芭蕾練習室、芭蕾舞鞋等「奮戰不懈」，而排練的地方則是在沒有暖氣的潮濕地下室。

今日的芭蕾舞團，自 2005 年起，是一個獨立運作的團體，主要在維也納國家歌劇院及人民歌劇院演出，已更名為維也納國家歌劇院暨人民歌劇院芭蕾舞團（Das Ballett der Wiener Staatsoper und Volksoper）。自從權責重新劃分後，這個芭蕾舞團演出的機會增多，以今年這個樂季來看，國家歌劇院 51 場，人民歌劇院 30 場，共是 14 齣舞碼（兩齣新製作）。

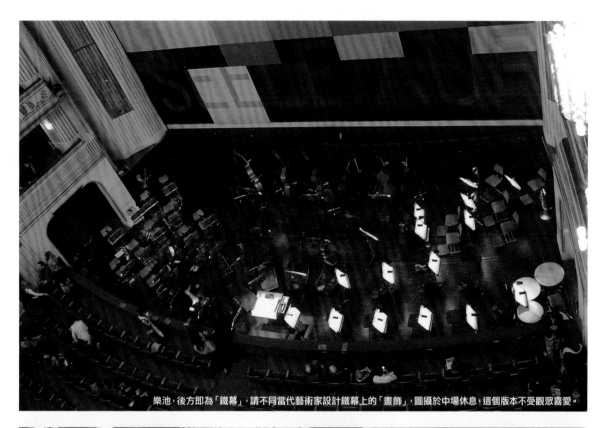

樂池，後方即為「鐵幕」，請不同當代藝術家設計鐵幕上的「畫飾」，圖攝於中場休息，這個版本不受觀眾喜愛。

技術人員正試著把布景「裝」在主要舞台中央可升降的設備。

想辦法擁抱大小觀眾

歌劇院的教育推廣
培育觀眾從小開始

在這個電視、電腦、電動盛行的年代，古典音樂界面臨的其實不是沒有好的音樂家，或是沒有好場地演出，也不缺好點子，缺的是觀眾。歌劇院不斷培養音樂家，擔憂市場太飽和，缺的是培養未來的觀眾。現任總監荷蘭德了解擔憂不在現在，而是在未來。

1999 年，歌劇院開始製作兒童歌劇，在歌劇院天台上搭了一個聲音無法傳出來，風吹雨淋不動搖，但是會呼吸可開暖氣的大帳篷，每年 4、6、9、10 月演出，專為兒童譜寫，內容合宜但音樂不一定是當代的歌劇，每次票一開賣，一個星期內所有場次即全部售出，這件事好就好在，小朋友都愛看！

除了讓小朋友當觀眾外，歌劇院還設小朋友歌劇（2 到 3 年）與芭蕾（3 到 8 年）學校，小朋友白天上課，下午到歌劇院上課，到了一定的時候，還有機會實際上場演出，學費則是一個月 15-75 歐元（芭蕾學校最後一年），約新台幣 600 多到 3,000 多元，超便宜！

歌劇院博物館＋即時現場轉播

2005 年 11 月 2 日花枝招展的慶祝活動之一，即是歌劇院本身的博物館開幕，博物館內詳細介紹了自 1955 年以來歌劇院與歷任總監故事，那年指揮貝姆接受總監一職，在開幕典禮上得到的「歌劇院金鑰匙」，介紹歌劇院的藝術家們，服裝展示、卡拉揚任內使用的指揮棒。樂迷們可以透過博物館更親近歌劇院。

近年來，在卡拉揚廣場上（歌劇院右邊）會架起大螢幕，即時轉播每晚的演出，不管你愛不愛看歌劇，不管你是不是會進歌劇院的人，都可以在廣場上看歌劇。總監荷蘭德說，歌劇院有今天，是每個納稅人的努力，是每個維也納人的努力，大家都應該有機會看到演出。

普通包廂，圖中站立的人那裡為第一排，第二、三排為高腳椅。

相關資料

1. 建築師： 由出生於布達佩斯特的奧古斯·斯卡爾德·馮·斯卡爾德堡（August Sicard von Sicardsburg, 1813-1868）及出生於維也納的愛督瓦·梵·德爾·奴勒（Eduard van der Nüll, 1812–1868）兩人攜手合作，花費了 8 年的時間完成。然而，這棟以新文藝復興式風格建造的歌劇院，並沒有達到維也納民眾的期待，他們嚴厲批評，將建築體比喻為「沉淪的箱子」，甚至稱之為「建築藝術之滑鐵盧」（原文：Königgrätz der Baukunst）。愛督瓦·梵·德爾·奴勒承受不了打擊，在 1868 年 4 月 4 日上吊自殺。他的同事奧古斯·斯卡爾德·馮·斯卡爾德堡則在 10 個月後，因結核病而相繼過世。

2. 座位 & 票價： 依照演出陣容的 9 個等級（由高至低：Kategorie P、N、G、A、S、B、C、K、M）及 8 個座位區域，而分成 72 種不同的票價，最高 250 歐元，最低 6 歐元。首演或是特別演出日期，如除夕，皆屬最高等級 Kategorie P。芭蕾舞劇為 Kategorie C，Kategorie M（=Matinee）則是上午的歌劇導讀或演出者專訪，並非歌劇演出。在選擇座位方面，要特別注意所謂的「視線受限或無視線座位」（=Sitze mit Sichteinschränkung bzw. ohne Sicht）。如兩側包廂（Logen）內第三排的座位，往往由於視線受限，大多只看到舞台的四分之一或根本完全看不見舞台，所以相對票價低，20 歐元以內可買到。因此在訂購包廂的座位時，要特別留意這點，並選擇要聽就好，還是也要看。在官網的座位圖上，所有視野受限的座位會特別以＼的橫槓來標示。即使如此，這些座位在熱門的場次，常常被當地的歌劇迷一掃而空。每次演出皆保留 22 個輪椅區。

🛒 如何購票享折扣？

1. 進入維也納國家歌劇廳購票官網（目前提供德、英、日及土耳其語，www.culturall.com/ticket）選擇場次、座位及票數之後，會收到對方 E-mail 的訂票證明及付費通知。最快可在上演前兩個月開始訂票。

2. 撥電話至 Tel. (+43/1) 513 1 513，週五至週日上午 10 點至晚上 9 點，確認後直接以信用卡付費。目前接受以下信用卡：American Express、Diners Club、Visa、MasterCard、Eurocard 和 JCB Card。

3. 親自前往以下任何一個國立劇院的日間售票處（Tageskassen），並特別說明要購買國家歌劇院（Staatsoper）的票：（1）國立劇院售票廳（Kassenhalle der Bundestheater），地址：Operngasse 2, 1010 Wien。（2）維也納人民歌劇院日間售票處（Tageskasse Volksoper Wien），地址：Währinger Strasse 78, 1090 Wien。（3）國家話劇院日間售票處（Tageskasse Burgtheater），地址：Universitätsring 2, 1010 Wien。開放時間：週一至週五上午 8 點至下午 6 點，週六、日及國定假日上午 9 點至下午 5 點。

※ 注意：這 3 個售票處基本上不販售演出當天的票，並且限制一人只能購買最多 2 張票。

4. 演出當天可直接前往國家歌劇廳內的晚間售票處（Abendkasse）購票，為開演前 1 個小時開放。往往剩下的票不是價位最高，就是無視野的最便宜座位。全部售光（Ausverkauft）更是常見的景象。

5. 站票＆票價：站票（Stehplatz）依區域不同而分兩種價位：2 歐元區是在樓上的 Balkon 或 Galerie；由高處俯視舞台，但偏側面。2.5 歐元區是位於底樓的 Parterre，正對舞台，視野極佳的位置。站票於開演前約 1.5 小時，在歌劇院的西側門開賣。由於名額有限，又不接受預訂，所以常會看到當地人，早在開演前數個小時，就帶著童軍椅前往卡位。

🚗 如何抵達維也納國家歌劇院？

維也納歌劇院位於維也納市中心的環城大道（Ringstrasse）上。這裡也是市區大眾交通的重要大站，地鐵、電車、公車在此交會。站名叫「Karlsplatz」，可搭乘 U1、U2 及 U4 地鐵、電車 1、2、D、62 及 59A、3A、4A 號公車前往。歌劇廳正門旁也是市區觀光巴士 Vienna Sightseeing 的起點站。

ℹ️ 內部參觀

維也納國家歌劇廳有對外開放參觀，並安排由專員做導覽。參觀者可藉由 40 分鐘的導覽，充分了解此建築物的歷史，並可欣賞華麗的樓梯間、往年皇帝中場休息使用的茶沙龍（Teesalon）、大理石廳、觀眾席及擁有畫家摩瑞茲‧馮‧史溫德（Moritz von Schwind 1804-1871）濕壁畫的史溫德廳（Schwindfoyer）。目前提供的導覽語言有德、英、法、義、西、日、俄語。

※ 注意：一個月中有 5 至 6 天不開放參觀，是很尋常的事，但 7、8 月劇院暑修時期，卻幾乎天天開放參觀。由於每天參觀場次的時間都不一樣，所以要注意門口的張貼。入口處為歌劇廳西面前側門。

下午是舞台技術人員的神聖時間，裝設晚上演出布景。

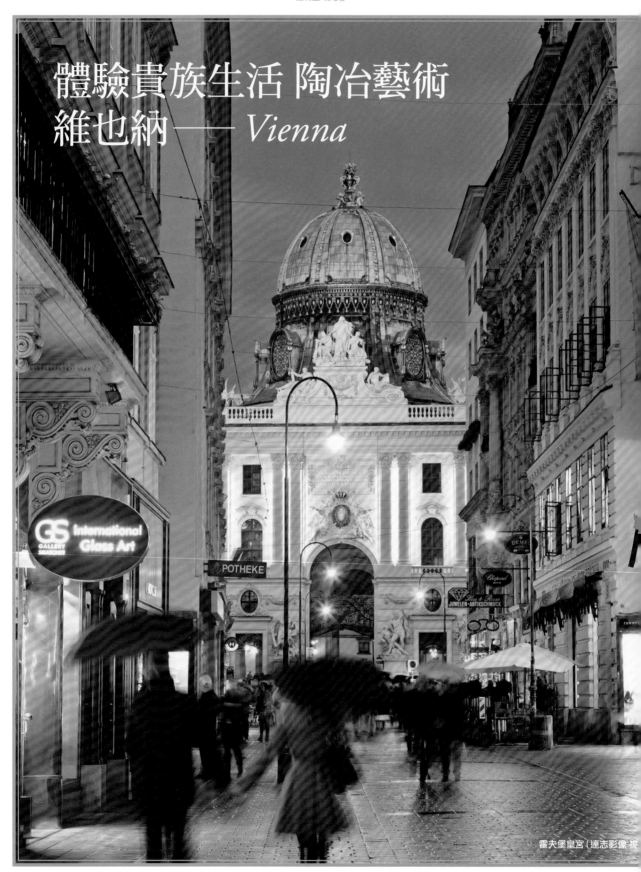

體驗貴族生活 陶冶藝術
維也納——*Vienna*

霍夫堡皇宮（達志影像 提

維也納歌劇院位於市中心，皇宮、古蹟、博物館近在咫尺，包括霍夫堡皇宮、阿爾伯提納美術館、那許市場等，是暢遊維也納的最佳起點。

Travel
阿爾伯提納美術館

坐落於維也納國家歌劇院右後方的建築群，正是霍夫堡皇宮（Hofburg），也是早期哈布斯堡皇族之冬宮。皇族於西元 1918 年瓦解之後，這裡一部分整理為博物館，一部分成為總統府，一部分改建成美術館。阿爾伯提納美術館（Albertina）跟歌劇院僅相隔一條街，從美術館的正門，可俯視歌劇院建築。阿爾伯提納館內的基礎，源於瑪利亞·特列莎女大公爵的女婿阿爾伯特（Albrecht von Sachsen-Teschen）的版畫及手繪的典藏，其中有米開朗基羅、杜勒、林布蘭等大師的精采手繪作品。美術館內展覽空間很多，但有數間房間，特別保留宮廷新古典風格的室內設計，這區叫 State Apartments，很值得參觀。阿爾伯提納美術館長期展出 Baltliner 先生豐富的私人典藏，其中有莫內、雷諾瓦、塞尚、馬諦斯、畢卡索、蒙德里安、康丁斯基、達利等 20 世紀名家之創作。每年主題性的大型特展及奧地利畫家個展，更吸引無數國內外的藝術愛好者前來欣賞。阿爾伯提納美術館每天上午 10 點開放至下午 6 點。逛累時，可選擇在美術館入口處旁的餐廳休息，並補充一下體力。

阿爾伯提納美術館旁的餐廳叫 Do & Co., Albertina，屬頂級餐飲集團 Do & Co. 管理，也是米其林推薦餐廳。主菜選擇雖然不多，但都很精緻、口味極佳，一道主菜價位約 20 多歐元。西班牙 Tapas 是這家餐廳的經典之一，頗受美食者的喜歡。牆壁上巨型的人物畫作，是奧地利表現主義大師 Egon Schiele 的作品，也是館內典藏作品的放大版，特別吸引人的目光。天氣晴朗時，坐在戶外，與國家歌劇院及新霍夫堡宮相對望，享用美食，享受一切美好。坐在這裡，有可能會碰見美術館館長在鄰桌跟朋友或同事用餐呢。

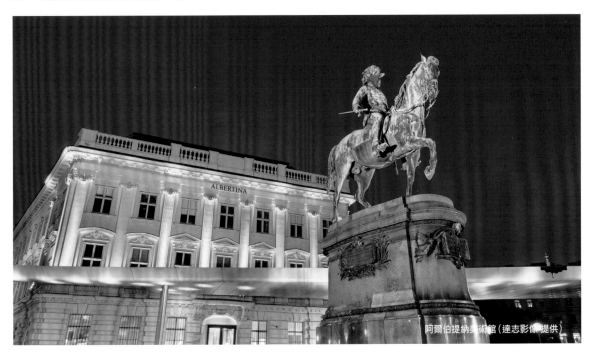

阿爾伯提納美術館（達志影像提供）

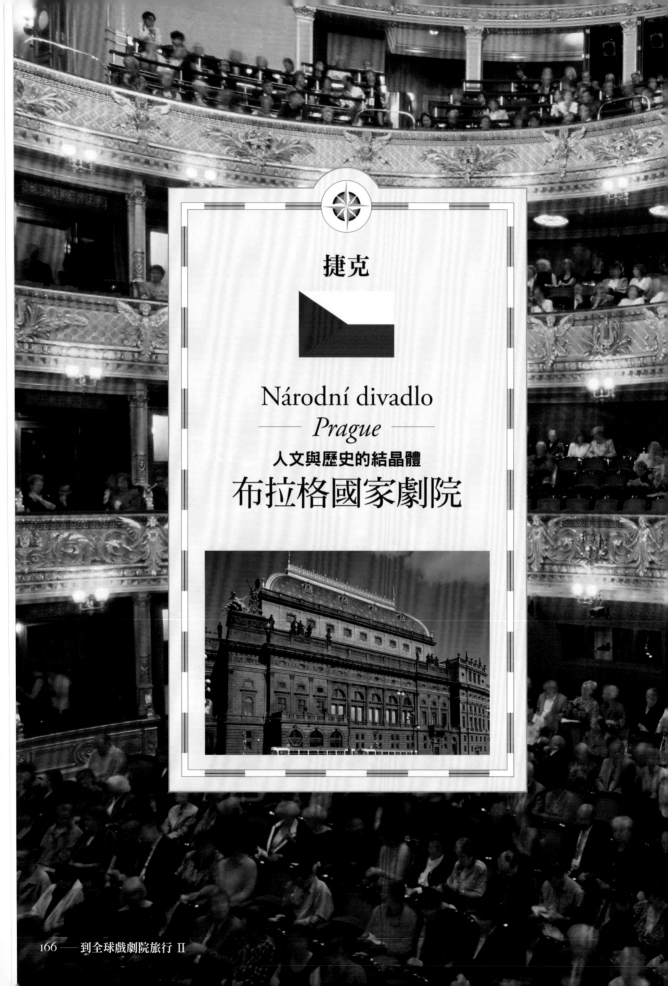

捷克

Národní divadlo
Prague

人文與歷史的結晶體
布拉格國家劇院

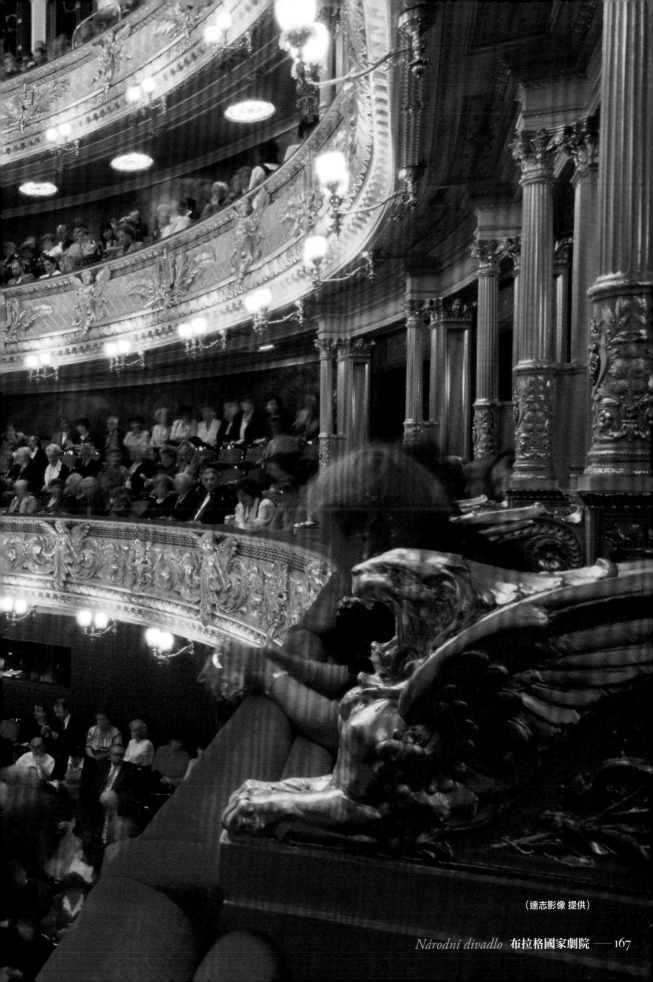

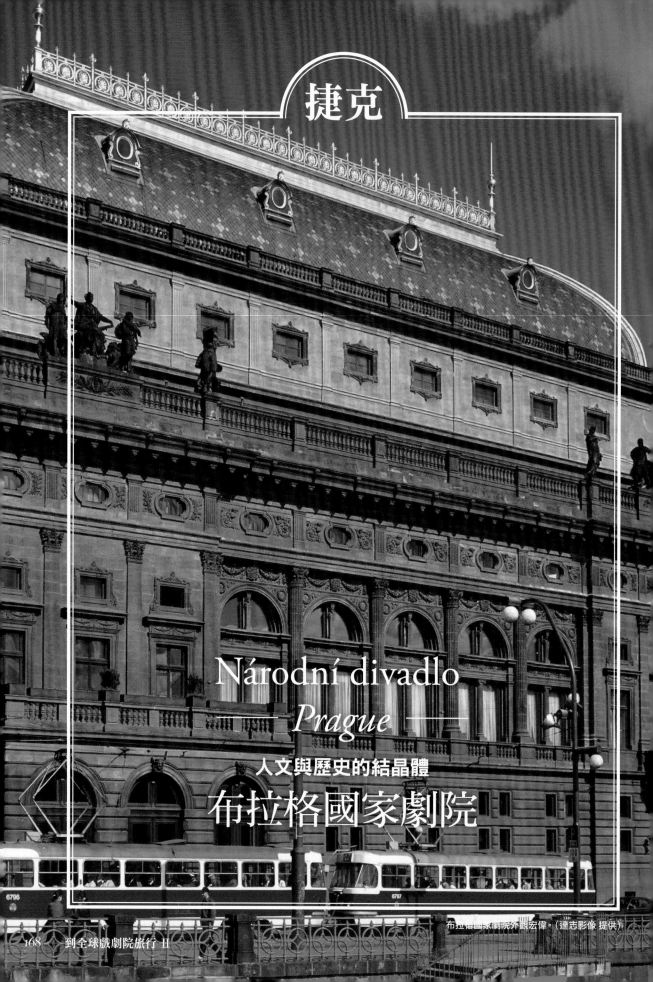

捷克

Národní divadlo
— Prague —

人文與歷史的結晶體
布拉格國家劇院

布拉格國家劇院外觀宏偉。（達志影像 提供）

Czech

Prague

文／耿一偉

早在 1849 年國族復興運動期間，捷克人就決定要興建一家屬於自己的國家劇院。奧地利哈布斯王朝拒絕提供興建資金，更激發了捷克人的民族意識。國家劇院的興建動員了整個捷克民族，大量的募款從各地湧入。國家劇院於 1881 年落成，不過一場祝融之災，將全民心血化為灰燼。幸好大量的捐款隨後補上，新的國家劇院很快地重建完成，於 1883 年重新開幕。如果您有機會到國家劇院看戲，在鏡框大幕的拱門上，會看到上面鑲 Národ Sobě 兩個大字，意思是「我們國家／民族給自己的禮物」。

如果您來到布拉格，沿著伏爾他瓦河（Vltava）閒逛，一定會注意到有一棟顯眼的宏偉建築，上面閃耀的金色屋頂，這就是捷克的國家劇院（Národní divadlo），也是捷克人文與歷史的結晶體。大多數人對捷克藝術的印象，多是來自國民樂派。可是國民樂派的出現，並非是單純的音樂運動而已，它是捷克在哈布斯王朝統治下，力圖在文化政治上爭取主權的社會運動，牽涉到的是捷克人要在德語為主的演出環境，具體力爭出可以演唱捷克語的歌劇空間，而其結果，就是這棟有著金色屋頂的國家劇院。

國民樂派與劇院興建

要追溯國家劇院的成立，不能不從一旁的伏爾他瓦河說起。因為捷克國民樂派的頭號人物史麥塔納（Bed ich Smetana），它的交響詩《我的祖國》（Má vlast）的第一首，就是〈伏爾他瓦河〉（Vltava, 1875），而這部交響詩，以六個章節，描繪了波希米亞的地理景觀與歷史轉折。史麥塔納不只在音樂創作上呈現了捷克歷史、土地與靈魂的優美，在實際的文化事務上，他也促成了布拉格都市景貌的變化，包括最重要的國家劇院。早在 19 世紀初，國族復興運動（národní obrození）

剛興起時，即表現出濃厚的文化面貌。自 1620 年因白山戰役而被奧匈帝國統治的波希米亞，如同殖民地時代的台灣，整個民族的語言與文化都受到壓抑，教育上只能傳授德文與拉丁文。因此在歐洲民族主義興起之後，捷克人自然受到影響，他們首要的目標是要求語言與文化的自覺與復興，而非政治上的獨立。

許多人都知道在布拉格有個劇院和莫札特有著密切的關係，這就是位於舊城廣場邊的舊城廣場附近的城邦劇院（Stavovské

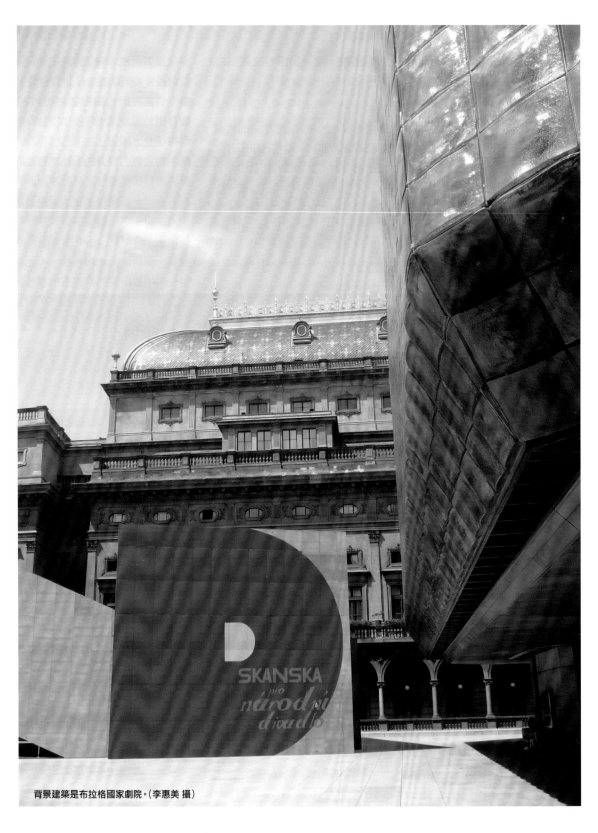

背景建築是布拉格國家劇院。（李惠美 攝）

布拉格國家劇院內部大廳，此地為開放區。（李惠美 攝）

🛒 如何購票享折扣？

至於買票事宜，雖然布拉格市區有很多票務系統，不過他們販賣的票價都容易偏高，還是到劇院的票口（Pokladna）購買，比較划算，選擇機會也較多。目前在國家劇院與城邦劇院一旁的建築一樓（Ovocný trh 6號），都有國家劇院專屬票口，售票時間是每天早上 10 點到下午 6 點，還有開演前 45 分鐘的劇院小票口，也會售票（亦有站票可以購買）。如果要蒐集相關紀念品，在國家劇院建築體後方的商店有販售。

🚗 如何抵達布拉格國家劇院？

要到國家劇院並不難，或者先到地鐵站 Národní třída，走出來後找到國家大道（Národní）這條大路往伏爾他瓦河的方向走，不到 10 分鐘，就可以抵達國家劇院。換言之，只要能到河畔，就一定有辦法找到國家劇院。例如從必定要造訪的查理橋走到此地，15 分鐘之內一定可以到。當然，也可以搭電車到國家劇院，像電車 6 路、9 路、17 路、18 路、21 路、22 路、23 路等，都有經過此地。

伏爾他瓦河旁　流連波希米亞風情

布拉格──*Prague*

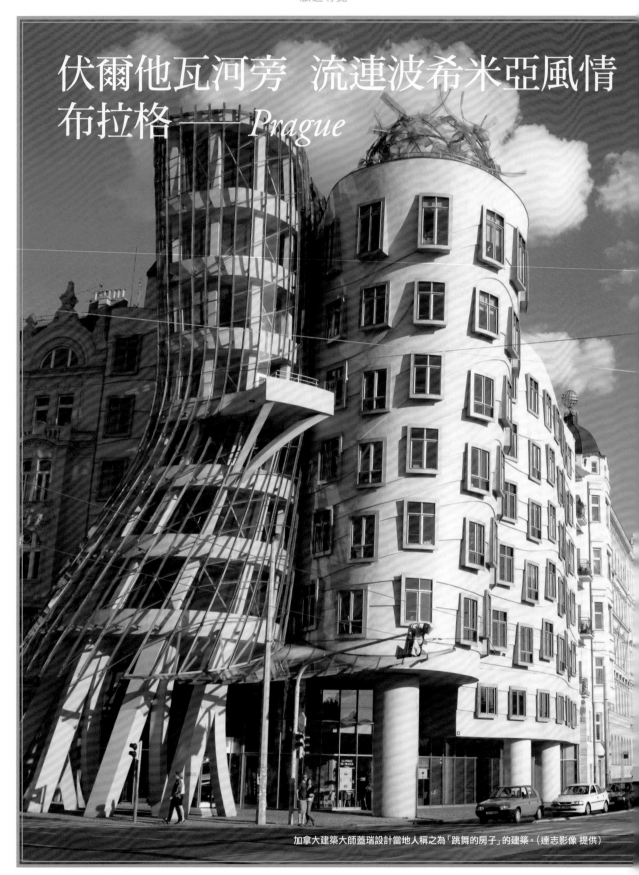

加拿大建築大師蓋瑞設計當地人稱之為「跳舞的房子」的建築。（達志影像 提供）

國家劇院位在伏爾他瓦河的右岸，城堡則在左岸。大部分的人，都會沿著河岸往上走，然後經過查理橋到左岸。但是若往下走，其實別有洞天，在下一座橋的橋口，有一棟奇怪的建築，當地人稱之為「跳舞的房子」，是由當代加拿大建築大師蓋瑞所設計。

Travel

文人墨客流連的「斯拉維亞咖啡廳」

布拉格國家劇院本身就是一個地標，如果要說附近的景點，首先值得一提的，是大門對面的「斯拉維亞咖啡廳」（Kavárna Slavia）。這家咖啡廳建於 1881 年，和國家劇院落成於同一年。許多知名人物都在此駐足過，像卡夫卡就是一例。說斯拉維亞咖啡廳就成是捷克文人騷客的聚集地，一點也不為過，有點類似台北以前明星咖啡廳的感覺。60 年代，米蘭昆德拉在布拉格電影學院（FAMU）教書，學校就在斯拉維亞咖啡廳樓上，所

以他也經常遛達到樓下和朋友們高談闊論。至於前捷克總統哈維爾與電影導演福曼，年輕時也是這裡的常客。1984 年諾貝爾文學獎得主賽佛特（Jaroslav Seifert）則以這家咖啡廳寫了一部詩集，更讓它留名青史。斯拉維亞咖啡廳採取 Art Deco 的設計風格，外表看來似乎不太容易親近。其實為了因應看完戲想繼續討論的捷克觀眾，這裡的消費是高貴不貴。比起附近其他同等級的五星級餐廳，斯拉維亞咖啡廳的消費卻只有三星級的價格。

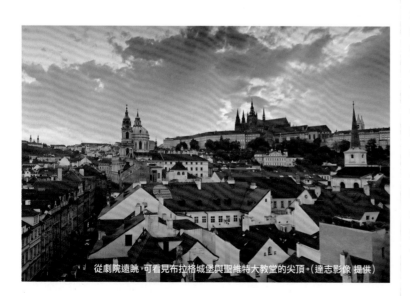
從劇院遠眺，可看見布拉格城堡與聖維特大教堂的尖頂。（達志影像 提供）

伏爾他瓦河旁的童話世界

沿著國家劇院大門前的國家大道（Národní）往市區的方向直走（即遠離伏爾他瓦河的方向），大約散步 15 分鐘，就會抵達最大的「溫瑟拉斯廣場」（Václavské náměstí）。廣場兩旁有許多知名的老旅館，包括作家赫拉巴爾小說《我曾服侍過英國國王》提到場景之一的「巴黎大飯店」（Hotel Paříž）。至於廣場末端的另一棟宏偉建築，則是「國家博物館」（Národní muzeum）。不過，被比喻為建築博物館的布拉格，到處都是古色古香的建築，令人目不暇給。布拉格國家劇院的好處，是走到建築物旁邊的伏爾他瓦河旁，不但可以看見查理橋上擁擠的人潮，更能遠眺布拉格城堡與聖維特大教堂的尖頂。到了晚間，城堡與查理橋都有打燈，變得更加美侖美奐，彷彿夢境中的童話城堡。國家劇院一旁的堤岸，就是以上美景的最佳的取景位置。所以，晚上如果坐電車經過這一帶，唯一的印象就是不斷會有閃光燈，好像從來沒有停過。

舊城區中的現代風景

國家劇院位在伏爾他瓦河的右岸，城堡則在左岸。大部分的人，都會沿著河岸往上走，然後經過查理橋到左岸。但是若往下走，其實別有洞天，在下一座橋的橋口，有一棟奇怪的建築，當地人稱之為「跳舞的房子」（Tančící dům），是由當代加拿大建築大師蓋瑞（Frank O. Gehry）所設計。這棟大樓的外表由流線的玻璃纖維所包裹，看起來

是穿著裙子的女孩，在抱著隔壁大樓跳舞。這棟充滿後現代搞怪風格的建築，於 1996 年興建完成時，引發不少爭議，畢竟周遭都是新巴洛克或是 Art Deco 風格的古建築。不過到現在證明，它豐富了布拉格舊市區的風味。這棟建築曾獲美國《時代》雜誌選為 1996 年的最佳設計，現在也是布拉格熱門的攝影地點了。

國家劇院隔壁還有一棟由玻璃方格所包圍的未來主義建築，這就是屬於國家劇院的新舞台劇場，又稱為幻燈劇場（Laterna magika），裡頭的表演結合了黑光默劇舞蹈與多媒體，呈現了 20 世紀捷克劇場在技術創新的特色。不過幻燈劇場的節目並不隸屬於國家劇院的節目系統。

舊城區廣場（李惠美 攝）

文學家的城市

布拉格可說是一個文學之城，設立於 2001 年的卡夫卡獎，則成了諾貝爾文學獎的風向球。想要探索布拉格的文學世界，由國家劇院往舊城廣場的方向，中間有一大區蜿蜒的小巷子，裡頭有一家金虎酒館（U ZLATÉHO TYGRA），正是《過於喧囂的孤獨》小說家赫拉巴爾，當年最喜歡去的酒館。他每天傍晚都會在此喝啤酒，靜靜地坐在他專屬的座位，聽著狹小店內人聲鼎沸的瘋言酒語，然後記下來，回家寫成小說的一部分。赫拉巴爾於 1999 年過世，但這裡保留著他座位的標誌，上面掛著柯林頓與前捷克總統哈維爾坐在他旁邊的照片，據說當初是他邀請，這兩位總統才可以坐他的桌子。金虎酒館的地址是 Husova 228/17。

至於卡夫卡的部分，建議不妨參考獨步出版社的新版卡夫卡《審判》（2013），書中附了一份非常完整的卡夫卡布拉格地圖，而且有中文解說，相當方便。

訂房與其他相關旅遊資訊

布拉格一年四季都是觀光客的季節，訂房一定要提早，免得向隅。礙於市容是聯合國教科文組織的文化遺產，受到保護，市區主要部分都無法再開發，布拉格的旅館多是歷史風情十足的老旅館，不論建築或房間內部都古色古香，很適合上臉書。一般這種旅館大約都四星級以上，如果在市區的話，大約在 80 至 100 歐元間，就可以找到很不錯的房間。特別推薦 www.booking.com 這個訂房網站，非常方便。如果想訂便宜的民宿，除了剛剛提到網站有支援外，也可利用 www.europeupclose.com 來查詢。

基本上，捷克文屬於斯拉夫語系，跟英文、德文、法文都不同，因此語言往往是很大障礙。與其一個一個網站搜尋相關資訊，還不如找一個實用的綜合性英文網站，這不論對做準備工作或在當地旅遊，都有很大的助益，以克服語言不通的文化困境。最佳推薦，是由布拉格最具權威的英文報紙《布拉格郵報》（Prague Post），裡頭包括餐廳、住宿、表演、展覽、交通等各種相關旅遊訊息，而且還不斷更新最佳推薦吃喝玩樂的活動資訊。

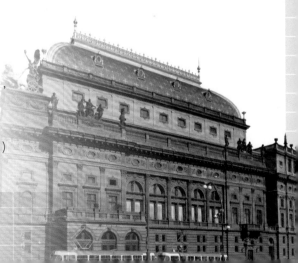

旅遊實用網站

捷克旅遊局：www.czechtourism.com
布拉格國家劇院：www.narodni-divadlo.cz/en
布拉格之春音樂節：www.festival.cz/en，每年 5 月舉辦的音樂節，展現了捷克國民樂派的豐富遺產。
駐捷克台北經濟文化代表處：www.taiwanembassy.org/CZ
（※布拉格扒手不少，還是得小心留意，遇到緊急情況時可求助。）

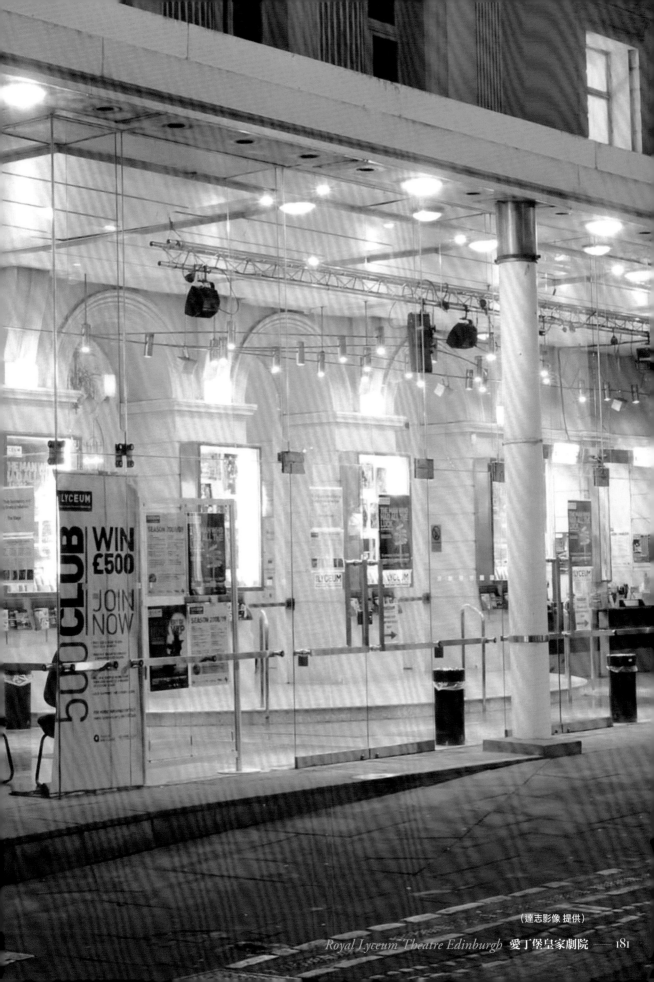

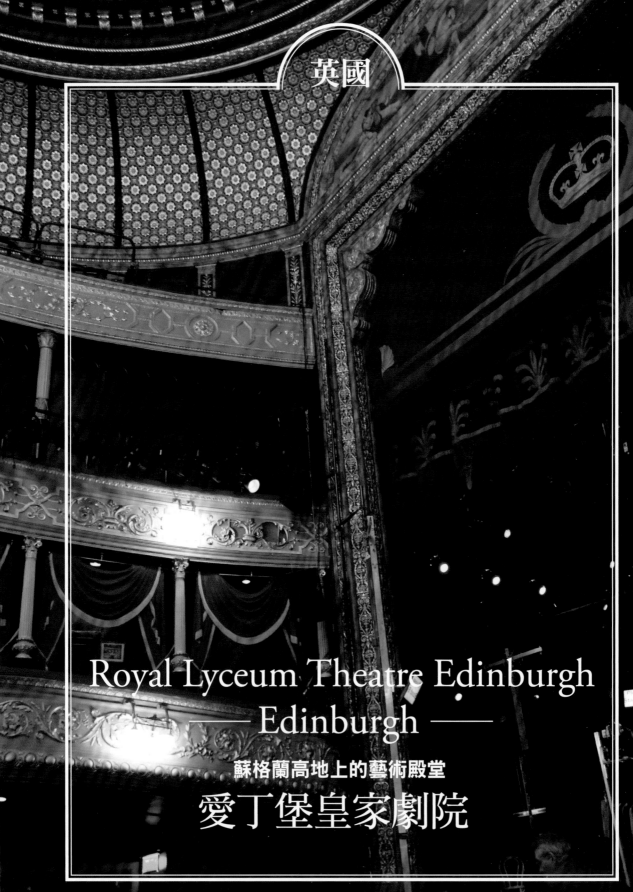

Royal Lyceum Theatre Edinburgh
── Edinburgh ──

蘇格蘭高地上的藝術殿堂
愛丁堡皇家劇院

愛丁堡皇家劇院觀眾廳金碧輝煌，極盡華麗的英式貴族風。

U.K.

Edinburgh

文字／Mosla　圖片提供／陳彥儒

來到號稱「藝術節之都」的蘇格蘭首府愛丁堡，當然不能錯過與節慶齊名的「愛丁堡皇家劇院」（Royal Lyceum Theatre）。這座歷史與規模都堪稱「蘇格蘭之最」的古老劇院，從 130 年前的開幕首日，便打出響亮的票房及聲譽；1947 年起成為愛丁堡國際藝術節（Edinburgh International Festival）主要舞台後，更是吸引大批表演藝術迷來此朝聖，宛如這座悠悠大城中，閃耀著亙古光輝的藝術珍寶。

Story 歷史與現況

西方典故中，「Lyceum」一詞源起於古希臘，是亞里斯多德曾經執教的著名學院，後來延伸為學術集會場所之意。翻開世界地圖會發現，名為「Lyceum」的劇院遍布歐亞美三大洲，光是英格蘭就有倫敦、雪菲爾等地好幾座，美國紐約百老匯及新墨西哥州也都有一所 Lyceum 劇院，而上海著名的「蘭心大戲院」恰好是從英文巧譯而來。

因此，位於愛丁堡的 Royal Lyceum Theatre，有人譯為「愛丁堡皇家劇院」或稱「愛丁堡大會堂戲院」。這座建於 1883 年，承接工業革命後的文化反芻，一磚一瓦皆以精準工程技術興建，視覺上則仍透露出濃厚古典美學的維多利亞建築，原本名為 Theatre Royal Lyceum and English Opera

House；開幕之際，便因兩位莎劇名角的駐院演出——英國史上第一位封爵享勳的演員亨利·厄文（Henry Irving），以及被喻為馬克白夫人詮釋經典的愛倫·泰利（Ellen Terry）而迅速打出藝術名聲，成為蘇格蘭當地首屈一指的戲劇地標。

愛丁堡皇家劇院售票口。

菲利普斯代表作
落地玻璃窗增添現代風格

時值英國「日不落國」強盛時期，工業進步帶動經濟發展，本來就在平民生活中扮演重要角色的劇院，由於消費水準及意願的大躍升，遂成了產值漸具規模的行業。當時最具盛名的劇院建築師——查爾斯·菲利普斯（Charles John Phipps），30 年間造訪英國各地，興建一座又一座的優美劇院，載演一代又一代的經典演出，而愛丁堡皇家劇院正是他以當時 1,700 萬英鎊的天價，在北國蘇格蘭留下的代表之作。

放眼望去，矗立於 Grindlay Street 街角的皇家劇院，外觀是一整面淨素的白牆，厚實的雕花梁柱、連幅的大面框窗，大器又搶眼，交織出帝國時期的優雅磅礴；等到華燈初上，窗內透出的耀眼水晶燈光，宣告一場藝術饗宴又將登場，熱烈氣氛百年來如一日。1991 年時大裝修，將劇院一樓大廳舊有外牆全部打除，由落地玻璃窗取而代之，為這棟古老建築增添些許現代風格。

走進共有 658 席位的觀眾廳，入眼轉成一片華麗的紅，絨布寬椅、垂飾幕簾，以及滿飾黃金花葉與幾何圖形的高拱穹頂，十分濃郁的金碧輝煌、極盡華麗的英式貴族風；傳統的鏡框式舞台上方，生動繪著象徵藝術靈感的希臘神祇阿波羅與繆斯，彷彿進入時光隧道來到文藝復興時代，舞台地板巧妙採取傾斜設計，靠近觀眾席的區塊較低平，以方便 1 至 3 樓每排觀眾，都能清楚欣賞演員呈現及場景設計。

據說在興建之初，1 樓觀眾席（Stall）原本無擺放座椅，觀眾可帶著啤酒飲料自由來去，比起 2 樓（Grand Circle）及 3 樓（Upper Circle）必須正襟危坐的環狀座位席，票價相對便宜許多，氣氛也相當隨性輕鬆。不過隨著時代變化，座位及票價結構也變動甚鉅，今日的 1 樓前排與 2 樓座席被公認為視線最好，票價也相對昂貴，平均票價約 30 英鎊上下，比 3 樓邊緣座位高上一倍。

依慣例，當時專屬於皇室貴族的私人包廂，通常設於 2 樓環狀觀眾席中間的正對舞台之處，以享受最好的看戲角度；不過，愛丁堡皇家劇院的三處獨立包廂卻是緊鄰舞台，據說這是因為維多利亞女王更在乎自己受到全眾矚目，以及觀察出席觀眾的緣故。

年長觀眾預訂購票享有優惠折扣。

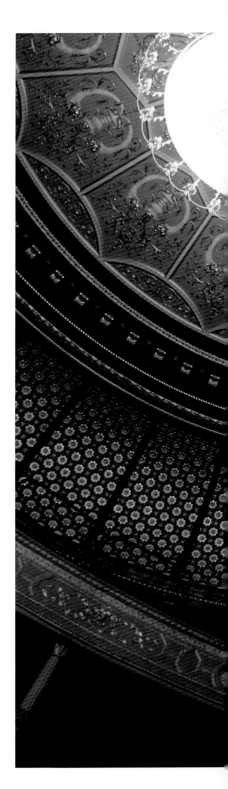

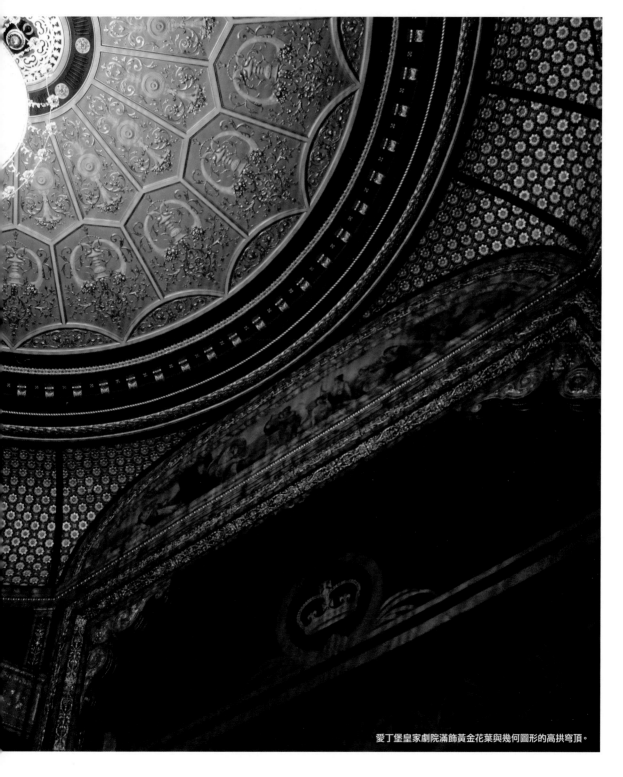

愛丁堡皇家劇院滿飾黃金花葉與幾何圖形的高拱穹頂。

知名演員留名劇院
魅影幢幢更添吸引力

劇院建築裡還有兩間以當年開幕莎劇演員為名的「亨利・厄文廳」（Henry Irving Room）及「愛倫・泰利廳」（Ellen Terry Room），各可容納 40 至 80 人，常作為一般會議或休憩用，偶爾也開放一般民眾租用，用以舉行婚宴或慶典。在英國劇院中舉足輕重，中場時總是生意興隆的輕食酒吧，劇院內共有 3 間，其中兩間以第一任經理搭檔「Howard」及「Wyndham」為名，此兩人當時可是縱橫大不列顛的劇院大亨，從南到北擁有 15 座大小劇院。

古老劇院總帶著神祕的魅影傳說，皇家劇院當然不例外。1996 年的某個夜晚，當觀眾們正看著台上喜劇捧腹大笑時，位於觀眾席頂樓的工作區內，埋頭工作的燈光見習生，突然看到一名身穿灰藍衣袍的模糊人形，自遠方迅速朝她走來，距離越來越近，然而再定睛一看，人影竟然消失；這一刻，正等待上台的女演員，看到一名灰藍人影，站在觀眾席的欄杆上。

有人說，那是偉大女演員愛倫・泰利的鬼魂，不忍離去這間對她意義重大的劇院，所以遊蕩在昔日熟悉的舞台；或者，由於後人對她的不敬，讓她無法安心離去——據聞，原本在劇院大廳，擺設一座栩栩如生的泰利全身雕像，後來大戰爆發，亟需白灰原料，雕像也就「活生生」地被粉碎移作軍用，只留下了頭部——甚至還有傳言，半夜時雕像頭部在觀眾席滾動，聽了令人毛骨悚然。不過，神祕傳說越多，也讓人們對劇院越好奇、越捧場，愛丁堡皇家劇院便是一個好例子。

收歸公有重展輝煌
發揚本土文化不遺餘力

50 年代起，電視媒體興起，改變人們的娛樂消費習慣，看戲人口逐漸減少，皇家劇院也經歷了數度經營權轉移。終於在 1964 年，由愛丁堡市政府（City of Edinburgh Council）以 10 萬英鎊買下，收歸公有；並在次年由蘇格蘭藝術協會（Scottish Arts Council）與由市政府獎助成立的「皇家劇院公司」（The Royal Lyceum Theatre Company）正式接管進駐。在首任藝術總監湯姆・佛萊明（Tom Fleming）帶領下，以傳統蘇格蘭語演出義大利喜劇《一僕二主》（Servant O' Two Masters），作為開幕首檔節目，為老劇院揭開新扉頁。

每年 9 月到隔年 5 月，皇家劇院推出 7 至 8 檔的大型自製節目，其中包括莎士比亞劇作、耶誕節特別企畫、世界與英國名劇等，同時特別著重蘇格蘭本土作家的劇本改編及演出，延續經典之際不忘扶植本地文化特色，目前儼然已是蘇格蘭當地規模最大及最具代表性的製作公司。除劇院主建築外，排練及辦公主要在對面大樓進行，而位於 2 公里外的羅斯本（Roseburn）地區的工作倉庫，則是皇家劇院的第三處祕密基地，每齣自製節目的舞台場景、道具、服裝，都由這座「夢工廠」量身打造。

目前皇家劇院全職人員約有 50 人，分為製作（舞台管理、技術、燈光、音效、工作坊及建築物維修等）及行政（行政、行銷、財務、教育、售票等）兩大部門；兼職人員也有 50 人，負責接待及吧台工作。除了藝術總監一職外，劇院並無長期簽約的藝術人員，而是視每季檔期及節目，邀請客座導演並公開甄選演員及設計團隊，多元激盪不同的創意組合及合作重成果，以提升大環境的良性競爭及活絡交流。

自 2003 年秋天接下藝術總監職位的馬克・湯森（Mark Thomson），本身也是蘇格蘭人，專長劇本及導演，曾擔任諾丁罕劇院與皇家莎士比亞劇團的助理總監，也曾經掌管蘇格蘭波頓劇院（Brunton Theatre）藝術總監要職。回到熟悉的家鄉服務後，湯森十分鼓勵蘇格蘭當地創作，並且延續皇家劇院每年的經典劇目改編計畫，第一年便搬演莎翁歷史鉅作《凱薩大帝》（Julius Caesar），全劇由蘇格蘭當地頂尖演員擔綱演出，獲得一致好評。

每年競爭激烈的「蘇格蘭戲劇評論獎」（Critics Award for Theatre in Scotland, CATS）中，皇家劇院從不缺席；自該獎成立的 2003 年起，幾乎年年入圍重要獎項，屢屢傳出奪獎佳績。2008 年，湯森親自執導的《六個尋找作者的劇中人》（Six Characters in Search of an Author）奪下最佳女主角獎座；加拿大導演客座執導的耶誕大戲《綠野仙蹤》（The Wizards of Oz）同時入圍最佳青年與兒童戲劇；另一齣音樂劇《唐吉訶德》（Man of La Mancha）更一舉奪下最佳音樂劇獎，堪稱大豐收。2011 年，皇家劇院與蘇格蘭女導演羅曼納斯（Muriel Romanes）合作的《age of arousal》，勇奪最佳導演獎。

目前皇家劇院約有 50% 收入來自公部門補助，30% 來自票房，5% 來自教育活動，其餘 15% 則來自企業贊助、募款及外租收入。在藝術協會等單位的補助下，皇家劇院自製節目在愛丁堡首演後，持續巡迴格拉斯哥（Glasgow）、亞伯丁（Aberdeen）、因佛列斯（Inverness）等其他蘇格蘭大城，將熱絡精緻的氣氛，散播到蘇格蘭每一個角落。

愛丁堡皇家劇院內部休息區。

地靈人傑的「北方雅典」
愛丁堡 —— *Edinburgh*

愛丁堡街道光影。(Mosla

位於蘇格蘭東岸福斯灣的首府愛丁堡，集政治、商業、居旅及文化功能於一身，獨特的歷史藝術氛圍，孕育眾多傑出人物，素有「北方雅典」美譽。經濟學家亞當‧史密斯、偵探小說祖師爺柯南‧道爾、前英國首相東尼‧布萊爾、老牌影星史恩‧康納萊與《哈利波特》作者 J.K. 羅琳，要嘛就是愛丁堡人、要嘛就是曾在此居住，可謂「地靈人傑」。

Travel

蘇格蘭重鎮　充滿藝術氣息

位於英國大不列顛島北方的蘇格蘭（Scotland），以格子紋布、風笛音樂與香醇的威士忌聞名世界，雖然隸屬於大不列顛聯合王國，受倫敦西敏市國會的管轄，但在對內的行政、立法、文化保存上，擁有相當程度的自治空間，除了致力保存傳統蓋爾語（Scottish Gaelic），連鈔票也有當地銀行發行的「本土版」。位於蘇格蘭東岸福斯灣（Forth of Forth）的首府愛丁堡（Edinburgh），集政治、商業、居旅及文化功能於一身，獨特的歷史藝術氛圍，孕育眾多傑出人物，素有「北方雅典」（Athens in the North）美譽。

蘇格蘭人曾經為了當今女王的稱謂而爭論不休──有人主張，當年 16 世紀的伊利莎白女王在位時，蘇格蘭跟英格蘭根本還沒結合成一個國家，如此說來，現今在位的伊利莎白女王，對蘇格蘭人來說，應該是「一世」而非「二世」──後來蘇格蘭高等法院甚至做出判決，為顧及全國統一，應稱「二世」，但也足見這群北方好漢多麼重視自己的血統與文化。

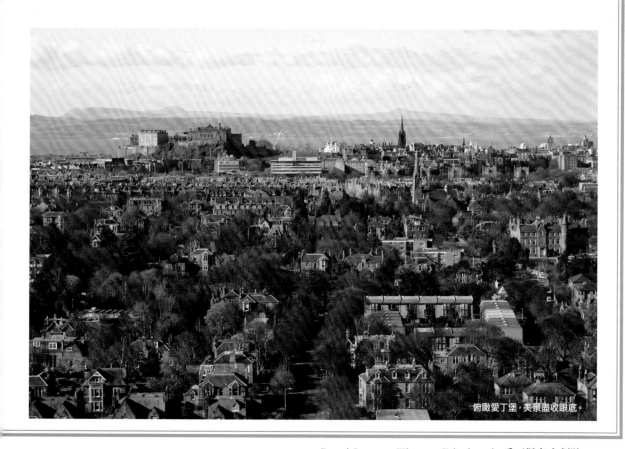

俯瞰愛丁堡，美景盡收眼底。

英國第二大金融中心
柯南‧道爾、達爾文也出身此處

當地傳統蓋爾語稱愛丁堡為「Auld Reekie」，也就是「老霧都」之意，市區中一大片「王子街公園」大綠地，以南是14世紀興建的舊城區（Old Town），在當年可是歐洲數一數二的大城市，以「皇家大道」（Royal Mile）為軸心街道，西端是建於6世紀的愛丁堡古堡，東端是聖路德奧古斯丁教堂，整條路上洋溢古老文化風情，吸引許多藝術家及學術精英在此聚集；18世紀後，議會決定往北開發，有系統地規畫新城區（New Town），除了紓解舊城區的住屋壓力，也積極規畫優雅的環境吸引商人進駐，躍升為僅次倫敦的英國第二大金融中心。

翻開近代世界史，出身或曾居住在愛丁堡的響叮噹人物，有寫下《國富論》鉅作，奠定資本主義根基的經濟學家亞當‧史密斯（Adam Smith）、偵探經典小說《福爾摩斯》的作者柯南‧道爾（Conan Doyle），以及在愛丁堡大學研讀醫學，進而對物種源起產生研究興趣的自然學家達爾文（Charles Darwin），前英國首相東尼‧布萊爾（Tony Blair）與老牌演星史恩‧康納萊（Sean Connery）也都是愛丁堡人。當代最受歡迎作家羅琳（J.K. Rowling），當年也是窩在愛丁堡市中心的大象屋咖啡館（The Elephant House），搖筆喝咖啡創作出《哈利波特》第一集小說初稿。

愛丁堡古堡守護子民
「軍樂節」吸引各國遊客

然而，愛丁堡最為人稱道的是成功地透過文化政策，以藝術節活動豐富城市內涵，打造成功的都市品牌形象。從1947年舉辦至今的愛丁堡國際藝術節（Edinburgh International Festival, EIF），在國際表演藝術市場已執牛耳地位，不僅被各大團隊視為最高的舞台殿堂，也是劇迷們一生中必定親自朝聖的活動，每年為該地帶來驚人的觀光收益，占全民生產毛額的八成之多。

近年來，名聲逐漸與愛丁堡藝術節並駕齊驅的愛丁堡藝穗節（Edinburgh Festival Fringe），當年由6個未入選愛丁堡藝術節的團體所共同發起，希望除了國際級的藝術節慶外，也能有一個百花齊放的自由空間，給新興小團體發表機會。許多年來，藝穗節皆採自行報名參加制，表演團體必須自負盈虧，主辦單位並不提供食宿、交通、演出補助；但也由於門檻限制較少，反而吸納了相對多元型態的表演團體共襄盛舉，不論是演出形式、場地、互動上，都激盪出新的創意元素。根據統計，每年的參加團體超過1,000個，賣出上百萬張票，不少藝術經紀人也會來此發掘新秀。

坐落於海拔130公尺玄武火山岩上的愛丁堡古堡（Edinburgh Castle），像個堅貞忠誠的守護巨人，多少世紀以來，始終屹立圍護底下子民，同時刻滿了宮廷皇室的征戰記憶。城堡內保存相當多的歷史遺跡，包括歐洲最古老的攻城大炮——芒斯蒙哥大炮（Mons Meg），可以把重達150公斤的大石發射到超過3公里之外；另外還有著名的一點鐘大炮，從1861年起，每日都按時射響。大廳裡展示非凡的武器及盔甲，最不可錯過的是「命運之石」（Stone of Destiny），這塊古老的石頭數百年來一直都是國王的加冕寶座，1296年被入侵的英格蘭軍隊帶到倫敦，直到1996年才奉還原位。

每逢夏季，擁有超過一甲子歷史的「愛丁堡軍樂節」（Edinburgh Military Tattoo），固定在城堡廣場內盛大舉行，吸引各國遊客蜂擁而至，超過20萬群眾熱烈同歡。夜幕初上的廣場，燈光映在古老城牆上，在眾人的歡迎聲中，來自各國的樂儀代表隊，以整齊浩大的精采隊陣相互競演，宛若視覺及聽覺的高規格享受。2007年，北一女樂儀旗隊曾經受邀演出，是當年唯一來自亞洲的表演團體，受到極大熱烈歡呼。

卡爾騰丘俯瞰車水馬龍
街頭為舞台展現節慶歡欣

想要俯視愛丁堡市景，除了登上古堡城牆，位於市中心的卡爾騰丘（Calton Hill）也是個好選擇。沿著標示步上石階，約5至10分鐘便可登上丘頂，偌大的綠地平台，矗立多座歷史及名人紀念碑，在微風吹拂下，靜靜俯望著這塊北方之地，愛丁堡的車水馬龍盡收眼前，耳邊沒有喧囂，只有亙古風聲吹過。每年4月底在丘頂舉行的「火把節」（Beltane Fire Festival），眾人燃起熊熊火把，象徵淨化與轉變的時刻，並暗示充滿希望並豐收的年度即將來臨。

市區內的「王子街」（Princes Street）與「皇家大道」（Royal Mile），每逢藝術節便成了街頭表演者的最佳舞台，街頭巷尾擠滿絡繹不絕的人潮，滿溢歡欣氣息。從1993年起，這兩條主要街道，也成為除夕慶典活動「Hogmanay」的主要場地，從除夕到1月3日，每天24小時不打烊的遊行、煙火、音樂會，將整座城市點綴得五光十色，眾人隨著震耳欲聾的風笛音樂聲，大跳蘇格蘭傳統Ceilidh舞蹈，當整晚最高潮的傳統慶典——點燃維京海盜船時，熊熊火花照亮愛丁堡夜空，眾人以最熱烈沸騰的歡呼，迎接新的一年到來。

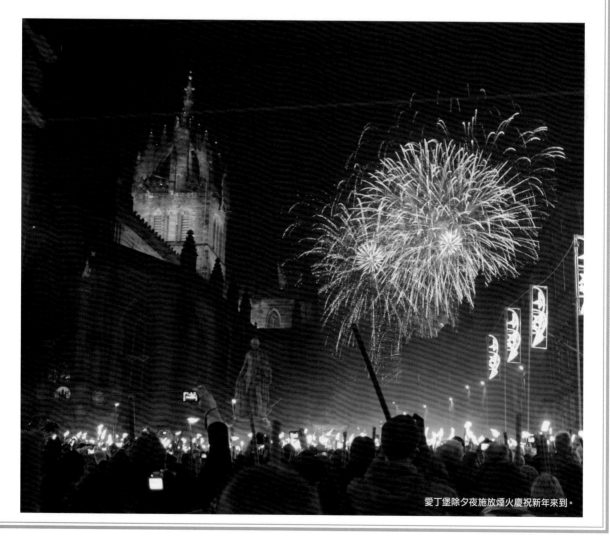

愛丁堡除夕夜施放煙火慶祝新年來到。

在地美食

與 Lyceum 皇家劇院隔鄰的義大利餐廳 Zucca，以傳統道地的義式咖啡、美酒及料理著稱，吸引觀眾在看戲之餘，不忘來此品嘗佳餚。你可以在 1 樓雅座喝杯咖啡或義式啤酒，欣賞窗外的蘇格蘭天空雲朵的變化；或上樓來頓套餐，好整以暇地度過節目開演前的優閒時光。包括前菜、主餐、甜點在內，價位約在 13 至 18 英鎊。

不過，好不容易來到蘇格蘭北國，當然也別錯過當地最負盛名的家鄉口味「Haggis」——不只台灣人嗜食動物內臟，蘇格蘭人也愛這一味！

「Haggis」正是把羊的胃掏空，塞入切碎的羊肝、心、肺、腎，加入燕麥、洋蔥、牛肉、香料等，然後將這一大袋「羊雜」封緊，煮到鼓脹成大大一包。傳統市場內，常可看到好幾大袋的「Haggis」躺在攤桌上任君選購；在超市貨架上，也有罐頭小包裝可購買。

「Haggis」嘗起來其實像口感粗一點的台式肉醬，但帶著濃濃的「羊」味，氣味偏鹹且重油，有些人嘗過一次從此敬謝不敏。老實說，配上麵包下肚其實挺搭的，況且在冰天雪地的北國，就是要這款高熱量高油脂食物，才符合氣候及飲食文化。

另外，不消說，蘇格蘭的威士忌酒（Scotch Whisky）更是世界聞名，北國寒峻水果產量不豐，以穀物發酵製酒的歷史由來已久，加上當地泥炭覆蓋的特殊地址，使得蘇格蘭威士忌有著與眾不同的特殊口感，不少當地酒莊都開放遊客預訂參觀。

蘇格蘭北方的「高地」（Highlands），保留許多冰河切割的地形遺跡，狹長深邃的湖泊、縱橫綿延的斷層及高山，被譽為歐洲最優美的自然風景區之一，據說在湖畔大喊蘇格蘭語「乾杯！」，再飲下一大口的威士忌，心中許下的願望便會成真。

來到此地也一定要去瞧瞧身軀龐大但溫馴可愛的「高地牛」（Highland Cattle），蓋掉半張臉的一大片瀏海，是因應當地氣候所衍化來的特別造型，讓人忍不住想拿把剪刀，喀嚓一刀幫牠至少看得到路的方向。這群可愛動物的最大貢獻是牛奶——拿來製造香醇濃郁的太妃糖。

身軀龐大但溫馴可愛的「高地牛」。

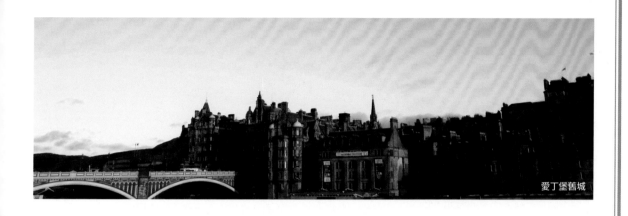

愛丁堡舊城

如何訂到最便宜又舒適的旅館？

不管你是喜愛 Youth Hostel 的背包客，或是非 3 星級以上不住的貴族旅遊團，藝術節網頁上很貼心地列出了幾個節慶期間的住宿選擇，進入後可依人數及價位，選擇適合預算及需求的住宿地點。

其中例如「Festival Beds」是如同 Homestay 般入住當地市民的家，有私人房間及每日早餐，可深刻體驗當地生活，單人房單晚費用約從 30 英鎊起跳；也可以選擇愛丁堡大學的「EdinburghFirst」訂房，享受一下蘇格蘭老學府的濃厚氣息。不過，根據官方統計，每逢夏季節慶旺季，愛丁堡市內仍需增加 20 萬個床位，足見人潮盛況，訂房可一定要趁早。

另外，如果你在藝術節之後，還想來個經濟實惠的背包客蘇格蘭環島計畫，可洽當地青年旅館業者所推出的 3 天至 7 天自由行。由穿著蘇格蘭裙帥哥擔任嚮導的旅遊巴士，天天從愛丁堡出發，逆時針方向往北方高地走，沿途行經風光明媚小鎮 Pitlochry，尼斯湖水怪故鄉 Invreness、天空島 Isle of Sky、保存競技場遺跡的海港城市 Oban 等各大特色城市，遊客可隨時在每個景點自由上下車，入住當地青年旅館，自由規畫停留天數及行程，每晚價格約 13 至 17 英鎊，有時候幫忙旅館櫃台及打掃工作，還可以抵免旅費。

旅遊實用網站

愛丁堡 Lyceum 皇家劇院：www.lyceum.org.uk
Lyceum Twitter 隨時掌握最新資訊：twitter.com/lyceumtheatre
Lyceum FB 粉絲專頁：www.facebook.com/lyceumtheatre
愛丁堡國際藝術節 Edinburgh International Festival：www.eif.co.uk
藝術節線上視訊先睹為快：www.eif.co.uk/multimedia
愛丁堡軍樂節：www.edintattoo.co.uk/about-the-tattoo/about-the-edinburgh-military-tattoo
愛丁堡官方旅遊網站：www.edinburgh.org
Edinburgh Pass：www.edinburgh.org/pass，提供景點、交通、食宿等優惠的旅遊卡。
Festival Beds 訂房網站：www.festivalbeds.co.uk/index.html
愛丁堡大學 EdinburghFirst 訂房網站：www.edinburghfirst.co.uk
蘇格蘭背包客 edinburgh MacBackpacker 巴士旅遊：macbackpackers.com/tour
寂寞星球愛丁堡自助旅行指南：www.lonelyplanet.com/scotland/edinburgh
蘇格蘭當地重要新聞與藝評媒體 Scotsman：www.scotsman.com

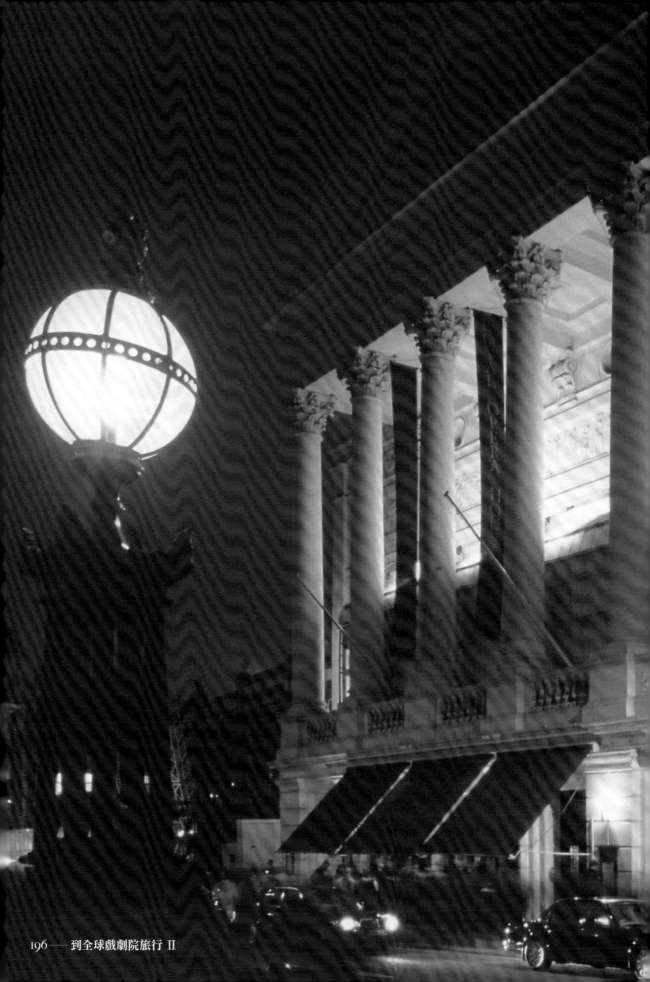

英國

Royal Opera House
—— *London* ——

英式芭蕾搖籃
倫敦皇家歌劇院

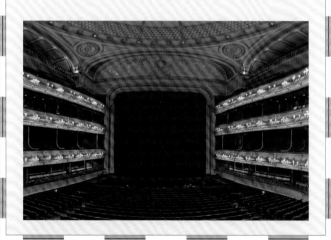

Royal Opera House
London

英式芭蕾搖籃
倫敦皇家歌劇院

皇家歌劇院觀眾席。（Will Pearson 攝；Royal Opera House 提供）

U.K.

London

文・圖片提供／魏君穎

英國皇家歌劇院裝修富麗堂皇，不管是建築外觀，或是劇院的音響效果，令人讚賞，法國大作曲家德布西曾稱讚它代表英國人最優秀的一面。在此駐地的皇家芭蕾舞團，更與俄羅斯基洛夫芭蕾舞團和紐約市芭蕾舞團堪稱世界首屈一指的芭蕾舞團。

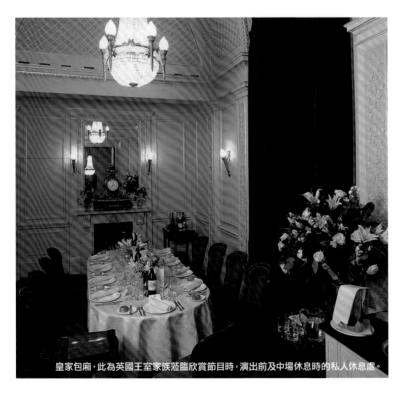

皇家包廂，此為英國王室家族蒞臨欣賞節目時，演出前及中場休息時的私人休息處。

Story 歷史與現況

曾在伍迪艾倫電影《愛情決勝點》（Matchpoint）中出現的皇家歌劇院，是皇家歌劇團（The Royal Opera）、皇家芭蕾舞團、歌劇院管弦樂團的駐地。位在 Bow Street 的歌劇院最先以 Theatre Royal 之名興建於 18 世紀，是當時韓德爾眾多歌劇作品的倫敦首演之處，包括他最出名的作品《彌賽亞》。相傳便是在《彌賽亞》的倫敦首演，英王喬治二世在《哈利路亞》合唱時受感動而起立，成為之後聆賞這首曲子的慣例。

劇院建築曾在 1808 年與 1856 年兩度因舞台照明引起的火災中焚毀，現存的歌劇院由英國建築師巴瑞（Edward Middleton Barry）設計，於 1858 年開幕，又曾在 1990 年代關閉進行整修。

重新開放後，歌劇院變得更容易親近，也多了不少讓觀眾在演出前後駐足休息的場地。館中珍藏有歷代王室成員造訪時的照片，舞台上方，還有皇室紋章和維多利亞女王的頭像，彷彿歲月長河漫漫流逝；再看到館內氣氛摩登又優雅的餐廳，令人體會到歷史與現代並存的趣味。歌劇院亦是每年倫敦劇場盛事奧利維獎（Olivier Awards）頒獎典禮舉行的場地，是粉絲尋找巨星紅毯身影的好機會。

美麗後面的汗水——
舞者就是這麼過日子

舞者的生活是緊湊而忙碌的。每天上午 10 點 30 分，舞團所有舞者集中開始上課，練習舞蹈技巧兼暖身，對於當天有演出的舞者來說，更是相當必要。上課時，無論資歷，舞者隨著音樂反覆依教師的指示練習。進行到一半，再換上硬鞋，改練旋轉等動作。

舞者不節食 少量多餐

75 分鐘的課程結束後，稍事休息，接著開始依照個人的行程表開始排練。若晚上沒有演出，排練會在傍晚 6 點結束，而有演出的舞者，則在 5 點 30 分結束排練，用兩小時的時間更衣、化妝，準備演出。舞者朝夕相處，感情也相當緊密。如此緊湊的行程中，舞者多半少量多餐，補充能量。外界常誤解女舞者為了維持纖細身材，進行節食；事實上，維持均衡飲食及定量的蛋白質攝取，才能應付大量的體能消耗，若覺得需要特別鍛鍊某部分的肌肉，歌劇院內也有健身器材供舞者使用。

想加入皇家芭蕾舞團，往往得從努力考上皇家芭蕾舞學校開始。然而，每年舞團的甄選也吸引不少其他國家好手競逐。一般來說，初加入皇家芭蕾舞團的舞者會先從 Artist 開始，之後一步步升至首席舞者（Principle），這當中所花費的時間並不一定，也並非每個人都會升至首席舞者。若是特別有潛力的舞者，則可能在短短幾年中便升上首席。

皇家芭蕾舞團有近百位舞者，成員來自世界各地，多元文化的背景，也豐富了舞團內涵，多數舞者曾在英國皇家芭蕾舞學校就讀，但也有人出自其他國家的舞蹈科班。舞團行政團隊的專業度也不遑多讓，教育部門負責辦理相關推廣活動；海外巡演經驗豐富的舞團，早在 3、4 年前便開始規畫大概行程，以 1 年至 1 年半的時間進行細部巡演規畫，在出發前，行政人員必須搞定 100 多人的食宿與簽證等需求。同時，包括舞者、技術人員、行政人員及隨行的物理治療師等，都將拿到一本貼心編寫的手冊，蒐羅從旅遊書、當地接待、親友等處得到的相關資訊，讓團員無後顧之憂。

專注舞蹈生涯
退役往幕後發展

在如此繁忙的行程中，舞者有時間放假嗎？原來舞者也有排定的暑假。然而，舞台生涯短暫，大部分舞者都非常熱愛工作。為了練習，舞者或許並不像一般的年輕人可以盡情享受派對、放縱娛樂；為了理想，必須下定決心，當然也必須有所犧牲。

芭蕾舞者的舞台生涯多半在 40 歲前結束，退役的舞者也常往幕後發展，不管是行政、編舞、教學，或是自創舞團，都仍為舞蹈貢獻。

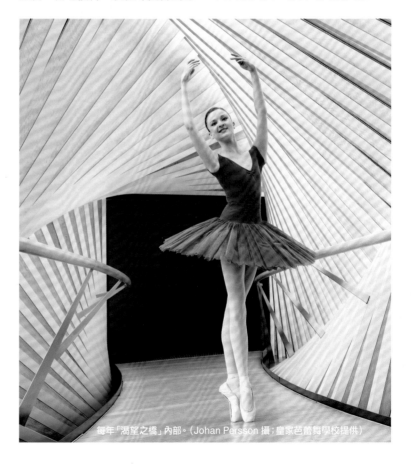

每年「渴望之橋」內部。（Johan Persson 攝；皇家芭蕾舞學校提供）

ℹ 聽歌劇要穿什麼好？有 Dress Code 嗎？

一聽到要去聽歌劇或是看芭蕾，是不是該翻箱倒櫃，把壓箱的晚禮服拿出來？在皇家歌劇院，並沒有非常嚴格的服裝儀容規定，觀眾可以自由選擇盛裝打扮或輕裝簡便。筆者也曾在散場時，見到不少女性觀眾，在一旁趕緊換下高跟鞋，穿起平底鞋趕地鐵去，亦是個有趣的景象。

🛒 如何購票享折扣？

想在經常座無虛席的歌劇院搶到票券，除了眼明手快外，還得洞燭先機。加入院方免費電子報寄送名單、善用社群媒體如臉書（facebook）、推特（Twitter），便可早早知道票券開賣時間。特別注意的是，由於同一舞碼的主角常由不同的首席輪流擔任，若想目睹某位首席芭蕾舞者的個人風采，得留意網站上公告的各場次卡司名單，以免向隅。每年的新樂季由 9 月開始，各節目訂票日期以會員優先，而後開放給一般大眾，想要好位子，手腳要快。皇家歌劇院訂票網站上，貼心地提供觀眾座位預覽服務，除了可以自行選位，還可以知道座位面對舞台的角度，作為選位參考。最高層的 Amphitheatre 座位區較為陡峭，亦須注意安全。

皇家歌劇院有 40% 的票券在 40 英鎊以下，折算匯率約略不到新台幣 2,000 元，更有些票券索價不到 5 英鎊，若預算不多，也不介意位子在視線受阻區，倒是個另類選擇。即便是滿座的表演，當天仍會有少數票券在售票口釋出，必須儘早加入排隊行列，雖然辛苦，卻也是體驗當地藝文愛好者排隊文化的好機會。

不管是歌劇或是芭蕾，每年都固定有經典作品（如《胡桃鉗》、《托斯卡》）演出，也常有與當代創作者合作的新作問世，以芭蕾而言，Christopher Wheeldon、Wayne McGregor 的作品頗受當地評論家肯定，值得一看。若是喜愛具實驗性的新作品，則可參考歌劇院中的 Linbury Studio Theatre 的節目，座位較少，也可近距離觀看演員風采。

🚗 如何抵達皇家歌劇院？

離皇家歌劇院最近的地鐵站是皮卡地里（Piccadilly）線的科芬園（Covent Garden）站；此外，從臨近的 Holborn 站、Leicester Square 站走過去，皆只有不到 10 分鐘路程，在交通費高昂的倫敦市中心，步行也是省時省錢的好選擇。

住宿：若到倫敦自助旅行，平價連鎖旅館如 Holiday Inn、Premiere Inn、Travelodge 等，算是經濟實惠的選擇。

旅遊訂票網站如 lastminute.com 也提供一些住宿、用餐優惠，值得挖寶。另外，倫敦政經學院（London School of Economics and Political Science）及國王學院（King's College London）均在暑假開放學生宿舍短租，兩校皆在市中心，交通方便，也是另一種選擇。

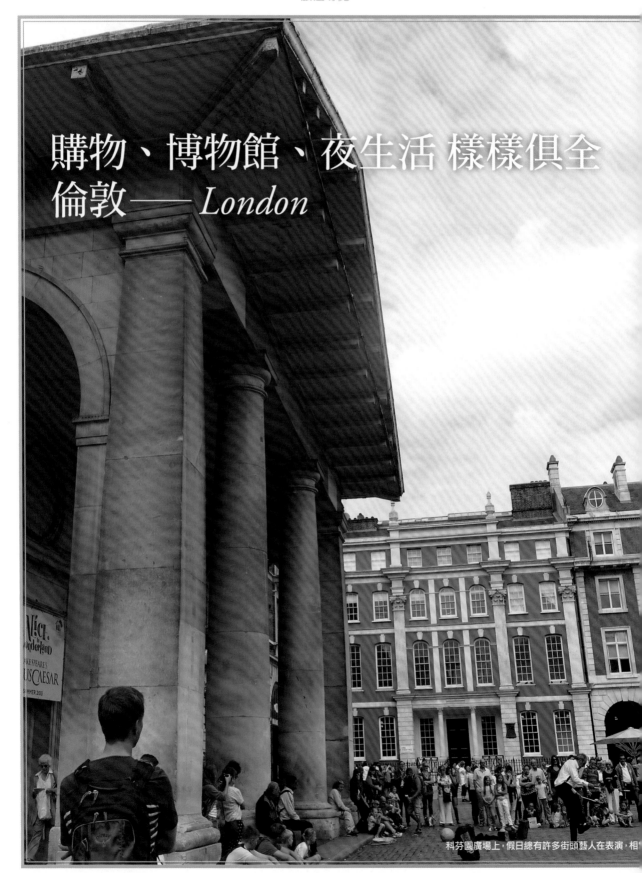

購物、博物館、夜生活 樣樣俱全
倫敦——*London*

科芬園廣場上，假日總有許多街頭藝人在表演，相

倫敦科芬園廣場裡應有盡有，吃喝玩樂不用愁。空間開闊，從 2012 年起，在復活節期間有「彩蛋尋奇」活動在廣場上展示，邀請藝術家創作大型彩蛋藝術品，活動結束後並拍賣，將所得捐助給慈善團體。在初春時分看著數十顆「巨蛋」在廣場上展出，吸引大小朋友一同尋蛋，若能在那時一訪科芬園，將會是十分特殊的體驗。

Travel

科芬園廣場　街頭藝人天堂

電影《窈窕淑女》中，奧黛麗‧赫本兜售花朵的科芬園（Covent Garden），曾經是倫敦金融城（City of London）最主要的蔬果市場，隨著市區商業發展，科芬園市場逐漸變成以餐廳和零售、紀念品為主的觀光景點，市場中常有現場表演，遇上週末假日，市集周邊更常可見街頭藝人表演，將道路擠得水泄不通。來到此地，可以在銀禧市集（Jubilee Market）和蘋果市集（Apple Market）中挖寶，不管是骨董、設計商品或銀飾，都可一探究竟。

若是喜愛蘋果電子商品的「果粉」，別錯過科芬園轉角的蘋果專賣店，以老建築改裝，高達 3 層樓的展售空間，格外有新舊融合的感受。店內可讓顧客把玩最新型的商品，也提供咨詢服務。

在科芬園廣場轉角，則有老少咸宜的倫敦交通博物館（London Transport Museum），各色公車、火車及倫敦著名的黑頭計程車，可供孩童在裡頭探險，也定期展出主題地圖、海報等展覽。尤其是通車已逾 150 年的倫敦地鐵，不管是車

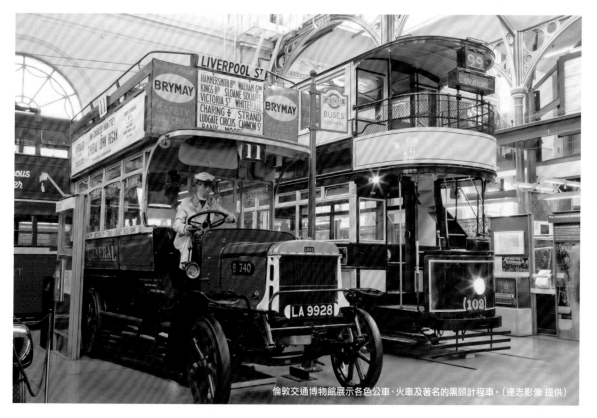

倫敦交通博物館展示各色公車、火車及著名的黑頭計程車。（達志影像 提供）

內的展示、地圖，都是鐵道迷收藏的最愛。博物館內的紀念品店也提供眾多具特色和設計感的商品，是選購禮物的好所在。

位在科芬園的聖保羅教堂（St. Paul's Church）又稱為演員教堂（The Actors'Church）。教堂的歷史可回溯至 17 世紀，與西區劇院的發展緊密聯結，也是英國著名畫家透納（J.M.W Turner）受洗之處。同時它也是《窈窕淑女》中片頭第一個場景的拍攝地點。教堂內除有不少演員長眠於此，還成為劇團的駐在地，定期上演戲劇和音樂演出。

科芬園空間開闊，從 2012 年起，在復活節期間有「彩蛋尋奇」（Big Egg Hunt）活動在廣場上展示，邀請藝術家創作大型彩蛋藝術品，活動結束後並拍賣，將所得捐助給慈善團體。在初春時分看著數十顆「巨蛋」在廣場上展出，吸引大小朋友一同尋蛋，若能在那時一訪科芬園，將會是十分特殊的體驗。

倫敦的外食選擇繁多，看戲前想來點小吃的話，街角附近連鎖的 EAT，Pret a Monger 提供快速的熱飲、三明治、捲餅等選擇。科芬園地鐵站附近的瑪莎百貨也提供品質佳的輕食選擇。想坐久一些，則可考慮有甜點和熱三明治的 Partissire Valerie，或是比利時餐飲店 Le Pain Quotidien，提供價格實惠的美味小點。在倫敦眾多藝文場所都有據點的 Peyton and Byrne，則在科芬園的轉角處有分店，提供品質佳的烘培點心及茶飲，值得一試。倫敦的中國城「倫敦華埠」，則在距離科芬園走路不到 10 分鐘的 Leicester Square 站，提供包括港式點心、台式料理、東北菜、川菜等諸多選擇。

當然，若預算足夠，也不妨在訂票時，參考皇家歌劇院提供的戲票加用餐組合優惠，訂完票亦可順道在歌劇院的數個餐廳中訂位，享受搭配節目主題所設計的菜單。可選擇在看戲前享用前菜跟主餐，中場休息再一邊吃甜點一邊討論劇情。歌劇院內的 Crush Room 內有維多利亞式風格的水晶燈，自 1858 年傳承至今，十分富麗堂皇。若有機會，亦可來此體驗皇室級的舒適。

倫敦中國城「倫敦華埠」，距離科芬園不到 10 分鐘的路程。（達志影像 提供）

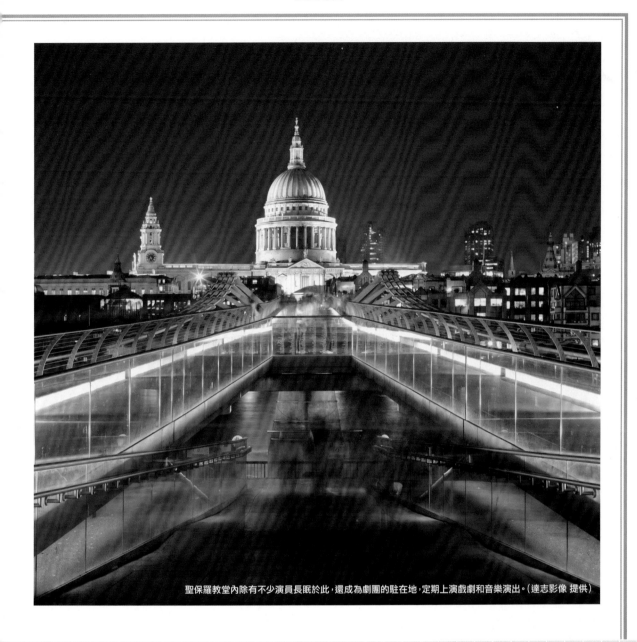

聖保羅教堂內除有不少演員長眠於此,還成為劇團的駐在地,定期上演戲劇和音樂演出。(達志影像 提供)

旅遊實用網站

英國皇家歌劇院:www.roh.org.uk

倫敦政經學院訂房網站:www.lsevacations.co.uk

國王學院:webbandb.kcl.ac.uk

科芬園:www.coventgardenlondonuk.com

倫敦交通博物館:www.ltmuseum.co.uk

聖保羅教堂:www.actorschurch.org/index.html

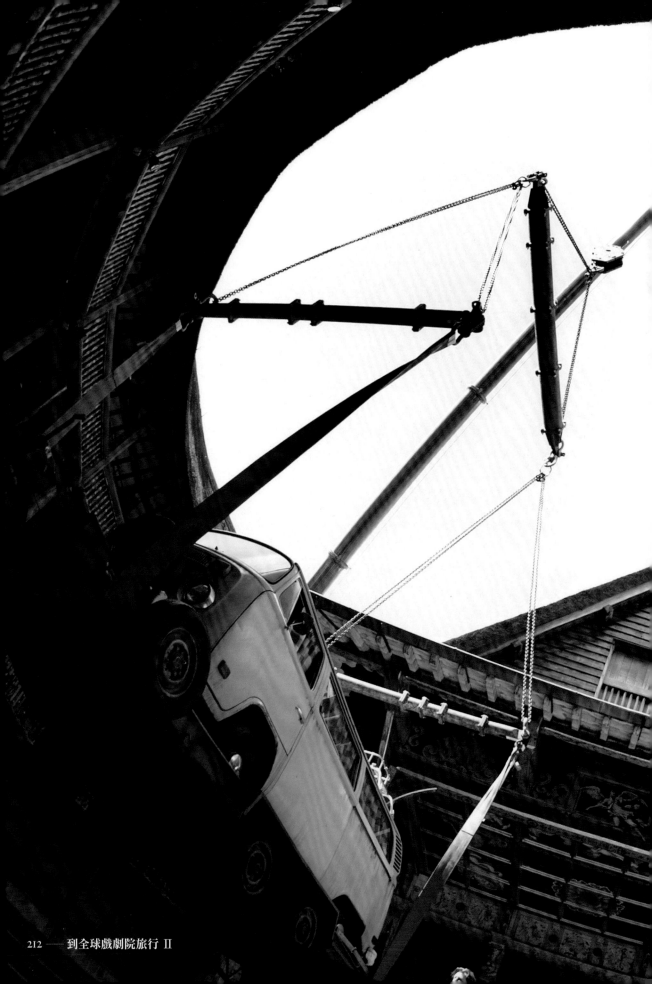

英國

Shakespeare's Globe Theatre
—— *London* ——

重返 17 世紀劇場風華

倫敦莎士比亞
環球劇院

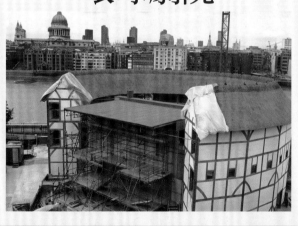

（達志影像 提供）

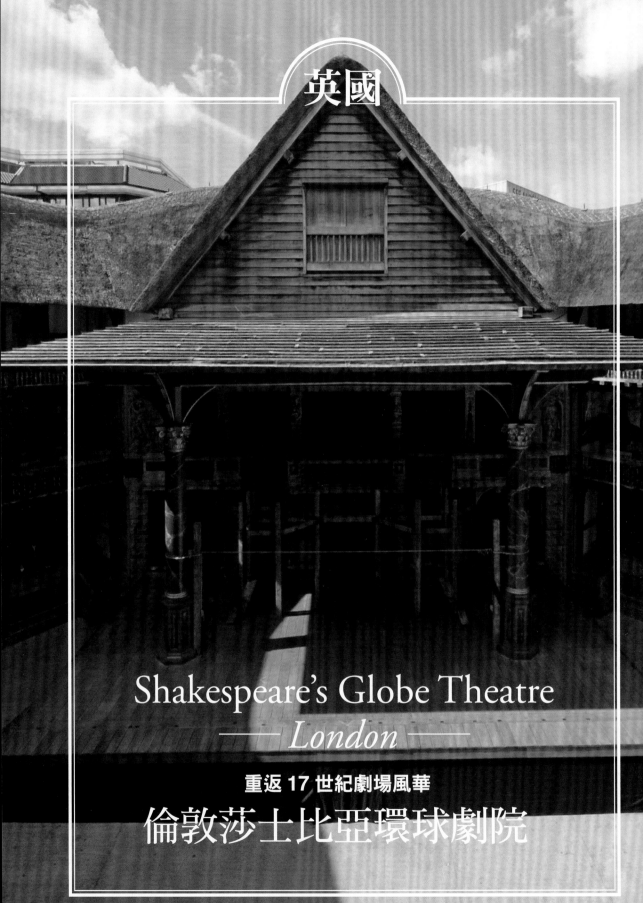

英國

Shakespeare's Globe Theatre
London

重返 17 世紀劇場風華

倫敦莎士比亞環球劇院

莎士比亞環球劇院是一座以橡木為材、茅草為頂的多邊圓柱形建築。（達志影像 提供）

U.K.

London

文・圖片提供／Mosla

被暱稱為「Wooden O」的莎士比亞環球劇院（Shakespeare's Globe Theatre），恰如其名，是一座以橡木為材、茅草為頂的多邊圓柱形建築，俯瞰望去像是一個 O 字母，圈棲在倫敦泰晤士河南岸一隅。黑欞白牆的劇院外觀、內部的露天舞台、庭院及 3 層樓觀眾席，全都依照史跡打造，力求重現伊莉莎白時期的劇場風貌。每年 4 月至 10 月的藝術季，來自世界各地的劇迷蜂擁入內，倚身古色古香的欄杆旁，以天幕為光，沉浸在原汁原味的莎劇聲韻對白裡，一景一貌，所見所聞，彷彿時光倒流，回到了與莎士比亞同在的 17 世紀倫敦劇院。

Story 歷史與現況

事實上，眼前這坐落成於 1997 年的莎士比亞環球劇院，是重建又重建之後的「復刻版」。根據史料，最初始的環球劇院早在 1576 年便已落成，位址在現今倫敦城東 Shoreditch 地區，初名就叫「劇院」（the Theatre），是文獻記載英國第一個公共劇院。1585 年，21 歲的青年莎士比亞，揹著行囊告別故鄉史特拉福（Stratford-Up-Avon），沒日沒夜徒步來到倫敦（就算今日搭 Virgin 特快火車，最快也要兩小時），期待投石問路、渴望大顯身手。幸得「劇院」慧眼識英雄，給這個外地小夥子及劇場菜鳥機會寫劇本，同時上台演出，從此在泱泱大城中安身立命，醞釀豐沛創作能量。當時劇團的工作可不輕鬆，由於人力預算有限，一個演員往往軋上十來個角色，如果是主要演員，每星期至少有 500 行的新台詞等著背誦熟記。

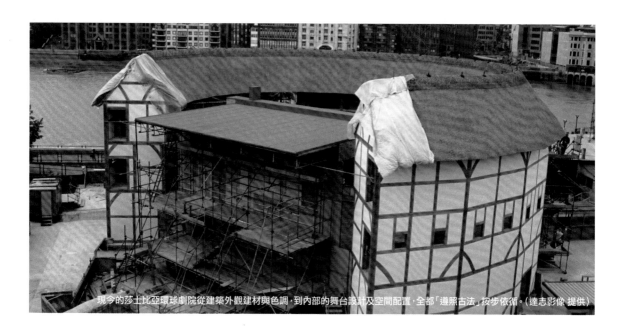

現今的莎士比亞環球劇院從建築外觀建材與色調，到內部的舞台設計及空間配置，全都「遵照古法」按步依循。（達志影像 提供）

一年一度的莎翁慶生大典

4月23日是莎翁誕辰，每年逢4月中下旬，莎士比亞環球劇院都會挑定一個週六，舉行盛大的慶生Party，節目五花八門，應有盡有，光是免收門票就是大利多，同時舉辦許多趣味導覽及工作坊，一早就有莎迷綿延排隊，歡呼著：「Let us in! Let us in!」齊聲吶喊劇院開門。來自世界各地的英文口音不盡相同，崇愛莎士比亞的心情卻是一樣愉悅滿盈。

工作人員沿著候門隊伍，發送繪有劇院標誌的紅色小旗，以及印有常識問答的遊戲卡，大人們讀著上頭的測驗題，交頭接耳討論莎士比亞哪一年生？哪裡人？四大悲喜劇有哪些？經典台詞填空等答案；若是來自英語系國家的遊客，大多是苦笑，懺悔自己沒努力好好念英國文學；孩童則頑皮地跟在倫敦市警坐騎的馬屁股後面，喜孜孜地搖旗說笑——初春煦暖的四月天，在泰晤士河畔等待莎士比亞，多麼英國味的浪漫。

隨著人潮首先進入地下展覽區，大廳早已變成莎劇遊樂場。穿著復古睡衣的滑稽演員，擠眉弄眼地朗誦莎劇台詞，把眾人逗得哈哈笑，突然間，燈光漸暗，3公尺高的精靈女王人偶，在樂手擁促下，繞場一圈接受凡人子民膜拜。台上接著出現戴著暴牙活像稻草人的Pyramus和挺著氣球假奶反串的Thisbe，把《仲夏夜之夢》殉情橋段顛覆成無厘頭喜劇。音樂響起，眾人齊唱生日快樂歌，祝賀莎士比亞又長了一歲。

在戶外劇場區，露天屋頂上的午後3點陽光，恰好成了自然溫暖的Spotlight（聚光燈）。舞台中央的木板門開啟，剛結束讀劇工作坊的遊客學員，一一出列朗誦莎劇名段，8歲小女孩拿著氣球寶劍喊道：「To be or not to be!」也有70歲奶奶捧著胸口溫柔呼喊著羅密歐。接著全場觀眾分邊進行「羞辱大賽」，互飆莎劇中的罵人字眼；哪一方先叫囂「Brassy Bosoms!」這一方也回敬「King of Codpieces!」你來我往十分過癮。

最後，專業演員示範堪稱最經典的「Shakespeare stage dead」慢動作標準流程：首先反握短匕，慢慢插入腹中，同時，雙眼與嘴巴張開到極致，左跨三蹲步，右跨三蹲步，轉頭，回至中間面對觀眾，跪下，極端痛苦貌倒臥左方地板。接著短暫死而復生，重新跪起，淒厲嘶喊：「I die! I die! Die……」再次倒臥左方，抬抖右腿垂死掙扎（切記整段雙手不可偏離腹前位置），幾個自告奮勇觀眾的模仿演出，為這場生日派對增添熱烈爆笑氛圍。

相關資料

1. **建築團隊**：現今矗立世人眼前的莎士比亞環球劇院，由美國導演及演員山姆‧沃納梅克（Sam Wanamaker）發起重建計畫，他邀請知名劇場歷史學者約翰‧奧雷爾（John Orrell）擔任研究小組召集人，並由建築師西奧‧克洛斯比（Theo Crosby）負起營造大任。3層樓圓形劇院的外觀、建材、空間配置，皆依據17世紀遺跡史料，力求還原莎翁時代風貌。從一開始的募款、研究、動土直到1997年完工落成，前後共花費23年的時間。

2. **建築物小史**：1576年建於今日倫敦城東Shoreditch地區的「劇院」（the Theatre），可說是環球劇院的前身，也是莎士比亞抵達倫敦後，初期受僱的工作場所之一。後因合約問題，劇團人員將「劇院」大拆數塊，將木材運至於倫敦城南Southwark地區，重新建造了「環球」劇院（the Globe），可惜1613年演出《亨利八世》時付之一炬，重建後又被清教徒關閉，漸被世人遺忘並崩毀。400多年後，「莎士比亞環球劇院」終於在山姆‧沃納梅克的努力下重現人世，坐落在與原址距離約200英尺遠的泰晤士河畔，兼具表演、展覽、教育、學術研究等目標及功能，再度成為莎士比亞戲劇文化的重要地標。

3. **座位設計**：三面式露天舞台，台前可容納700名站席的庭院，莎翁時代只要一便士即可購得站票，今日則要價5英鎊。圍繞著庭院的3層樓觀眾坐席，最多可容納1,000餘人，票價從12至32英鎊不等；2樓樓邊設有舞台視線絕佳的貴賓包廂（Gentlemen's Room），票價29英鎊起跳。

4. **開幕演出**：1997年5月開始售票演出，莎劇《亨利五世》及《冬天的故事》率先上場，6月時，由女王伊莉莎白二世舉行盛大落成典禮。

5. **藝術特色**：除了演出原汁原味以及新編莎劇外，環球劇院每年精心策畫兩齣新作首演，在4-10月的藝術季，廣邀世界各地導演及演員共襄盛舉。展覽活動及工作坊課程則全年無休，有適合孩童的戲劇肢體、舞台導覽活動，也有文本研究。

6. **特別活動**：每年4月莎士比亞誕辰週末，劇院都會舉辦別開生面、舉城歡欣的慶生大會。除了有如嘉年華會般的兩小時Sonnet Walk城市遊行外，全館展覽區及舞台亦全日免費開放參觀，趣味遊戲及工作坊應有盡有，每每吸引大批人潮。另外，每年6月12日創立人山姆‧沃納梅克的生日當天，也有免費的教育活動供民眾參與。

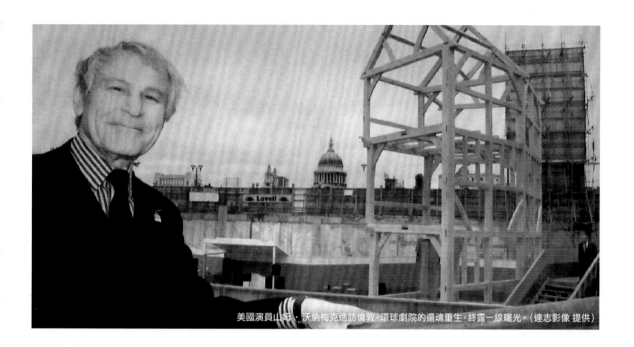

美國演員山姆‧沃納梅克造訪倫敦，環球劇院的還魂重生，終露一線曙光。（達志影像 提供）

🛒 如何購票享折扣？

莎士比亞環球劇院的表演都在白天進行，庭院站票每人 5 英鎊，3 層樓的座席因視線差異，票價從 12 至 32 英鎊不等，團體票同場次滿 10 張，可享再一人免費，不妨在排隊時湊人數，順便交朋友練英文。地下展覽區的門票成人 13.5 英鎊，學生憑證 11 英鎊，若你當天剛好也入內看演出，別忘了出示表演票根，可扣下 2 英鎊優惠折扣。當然，如果恰好在莎翁慶生大會當天，則全面免費入場。

🚗 如何抵達莎士比亞環球劇院？

莎士比亞環球劇院的位置在千禧橋（Millennium Bridge）與 Southwark 橋兩橋之間的南岸中段，與泰德美術館（Tate Modern）為鄰，並與鄰近的倫敦眼（The London Eye）、河岸藝廊（Bankside Gallery）、國家劇院等著名景點，串聯成一道風華萬千的城市藝文縱線。

若是搭乘地鐵，可搭黃色及綠色的 District and Circle 線，在 Mansion House 站下車，步行 10 分鐘可達；或搭乘黑色 Northern 線在 London Bridge 站下車亦可。若是搭乘灰色 Jubilee 線，則在 Southwark 站或 St Paul's 站下，再步行 15 分鐘可抵達。若是從英國其他城市前往，鄰近的火車站共有 4 個：London Bridge 火車站、Cannon Street 火車站、Blackfriars 火車站及 Waterloo 火車站，下火車後再步行 10 到 25 分鐘不等。

別覺得走路很累人。沿著河岸，迎風緩步前行，放眼望向泰晤士河畔的各樣建築，彷彿訴說這個古老國家的榮衰變遷，真是全世界最棒的享受！（寒冷的下雪冬季例外）尤其在這藝文景點群聚的泰晤士河南側沿岸，表演、展覽、電影、古蹟應有盡有，瀰漫一股閒適文化氣息。看完戲走出來後，若時間允許，再漫步一兩個小時，看著日沉大河，燦亮的「倫敦眼」摩天輪在夜空中流轉，遠方西敏寺也點起亮燈，保證謀殺掉不少相機記憶卡。

跟著莎士比亞魅力走
倫敦 ——— *London*

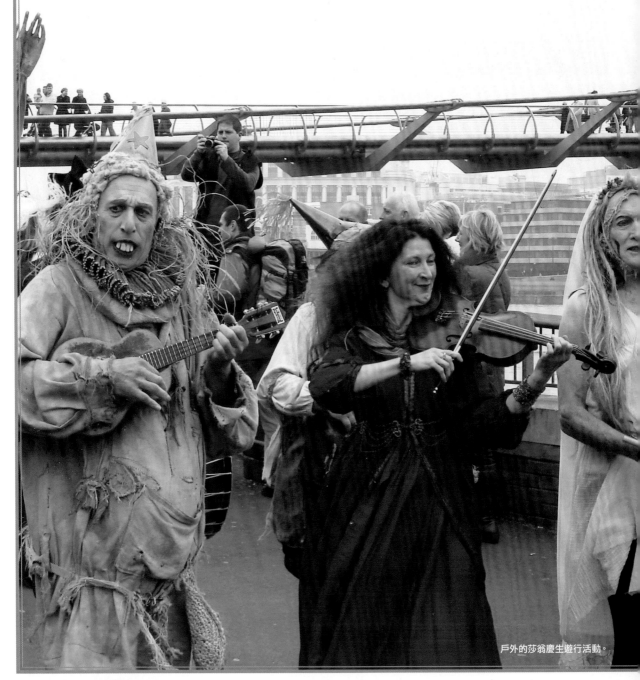

戶外的莎翁慶生遊行活動。

Travel

慢活倫敦 充當詩人

「When a man is tired of London, he is tired of life.」（當一個人厭倦了倫敦，也就是厭倦了人生）英國文學家山繆・強生（Samuel Johnson）簡單一句話，道盡倫敦複雜迷人、言詞難以盡述、畢生難以窮覽的風景與性格。當年 20 出頭的莎士比亞，和今日許多藝術愛好者及創作者一樣，對於倫敦充滿了期待和想像。根據史料，來到倫敦後，人生地不熟的他，先是跟著劇團四處奔波，後來定居倫敦南邊 Southwark，也曾經搬家到聖保羅大教堂（St. Paul）附近，後來在 Blackfriars 置產。從今日的地鐵圖來看，莎士比亞生前活躍的區域，集中在倫敦一區東南方的泰晤士河沿岸，漫步於此，展開一段莎翁主題探索，不失為一趟另類有趣的倫敦遊。

在倫敦遇見莎士比亞

不少倫敦當地觀光業者，早以莎士比亞作為噱頭，強打「Shakespeare City Walk」行程，中午 11 點在指定的地鐵站集合後，由導遊領路導覽，徒步逐一拜訪莎士比亞實際住過的房舍遺址、拜訪過的教堂、曾經與朋友去的酒吧等景點。需事先預約，每人費用約為 10 英鎊。

自己拿書按圖索驥，想在倫敦市區遇見莎士比亞身影，也非難事。依考據，莎士比亞之前住過的一處房舍，就在今日的 Blackfriars 大橋接岸處，並在那兒完成了《奧賽羅》、《李爾王》、《馬克白》等作品；他極可能是在今日的 Southwark Cathedral 教堂做禮拜，並在那邊出席了他兄弟的葬禮。鄰近的 Gary Inn Hall，則為《錯誤的喜劇》首演地，這棟房舍至今仍保存 400 年前的部分景貌，入內參觀須先預約。

雖然莎士比亞身後葬在中部家鄉史特拉福，但倫敦西敏寺（Westminster Abbey）內的「詩人角落」（Poet's Corner），依然設有他的紀念雕像，與達爾文、狄更斯、牛頓、邱吉爾等名士共列。市中心的萊斯特廣場（Leicester Square）中央，矗立著西敏寺莎翁雕像的複製版，一樣左手托腮作沉思狀，四周的海魚雕飾，象徵了知識與智慧，碑上還刻了《第十二夜》的台詞：「There is no darkness but ignorance」。萊斯特廣場的另一側則立有演員卓別林（Charlie Chaplin）銅像，兩代戲劇泰斗遙遙相望，一樣是從英國出發，魅力擴散至全世界。

除了莎士比亞環球劇院外，其他位於倫敦且與莎劇關係匪淺的劇院，包括同樣位於東城 Southwark 地區，極具盛名的 Old Vic 劇院；以及位在西城攝政公園（Regent's Park）內的 Open Air 露天劇院。Old Vic 劇院早在 1923 年就演出整套的莎士比亞作品，以勞倫斯・奧立佛（Laurence Olivier）為演員台柱代表，儼然當時莎劇金色招牌。Open Air 露天劇院則從 1932 年起，每年夏天演出莎劇，開放式的舞台四周即是自然樹林，別有一番趣味。

與古環球劇院約同時建造，1989 年出土的「玫瑰」劇院，已有 400 多年高齡，已被 Southwark 區政府列為重要文化古蹟。電影《莎翁情史》（Shakespeare in Love）中的 17 世紀劇院場景，便是複製取材於「玫瑰」。近年來，不少藝文人士包括知名演員茱蒂・丹契，不斷大力呼籲及捐款，希望依照莎士比亞環球劇院模式，在英格蘭北部重建一座玫瑰劇院的「復刻版」。

歷史悠遠的 Southwark

歷史悠遠的 Southwark 地區，除了莎士比亞的劇院足跡外，橫跨泰晤士河兩岸的「倫敦橋」（London Bridge），自羅馬占領時期建造以來，便是市區聯絡要道，木造的橋墩道面，屢次遭大水沖毀，也就是英國兒歌《London Bridge is falling down》〈倫敦橋垮下來〉裡的主角，1970 年代以現代鋼筋技術重新設計建造，總算不會再垮了。

造型流線摩登，專供行人徒步通行的「千禧橋」也在 2001 年完成，風華蓋過倫敦橋，成為泰晤士河面上最亮眼的曲線。橋的南岸正是莎士比亞環球劇院及泰德美術館，人聲鼎沸的河岸藝術區；橋的北岸則是巴洛克風格的聖保羅大教堂，當年查爾斯王儲與戴安娜王妃舉行盛大婚禮之處，宗教古典氣味濃厚，一橋之隔，氣息大不同，正是風貌萬千的倫敦。

假日閒餘午後，從北岸的聖保羅大教堂為起點，展開悠閒漫步。一路往南走，先遇到 Queen Victoria Street 街上的「皇家紋章院」（College of Arms），大門及窗台上，都掛有金碧輝煌的盾形徽章。古時英國皇室、貴族或是邦區、軍隊，都有自己一套家徽或市徽，作為家族血統的識別物，而紋章院的職責便在蒐羅及認證成百成千的徽紋，加以研究管理。

繼續向南行，踏上長達 350 公尺的千禧橋，倫敦眼摩天輪在右方遠處，看來像是掛在天空的小戒指，距離更近一點的是皇家節慶廳（Royal Festival Hall），倫敦愛樂管弦樂廳的主要表演場地，內有

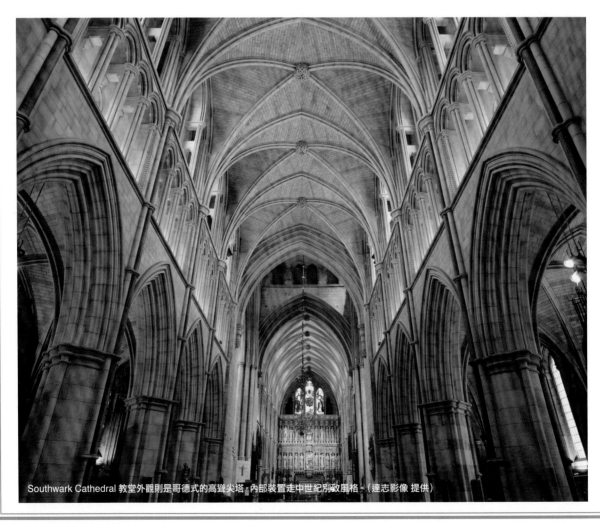

Southwark Cathedral 教堂外觀則是哥德式的高聳尖塔，內部裝置走中世紀別致風格。（達志影像 提供）

2,900 個觀眾座位;隔壁的國家劇院(National Theatre)亦是演出莎劇的著名場地,河岸旁勞勞倫斯．奧立佛所飾演的哈姆雷特王子銅像,總是吸引戲迷合影留念。

走過橋到了對岸,你可以右轉,繼續仔細探尋上述的景點,一路散步到西敏寺,或直接參觀眼前由舊發電廠改建而成的泰德美術館。沿著河岸往東去,則會遇見莎士比亞曾經造訪的 Southwark Cathedral 教堂。此教堂相傳建造於 1106 年,經歷朝代更迭,如今仍保存羅馬黑色古牆,外觀則是哥德式的高聳尖塔,內部裝置走中世紀別致風格。教堂南廊中有一個建於 1912 年的莎士比亞紀念堂,紀念堂中莎士比亞呈側臥姿態,上方的彩色玻璃描繪了劇作中的人物劇情。

來到了 Southwark 教堂,距離倫敦最著名的美食市場 Borough Market 也就不遠了。市場內色彩繽紛、香氣十足的生鮮、熟食、蔬果、糕點……樣樣俱全,看了令人食指大動,攤販大方招待試吃巧克力、披薩、風味果醬,再來一份著名的熱騰騰牛肉三明治,一整個下午的河岸漫步,以滿足的味覺享受劃下句點。

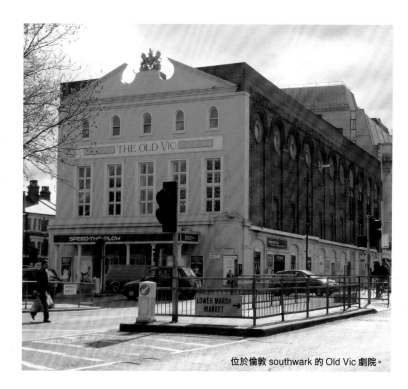

位於倫敦 southwark 的 Old Vic 劇院。

⛶ 旅遊實用網站

莎士比亞環球劇院:www.shakespearesglobe.com

露天舞台 360°線上參觀:www.shakespearesglobe.com/about-us/virtual-tour

線上教學資源:www.shakespearesglobe.com/education/discovery-space

17 世紀「玫瑰劇院」介紹:www.rosetheatre.org.uk

倫敦南岸藝文訊息:www.southbanklondon.com

倫敦交通訊息查詢:www.tfl.gov.uk

London Pass:www.londonpass.com,提供景點、交通、食宿優惠旅遊卡。

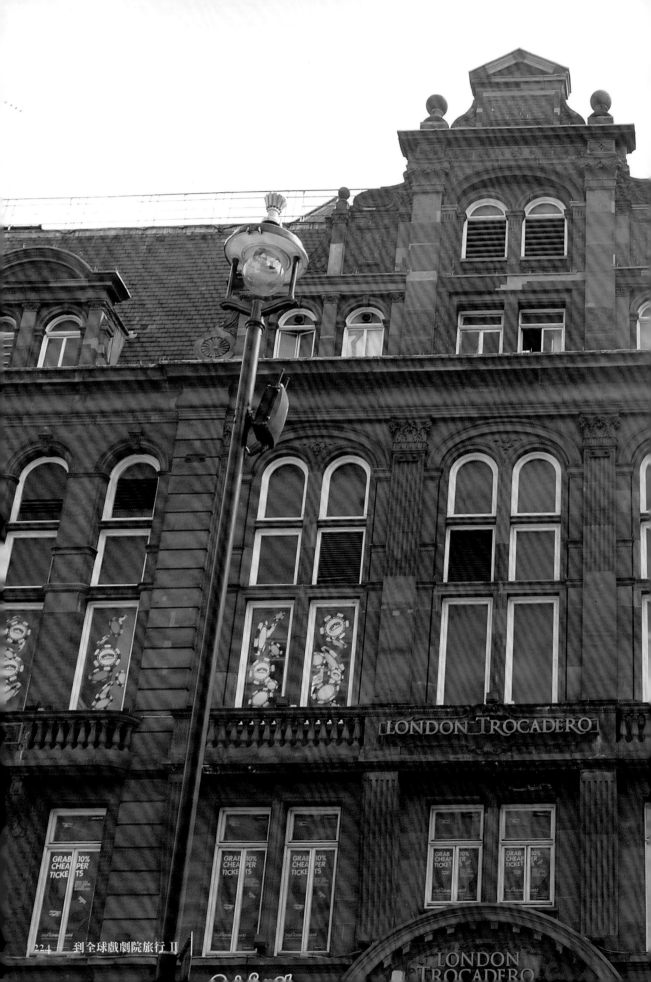

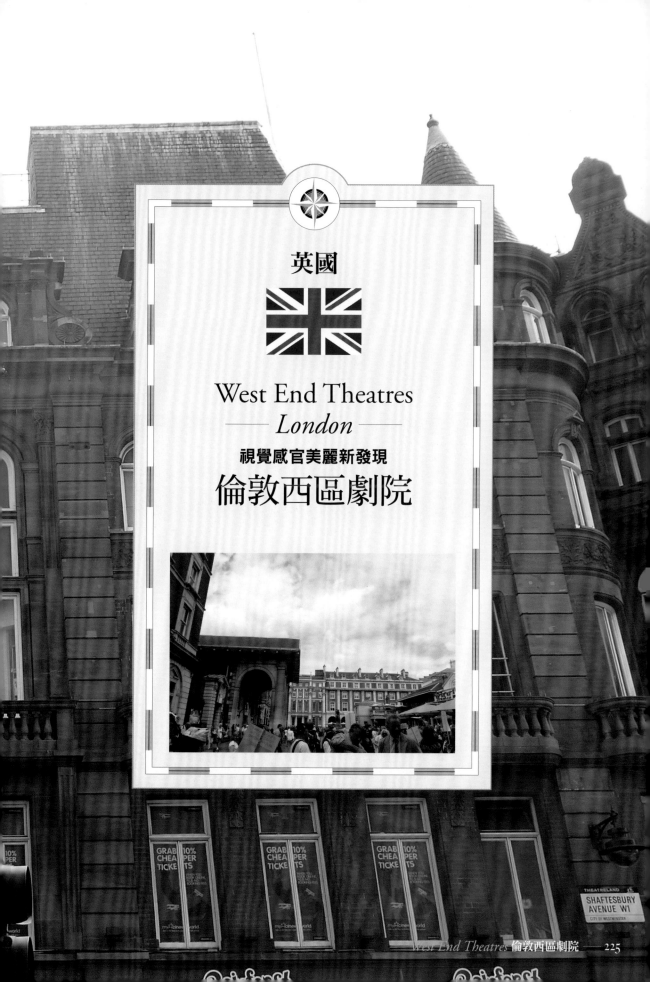

英國

West End Theatres
London
視覺感官美麗新發現
倫敦西區劇院

West End Theatres
— *London* —

視覺感官美麗新發現
倫敦西區劇院

倫敦大劇院

U.K.

London

英國倫敦西區之名，源於其坐落於古羅馬及中世紀「倫敦市」西緣，相對於開發較晚的東倫敦而言，西區顯得繁華熱鬧，不管是文化古蹟、購物血拚或美食飲宴、縱情享受，西區都能滿足各種需求。西區最著名，也是最重要的文化地標，便是眾多的商業劇院。音樂劇、偶戲、戲劇，滿足了藝文愛好者的胃口，也是英國文化創意產業的發展重鎮。

文・圖片提供／魏君穎

Story　歷史與現況

打開倫敦地圖，沿著十字交會的查令十字路及 Shaftesbury Avenue 為西區劇院大致劃上縱橫軸，東起國王大道（Kingsway），西至攝政街（Regent Street），南至河岸街（Strand），北至牛津街（Oxford Street）。雖然僅占地理及行政上定義的「西區」（West End）的一小部分，卻是倫敦夜晚最人聲鼎沸的座標。

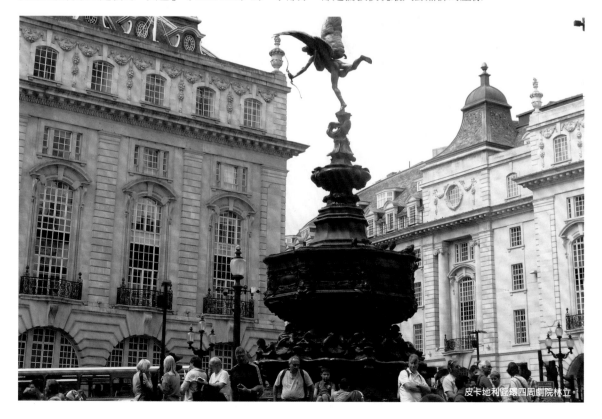

皮卡地利圓環四周劇院林立。

寬鬆准演證核發 催生新劇院誕生

戲劇活動在英國歷史久遠，尤以莎士比亞留給後世的劇作最為豐富。1660年復辟的查理二世，有「快活君主」之稱，他喜愛藝文，藉由頒詔成立西區最早的兩座劇場Theatre Royal Drury Lane，以及現今的皇家歌劇院（Royal Opera House），讓先前不被清教徒政權所支持的戲劇活動，又重新回到舞台上。

能有今日如此的蓬勃發展，影響最大的是1843年頒布的劇院法案（Theatre Act 1843）。在此法案頒布前，只有Theatre Royal Drury Lane和皇家歌劇院可以上演嚴肅的戲劇。其餘場地若想要演喜劇、歌唱之外的戲劇演出，都必須將劇本送至皇宮中，由宮務大臣（Lord Chamberlain）審查、核發准演證後，才能上演。劇本審核及准演證核發相當嚴格，就算審查不過，也不見得會給予說明；准演證核發後，亦有可能被撤銷。1843年的法案限縮了宮務大臣的權力，

大幅增加劇本創作的自由度，同時也讓地方政府得以核發演藝場所營業執照。此項法案讓新劇院如雨後春筍般出現。1968年，英國政府進一步取消了戲劇演出的審查制度（censorship），讓言論自由更加體現在舞台上。

拜1843年劇院法案所賜，英國的酒館和音樂廳的演出更顯多元。西區最早吸引藝文愛好者，是眾多的音樂館（Music Hall）。位在皮卡地利圓環（Piccadilly Circus）旁，1882年開幕的Trocadero和London Pavilion，曾經是最受歡迎的場地之一。雖說是「音樂廳」，演出內容並不限於音樂，歌唱、喜劇、舞蹈。與一般劇院不同，觀眾常可以一邊看演出，一邊用餐。1914年後，觀眾席內的禁酒令頒布，飲料改在觀眾席外的酒吧販售，即便音樂館在兩次大戰期間影響較小，卻不敵日後電影、電視等大眾媒體興起而逐漸沒落。

時至今日，即便網際網路瓜分了人們的休閒娛樂時間，英國的表演藝術依然保有充沛能量。1997年，時任英國首相的布萊爾（Tony Blair）大膽地率先在文化政策中提出「創意產業」一詞，擦亮英國的文化創意招牌，也成為日後其他國家提出類似政策的參考對象。在英國的文化政策中，藝術教育和藝術的多元發展，亦是當中非常重要的概念。為鼓勵學童及年輕人親近藝術，許多西區劇場有學校團體票優惠、特別設計的教材，或是全職學生的優惠票等。此外，受補助的公立劇場如皇家國家劇院、皇家宮廷劇院、皇家歌劇院等，提供藝術家足夠的資源和財務協助，使其能夠在較無市場壓力的情況下，放膽創作，如此而能激盪出不一樣的火花，也能勇敢創新。另外，還有為數不少的Fringe劇場，常利用閒置的空間或市郊的社區劇場演出另類作品，有時亦有想像不到的驚喜經驗。

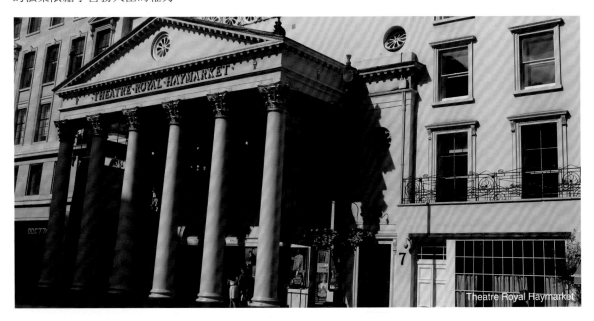

Theatre Royal Haymarket

西區主要劇種介紹

音樂劇： 音樂劇（Musical Theatre）是西區劇場的主力，音樂劇和歌劇都以結合台詞與音樂為特色，然而，相對於以音樂為主軸，台詞比例較低的歌劇，音樂劇則以文字為主，搭配劇情且音樂為輔。長青劇如《悲慘世界》（Les Misérables）、安德魯‧洛伊‧韋伯（Andrew Lloyd Webber）的《歌劇魅影》（Phantom Of The Opera）不僅在倫敦屹立不搖，還巡迴世界各國。《悲慘世界》2010年在倫敦的O2體育館舉辦上萬人的大型演唱會，紀念其在英國演出的25周年。

近幾年來，西區推出的新音樂劇，多半已有同名電影或改編自文學作品，例如《終極保鏢》（The Bodyguard）改編自惠妮‧休斯頓主演的同名電影，《第六感生死戀》（Ghost）改編自好萊塢的經典電影。最受歡迎的作品之一則是《舞動奇蹟》（Billy Elliot）音樂劇。由艾爾頓‧強（Elton John）譜曲，改編自同名電影，描述80年代英格蘭德罕（Durham）礦工家庭男孩想學芭蕾舞的故事。由於故事背景在英國著名的1984年礦工罷工事件，劇中忠實反映了礦工對時任首相的柴契爾夫人（Margaret Thatcher）的不滿，甚至還包括了一首想像她逝世時，大家歡欣鼓舞的歌曲《Merry Christmas Maggie Thatcher》。2013年4月8日，柴契爾夫人逝世當天，劇團決定如常演出，卻猶豫是否要略過不演這首曲子；最後，劇團決定開放觀眾投票，結果以壓倒性的多數，決議依照原劇本演出。

其他作品如《查理的巧克力工廠》（Charlie and the Chocolate Factory）、《小魔女瑪蒂達》（Matilda the Musical）則改編自英國童書作家達爾（Roald Dahl）的同名小說，兩齣音樂劇上演之前已有電影版本，在英國亦是家喻戶曉。《小魔女瑪蒂達》由皇家莎士比亞劇團（Royal Shakespeare Company）製作，邀請澳洲籍鬼才音樂家及脫口秀演員提姆‧明欽（Tim Minchin）譜寫詞曲。由於提姆‧明欽的歌曲創作向來葷腥不忌，此一選擇還真叫人跌破眼鏡。事實證明劇團的大膽嘗試有了好結果，《小魔女瑪蒂達》推出後，一舉在英國戲劇舞蹈最高榮譽的勞倫斯奧利維獎（Laurence Olivier Awards）締造11項提名、7項得獎的紀錄；其中，輪流演出女主角小魔女的4位小演員，皆獲得最佳女主角獎，創紀錄成為該獎項最年輕的得獎人。不僅如此，《小魔女瑪蒂達》到百老匯演出後，也獲得美國戲劇界最高榮譽東尼獎（Tony Award）肯定，叫好又叫座。

點唱機音樂劇： 點唱機音樂劇（Jukebox）多由一個音樂團體的著名歌曲集結而成，並且圍繞著歌曲發展出劇情，與先有劇本而後譜曲的創作方式不同。著名的成功案例包括以瑞典團體ABBA歌曲寫成的《媽媽咪呀》（Mama Mia），以及皇后合唱團（Queen）的歌曲寫成的《We Will Rock You》，皆是西區的長青劇。點唱機音樂劇往往吸引該團原本的忠誠粉絲踏入劇場，讓劇場藝術和流行樂產生連結，繼而培養新觀眾。然而，點唱機音樂劇並非齣齣都能叫好叫座。例如辣妹合唱團（Spice Girls）主題的《Viva Forever!》在首演後獲得評論家一面倒的惡評，僅在倫敦西區上演7個月就落幕。

商業劇場： 除了音樂劇外，西區劇場的另一項主力是眾多的商業劇場。戲劇類表演不似音樂劇載歌載舞，箇中精采也吸引頗多忠

《小魔女瑪蒂達》（達志影像 提供）

實觀眾。在西區最長壽的戲劇作品，便是由著名推理小說家阿嘉莎·克莉絲蒂（Agatha Christie）作品改編的《捕鼠器》（The Mousetrap），自1952年上演以來，已經超過60年，是現今世界上演時間最久的戲劇。由於結局出人意表，演員也會要求觀眾千萬不能洩露給沒看過的人知道。這個祕密結局，也被繼續地保留下去。

近幾年，許多商業劇場的新劇目，都誕生於受國家補助的公立劇場，先以較短的檔期演出試水溫，在口碑建立、獲得好評後，才轉移到西區劇場作長期的商業演出。在這當中，尤以倫敦皇家國家劇院（The Royal National Theatre）的多齣製作廣受好評，包括跨海在紐約也奪得東尼獎的《戰馬》（War Horse），由英國著名的童書作家莫普格（Michael Morpurgo）作品改編，描述一次大戰時期一匹受徵召從軍的戰馬與主人之間的冒險和情誼；又如《深夜小狗神祕習題》（The Curious Incident of the Dog in the Night-time），改編自英國作家馬克·韓登（Mark Haddon）暢銷小說，結合絢麗的舞台設計，讓觀眾沉浸在解謎的過程中。另一齣獲得多項奧利維獎肯定，是國家劇院的喜劇《一夫二主》（One Man, Two Guvnors），逗趣的演出和獨特的幽默感，博得一片好評。具有悠久歷史也人才輩出的英國文學，不僅滋養了出版產業，也進一步將其能量展現在劇場及電影中。

明星劇：倫敦匯納來自世界各地的表演能量，許多電影明星也在此地真人演出經典劇作，當中尤以莎士比亞的作品中，最容易看到巨星身影。例如雷夫·范恩斯（Ralph Fiennes）演出《暴風雨》（The Tempest）、詹姆斯·麥艾維（James McAvoy）演出《馬克白》（Macbeth），不僅能看到這些演員扎實的基本功，也總會吸引眾多戲迷粉絲前往朝聖。另外，演出《哈利波特》（Harry Potter）的丹尼爾·雷德克里夫（Daniel Radcliffe），或在007電影中飾演Q一角的班·維蕭（Ben Whishaw）等新生代英國男星，也都曾在西區劇院裡粉墨登場。

除了莎翁作品之外，新的劇作也常受到巨星青睞。例如曾在電影中扮演英國女王伊莉莎白二世的巨星海倫·米蘭（Helen Mirren），便曾在劇作家彼得·摩根（Peter Morgan）的作品《觀見》（The Audience）中再次扮演女王，演繹她和在位60多年間多位首相每週固定的私人會面行程。海倫米蘭的演技大獲好評，又為她贏得一座奧利維獎。另一位曾扮演過維多利亞女王的影星茱蒂·丹契（Judi Dench）也曾演出美國劇作家約翰·龍根（John Logan）的作品《彼得與愛麗絲》，與班·維蕭同台飆戲，讓戲迷大呼過癮。

ℹ 如何挑選節目？

西區的演出繁多，十分容易讓人眼花繚亂。在選擇節目時，不妨從幾個角度來考量：

一、長青劇：在西區上演多年的音樂劇如《歌劇魅影》、《悲慘世界》、《女巫前傳》（Wicked）、《媽媽咪呀！》等，已有多年口碑保證。

二、親子劇：如《獅子王》、《小魔女瑪蒂達》等，題材較為兒童所熟悉，也有小演員擔綱，適合闔家觀賞。

三、參考劇評：英國的表演藝術評論行之有年，主要大報如：《每日郵報》（The Telegraph）、《標準晚報》（Evening Standard）、《衛報》（The Guardian）、《觀察家報》（The Observer）等，都有長期觀察的藝評人撰寫評論，在計畫購票時，不妨先查查評價。

四、得獎紀錄：英國的奧利維獎、評論家獎（The Critics' Circle Theatre Awards）、標準晚報戲劇獎（The Evening Standard Theatre Awards）等，每年均會頒發獎項給當年度對倫敦劇場有貢獻的藝術家、演員等，同時也獎勵新作品，亦可從中選擇最受歡迎以及得獎的作品。

🛒 如何購票享折扣？

由於倫敦市區的代售票處繁多，劇院的異業結合的促銷也不少，為了避免觀光客被商人的不肖手法詐騙，合格的代售券商組成「合格零售票商協會」（The Society of Ticket Agents & Retailers），並且以「STAR」（Secure Tickets from Authorised Retailers）為驗證標章，消費者可以從協會的網站上查詢驗證過的會員一覽表，同時網站也提供購票守則，提醒觀眾避免上當。若在倫敦街頭的分銷點購買，合格的會員也會將標章和販售守則張貼在店面，提供觀眾辨識，安心購票。

要在西區的劇場買到便宜票，多半得當早鳥（Early bird），提早數月甚至半年前購票，或是到了當天去買當日票。後者也得當另一種「早鳥」——早早出門去排隊。隨著網路售票發達，若可在出發前就以信用卡購票，屆時印出購票證明、攜帶信用卡或證件提早抵達劇院領票，不失為計畫旅行的好方法。

🖥 售票網站

Get Into London Theatres 網站為每年 12 月初倫敦劇場協會（Society of London Theatres）固定的促銷活動，觀眾可上網訂隔年 1 月初至 2 月中的票券。其他較大型的售票網站有：See Tickets、ATG tickets、Ticket Master（英國網站）。同時，倫敦的數個旅遊相關網站，也提供包括餐廳、旅館、和戲票的套裝行程，不妨參考當中的優惠促銷，有時亦有不錯的價格。

位在萊斯特廣場上的 TKTS 半價票亭，是著名買折扣票的好地方。TKTS 票亭由倫敦劇場協會經營，價格具有一定保障。除了可以購買當日票外，也可購買預售票。

在半價票亭之外，各劇場多半有限票口出售的當日優惠票，價格多在 20 英鎊以下。詳細資訊和限制（如限學生或具特殊身分者），最好在出發前上各劇院網站確認，當日票常在表演日上午 10 點左右開賣，常須提早加入隊伍，以免向隅。

TKTS 票亭

🚗 如何抵達西區劇院？

在倫敦搭乘交通工具，最經濟划算的選擇便是使用電子票證牡蠣卡（Oyster Card）。牡蠣卡命名由來，一種說法是取牡蠣硬殼狠狠保護裡頭的珍珠，保障乘客的最大利益；另一說法源自於莎士比亞名言：「世界是你的，可隨意享受。」（The world is your oyster.）牡蠣卡用法類似台灣的悠遊卡，可在車站或有牡蠣卡標誌的店家加值，票價較現金買票便宜許多，也可依照主要遊歷的交通區和停留天數購買不限次數搭乘的週票或月票。

查令十字路南北走 慢遊蘇活區
倫敦 —— *London*

特拉法加廣場附近總是擠滿人潮。

西區劇院坐落的倫敦蘇活區（SoHo），此區名稱源自打獵時的呼喊聲。充滿各式各樣的餐廳和夜店，是蘇活區的最大特色。越夜越熱鬧的蘇活區，是英國著名的同志活動區，饒富成人情趣的商品、書籍亦可在此找到。蘇活區大致以牛津圓環（Oxford Circus）、皮卡地利圓環、劍橋圓環跟聖基里斯圓環為界，巷弄中藏有不少特色小店及餐廳、酒吧，值得一探究竟。

Travel

風車劇院 風靡一時

另外西區的主要幹道查令十字路上，也是著名的舊書店集散地，雖然小說《查令十字路八十四號》現址已改為餐廳，沿路仍有幾家風格別具的舊書店，以及英國連鎖書店 Foyle's 旗艦店，可供愛書人一窺究竟。喜愛英式搖滾及爵士的樂迷，更別錯過附近的丹麥街（Denmark Street），曾是許多錄音室及唱片公司所在地的丹麥街，現仍是許多樂器行的集中地，見證了長久以來的豐沛音樂能量。

若喜愛舊書、骨董，那就更不可錯過在查令十字路旁的西叟庭（Cecil Court）。兩排具有古意的店面，歷史可回溯至 17 世紀晚期。店家販售舊書、錢幣和地圖。《哈利波特》系列小說中，作者 J.K. 羅琳對購買魔法物品的「斜角巷」的描繪，據聞便是在此地得到的靈感。

沿著查令十字路往南走，便是著名的特拉法加廣場（Trafalgar Square）。廣場上的四根條柱中，有三根已安放雕像，唯西北方的柱子該放什麼，才能與其他三者相互輝映，這件事始終沒有定論。於是第四根柱子上便定期讓藝術家進行不同的創作，包括英國當代藝術家 Antony Gormley 曾經展示過作品。2013 年夏天，一隻巨大的紫藍色公雞降落在第四根柱子上，是德國藝術家 Katharina Fritsch 的作品「Hahn / Cock」。連地鐵上也看得到一隻雞爪的宣傳海報，非常吸睛。

位在聖馬汀巷（St. Martin's Lane）的倫敦大劇院（London Coliseum），是英格蘭國家歌劇院，以及英格蘭國家芭蕾的駐在地。座位數高達 2359 席的大劇院，是倫敦最大的劇院。英格蘭國家歌劇院（English National Opera）所演出的作品均為英語發音，常將義大利歌劇英文化，並附有字幕。英格蘭國家芭蕾則常與皇家芭蕾舞團並稱，2012 年皇家芭蕾首席舞者 Tamara Rojo 出任藝術總監一職，是倫敦藝文界的一大話題。轉任總監後的 Rojo，並未高掛舞鞋，仍可在舞台上看到她的身影，喜愛她的觀眾，不妨到此欣賞她的丰姿。

距離皮卡地利圓環不遠，在大風車街（Great Windmill Street）的風車劇院，曾以有裸露表演者的大膽作風聞名。在內務大臣仍掌握准演證核發大權的 1930 年代，風車劇院以「美術館有裸體雕像」為由，爭取劇院演出亦可比照辦理。於是，在當局妥協下，便有了「定點裸露」的演出上演，以不在舞台上移動為準則。雖然裸體女郎出現的時間僅有謝幕前的驚鴻一瞥，卻足以引起話題，也滿足了觀眾的好奇心。有趣的是，即便在二次世界大戰的艱困時期，風車劇院亦未曾因此關閉，劇院以「我們永不打烊」（We Never Closed）為口號，亦常被戲稱「我們從未著衣」（We Never Clothed）。該劇院現址已改為桌上舞廳（Table Dance）俱樂部。

西區劇院經常演出流行音樂劇（達志影像 提供）

中西式餐飲 滿足味覺

西區的餐飲選擇繁多，小至演出前的點心小食，或是看完戲後的回味小酌，都有不少選擇。如想查詢餐廳評價，或是訂位，可以上 Top Table 網站先行預約。

網站：www.toptable.co.uk/london-restaurants

Rules

在 1798 年開幕的 Rules 是倫敦歷史最悠久的餐廳，相傳以風流聞名的愛德華七世，常在此地與他著名的情人女演員 Lillie Langtry 相會。當時仍是王儲的愛德華七世，會從大門右側的送貨門進出，避免驚動他人。餐廳菜單以生蠔和野味著稱，若在秋季野味正當時來到倫敦，不妨一試。

地址：35 Maiden Lane, Covent Garden, London WC2E 7LB

電話：+44(0)20 7836 5314

網站：www.rules.co.uk/home

Prix Fixe

Prix Fixe 在法文中即是「固定價格」之意，餐廳提供戲前晚餐菜單，兩道菜只要 13.9 英鎊，是經濟實惠的好去處。

地址：39 Dean St, London W1D 4PU

電話：+44 (0)20 7734 5976

網站：www.prixfixe.net/london/restaurant/index.asp

Gordon's Wine Bar

自 1890 年開幕至今的 Gordon's Wine Bar，是倫敦最早的 Wine Bar，藏身在查令十字火車站旁的酒吧，提供多種紅白酒以供選擇。部分座位區在地窖中，以蠟燭照明，頗有氣氛，適合三五好友小酌一番。

地址：47 Villiers Street, London WC2N 6NE

網站：www.gordonswinebar.com

Monmouth coffee

位在科芬園附近的 Monmouth Street 上的 Monmouth Coffee，廣受不少在地的咖啡迷喜愛，店內亦提供小點心，亦可購買烘培好的咖啡回家享受。

地址：27 Monmouth Street, Covent Garden, London WC2H 9EU

網站：www.monmouthcoffee.co.uk

Princi

義大利餐廳 Princi 提供平價美味的義大利式餐點，從麵包、比薩到甜點飲料等，均物有所值，且服務快速，是表演前享用餐點的好選擇。（詳細營業時間請參閱網站）

地址：135 Wardour Street, London, W1F 0UT

網站：www.princi.com

Monmouth Coffee 廣受不少在地的咖啡迷喜愛。

中國城 出外不寂寞的家鄉味

旺記

倫敦的中國城規模足冠全歐洲，餐廳選擇包括港式飲茶、川菜、東北佳餚、台灣料理等，均有一定水準。位在 Wardour Street 上的「旺記」以「俗擱大碗」的菜餚和不良的服務態度而馳名，然而即便服務不佳，生意依舊興隆，而成為中國城的傳奇。該址曾是著名的西區假髮、戲服供應商 Willy Clarkson 的店址，建築物上有藍色牌匾紀錄此一歷史。

地址： 41-43 Wardour Street, London, W1D 6PY 1200-2330

文興酒家

位在中國城的文興酒家（Four Seasons），以他們的燒鴨而聞名，不管是在餐廳內享用，或是外帶，皆很美味。由於生意興隆，建議先行訂位以免等候。

地址： 12 Gerrard Street, London W1D 5PR，020 7494 0870 或 23 Wardour Street, London W1D 6PW，020 7287 9995

網站： www.fs-restaurants.co.uk

ASSA

在 Tottenham Court Road 地鐵站旁和 SOHO 各有一家分店的 ASSA，提供道地的韓國餐點、小菜，亦有實惠的午餐菜單。

地址： 53 St. Giles High Street, London, WC2H 8LH 或 23 Romilly Street, London W1D 5AQ

Maison Bertaux

這家 Maison Bertaux 是倫敦最早的甜點店，亦號稱是最好吃的一家。店內提供法式甜點如水果塔、閃電泡芙及各式茶飲，樸實的美味常吸引不少遊人駐足。店內地下室為小型藝廊，展示許多具特色的繪畫。

地址： 28 Greek Street, SOHO, London W1D 5DQ 020 7437 6007

網站： www.maisonbertaux.com

旺記

🖥 旅遊實用網站

合格零售票商協會：www.star.org.uk

Get Into London Theatres：www.getintolondontheatre.co.uk

See Tickets：www.seetickets.com

ATG tickets：www.atgtickets.com

Ticket Master：www.ticketmaster.co.uk

Visit London：www.visitlondon.com

Time Out London：www.timeout.com/london

Lastminute.com：www.lastminute.com

TKTS 半價票亭：www.tkts.co.uk

倫敦交通局網站：tfl.gov.uk

倫敦劇場協會導覽：www.officiallondontheatre.co.uk/theatregoers-guide/walking-tours

國家圖書館出版品預行編目 (CIP) 資料

到全球戲劇院旅行II：4 洲 9 國的 16 個戲劇殿堂
/ Mosla 等作 . -- 臺北市：中正文化，2013.12

面；　公分
ISBN 978-986-03-9756-7(平裝)
1. 劇院 2. 文化觀光

981　　　　　　　　　　　　　　102026383

到全球戲劇院旅行 II
——4 洲 9 國的 16 個戲劇殿堂

作　　者　Mosla、王泊、田國平、李建隆、李秋玫、李惠美、李翠芝、耿一偉、張凱迪、郭耿甫、陳貝瑤、
　　　　　鄭巧琪、魏君穎（依筆畫順序排列）

圖片提供　1933 上海老場坊、Mosla、Royal Opera House、上海大劇院、上海文化廣場、上海東方藝術中心、
　　　　　王泊、北京國家大劇院、李芸霈、李建隆、李惠美、李翠芝、林鑠齊、英國皇家芭蕾舞學校、許斌、
　　　　　郭耿甫、陳貝瑤、陳彥儒、陳美玲、陳敏佳、費城優希、達志影像、廣州大劇院、鄭巧琪、鄭涵文、
　　　　　鍾順龍、魏君穎（依筆畫順序排列）

編　　輯　張震洲

美術設計　生形設計有限公司

董 事 長　朱宗慶

發 行 人　李惠美

社　　長　劉怡汝

總 編 輯　莊珮瑤

責任企畫　李慧貞

發 行 所　國立中正文化中心

讀者服務　郭瓊霞

電　　話　02-33939874

傳　　真　02-33939879

網　　址　www.ntch.edu.tw ｜ par.ntch.edu.tw

E - Mail　parmag@mail.ntch.edu.tw

劃撥帳號　19854013 國立中正文化中心

印　　製　國宣印刷有限公司

出版日期　中華民國二○一三年十二月

I S B N　978-986-03-9756-7

G P N　1010203377

定　　價　NT$550